U0110843

大展好書　好書大展
品嘗好書　冠群可期

大展好書　好書大展
品嘗好書　冠群可期

象棋輕鬆學
28

五七炮進三兵 對 屏風馬

聶鐵文　劉海亭　編著

品冠文化出版社

前 言

象棋是中華民族數千年傳承下來的文化瑰寶。由於用具簡單，趣味性強，成為流行的棋藝活動。在中國古代，象棋被列為士大夫們的修身之藝，屬於琴棋書畫四藝之一。現在則被視為一種有益身心的活動，有著數以億計的愛好者。它不僅能豐富文化生活，陶冶情操，更有助於開發智力，啟迪思維，鍛鍊辨證分析能力和培養頑強的意志。

1956年，象棋被中國列為國家體育項目。近60年來，先後產生了楊官璘、李義庭、胡榮華、柳大華、李來群、呂欽、徐天紅、趙國榮、許銀川、陶漢明、于幼華、洪智、趙鑫鑫、蔣川、孫勇征、王天一、謝靖、鄭惟恫18位男子全國個人賽冠軍，還產生了黃子君、謝思明、單霞麗、林野、高華、胡明、黃玉瑩、黃薇、伍霞、高懿屏、王琳娜、金海英、張國鳳、郭莉萍、黨國蕾、趙冠芳、唐丹、尤穎欽18位女子全國個人賽冠軍。

俗話說「萬事開頭難」，一盤棋的佈局階段就像一座大樓的地基一樣，支撐、影響著整盤對局的變化和結果。它是全局的基礎，其運用得成功與否，直接決定著全局的成敗。因此，重視佈局研究，認識和掌握各種佈局戰術規律，創新

求變，是提高象棋技術水準的關鍵。

佈局的種類繁多，各具特色，中級以上水準的棋手要想把佈局學好，具有一定的水準，不是一件容易的事，需要對佈局進行長時間系統的研究。

我們收集了20世紀60年代以來大量的比賽對局資料，進行綜合研究、探索，分冊編寫了《中炮進三兵對屏風馬》《過宮炮》《仙人指路》《飛相局》《進馬局》等專集，力圖從實踐中全面系統地總結主要流行佈局的基本特點，攻防策略，優劣長短，以及最新的佈局動態和發展趨勢，供中級以上水準的愛好者和專業棋手參考。

參加本書編寫的老師還有：象棋特級大師王琳娜，象棋大師張影富、張曉平、張梅、張曉霞、劉麗梅，以及劉俊達、李宏堯、毛繼忠、崔衛平、辛宇、李冉、李永發、聶雪凡、黃萬江、王剛、劉穎等棋友，在此表示衷心感謝。

聶鐵文　劉海亭

目　錄

前　言……………………………………………………… 3

第一章　五七炮進三兵對屏風馬兌邊卒 …………… 15

第一節　紅進俥邀兌變例 …………………………… 15
第 1 局　紅補左仕對黑補右士(一)……………… 15
第 2 局　紅補左仕對黑補右士(二)……………… 19
第 3 局　紅補左仕對黑補右士(三)……………… 21
第 4 局　紅補左仕對黑補右士(四)……………… 23
第 5 局　紅補左仕對黑補右士(五)……………… 25
第 6 局　紅補左仕對黑補右士(六)……………… 28
第 7 局　紅補左仕對黑補右士(七)……………… 30
第 8 局　紅補左仕對黑補右士(八)……………… 32
第 9 局　紅補左仕對黑左包巡河(一)…………… 34
第10局　紅補左仕對黑左包巡河(二)…………… 37
第11局　紅補左仕對黑左包巡河(三)…………… 39
第12局　紅補左仕對黑左包巡河(四)…………… 41
第13局　紅補左仕對黑補左士 …………………… 43

第14局　紅補左仕對黑進馬踩兵 ………… 45

第15局　紅補右仕對黑進右馬(一) ………… 48

第16局　紅補右仕對黑進右馬(二) ………… 50

第17局　紅補右仕對黑進右馬(三) ………… 52

第18局　紅補右仕對黑進右馬(四) ………… 55

第19局　紅補右仕對黑進右馬(五) ………… 57

第20局　紅補右仕對黑進右馬(六) ………… 59

第21局　紅補右仕對黑進右馬(七) ………… 61

第22局　紅補右仕對黑左包巡河 ………… 64

第23局　黑進肋車避兌對紅補右仕 ………… 65

第24局　黑進肋車避兌對紅退七路炮 ………… 68

第25局　黑平車右肋對紅退七路炮 ………… 72

第二節　紅右傌盤河變例 ………… 77

第26局　紅右傌盤河對黑補右士(一) ………… 77

第27局　紅右傌盤河對黑補右士(二) ………… 80

第28局　紅右傌盤河對黑補左士(一) ………… 82

第29局　紅右傌盤河對黑補左士(二) ………… 86

第30局　紅右傌盤河對黑補左士(三) ………… 88

第31局　紅右傌盤河對黑補左士(四) ………… 90

第三節　紅進俥卒林變例 ………… 93

第32局　紅進俥卒林對黑進馬捉炮(一) ………… 93

第33局　紅進俥卒林對黑進馬捉炮(二) ………… 97

第四節　紅退七路炮變例 ………… 101

第34局　紅退七路炮對黑平肋車(一) ………… 101

第35局　紅退七路炮對黑平肋車(二) ………… 104

第36局　紅退七路炮對黑平包兌俥 ………… 106

第二章　五七炮進三兵對屏風馬飛右象…………………… 109

第一節　紅進俥應兌變例…………………………………… 109

第37局　紅躍俥河口對黑補左士(一) ………… 109

第38局　紅躍俥河口對黑補左士(二) ………… 112

第39局　紅躍俥河口對黑補左士(三) ………… 114

第40局　紅躍俥河口對黑補左士(四) ………… 116

第41局　紅躍俥河口對黑補左士(五) ………… 118

第42局　紅躍俥河口對黑補左士(六) ………… 120

第43局　紅躍俥河口對黑補左士(七) ………… 122

第44局　紅躍俥河口對黑補左士(八) ………… 124

第45局　紅躍俥河口對黑補左士(九) ………… 126

第46局　紅躍俥河口對黑補左士(十) ………… 128

第47局　紅躍俥河口對黑進左馬(一) ………… 129

第48局　紅躍俥河口對黑進左馬(二) ………… 131

第49局　紅躍俥河口對黑進左馬(三) ………… 133

第50局　紅躍俥河口對黑進左馬(四) ………… 136

第51局　紅躍俥河口對黑進左馬(五) ………… 138

第52局　紅退七路炮對黑補右士(一) ………… 141

第53局　紅退七路炮對黑補右士(二) ………… 144

第54局　紅退七路炮對黑補右士(三) ………… 146

第55局　紅退七路炮對黑補右士(四) ………… 148

第56局　紅退七路炮對黑補右士(五) ………… 150

第57局　紅退七路炮對黑補右士(六) ………… 153

第58局　紅退七路炮對黑補右士(七) ………… 156

第59局　紅退七路炮對黑補左士(一) ………… 158

第60局　紅退七路炮對黑補左士(二) ………… 160

第61局　紅退七路炮對黑補左士(三) ………… 163

第62局　紅退七路炮對黑補左士(四) ………… 165

第63局　紅退七路炮對黑補左士(五) ………… 167

第64局　紅退七路炮對黑補左士(六) ………… 169

第65局　紅退七路炮對黑補左士(七) ………… 171

第66局　紅退七路炮對黑補左士(八) ………… 174

第67局　紅退七路炮對黑補左士(九) ………… 175

第68局　紅退七路炮對黑補左士(十) ………… 178

第69局　紅退七路炮對黑補左士(十一) ……… 180

第70局　紅退七路炮對黑補左士(十二) ……… 182

第71局　紅衝中兵對黑補右士 ………………… 185

第72局　紅衝中兵對黑進左馬 ………………… 187

第二節　紅平俥壓馬變例………………………… 190

第73局　紅平俥壓馬對黑退邊包(一) ………… 190

第74局　紅平俥壓馬對黑退邊包(二) ………… 193

第75局　紅平俥壓馬對黑退邊包(三) ………… 195

第76局　紅平俥壓馬對黑退邊包(四) ………… 197

第77局　紅平俥壓馬對黑退邊包(五) ………… 200

第78局　紅平俥壓馬對黑左車過河 …………… 202

第三節　紅右傌盤河變例………………………… 205

第79局　紅右傌盤河對黑升車卒林(一) ……… 205

第80局　紅右傌盤河對黑升車卒林(二) ……… 209

第81局　紅右傌盤河對黑升車卒林(三) ……… 210

第82局　紅右傌盤河對黑升車卒林(四) ……… 212

第83局　紅右傌盤河對黑升車卒林(五) ……… 214

第84局　紅右傌盤河對黑補右士(一) ………… 216
第85局　紅右傌盤河對黑補右士(二) ………… 218
第86局　紅右傌盤河對黑補右士(三) ………… 221
第87局　紅右傌盤河對黑補右士(四) ………… 223
第88局　紅右傌盤河對黑補右士(五) ………… 225
第89局　紅右傌盤河對黑補右士(六) ………… 228
第90局　紅右傌盤河對黑補右士(七) ………… 230
第91局　紅右傌盤河對黑補右士(八) ………… 231
第92局　紅右傌盤河對黑補右士(九) ………… 234
第四節　其他變例…………………………………… 235
第93局　紅右傌盤河對馬踩邊兵(一) ………… 235
第94局　紅右傌盤河對馬踩邊兵(二) ………… 238
第95局　紅右傌盤河對馬踩邊兵(三) ………… 240
第96局　紅右傌盤河對黑補右士 ……………… 241
第97局　紅右傌盤河對黑補左士(一) ………… 244
第98局　紅右傌盤河對黑補左士(二) ………… 246

第三章　五七炮進三兵對屏風馬飛左象……………… 249

第一節　紅傌踩中卒變例…………………………… 249
第 99 局　紅平肋俥對黑平車左肋(一) ………… 249
第100局　紅平肋俥對黑平車左肋(二) ………… 251
第101局　紅平肋俥對黑平車左肋(三) ………… 253
第102局　紅飛右相對黑退車捉炮(一) ………… 255
第103局　紅飛右相對黑退車捉炮(二) ………… 259
第104局　紅飛右相對黑平車左肋 ……………… 262
第105局　紅炮打中卒對黑補左士 ……………… 266

第二節　紅平俥保傌變例‧‧‧‧‧‧‧‧‧‧‧‧‧‧‧‧‧‧‧‧‧‧‧‧‧‧ 268

　第106局　紅平俥保傌對黑補左士(一)‧‧‧‧‧‧‧ 268

　第107局　紅平俥保傌對黑補左士(二)‧‧‧‧‧‧‧ 273

　第108局　紅平俥保傌對黑補左士(三)‧‧‧‧‧‧‧ 275

　第109局　紅平俥保傌對黑補左士(四)‧‧‧‧‧‧‧ 278

　第110局　紅平俥保傌對黑補左士(五)‧‧‧‧‧‧‧ 282

　第111局　紅平俥保傌對黑退右馬(一)‧‧‧‧‧‧‧ 284

　第112局　紅平俥保傌對黑退右馬(二)‧‧‧‧‧‧‧ 287

　第113局　紅平俥保傌對黑退右馬(三)‧‧‧‧‧‧‧ 289

第三節　其他變例‧‧‧‧‧‧‧‧‧‧‧‧‧‧‧‧‧‧‧‧‧‧‧‧‧‧‧‧‧‧‧‧ 292

　第114局　紅右傌盤河對黑馬踩邊兵(一)‧‧‧‧‧‧‧ 292

　第115局　紅右傌盤河對黑馬踩邊兵(二)‧‧‧‧‧‧‧ 296

　第116局　紅右傌盤河對黑馬踩邊兵(三)‧‧‧‧‧‧ 299

　第117局　紅右傌盤河對黑馬踩邊兵(四)‧‧‧‧‧‧ 301

　第118局　紅右傌盤河對黑馬踩邊兵(五)‧‧‧‧‧‧ 303

　第119局　紅右傌盤河對黑馬踩邊兵(六)‧‧‧‧‧‧ 306

　第120局　紅右傌盤河對黑馬踩邊兵(七)‧‧‧‧‧‧ 308

第四章　五七炮進三兵對屏風馬踩邊兵‧‧‧‧‧‧‧‧‧‧‧‧‧‧ 313

第一節　紅炮打3卒變例‧‧‧‧‧‧‧‧‧‧‧‧‧‧‧‧‧‧‧‧‧‧‧ 313

　第121局　紅炮打3卒對黑衝卒過河(一)‧‧‧‧‧‧‧ 313

　第122局　紅炮打3卒對黑衝卒過河(二)‧‧‧‧‧‧‧ 316

　第123局　紅炮打3卒對黑衝卒過河(三)‧‧‧‧‧‧‧ 319

　第124局　紅炮打3卒對黑衝卒過河(四)‧‧‧‧‧‧‧ 322

　第125局　紅炮打3卒對黑衝卒過河(五)‧‧‧‧‧‧‧ 324

　第126局　紅炮打3卒對黑衝卒過河(六)‧‧‧‧‧‧‧ 326

第127局　紅炮打3卒對黑衝卒過河（七）……… 329

第128局　紅炮打3卒對黑升車卒林（一）……… 331

第129局　紅炮打3卒對黑升車卒林（二）……… 334

第130局　紅炮打3卒對黑升車卒林（三）……… 337

第131局　紅炮打3卒對黑升車卒林（四）……… 340

第132局　紅炮打3卒對黑升車卒林（五）……… 343

第133局　紅炮打3卒對黑升車卒林（六）……… 345

第134局　紅炮打3卒對黑升車卒林（七）……… 349

第二節　紅退七路炮變例…………………………… 351

第135局　紅退七路炮對黑升車卒林（一）……… 351

第136局　紅退七路炮對黑升車卒林（二）……… 354

第137局　紅退七路炮對黑升車卒林（三）……… 356

第138局　紅退七路炮對黑升車卒林（四）……… 359

第139局　紅退七路炮對黑升車卒林（五）……… 361

第140局　紅退七路炮對黑升車卒林（六）……… 364

第141局　紅退七路炮對黑升車卒林（七）……… 365

第142局　紅退七路炮對黑升車卒林（八）……… 370

第143局　紅退七路炮對黑升車卒林（九）……… 372

第144局　紅退七路炮對黑升車卒林（十）……… 374

第145局　紅退七路炮對黑升車卒林（十一）…… 376

第146局　紅退七路炮對黑升車卒林（十二）…… 378

第147局　紅退七路炮對黑升車卒林（十三）…… 381

第148局　紅退七路炮對黑升車卒林（十四）…… 383

第149局　黑馬踩邊兵對紅退七路炮…………… 386

第五章　五七炮進三兵對屏風馬先平七路包………… 389

第一節　黑補右士變例…………………………… 389

第150局　紅右傌盤河對黑揮包打兵(一)……… 389

第151局　紅右傌盤河對黑揮包打兵(二)……… 391

第152局　紅右傌盤河對黑揮包打兵(三)……… 394

第153局　紅右傌盤河對黑右直車(一)………… 396

第154局　紅右傌盤河對黑右直車(二)………… 399

第155局　紅右傌盤河對黑右直車(三)………… 402

第156局　紅右傌盤河對黑右直車(四)………… 404

第157局　紅右傌盤河對黑馬踩兵…………… 406

第158局　紅進傌卒林對黑衝卒脅傌(一)……… 409

第159局　紅進傌卒林對黑衝卒脅傌(二)……… 412

第160局　紅進傌卒林對黑衝卒脅傌(三)……… 414

第161局　紅進傌卒林對黑衝卒脅傌(四)……… 416

第162局　黑補右士對紅高橫車………………… 418

第二節　黑進馬封傌變例…………………………… 421

第163局　紅右傌盤河對黑飛右象……………… 421

序　言

五七炮進三兵對屏風馬

　　中炮進三兵對屏風馬是中炮對屏風馬佈局中最常見的一種佈局陣勢，自20世紀80年代開始流行，至今已發展成為龐大的佈局體系，是近年來較為流行的佈局之一。這種佈局中，紅方在第4回合即走挺三兵，其戰略意圖是避免黑方形成中炮對屏風馬進7卒的佈局。

　　中炮進三兵對屏風馬佈局，紅方主要可選擇五七炮、五八炮、五六炮等進攻手段。

　　五七炮進三兵對屏風馬是中炮進三兵對屏風馬佈局體系中比較流行的一種佈局變例，紅方的佈局意圖是以五七炮威脅黑方3路馬，削弱其中防力量，配合中炮發動進攻，為以後發動鉗形攻勢創造了有利條件。

　　五七炮進三兵對屏風馬是一種偏重兩翼均衡的陣法，其特點是「柔中帶剛」，雙方變化多端，糾纏甚緊，近年來已成為「炮馬爭雄」的主流。

　　五七炮進三兵對屏風馬佈局中，黑方可採用兌邊卒、飛左象、馬踩邊兵等應法與紅方抗衡。本部分我們列舉了163局典型局例，分別介紹這一佈局中雙方的攻防變化。

第一章
五七炮進三兵對屏風馬兌邊卒

　　五七炮進三兵對屏風馬，黑方透過兌邊卒，1路車迅速控制騎河要道，對紅方構成有效牽制，是以攻代守的開放型走法。此變例中，黑方兌邊卒出車，則要預防紅方強兌巡河車及右馬盤河攻取中卒之戰術。本章列舉了36局典型局例，分別介紹這一佈局中雙方的攻防變化。

第一節　紅進俥邀兌變例

第1局　紅補左仕對黑補右士（一）

1.炮二平五　馬8進7　　2.傌二進三　車9平8

3.俥一平二　馬2進3　　4.兵三進一　卒3進1

5.傌八進九　卒1進1　　6.炮八平七　馬3進2

7.俥九進一　卒1進1

黑方兌卒通車，是比較簡明的走法。

8.兵九進一　車1進5　　9.俥二進四　………

　　紅方高俥保兵，穩紮穩打。如改走俥九平四，則車1平7；傌三進四，象7進5；俥二進六，士6進5；傌四進六，卒5進1，雙方形成互纏局面。

9.………… 象7進5 　10.俥九平四 ………

紅方如改走俥九平六，黑方則包2平1；俥六進七，士6進5；俥六平八，包8進2；仕四進五，包1進5；炮五平九，包8平4；俥二進五，馬7退8，黑方可抗衡。

10.………… 車1平4

黑方平車搶佔肋道，是近期比較流行的走法。

11.俥四進三 ………

紅方進俥邀兌，是一種穩健的選擇。

11.………… 車4進1

黑方進車捉兵避兌，準備續走馬2進3，力求打開僵持局面，是平車控肋的後續手段。如改走車4進2，則炮五平四，黑方車不能吃炮，因紅方伏有相三進五打死車的手段，紅方佔優勢。

12.仕六進五 ………

紅方補左仕，是改進後的走法。

12.………… 士4進5

黑方補右士，是穩健的走法。

13.俥四平九 包8進2

黑方升巡河包，策應右馬。

14.炮五平四 ………

紅方卸中炮調整陣形，並伏有進炮打車的手段，是穩健的走法。

14.………… 卒3進1

黑方棄卒尋求變化，是常見的走法。這裡另有兩種走法：

①車4平5，兵三進一；象5進7（如卒7進1，則炮四

進五，紅方得子），炮四進三；車5平7，炮四平八；車7進1，相七進五；車7退1，俥九進五，紅方佔優勢。

②包2平1，炮四進一；車4進2，炮七平四；包8平5，俥二進五；馬7退8，傌三進四；馬8進9，俥九平八；包1進4，俥八退一；包1退4，俥八進一；包1進4，俥八退一；包1退4，俥八進一；

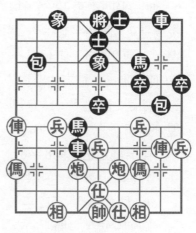

圖1

包1進4，俥八退一；包1退4，雙方不變作和。

15.兵七進一　………

這裡，紅方有兩種走法：

①炮七進二，車4平5；炮四進五，包2平6；傌三進五，包6進3，黑可一戰。

②相七進五，卒3進1；炮四進一，車4退1；傌九進七，車4平1；傌七進九，馬2進4；炮四退一，包8平6；俥二進五，馬7退8；傌三進四，包6進3；炮七平四，卒7進1；兵三進一，象5進7，雙方局勢平穩。

15.…………　馬2進4　　16.俥二退一　卒5進1

黑方挺中卒，活通馬路。

17.炮七平六(圖1)　………

紅方平肋炮，是含蓄的走法。亦可改走炮七平五，黑如包8平6，則俥二進六；馬7退8，兵七進一；包2進4，傌三進四；卒5進1，炮四進三；卒5平6，炮四平六；馬4進

6，俥九平四；車4平5，炮六退四；馬6進8，炮六平八；
後馬進7，俥四平七；包2平9，炮八進八；士5退4，傌九
進七；包9平3，俥七退一；馬8退7，炮八退六；車5退
1，俥七進一，紅方佔優勢。

如圖1形勢下，黑方有兩種走法：包8平6和馬4退5。
現分述如下。

第一種走法：包8平6

17.………… 包8平6　　18.俥二進六　馬7退8

19.俥九平八　包2平1　　20.炮六進二　………

紅炮兌馬，是簡明的走法。

20.………… 車4退1　　21.兵七進一　車4平2

22.傌九進八　包6平3　　23.傌八進七　卒7進1

24.兵三進一　象5進7　　25.相七進五

紅方多中兵，略佔優勢。

第二種走法：馬4退5

17.………… 馬4退5

黑方退中馬，是新的嘗試。

18.俥九進二　包8退1

黑方退包，似不如改走卒5進1，這樣紅方如炮四進
一，黑方則車4退1，較為簡明。

19.俥九退一　車4退1　　20.相七進五　卒7進1

21.俥九平五　………

紅方俥吃中卒，放任黑方7路卒過河，伏有先棄後取的
手段，是緊湊有力的走法。

21.………… 卒7進1　　22.炮六平六　馬5進7

黑方如改走包2進4打俥，紅方則兵五進一；包8進1，

炮四進四，也是紅方佔優勢。

23.炮四進四　前馬退6　　24.俥五平三　車4退2

25.俥三進二　車4平6　　26.俥三退三

紅方多兵，佔優勢。

第2局　紅補左仕對黑補右士(二)

1.炮二平五　馬8進7　　2.傌二進三　車9平8

3.俥一平二　馬2進3　　4.兵三進一　卒3進1

5.傌八進九　卒1進1　　6.炮八平七　馬3進2

7.俥九進一　卒1進1　　8.兵九進一　車1進5

9.俥二進四　象7進5　　10.俥九平四　車1平4

11.俥四進三　車4進1　　12.仕六進五　士4進5

13.俥四平九　包8進2　　14.炮五平四　卒3進1

15.兵七進一　馬2進4　　16.俥二退一　包8平5

黑方平包兌俥，是力求簡明的走法。

17.俥二進六　馬7退8　　18.兵五進一　包5平8

黑方平包，是改進後的走法。如改走車4平7，以下紅方有兩種走法：

①炮七平六，包5平8；俥九進二，車7退1；炮四進二，車7進2；相七進五，車7退1；炮四平六，車7平4；前炮進二，紅方稍佔優。

②炮七平八，包5平8；兵七進一，馬4進3；相七進五，馬3進2；傌九退八，包2進7；俥九退四，包2退1；炮八進七，士5退4；俥九進七，象5進3；俥九平二，包8進4；俥二進二，車7進1；炮八退三，車7退1；炮八平三，車7平1；炮三進三，將5進1；俥二退一，將5進1；

炮三退二，士4進5；炮三平一，將5平4；炮四進六，紅方呈勝勢。

19.兵七進一（圖2）………

如圖2形勢下，黑方有兩種走法：卒7進1和卒5進1。現分述如下。

第一種走法：卒7進1

19.………　　卒7進1

黑方衝7卒打兵，是力爭主動的走法。

20.兵三進一　包8平3　　21.相七進五　馬4進2

22.傌三進四　包2平1　　23.俥九平八　包3平1

黑方平包攻傌，由此展開反擊。

24.炮七進一………

紅方升炮交換，是無奈之著。

24.………　　後包進5　　25.俥八退一　前包平6

26.仕五進四　馬8進6　　27.兵五進一　車4平6

28.傌四進五　車6平4

29.俥八進二………

紅方進俥捉包，乘機擺脫牽制，不失為機警之著。

29.………　　包1平5

30.俥八平五　馬6進5

雙方均勢。

第二種走法：卒5進1

19.………　　卒5進1

黑方獻中卒，是大膽嘗試之著。

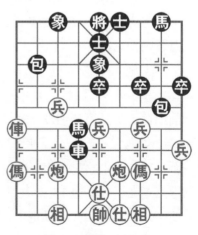

圖2

20.兵五進一　卒7進1

黑方再棄一卒，使局勢立趨緊張了。

21.兵三進一　………

紅兵吃卒，接受挑戰。如改走相七進五，則包8平5；兵七平六，包5進1；炮七進二，包5平3；俥九平七，馬4進6；俥三進四，車4退1；俥七平六，馬6退4；兵三進一，象5進7；俥四進五，紅方佔優勢。

21.…………　包8平5　　22.相七進五　包5進1

23.俥三進四　………

紅方應改走炮七進二，黑方如接走馬4退5，紅方則炮七退四；馬5進3（如馬5進7，則炮四進三；包5退2，俥三進四），俥九退七；馬3進1，俥七進六；象5進7，雙方均勢。

23.…………　包2平4

黑方平包叫殺，巧著，頓令紅方難以招架了。

24.兵七平六　車4進2　　25.炮四退一　………

紅方如改走俥九進二，黑方則馬4進5，黑方速勝。

25.…………　包5平1　　26.炮四平六　包1平6

27.炮七平六　象5進7

黑方多子，佔優。

第3局　紅補左仕對黑補右士（三）

1.炮二平五　馬8進7　　2.俥二進三　車9平8

3.俥一平二　馬2進3　　4.兵三進一　卒3進1

5.俥八進九　卒1進1　　6.炮八平七　馬3進2

7.俥九進一　卒1進1　　8.兵九進一　車1進5

9.俥二進四　　象7進5　　10.俥九平四　　車1平4

11.俥四進三　　車4進1　　12.仕六進五　　士4進5

13.俥四平九　　包8進2　　14.炮五平四　　卒3進1

15.兵七進一　　馬2進4　　16.俥二退一　　馬4退6(圖3)

如圖3形勢下，紅方有兩種走法：炮四進一和俥九平八。現分述如下。

第一種走法：炮四進一

17.炮四進一　　………

紅方升炮打車，逼黑方離開兵線要道。

17.…………　　車4退1　　18.俥九平八　　包2進2

19.炮七平四　　………

紅方平炮打馬，準備由兌子爭先。如改走炮七進一，則車4平2；傌九進八，包8平3；俥二進六，馬7退8，立成平穩之勢。

19.…………　　車4平7　　20.後炮進三　　車7進2

21.相七進五　　車7退3

22.前炮退一　　………

紅方退炮，是保持變化的走法。如改走前炮平二，則車8進4；俥二進二，包7平8，紅方無便宜可佔。

22.…………　　車7平5

23.兵五進一　　車5進1

24.俥八進一　　包8平5

黑方鎮中包，先棄後取。如改走車5平6，則炮四

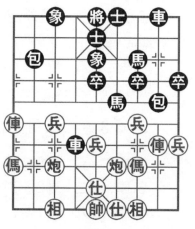

圖3

平九，紅方大佔優勢。

25.俥二進六　馬7退8　　26.前炮進二　車5平6

27.前炮平一　車6進1　　28.炮一平五　包5進1

29.炮五平八　車6平1　　30.炮八進三　象3進1

31.傌九退七　馬8進6　　32.俥八平五

紅方多兵佔勢，易走。

第二種走法：俥九平八

17.俥九平八　………

紅方平俥捉包，試探黑方應手。

17.………　車4平5　　18.俥二平五　馬6進5

19.俥八進三　馬5進3　　20.俥八退四　………

紅方退俥，準備困馬，是靈活有力的走法。

20.………　馬3退4　　21.俥八平六　馬4退3

22.俥六進三　馬3進1　　23.炮四平八　………

紅方右炮左移，準備攻擊黑方薄弱的右翼，攻擊點十分準確有力。

23.………　士5退4　　24.兵七進一

紅方佔優勢。

第4局　紅補左仕對黑補右士（四）

1.炮二平五　馬8進7　　2.傌二進三　車9平8

3.俥一平二　馬2進3　　4.兵三進一　卒3進1

5.傌八進九　卒1進1　　6.炮八平七　馬3進2

7.俥九進一　卒1進1　　8.兵九進一　車1進5

9.俥二進四　象7進5　　10.俥九平四　車1平4

11.俥四進三　車4進1　　12.仕六進五　士4進5

13.俥四平九　包8進2　　14.炮五平四　卒3進1

15.兵七進一　車4平5

黑方車4平5殺中兵，雙方進入激戰局面。

16.兵七進一　車5平7　　17.相七進五　象5進3(圖4)

如圖4形勢下，紅方有兩種走法：炮七進七和兵三進
一。現分述如下。

第一種走法：炮七進七

18.炮七進七　………

紅方棄傌轟象，是力爭主動的走法。

18.………　　包8平5

黑方平中包兌俥，是機警之著。

19.俥二進五　馬7退8　　20.炮七退三　馬8進6

黑方進馬，是新的嘗試。如改走象3退5，則炮七平
三；車7平6，俥九平四；車6平4，炮三進一；馬8進9，
炮三平四；車4平7，兵三平四；車7進1，兵四平五；卒5
進1，俥四平九，紅方多象，佔優。

21.俥九進五　士5退4

22.炮七進三　士4進5

23.炮七退三　士5退4

24.炮七進三　士4進5

25.炮七退一　士5退4

26.俥九退三　車7進1

27.炮四進五　包2平5

28.俥九平五　前包平8

29.俥五退三　車7平8

30.傌九進八

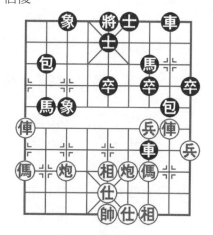

圖4

至此，形成黑方多子、紅方有攻勢，雙方各有顧忌的局面。

第二種走法：兵三進一

18.兵三進一 ………

紅方棄兵，不給黑方包8平5兌俥簡化局面的機會，是積極有力之著。

18.………… 卒7進1 19.炮七進七 車7進1

20.俥二平七 ………

紅方先把左俥擺到七路，做好進攻前的準備，正著。如急於走俥九進五，則卒7進1；俥二退一，車7退1；俥二平三，卒7進1，紅方左俥遭逼兌，火力銳減。

20.………… 包2退2

黑方如改走馬2退1，紅方則炮七平九；車8進1，俥七平八；包2進2，傌九進七；卒7進1，俥九進二；士5進4，炮四進五；車8平2，炮四平九；車2平1，傌七進九；象3退1，傌九進八；包8退1，傌八進六；將5進1，傌六退四；將5平6，俥八進一，紅方佔優勢。

21.俥九進五 馬2退1 22.帥五平六 馬7進6

23.俥七進一

紅方棄子佔勢。

第5局　紅補左仕對黑補右士（五）

1.炮二平五 馬8進7 2.傌二進三 車9平8

3.俥一平二 馬2進3 4.兵三進一 卒3進1

5.傌八進九 卒1進1 6.炮八平七 馬3進2

7.俥九進一 卒1進1 8.兵九進一 車1進5

9.俥二進四　象7進5　　10.俥九平四　車1平4

11.俥四進三　車4進1　　12.仕六進五　士4進5

13.俥四平九　包8進2　　14.炮五平四　包2平4

15.炮四進一（圖5）　………

如圖5形勢下，黑方有三種走法：車4退3、車4退2和車4進2。現分述如下。

第一種走法：車4退3

15.…………　車4退3　　16.相三進五　卒5進1

17.俥九平八　馬2退1　　18.兵五進一　卒5進1

19.俥八平五　包8退3　　20.傌九進八　包8平9

黑方平包邀兌，是力求簡化局勢的走法。

21.俥二進五　馬7退8　　22.炮四平五　馬8進7

23.炮七進三　………

紅方打卒，正著。

23.…………　馬1進2

24.炮七平二　車4進2

25.俥五進一　車4平2

26.炮二平八　包4進4

27.炮五進一　包4退4

28.兵七進一　車2進1

29.兵七進一　包4平1

30.炮八平九　包1退1

31.兵七進一

紅方佔優勢。

第二種走法：車4退2

15.…………　車4退2

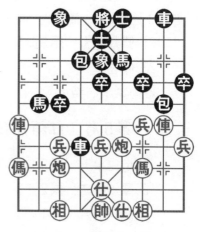

圖5

16.相七進五　卒7進1　　17.炮四退一　………

紅方如改走俥九平八，黑方則卒3進1；兵七進一，馬2進4；炮四退一，車4平1；炮七退二，馬4進5；兵三進一，車1平7；相三進五，車7進3；兵七進一，車7退1；俥八平五，馬7進6；俥二退二，卒5進1；俥五平四，馬6退7；兵七進一，車7平5，黑方多象，易走。

17.…………　車4平5　　18.兵三進一　車5平7
19.傌三進四　車7進2　　20.傌四進二　車8進4
21.俥二平八　卒3進1　　22.俥八平七　車7平5
23.俥七進四　車5平4　　24.俥七平六　象3進1
25.俥九進一　車8平5　　26.俥六平八　馬2進3
27.俥九進二　馬3進1　　28.俥九退五

紅方多兵，佔優。

第三種走法：車4進2

15.…………　車4進2　　16.炮七平四　………

紅方左炮右移，是改進後的走法。如改走俥九平八，則包4平2；俥八平五，車4退4；相七進五，卒7進1；傌九進八，卒3進1；俥五平七，包2進3；俥七平八，馬2進4；傌三進四，車4退1；炮四退一，馬4進6；俥二退一，包8進1；俥二平四，卒7進1；炮四平二，包8平6；相三進一，車8進4；炮二平三，馬7退9；相一進三，包6退3，雙方局勢平穩。

16.…………　卒3進1　　17.後炮退一　包4進3

黑方如走車4退4，紅方則俥九平七；卒7進1，後炮平三；馬2進4，兵五進一；車4平6，炮四進一；卒7進1，炮三進三；車6進1，傌三進四；包8平7，相三進五；車8

進5，俥七平六；包7平8，仕五進四；馬7進6，俥八退一；卒5進1，俥六平五；象5退7，兵五進一；包4平5，兵五平四；車8平7，傌四進六；包8進5，仕四進五；車7進4，仕五退四；包8平9，黑方佔優勢。

18.俥二進一　車8進4　　19.俥九平七　包4進1

20.前炮退一　包4進1　　21.後炮平六　包4平7

22.傌九進八　包7退1　　23.炮四平八　馬2退1

黑方應以改走士5進4為宜。

24.炮六進七　車8平3　　25.俥七進一　象5進3

26.傌八進六

紅方佔優勢。

第6局　紅補左仕對黑補右士（六）

1.炮二平五　馬8進7　　2.傌二進三　車9平8

3.俥一平二　馬2進3　　4.兵三進一　卒3進1

5.傌八進九　卒1進1　　6.炮八平七　馬3進2

7.俥九進一　卒1進1　　8.兵九進一　車1進5

9.俥二進四　象7進5　　10.俥九平四　車1平4

11.俥四進三　車4進1　　12.仕六進五　士4進5

13.俥四平九　包8進2　　14.俥九進二（圖6）………

如圖6形勢下，黑方有三種走法：包2平4、包2平1和馬2進3。現分述如下。

第一種走法：包2平4

14.…………　包2平4　　15.炮五進四　馬2退3

16.俥九平七　馬7進5　　17.俥七平五　包4進3

18.俥五退二　卒7進1　　19.俥二退一　卒7進1

20.俥五平三　馬3進5

黑方如改走包4退3，紅方則相三進五；車8進2，兵七進一；馬3進1，俥三進二；車4平1，俥三平八；卒3進1，相五進七；包8平5，俥二進四；包4平8，兵五進一；包5平7，相七退五；車1平7，俥八平九；包7進3，炮七平三；車7進1，俥九平二；包8平6，俥二平一；車7退1，兵五進一；包6進6，雙方大體均勢。

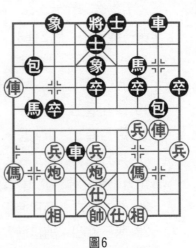

圖6

21.炮七平八　包4退5　　22.炮八進三

紅方多兵，略佔優

第二種走法：包2平1

14.…………　包2平1　　15.俥九平八　車4退1

16.炮五進四　………

紅方炮擊中卒，謀取實利。

16.…………　馬7進5　　17.俥八平五　包1進3

18.俥五平三　包8平7　　19.俥二進五　包1平7

20.相三進五　前包退2　　21.俥二退三　後包退3

22.俥二平一　前包進2　　23.俥一平四　前包平3

24.傌九進七　馬2進3　　25.傌三進四　馬3退4

26.傌四進六　車4退1　　27.俥四退二　車4進2

28.俥四平五　車4平3　　29.炮七平六　車3進3

30.仕五退六　車3退3

黑方多象，紅方多兵，雙方各有顧忌。

第三種走法：馬2進3

14.………… 馬2進3

黑方進馬踩兵，是改進後的走法。

15.俥九退三	包2平3	16.俥二退一	卒3進1
17.炮七進二	車4退1	18.傌九進七	車4平3
19.兵五進一	包8平3		

黑方平包兌俥，是搶先之著。

20.俥二平六	前包進2	21.相七進九	車3退2
22.傌三進四	前包進2	23.俥六進五	象5退7
24.俥六平七	象3進5	25.炮五平八	車3平2
26.俥七退一	車2進4	27.俥七退六	

雙方均勢。

第7局　紅補左仕對黑補右士(七)

1.炮二平五	馬8進7	2.傌二進三	車9平8
3.俥一平二	馬2進3	4.兵三進一	卒3進1
5.傌八進九	卒1進1	6.炮八平七	馬3進2
7.俥九進一	卒1進1	8.兵九進一	車1進5
9.俥二進四	象7進5	10.俥九平四	車1平4
11.俥四進三	車4進1	12.仕六進五	士4進5
13.俥四平九	包2平4(圖7)		

如圖7形勢下，紅方有兩種走法：俥九進二和俥九平八。現分述如下。

第一種走法：俥九進二

14.俥九進二　卒3進1

黑方如改走馬2進3，紅方則俥九退三；馬3退4，俥九平六；包4進4，兵三進一；卒7進1，俥二平六；包8進4，俥六進一；包8平7，相三進一；卒3進1，兵五進一；車4平7，炮七平八，紅方多子，大佔優勢。

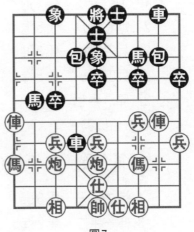

圖7

15.炮七進二　馬2進4

16.俥二進二　包8平9

17.俥二進三　馬7退8

18.炮五平四　包4退2　　19.傌三進四　車4平5

20.相七進五　士5進4　　21.炮七平八　包9進4

22.兵一進一　士6進5　　23.炮八平六　包4進5

24.俥九平五　包4平5　　25.帥五平六　車5平4

26.帥六平五　車4平5　　27.帥五平六　車5平4

28.帥六平五　車4平5

雙方不變作和。

第二種走法：俥九平八

14.俥九平八　包8進2　　15.傌三進四　………

紅方如改走炮七退一，黑方則包4平2；俥八平九，包2平4；俥九平八，包4平2；俥八平九，包2平4；俥九平八，包4平2；俥八平九，包2平4；俥九平八，包4平2，雙方不變作和。

15.…………　車4退5　　16.傌四進三　卒3進1

17.俥八進一　包8平7　　18.兵三進一　車8進5

19.炮七進二　馬7退8　　20.炮七進三　包4進1

21.炮七平八　士5退4　　22.炮八進二　包4平7

23.兵三進一　馬8進6　　24.兵三平四　馬6進4

25.兵四進一　象5進7　　26.俥八進二　車8平4

27.俥八平七

紅方佔優勢。

第8局　　紅補左仕對黑補右士(八)

1.炮二平五　馬8進7　　2.傌二進三　車9平8

3.俥一平二　馬2進3　　4.兵三進一　卒3進1

5.傌八進九　卒1進1　　6.炮八平七　馬3進2

7.俥九進一　卒1進1　　8.兵九進一　車1進5

9.俥二進四　象7進5　　10.俥九平四　車1平4

11.俥四進三　車4進1　　12.仕六進五　士4進5

13.俥二進二　………

紅方進俥，是新的嘗試。

13.…………　　　　馬2進3

14.俥四平八(圖8)　………

如圖8形勢下，黑方有兩種走法：馬3進1和包2平4。
現分述如下。

第一種走法：馬3進1

14.…………　馬3進1　　15.炮五平九　包2平1

16.相七進五　包8平9

黑方如改走車4平3，紅方則炮七平六；卒3進1，相五
進七；包8平9，俥二平三；包9退1，相三進五；包9平
7，俥三平四；車8進4，俥四進二；包7退1，炮六進六；

車8平1，炮六平六；包1平4，俥八進二；馬7進6，炮八進一；包4退2，炮八平六；將5平4，俥四平三；馬6進5，雙方均勢。

17. 俥二平三　　車4平3

18. 炮七平六　　包9退1

19. 俥八進三　　車8進2

20. 傌三進四　　包1進1

21. 俥八退一　　包9平7

22. 俥三平四　　包1退2

23. 俥八進三　　車8進2　　24. 炮九進三　　卒3進1

25. 炮六進三　　車8進4　　26. 炮九進二

紅方佔優勢。

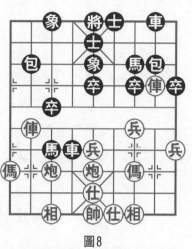

圖8

第二種走法：包2平4

14. …………　　包2平4　　15. 俥八退一　　馬3退4

16. 俥八平六　　包4進4　　17. 炮七平八　　………

紅方如改走俥二退一，黑方則卒7進1；俥二退一，包8平9；俥二進五，馬7退8；兵三進一，包9平7；兵三進一，包7退2；相三進一，包7進7；炮七平三，馬4進5；炮三平二，馬5退4；炮二進六，馬8進6；兵三平二，馬4進6；炮五平四，士5進6；炮四進五，包4退3；兵二平一，包4平9；相一進三，士6進5；炮四退二，包9平8；炮四平二，後馬進7；前炮平一，馬7進5；相七進五，馬5進4；兵一進一，卒5進1，黑方多卒，佔優。

17. …………　　包4平2　　18. 傌九進八　　卒3進1

19.傌八進七　卒3進1　　20.傌七退六　包2退3

21.傌六進四　包8平9　　22.俥二進三　馬7退8

23.炮五進四　馬8進6　　24.炮五退二　馬6進8

25.傌四進六　包9退1　　26.相七進五　包9平6

27.炮五平九　馬8進6　　28.傌三進二　士5進4

29.炮九進二　包6平4　　30.傌二進三　包4進2

31.炮九平六　馬6進7　　32.炮六平一

雙方呈均勢。

第9局　紅補左仕對黑左包巡河(一)

1.炮二平五　馬8進7　　2.傌二進三　車9平8

3.俥一平二　馬2進3　　4.兵三進一　卒3進1

5.傌八進九　卒1進1　　6.炮八平七　馬3進2

7.俥九進一　卒1進1　　8.兵九進一　車1進5

9.俥二進四　象7進5　　10.俥九平四　車1平4

11.俥四進三　車4進1　　12.仕六進五　包8進2

黑方升包，防止紅方俥二進二搶佔卒林。

13.俥四平九　………

紅方平俥，是比較流行的走法。如改走炮七平六，則馬2進3；傌九進八，車4退3；炮五平四，包2平1；傌八退九，馬3進2；相三進五，車4進3；俥四平八，馬2退4；炮四平六，士6進5，黑方呈反先之勢。

13.…………　包2平1　　14.俥九平八　包1平2

15.俥八平九　包2平1(圖9)

如圖9形勢下，紅方有兩種走法：俥九進二和炮七平六。現分述如下。

第一種走法：俥九進二

16.俥九進二　士4進5

黑方補士，正著。如改走包1進5，則相七進九；車4平3，炮七退二；車3平1，炮七平九；車1平2，炮九平六；士4進五，炮六進八，紅方稍好。

17.俥九平八　馬2進3

18.俥八退三　包1平3

19.炮五平四　………

圖9

紅方如改走兵一進一，黑方則包8平5；俥二進五，馬7退8；炮五進三，卒5進1；相七進五，馬8進6；俥八平九，車4進2；傌九進七，車4平3；炮七平八，車3退2；俥九進三，車3平2；炮八平六，車2平4；俥九平四，包3退1，雙方局勢平穩。

19.…………　車4平5　　20.兵三進一　卒7進1

21.炮四進五　車5平7　　22.炮四平七　卒7進1

23.俥二退四　包8平5

黑方包8平5，正著。如改走卒7平8，則傌九進七；包8進5，傌三退二；馬7進6，俥八進五；車8進3，傌七進九；卒5進1，傌九進八；車8平4，傌八進七；車4退2，前炮進二；車7平1，俥八進一，紅方多子，易走。

24.帥五平六　車7進1　　25.相七進五　車7退1

26.俥二進九　車7平4　　27.後炮平六　馬7退8

28.俥八平七　車4退4　　29.炮七退一　馬8進7

30. 相五進三　車4進3

紅方多子，易走。

第二種走法：炮七平六

16. 炮七平六　………

紅方平炮，是創新的走法。

16. …………　馬2進3

黑方進馬踩兵，是必走之著。

17. 傌九進七　車4平3　　18. 相七進九　車3平2

這裡，黑方可改走士6進5先補一手，這樣更佳。

19. 炮六進五　包8平5　　20. 炮五進三　卒5進1

21. 相九退七　………

紅方應改走俥二進五，黑方則馬7退8；炮六退五，雙方均勢。

21. …………　車8進5　　22. 傌三進二　士6進5

23. 炮六退五　車2平5

紅方應改走炮六平三，黑方如包1平7，紅方則傌二進一；包7退2，相七進五；車2平5，傌一退二；卒7進1，兵三進一；象5進7，兵一進一，紅方雖然少兵，但是黑方卒未過河，這樣紅方守和的希望很大。

24. 傌二進三　包1平2　　25. 俥九平八　包2平1

26. 俥八平九　包1平2　　27. 俥九平八　包2平1

28. 兵一進一　車5退1

紅方屬於兩捉，按照規則要變著，這樣雙方換掉俥（車）以後，黑方多卒，明顯佔優勢。

29. 俥八平五　卒5進1　　30. 炮六進六　馬7進5

黑方進馬，佳著！

31.傌三進五　將5平6　　32.傌五退七　包1平9

33.炮六退六　包9進3

黑方殘局多卒，易走。

第10局　紅補左仕對黑左包巡河(二)

1.炮二平五　馬8進7　　2.傌二進三　車9平8

3.俥一平二　馬2進3　　4.兵三進一　卒3進1

5.傌八進九　卒1進1　　6.炮八平七　馬3進2

7.俥九進一　卒1進1　　8.兵九進一　車1進5

9.俥二進四　象7進5　　10.俥九平四　車1平4

11.俥四進三　車4進1　　12.仕六進五　包8進2

13.俥四進二　………

紅方俥四進二，搶先發動進攻。

13.………　　士4進5

黑方補士，正著。

14.俥四平三　包8退3　　15.兵三進一　包8平7

16.俥二進五　包7進2　　17.俥二退二　………

紅方如改走俥二退三，黑方則包7進4；炮七平三，車4平5；兵三進一，車5平7；仕五進四，包2進1，黑方足可一戰。

17.………　　包7進4

18.炮七平三　馬7進6(圖10)

如圖10形勢下，紅方有兩種走法：俥二退一和俥二退三。現分述如下。

第一種走法：俥二退一

19.俥二退一　馬6進4

黑方如改走馬6進5，紅方則炮三平一；馬2進3，俥二平五；馬3進1，相七進九；象5進7，炮一進四；包2平5，俥五平七；包5進5，相三進五；象3進5，雙方均勢。

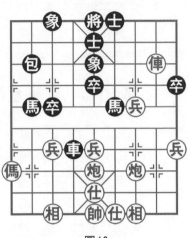

圖10

20.炮五進四　　車4平5

21.炮五平一　　車5平9

黑方如改走車5平7，紅方則炮三平五；車7平9，俥二平八；包2平3，炮一平七；車9平5，炮七平二；馬2進3，傌九進七；包3進4，俥八退二，雙方呈和勢。

22.俥二平八　　包2平3	23.炮一平二　　車9平7
24.炮二進三　　象5退7	25.炮三平五　　馬4進5
26.相三進五　　馬2進3	27.俥八平七　　馬3進1

28.相七進九　　包3平9

雙方大體均勢。

第二種走法：俥二退三

19.俥二退三　　馬6進5　　20.俥二退一　　………

紅方退俥拴鏈黑方車馬，是搶先之著。

20.………　　卒3進1	21.炮三平二　　卒3進1
22.俥二平四　　馬2進4	23.俥四進五　　士5進6
24.傌九進八　　士6進5	25.俥四平一　　車4進2
26.俥一進一　　士5退6	27.炮二進七　　象5退7

28.炮二退八

紅方大佔優勢。

第11局 紅補左仕對黑左包巡河(三)

1.炮二平五	馬8進7	2.傌二進三	車9平8
3.俥一平二	馬2進3	4.兵三進一	卒3進1
5.傌八進九	卒1進1	6.炮八平七	馬3進2
7.俥九進一	卒1進1	8.兵九進一	車1進5
9.俥二進四	象7進5	10.俥九平四	車1平4
11.俥四進三	車4進1	12.仕六進五	包8進2
13.俥四進二	士4進5	14.俥四平三	包8退3
15.俥三平四(圖11) ………			

紅方平俥,避開黑方包8平7打俥的手段,是為了保留更多的糾纏機會。

如圖11形勢下,黑方有兩種走法:車4退2和馬2退3。現分述如下。

第一種走法:車4退2

15.………… 車4退2

16.傌三進四 ………

紅方如改走炮五進四,黑方則馬2進1;炮七平六,車4退1;俥二進二,車4平5;俥四平五,馬7進5;俥二平五,包8平7;俥五平三,包2退1;相七進五,車8進4;俥三平八,卒3進1;兵七進一,馬1退2;傌九退七,馬2

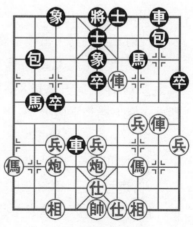

圖11

進4；兵五進一，紅方多兵，佔優。

16.………… 車4平6　　17.俥四退一　馬7進6

18.俥二退二　包8平7　　19.炮五平三　………

紅方炮五平三，是改進後的走法。如改走相三進一，則車8進2；炮七平六，馬6進4；炮五平四，包7平9；俥二進五，包2平8；炮六進一，包8平9；炮四平六，馬4退6；後炮平二，前包進4；炮六平一，包9進5；兵三進一，馬6進4；兵五進一，卒9進1；兵三進一，卒9進1；兵三平四，卒9平8；傌四進五，馬4退5；兵四平五，卒8進1；炮二平五，馬2進3，雙方均勢。

19.………… 車8進7　　20.炮七平二　包7進6

21.傌四退三

紅方殘局稍佔優。

第二種走法：馬2退3

15.………… 馬2退3

黑方退馬，準備馬3進4爭先。

16.兵三進一　………

紅方三兵過河，積極求變。如改走炮五平六，則車4退二；俥二進三，馬3進2；傌三進四，車4平1；俥四退一，馬7進6；俥二退五，包8平7；相三進五，車8進2，紅方略好，雙方局勢平穩，

16.………… 馬3進4　　17.俥四進二　包2退1

18.俥四退五　象5進7　　19.俥二進三　車8平7

20.炮七進三　象3進5

黑方飛象不好，造成左翼子力閉塞。不如展開子力，改走象7退5，紅方如炮七平九，黑方則包2平1，以後可以馬

7進8強行交換。

21.炮七退一　車4退1　　22.炮五平六　………

紅方平炮，調整陣形，並有炮六進三再炮七平三的手段，乃實用、有效之著。

22.…………　馬4退2

黑方右馬回撤對局面無益，應改走象7退9，紅方如相三進五，黑方則包8平6堅守，這樣黑方局勢較好。

23.炮七進三　車4退3　　24.炮七退一　車4進1

25.炮七進三　車4退1　　26.炮七退一　包8平6

27.相三進五　車4進1　　28.炮七進一　車4退1

29.炮七退一　車4進1　　30.炮七進一　車4退1

31.炮七退一　包6進1　　32.俥二退一

紅方佔優勢。

第12局　紅補左仕對黑左包巡河(四)

1.炮二平五　馬8進7　　2.傌二進三　車9平8

3.俥一平二　馬2進3　　4.兵三進一　卒3進1

5.傌八進九　卒1進1　　6.炮八平七　馬3進2

7.俥九進一　卒1進1　　8.兵九進一　車1進5

9.俥二進四　象7進5　　10.俥九平四　車1平4

11.俥四進三　車4進1　　12.仕六進五　包8進2

13.俥四進二(圖12)　………

如圖12形勢下，黑方有兩種走法：馬2進3和馬2進1。現分述如下。

第一種走法：馬2進3

13.…………　馬2進3

黑方進馬踩兵，略嫌軟。

14.俥四平三　馬3進1

15.相七進九　車4平3

16.炮七平六　士6進5

17.兵三進一　包8退3

18.俥三平四　………

紅方應以改走兵三平四為
宜。

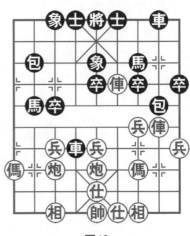

圖12

18.…………　包2進1

黑方應改走車8平6，紅
方如俥四進三，黑方則馬7退
6；兵三進一，包8平7；俥二平五，包2進4，黑方尚可抗
衡。

19.俥四進二　包2退2　　20.炮六進六　馬7退6

21.傌三進四　包2進8　　22.傌四進三　車3進3

23.炮六退六　車3退4　　24.炮六進四　車3平1

25.炮五進四　包2退8　　26.炮六進四　………

紅方進炮棄俥，著法緊湊有力。

26.…………　車1退2

黑方退車捉炮，無奈之著。如誤走車1平8，則傌三進
五，紅方伏有傌五進七再炮六平五的殺棋。

27.炮五退二　車1平5　　28.傌三進二

紅方多子，呈勝勢。

第二種走法：馬2進1

13.…………　馬2進1　　14.炮七平六　卒3進1

15.炮五進四　………

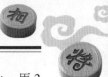

　　紅方如改走兵七進一，黑方則馬1退3；炮六平七，馬3
進1；炮七平六，車8進1；炮五進四，馬7進5；俥四進
五，車8平3；相三進五，包8平1；俥五平八，包2平4；
傌三進四，車4平5；俥八平六，包4進5；俥六退四，車3
進2；俥六進一，車5平4；傌四退六，雙方平穩。

15.…………	馬7進5	16.俥四平五	包2進5
17.相七進五	卒3進1	18.傌三進四	車4退1
19.俥五退二	車4平5	20.兵五進一	卒3平4
21.炮六退一	包2退2	22.傌四進三	車8進3
23.傌三退五	士4進5	24.傌二退一	馬1進3
25.俥二平六	車8平1	26.傌九進八	馬3退2
27.傌五退七			

紅方多兵，佔優。

第13局　紅補左仕對黑補左士

1.炮二平五	馬8進7	2.傌二進三	車9平8
3.俥一平二	馬2進3	4.兵三進一	卒3進1
5.傌八進九	卒1進1	6.炮八平七	馬3進2
7.俥九進一	卒1進1	8.兵九進一	車1進5
9.俥二進四	象7進5	10.俥九平四	車1平4
11.俥四進三	車4進1	12.仕六進五	士6進5

黑方補左士，是求變的走法。

　　13.俥四平九　包8進2

　　黑方如改走馬2進3，則紅方有俥九退一拴鏈黑方車馬
的手段，黑方有失子危險。

　　14.炮五平四(圖13)　………

如圖13形勢下，黑方有
兩種走法：包2平3和包2平
4。現分述如下。

第一種走法：包2平3

14.………… 包2平3

黑方如改走車4平5，紅
方則兵三進一；象5進7，傌
三進四；包8退2，俥九進
一，紅方大佔優勢。

15.炮四進一　車4進2

16.傌三進四　卒3進1

圖13

17.炮四退二　車4退5　　18.俥九平七　馬2進1

19.俥七進二　車4進2　　20.炮七平四　包3平1

21.傌四進三　馬1進3　　22.前炮平六　包1進4

23.兵五進一　包1退1　　24.相七進五　車8平6

黑方如改走包1平5，紅方則兵三進一；象5進7，俥七
進三，紅方佔優勢。

25.炮四進一　包1平5　　26.兵三進一　象5進7

27.俥七退二　包5平3　　28.俥二平六　包3退2

29.俥六進二　包3平1　　30.俥九平七　車6進3

31.炮六進四　卒5進1　　32.俥七退一　車6平4

33.俥七進一　車4平3　　34.炮四平七　卒5進1

35.炮七進四

紅方多子，佔優勢。

第二種走法：包2平4

14.………… 包2平4　　15.炮四進一　車4進2

16.炮四退二　車4退2　　17.炮四進二　車4進2

18.傌三進四　卒3進1　　19.炮四退二　車4退5

20.炮七進二　………

紅方亦可改走兵七進一，黑方如馬2進4，紅方則炮七平四；卒5進1，相七進五，雙方陷入互纏局面，紅方易走。

20.………　卒5進1　　21.相七進五　馬2進4

22.炮四進一　………

紅方不如改走兵五進一，這樣較為有利。

22.………　馬4進6　　23.俥二退一　包8平6

24.俥二進六　………

兌俥後，局面較為平淡。如要尋求變化，可考慮走俥二平三。

24.………　馬7退8　　25.炮七平八　馬8進6

26.炮八退一　後馬進8　　27.兵五進一　車4進2

28.俥九平六　馬6退4　　29.炮八進一　包6進3

30.仕五進四　卒5進1　　31.炮八平五　卒7進1

32.兵三進一　馬8進7　　33.炮五退一

至此，形成紅方多一七兵、黑方子力位置不錯的局面，和勢甚濃。

第14局　紅補左仕對黑進馬踩兵

1.炮二平五　馬8進7　　2.傌二進三　車9平8

3.俥一平二　馬2進3　　4.兵三進一　卒3進1

5.傌八進九　卒1進1　　6.炮八平七　馬3進2

7.俥九進一　卒1進1　　8.兵九進一　車1進5

9.俥二進四　　象7進5　　10.俥九平四　車1平4

11.俥四進三　　車4進1　　12.仕六進五　馬2進3

黑方進馬踩兵，準備逼紅方兌子交換，其實戰效果欠佳。

13.俥四平八　馬3進1

黑方如改走包2平3，紅方則俥八進三；包3退1，俥八進一；包3進1，炮五平四；卒3進1，俥八平三；馬7退5，炮四進一；車4退1，傌九進七；包3進4，炮四平七；卒3進1，炮七平五；馬5進3，俥三退二；包8進2，兵三進一；車4平8，傌三進二；象5進7，俥三退一；象3進5，俥三進二；包8平5，炮五進三；卒5進1，俥三平五；士4進5，傌二退四，紅方佔優勢。

14.相七進九　　　　包2平4

15.傌三進四（圖14）………

紅方如改走炮七進七，黑方則象5退3；傌三進四，車4平5；俥二退一，包4平5；俥二平五，包5進4；俥八平五，包8進3；俥五退一，包8平6；俥五進三，士4進5；俥五平七，士5進4；俥七進三，將5進1；俥七退一，將5退1；俥七平四，包6平2；俥四退一，車8進5；俥四平三，車8平7；俥三平六，紅方佔優勢。

圖14

如圖14形勢下，黑方有

兩種走法：車4平3和車4平5。現分述如下。

第一種走法：車4平3

15.………… 車4平3　16.炮七退二　包8進1

17.傌四進五　………

紅方傌踏中卒，是簡明的走法。

17.………… 包8平5　18.炮五進四　士4進5

19.俥二進五　馬7退8　20.兵五進一　馬8進7

21.炮五退一　包4進4　22.俥八進二　包4平5

23.相三進五　包5退2　24.兵五進一

紅方佔優勢。

第二種走法：車4平5

15.………… 車4平5　16.炮七進七　………

紅方棄炮轟象，迅速發起攻擊，出乎黑方所料！

16.………… 象5退3　17.俥二退一　包4平5

18.俥二平五　包5進4　19.俥八平五　包8進3

黑方進包拴鏈紅方俥傌，準備暫時保留多子之勢。如改走包8退1，則俥五退一；包8平5，傌四進五；馬7進5，俥五進三；車8進2，雙方大體均勢。

20.俥五退一　包8平6　21.俥五進三　士4進5

22.俥五平七　………

紅方以先棄後取的手段多吃一象，局面佔優。如改走俥五平三，則包6平5；俥三進一，車8進6；俥三平七，車8平5，紅方較難取勝。

22.………… 士5進4　23.俥七進三　將5進1

24.俥七退四　車8進6　25.俥七進三　將5退1

26.俥七平三　卒7進1

黑方如改走車8退4保馬，紅方則俥三平四；包6平2，俥四退一，也是紅方易走。

27.俥三退一　卒7進1　　28.俥三退三　包6退1

29.兵一進一

紅方佔優勢。

第15局　紅補右仕對黑進右馬（一）

1.炮二平五　馬8進7　　2.傌二進三　車9平8

3.俥一平二　馬2進3　　4.兵三進一　卒3進1

5.傌八進九　卒1進1　　6.炮八平七　馬3進2

7.俥九進一　卒1進1　　8.兵九進一　車1進5

9.俥二進四　象7進5　　10.俥九平四　車1平4

11.俥四進三　車4進1　　12.仕四進五　………

紅方補仕，鞏固陣形。

12.…………　馬2進3　　13.傌九進八　車4退3

14.炮七進三　………

紅炮打卒，先得實利，是改進後的走法。

14.…………　包8平9(圖15)

如圖15形勢下，紅方有兩種走法：炮五平七和俥二進五。現分述如下。

第一種走法：炮五平七

15.炮五平七　………

紅方平炮，是保持變化的走法。

15.…………　馬3退2

黑方亦可改走車8進5，紅方如傌三進二，黑方則包9進4；俥四平七，馬3退1；前炮平九，車4平2；傌八進

七，馬1退3；俥七進八，包2
平1；俥七進一，車2退2；俥
七進二，車2進3；炮九進
一，車2平8；俥二退三，包9
進3；仕五退四，馬7退8；相
七進五，馬8進6；仕六進
五，車8平2；俥七退一，卒9
進1，雙方局面平穩。

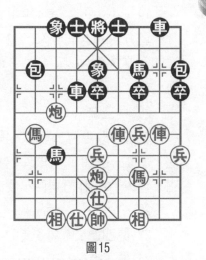

圖15

16.後炮平八　包2進3

17.俥四平八　馬2退3

18.俥二進五　馬7退8

19.炮七平二　車4進1　　20.炮二退五　車4平6

21.相三進五

紅方持先手。

第二種走法：俥二進五

15.俥二進五　馬7退8　　16.炮七平二　包2平3

黑方如改走馬3進5，紅方則相三進五；馬8進7，炮二
退四；卒5進1，炮二平三；馬7退8，俥三進二；士6進
5，俥二進三；包9平7，俥四平七；包2進2，俥七進一；
車4平7，俥七進八；車7平5，炮三平四；包7平9，俥八
退六；包9進4，俥六進五；包9退1，黑方可抗衡。

17.俥四平七　馬3進5　　18.相三進五　車4進1

19.炮二退五　………

紅方如改走炮二退一，黑方則車4平8；俥七平六，馬8
進6；俥八進六，包3平2；俥六退四，卒9進1，雙方大體
均勢。

19.………… 　　車4平8

黑方如改走車4平2，紅方則俥七平六；包3平4，炮二進四；卒7進1，兵三進一；車2平7，俥六平三，雙方均勢。

20.兵三進一　………

紅方如改走炮二平四，黑方則包3平4；俥七進二，馬8進7；傌三進四，包9進4；傌四進五，包9進3；相五退三，包9平6；仕五退四，雙方大體均勢。

20.………… 　　車8平7　　21.傌三進四　象5進3

22.傌四退二　馬8進6　　23.傌二進三　包3進3

24.傌三進一　………

紅方如改走傌三退五，黑方則包3平4；傌八退七，卒5進1；傌五退三，包4進1；兵五進一，包9平7；傌三進四，包7平3；傌七進八，包4進2；仕五退四，卒5進1；傌八進九，包3平9；傌九退七，包4退4，黑方局勢稍好。

24.………… 　　包3進1　　25.兵一進一　包9進3

26.傌八進六　包3平2　　27.傌六退四

雙方大體均勢。

第16局　紅補右仕對黑進右馬（二）

1.炮二平五　馬8進7　　2.傌二進三　車9平8

3.俥一平二　馬2進3　　4.兵三進一　卒3進1

5.傌八進九　卒1進1　　6.炮八平七　馬3進2

7.俥九進一　卒1進1　　8.兵九進一　車1進5

9.俥二進四　象7進5　　10.俥九平四　車1平4

11.俥四進三　車4進1　　12.仕四進五　馬2進3

13.傌九進八　車4退3　　14.炮七進三　馬3進5

15.相三進五　車4平2

黑方如改走包8進2，紅方則炮七進二；包8平2，炮七平三；車8進5，傌三進二；包2平7，傌二進三；士4進5，紅方略佔優勢。

16.炮七進二（圖16）　………

如圖16形勢下，黑方有兩種走法：包8平9和包2進3。現分述如下。

第一種走法：包8平9

16.…………　　包8平9

黑方平包兌俥，是導致局面迅速惡化的根源所在。

17.傌八進六　………

紅方進傌捉車，關鍵之著。如改走俥二進五，則馬7退8；傌八進六，車2平4；炮七平一，馬8進9，紅方無便宜可佔。

17.…………　　車2平3

黑方如改走車2平4，紅方則傌六進四，紅方大佔優勢。

18.俥四平八　包2平1

19.傌六進四　車8平7

20.俥八平七　車3進2

21.相五進七　包1進1

22.炮七退一　馬7退5

23.俥二進一　………

紅方進俥騎河，不給黑方

圖16

兌卒通車之機。

23.………… 包9平6 24.相七退五 車7進1

25.傌三進四

紅方子力、佔位好，明顯佔主動局面。

第二種走法：包2進3

16.………… 包2進3 17.炮七平三 包2進2

18.仕五進六 車2退2

黑方退車，準備策應左翼。

19.俥二進二 車2平8 20.俥四平八 包2平3

21.俥八進二 前車平7 22.炮三平四 卒7進1

23.炮四退七 卒7進1 24.炮四平三 包3退5

黑方退包，加強防守；否則紅方有傌三退五謀子的手段。

25.炮三進四

紅方略佔優勢。

第17局　紅補右仕對黑進右馬(三)

1.炮二平五 馬8進7 2.傌二進三 車9平8

3.俥一平二 馬2進3 4.兵三進一 卒3進1

5.傌八進九 卒1進1 6.炮八平七 馬3進2

7.俥九進一 卒1進1 8.兵九進一 車1進5

9.俥二進四 象7進5 10.俥九平四 車1平4

11.俥四進三 車4進1 12.仕四進五 馬2進3

13.傌九進八 車4退3 14.炮五平六 ………

紅方平炮仕角，調整陣形，並可防止黑方以馬3進5兌炮來簡化局面。

14.………… 　包8平9　　15.俥二進五　馬7退8

16.炮七進三(圖17)　………

紅方炮擊3卒謀取實利，並為攻擊黑馬創造條件，是簡明有力之著。

如圖17形勢下，黑方有兩種走法：卒5進1和車4平2。現分述如下。

第一種走法：卒5進1

16.…………　卒5進1

黑方如改走馬3退2，紅方則炮七平六；車4平1，前炮平二；包2進3，俥四平八，紅方持先手。

17.炮七平九　士6進5

黑方補士，鞏固陣形。如改走卒5進1，則兵五進一；車4平2，傌八退六，紅方易走。

18.俥四平七　馬3進2　　19.俥七退三　馬2退1

20.炮九退一　車4平2

黑方平車捉傌，是必走之著。如改走馬8進6，則傌三進四，紅方大佔優勢。

21.傌八退六　包2平3

22.相三進五　馬8進6

23.傌六進五　車2進1

24.傌五進六　………

紅方進傌叫將兌子，是簡明的走法，可以穩持多兵之利。

24.…………　包9平4

圖17

25.俥七進六　馬6進5　　26.俥七退一　馬5進4

27.俥七平三　………

紅方乘勢再謀一卒，為取勝積攢實力，是積極進取的走法。

27.…………　包4進5　　28.仕五進六　車2平8

29.俥三平四

紅方多兵，略佔優勢。

第二種走法：車4平2

16.…………　車4平2

黑方平車，雙捉紅方俥炮，準備簡化局勢，是機警之著。

17.炮六平八　車2平4　　18.炮八進五　………

紅方如改走炮八平六，黑方則車4平2；炮六平八，車2平4；炮八平六，車4平2；炮六平八，車2平4，雙方不變作和。

18.…………　包9平2　　19.炮七平二　車4平2

20.炮二退二　包2進3

黑方如改走馬3進4，紅方則俥八進六；車2平4，俥四進一，紅方持先手。

21.炮二平七　包2進1

黑方如改走車2進1，紅方則炮七進三；卒7進1，炮七平一；卒7進1，俥四平三；車2平9，炮一平四；包2退3，相三進五；車9平6，炮四平一，紅方局勢稍好。

22.相三進五　車2進1　　23.炮七進三　卒7進1

24.炮七平一

紅方多兵，略佔優勢。

第18局　紅補右仕對黑進右馬（四）

1.炮二平五　馬8進7　　2.傌二進三　車9平8

3.俥一平二　馬2進3　　4.兵三進一　卒3進1

5.傌八進九　卒1進1　　6.炮八平七　馬3進2

7.俥九進一　卒1進1　　8.兵九進一　車1進5

9.俥二進四　象7進5　　10.俥九平四　車1平4

11.俥四進三　車4進1　　12.仕四進五　馬2進3

13.傌九進八　車4退3　　14.炮五平四　………

紅方卸炮調整陣形，是穩健的走法。

14.…………　包8平9　　15.俥二進五　………

　　紅方亦可改走相三進五，黑方如士6進5，紅方則炮四進一；馬3退2，炮七平八；卒3進1，俥四平七；車4進2，俥二進五；馬7退8，炮八進三；車4平3，相五進七；包2進3，相七退五；卒7進1，兵三進一；象5進7，傌三進四；包9進4，傌四進五；包9平5，傌五退三，紅方多相，佔優勢。

15.…………　　　　　馬7退8

16.相三進五（圖18）　………

　　如圖18形勢下，黑方有兩種走法：馬8進7和士6進5。現分述如下。

第一種走法：馬8進7

16.…………　馬8進7　　17.炮七進三　………

　　紅炮打卒，謀取實利，並伏有炮七進二牽制黑方左翼馬包的手段。

17.…………　車4平2　　18.炮七進二　車2進1

黑方如改走包2進3，紅方則炮七平三，黑方左翼空虛，紅方佔主動。

19. 炮四進一　　馬7退8

黑方退馬兌炮，是簡化局勢的走法。

20. 炮七平一　　馬8進9
21. 炮四平七　　包2進3
22. 俥四進三　　馬9退8
23. 炮七進三　　卒7進1
24. 炮七平一

紅方略佔主動。

圖18

第二種走法：士6進5

16. ……………　士6進5　　17. 炮四進一　　馬3退2
18. 炮七平八　　………

紅方平炮打馬，著法有力。如改走炮四平三，則包9平7；炮三平二，卒3進1；俥四平七，車4進2；俥七平六，馬2進4；傌三進四，包7平9；炮七進六，包9進4；炮二進五，馬4進6；傌八退七，馬6進7；帥五平四，卒5進1；炮七退二，卒9進1；傌四進三，包9平6；炮七平四，馬7退8；帥四平五，後馬進6，黑方佔優勢。

18. ……………　卒3進1　　19. 俥四平七　　車4進2
20. 炮八進三　　車4平3　　21. 相五進七　　包2進3
22. 相七退五　　卒7進1　　23. 兵三進一　　象5進7
24. 傌三進四　　包9進4　　25. 傌四進五　　象7退5
26. 兵五進一　　馬8進6　　27. 傌五進七

紅方易走。

第19局　紅補右仕對黑進右馬（五）

1.炮二平五	馬8進7	2.傌二進三	車9平8
3.俥一平二	馬2進3	4.兵三進一	卒3進1
5.傌八進九	卒1進1	6.炮八平七	馬3進2
7.俥九進一	卒1進1	8.兵九進一	車1進5
9.俥二進四	象7進5	10.俥九平四	車1平4
11.俥四進三	車4進1	12.仕四進五	馬2進3
13.傌九進八	車4退3		

14.俥二進二（圖19）………

紅方進俥佔據卒林線，準備攻擊黑方左馬來爭取主動。

如圖19形勢下，黑方有兩種走法：士6進5和包8平9。現分述如下。

第一種走法：士6進5

14.…………　士6進5

黑方如改走馬3進5，紅方則相三進五；包8平9，俥二平三；車8進7，兵三進一；包9退2，俥三平四；士6進5，兵三進一；馬7退8，後俥平三；卒9進1，俥四退一；馬8進9，兵三平四，紅方佔優勢。

15.炮五平四　卒5進1

黑方應以改走包8平9為

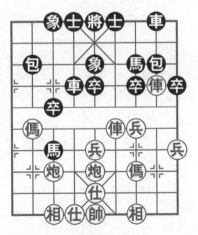

圖19

宜。

16.兵三進一　………

紅方棄兵，乃取勢佳著！

16.…………　包8平9

黑方如改走象5進7，紅方則傌八退九；包2平3，炮七進三；象3進5，傌九進七；包3進4，炮四平五，紅方主動。

17.俥二平三　車8進3　　18.俥四平三　車8平7

19.兵三進一　馬7退6　　20.相三進五　馬3退2

21.炮七平八　卒3進1　　22.俥三平七　車4平7

23.傌三進二　車7平2　　24.俥七平三

紅方佔優勢。

第二種走法：包8平9

14.…………　包8平9

黑方平包兌俥，正著。

15.俥二平三　………

紅俥吃卒壓馬，貫徹預定作戰方案。如改走俥二進三，則馬7退8，局勢相對平穩。

15.…………　車8進6

黑方揮車兵線，戰法積極。如改走包9退1，則兵三進一；包9平7，俥三平四；包7進3，傌三進二；馬3進5，相三進五；卒3進1，後俥平七；包7平2，俥四平三，紅方佔優勢。

16.炮五平六　包9進4　　17.傌三進一　車8平9

18.炮六進一　車9平5　　19.炮七平六　車4進3

20.傌八退六　車5平4

黑方尚可一戰。

第20局　紅補右仕對黑進右馬(六)

1.炮二平五　馬8進7　　　2.傌二進三　車9平8

3.俥一平二　馬2進3　　　4.兵三進一　卒3進1

5.傌八進九　卒1進1　　　6.炮八平七　馬3進2

7.俥九進一　卒1進1　　　8.兵九進一　車1進5

9.俥二進四　象7進5　　　10.俥九平四　車1平4

11.俥四進三　車4進1　　　12.仕四進五　馬2進3

13.俥四平八　………

紅方俥四平八，是創新的走法。

13.………　馬3進1　　　14.相七進九　包2平4

15.俥二進二　………

紅方進俥，壓縮黑方左翼子力的活動空間，正著。

15.………　士4進5(圖20)

黑方亦可改走士6進5，紅方如炮七退二，黑方則車4平3；俥八進二，卒9進1；俥八平七，車3進1；俥七平九，包4平2；傌三進四，包8平9；俥二進三（如俥二平三，則包9進4，黑方有攻勢），馬7退8；炮五進四，馬8進6；炮五平六，包2進7；相三進五，車3平2；炮六進二，包9進1；俥九退二，馬6進5；傌四進三，象5退7；炮六退六，包9進3，黑方子力靈活，較為易走。

如圖20形勢下，紅方有兩種走法：炮七平八和炮七退二。現分述如下。

第一種走法：炮七平八

16.炮七平八　………

紅方平炮，準備伺機側襲黑方右翼底線。

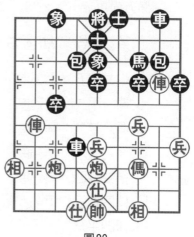

16.………… 包4進1

17.俥二退三 包8進2

18.傌三進四 車4平1

19.俥八平六 包4平2

黑方如改走包8平4，紅方則炮八進七；士5退4，俥六進一；車8進6，俥六進一，紅方一俥換雙，佔據主動。

圖20

20.俥六進二 包2退1　　21.傌四進三 包8平5

22.俥二進六 包5進3　　23.相三進五 馬7退8

24.俥六進二 馬8進9

黑方如改走象5退7，紅方則傌三進四，也是紅方佔優勢。

25.傌三進五 士5進4　　26.傌五進四 ………

紅方捨傌踏士，伏有先棄後取的手段，是迅速擴大優勢的簡明有力之著。

26.………… 車1進1　　27.炮八進二 將5平6

28.俥六退一

紅方大佔優勢。

第二種走法：炮七退二

16.炮七退二 包4進1　　17.俥八進二 車4退1

18.俥二退二 包8進1　　19.炮五平七 包4退1

20.俥八進三 包8進1　　21.後炮平八 包8平5

黑方兌俥，簡化局勢，是爭先的簡明有力之著。

22.俥二進五　馬7退8　　23.炮八進二　車4平7

24.相三進五　車7進1

黑方進車壓傌，略嫌隨意。應改走車7平1瞄相，這樣可穩佔多卒之利。

25.俥八退五　馬8進7　　26.俥八平六　卒7進1

黑方應改走包4平2，這樣較為頑強。

27.相九退七　車7平8　　28.炮八進七　象3進1

黑方揚象解「將」，無奈之著。如改走包4退2，則炮八退二；包4進2，炮七平九，也是紅方佔優勢。

29.炮八平九　卒7進1　　30.俥六平三　馬7進6

31.俥三平四　車8退2　　32.俥四平八　馬6進7

33.兵五進一　………

紅方衝中兵拱炮，並伏有進俥叫將抽吃黑馬的手段，為取勝奠定了基礎。

33.………　包5進3　　34.相七進五　馬7進5

35.仕五進六

紅方多子，佔優勢。

第21局　紅補右仕對黑進右馬（七）

1.炮二平五　馬8進7　　2.傌二進三　車9平8

3.俥一平二　馬2進3　　4.兵三進一　卒3進1

5.傌八進九　卒1進1　　6.炮八平七　馬3進2

7.俥九進一　卒1進1　　8.兵九進一　車1進5

9.俥二進四　象7進5　　10.俥九平四　車1平4

11.俥四進三　車4進1　　12.仕四進五　馬2進3

13. 俥四平八　馬3進1　　14. 相七進九　包2平4

15. 傌三進四　………

紅方進傌捉車，是改進後的走法。

15. …………　　　車4平5

16. 傌四進三（圖21）………

如圖21形勢下，黑方有兩種走法：士6進5和士4進5。現分述如下。

第一種走法：士6進5

16. …………　士6進5　　17. 俥八平六　車5平3

黑方如誤走車5平7，紅方則俥六進三，紅方呈勝勢。

18. 炮七退二　包8平9　　19. 俥二進五　馬7退8

20. 俥六平五　包9平7　　21. 炮五進四　包4平3

22. 相三進五　馬8進6　　23. 炮五平七　車3平6

24. 傌三退五　車6退2　　25. 俥五退一　馬6進7

26. 傌五退六　車6平4　　27. 俥五平二　馬7進5

28. 前炮平五　包3進7

29. 相九退七　將5平6

30. 俥二進六　將6進1

31. 傌六進五　車4平5

32. 炮五平八

紅方易走。

第二種走法：士4進5

16. …………　士4進5

17. 兵三進一　………

紅方抓住黑方「花士象」的弱點，妙過三兵，佳

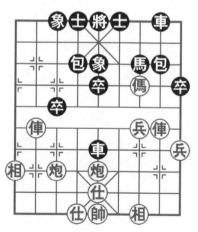

圖21

著！

17.………… 車5平7　18.相三進一　………

紅方如改走炮七進七，黑方則象5退3；俥八進五，包4退2；俥八平七，車7進3；仕五退四，車7退2；相九退七，車7退3；俥二進二，包8平9；俥二進三，馬7退8；傌三進五，包9退1；俥七退三，包9平8；炮五平二，馬8進6；傌五進七，包4進1；俥七平八，車7進3；炮二退一，車7進1；炮二進一，車7退1；炮二退一，馬6進7，黑方多子，佔優勢。

18.………… 車7退2　19.炮七進七　………

紅方炮轟底象，是第17回合「兵三進一」的後續手段。

19.………… 象5退3　20.俥八進五　包4退2

21.俥八平七　車7平4

黑方如改走車7進2（如車7退1，則俥二平六），紅方則兵一進一；車7平5，炮五平三；車5平7，炮三平五；車7平5，炮五平八；車5平2，炮八平五；車2平7，相九退七；車7平5，俥七退四，紅方佔優勢。

22.相一退三　車4退2　23.俥七退四　車4平6

24.俥七進四　車6平4　25.仕五退四　包8進2

26.仕六進五　包8平5　27.傌三進一　車8平7

28.傌一退三　車7平8　29.傌三進一　車8平7

30.傌一退三　車7平8

雙方不變作和。

第22局　紅補右仕對黑左包巡河

1.炮二平五　馬8進7　　2.傌二進三　車9平8

3.俥一平二　馬2進3　　4.兵三進一　卒3進1

5.傌八進九　卒1進1　　6.炮八平七　馬3進2

7.俥九進一　卒1進1　　8.兵九進一　車1進5

9.俥二進四　象7進5　　10.俥九平四　車1平4

11.俥四進三　車4進1

12.仕四進五　包8進2(圖22)

如圖22形勢下，紅方有三種走法：俥四進二、俥四平九和俥四進一。現分述如下。

第一種走法：俥四進二

13.俥四進二　士4進5　　14.俥四平三　包8退3

15.俥三平四　包2進1　　16.俥四進二　包8進3

17.傌三進四　車4平5　　18.兵三進一　………

紅方棄兵，是搶先之著。

18.…………　象5進7

19.俥四平三　車8進2

20.傌四進二　車8進2

21.俥二進一　馬7進8

22.俥三退三　車5退2

23.炮五進四　車5退1

24.俥三平二

紅方多相，易走。

第二種走法：俥四平九

13.俥四平九　包2平4

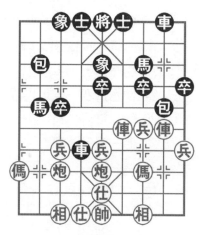

圖22

　　黑方平仕角包，是新的嘗試。如改走包2平1，則傌九進二；士4進5，傌九平八；馬2進3，炮五進四；馬7進5，傌八平五；馬3進1，相七進九；車4平3，炮七退二；車8進2，傌五平三，紅方多兵，易走。

14.傌九進二	士4進5	15.炮五進四	包4進7
16.炮五退二	包4平7	17.相七進五	包7平9
18.傌九平三	卒3進1	19.兵三進一	卒3進1
20.炮七退二	包9平3	21.相五退七	馬2退4
22.兵三平二	馬4進5	23.兵五進一	馬7退9
24.兵五進一			

　　紅方多子，佔優勢。

第三種走法：傌四進一

13.傌四進一	卒7進1	14.傌四進三	卒7進1
15.傌二平三	士4進5	16.炮五平四	卒3進1
17.兵七進一	車4平5	18.炮四進七	………

　　紅方炮擊底士，佳著。

18.………	車5平4	19.炮四平七	包8平5
20.帥五平四	車8進6	21.前炮平八	馬2進4
22.傌九進八	車8平7	23.炮七平九	包2平1
24.傌三退一	車4平7	25.傌四退四	車7進1
26.相七進五	車7退1	27.傌四平六	包5平8
28.帥四平五			

　　紅方大佔優勢。

第23局　黑進肋車避兌對紅補右仕

1.炮二平五	馬8進7	2.傌二進三	車9平8

3.俥一平二　馬2進3　　4.兵三進一　卒3進1

5.傌八進九　卒1進1　　6.炮八平七　馬3進2

7.俥九進一　卒1進1　　8.兵九進一　車1進5

9.俥二進四　象7進5　　10.俥九平四　車1平4

11.俥四進三　車4進1

12.仕四進五（圖23）………

如圖23形勢下，黑方有兩種走法：士4進5和士6進5。現分述如下。

第一種走法：士4進5

12.…………　士4進5　　13.炮五平六　包8平9

黑方如改走包8進2，紅方則相三進五；馬2進3，傌九進八；車4退3，炮七進三；馬3退2，炮七進三；包2平3，炮七平九；士5退4，炮六平八；馬2退1，俥四平七；車4退1，傌八進九；包3退1，兵三進一；卒7進1，俥二平六，紅方佔優勢。

14.俥二進五　馬7退8

15.相三進五　馬8進7

16.炮七退一　馬2進3

17.傌九進八　車4退4

黑方應以改走車4退5為宜。

18.傌八退七　包2平1

19.俥四平八　包9平8

20.傌三進四　………

紅方進傌，算度深遠，是當前局面下的最佳著法。

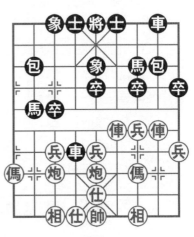

圖23

20.………　包8進3　　21.炮七進二　包8平6

22.俥八平四　車4進4　　23.炮七平九　車4平3

黑方先棄後取的計畫即將成功，不料紅方突發妙手，從此確定了優勢局面。

24.俥四平九　包1平2

黑方如改走車3進1，紅方則炮九進四；象3進5，俥九進三，黑方再丟一個象，馬路不暢通，敗局已定。

25.傌七退九　車3平5　　26.炮六進六　………

紅方進炮，擾亂黑方陣形，著法刁鑽。

26.………　車5平4　　27.炮六平八　包2平4

28.炮八退五　車4退3

紅方趕走黑方過河車，邊傌可從容殺出，擴大優勢。

29.傌九進七　卒5進1　　30.炮八進二　卒7進1

31.兵三進一　象5進7　　32.俥九進五　象7退5

33.炮八平五　車4平5　　34.炮五進二　車5退1

35.俥九平七　包4退2　　36.傌七進六

紅方大佔優勢。

第二種走法：士6進5

12.………　士6進5　　13.炮七退一　包2平4

黑方平士角包，防止紅方炮五平六再炮七平六打死車的手段。如改走包2平3，則俥四平八；包8進2，傌三進四；車4平5，傌四進六；車5退2，傌六進七；馬2退3，俥八進三；馬3進4，傌九進八，也是紅方易走。

14.傌九進八　車4進2　　15.炮七進一　包8進2

16.炮五平四　車4退5

黑方退車卒林，出於無奈。否則紅方炮七平六關車，黑

方也難應付。

17.相三進五　包4平1　　18.炮四退一　包1進3

19.傌八退九　包1退3　　20.炮七退一　馬2退3

21.傌九進八　包1進3　　22.傌八退七　包1退3

23.兵七進一　卒3進1　　24.俥四平七　馬3退1

黑方如改走馬3進1，紅方則俥七進五，紅方亦得象佔優。

25.傌七進六

紅方主動。

第24局　黑進肋車避兌對紅退七路炮

1.炮二平五　馬8進7　　2.傌二進三　車9平8

3.俥一平二　馬2進3　　4.兵三進一　卒3進1

5.傌八進九　卒1進1　　6.炮八平七　馬3進2

7.俥九進一　卒1進1　　8.兵九進一　車1進5

9.俥二進四　象7進5　　10.俥九平四　車1平4

11.俥四進三　車4進1

12.炮七退一（圖24）………

紅方退炮，試探黑方應手，是近期興起的一種走法。

如圖24形勢下，黑方有三種走法：馬2進3、車4進2和包8進2。現分述如下。

第一種走法：馬2進3

12.…………　馬2進3　　13.俥四平八　馬3進1

14.相七進九　包2平4　　15.傌三進四　………

紅方右傌出擊，力爭先手。如改走俥二進二，則士6進5；仕四進五，車4平3；炮七平六，車3平1；俥八退二，

車1退1；炮五平七，車1平7；相三進五，車7進1，形成黑方多卒，紅方俥、雙炮有攻勢，雙方各有顧忌的局面。

15.………… 　車4平5

16.傌四進三　………

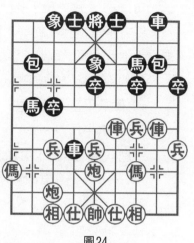

圖24

紅方如改走傌四進六，黑方則車5退2；傌六退七，士6進5；傌七進九，包8平9；俥二進五，馬7退8；傌九進八，包4平2，黑方滿意。

16.………… 　士6進5

黑方如改走包8平9，紅方則俥二進五；馬7退8，俥八進四；包4進1，傌三進一；馬8進9，俥八退二；包4進5，炮七進八；士4進5，炮七平九；士5進4，炮九退三；包4平6，相九退七；卒3進1，炮九平五；將5平4，前炮平六；士4退5，俥八進三；將4進1，炮六退四，紅方佔優勢。

17.兵三進一　………

紅方如改走仕六進五，黑方則車5平3；炮七退一，卒3進1；俥八平七，車3退1；相九進七，包8平9；炮五平七，士5退6；俥二進五，馬7退8；前炮平一，雙方均勢。

17.………… 　**車5平3**　18.炮七平六　………

紅方如改走炮七退一，黑方則象5進7；俥二退一，車3進1；俥八退二，車3進1；俥二退二，車3退2；俥二進二，車3進2，紅方捉不住黑車，三兵白白損失。

18.………　　車3平7

黑方平車捉兵，軟著！應改走象5進7吃兵，紅方如接走炮六進八，黑方則將5平4；俥八進五，將4平5；俥八進七，包4退2，紅方並無殺入把握。

19.俥八平三　車7退1　　20.俥二平三　包8進7

21.炮六平八　………

平炮八路，好棋！可以沉底炮對黑方構成威脅。

21.………　　車8進6　　22.炮八進八　車8平5

23.帥五進一　馬7退6　　24.兵三平四

紅方易走。

第二種走法：車4進2

12.………　　車4進2　　13.仕四進五　士4進5

14.炮五平四　包8平9

黑方平包兌俥，是近年流行的走法。

15.俥二進五　馬7退8　　16.相三進五　馬8進7

黑方如改走馬2進3，紅方則炮四退一；車4退2，炮四進二；馬3進1，炮四平六；馬1進3，炮六退二；包2進6，俥四平六；卒7進1，帥五平四；包2平4，俥六退二；馬3退2，俥六進二；馬2退1，兵三進一；象5進7，俥六進三，紅方易走。

17.俥四平九　車4退4　　18.俥九進一　馬2退3

黑方如改走馬2退1，紅方則傌九進八；車4進1，兵七進一；包2退2，傌八退七；車4進3，炮四退一；車4退4，兵七進一；車4平8，俥九退一；象5進3，傌七進六，紅方易走。

19.傌九進八　車4平6　　20.傌八進七　卒7進1

21.俥九退一　卒7進1　22.俥九平六　馬7進8

23.炮七平九

紅方佔優勢。

第三種走法：包8進2

12.…………　包8進2　13.炮七平四　………

紅方如改走炮七平三，黑方則士4進5；兵七進一，馬2進1；兵七進一，包2進5；傌三退一，車4平5；兵七平六，包8平9；俥二進五，馬7退8；俥四平八，包2平4；炮三進一，包4進1；俥八退三，包4退3；俥八平二，包9進4；俥二平一，包4平5；仕四進五，車5平7；俥一進一，馬8進6，黑方佔優勢。

13.…………　士4進5　14.仕六進五　包2平4

這裡，黑方另有兩種走法：

①車4退3，俥四平九；包2平1，炮四進二；卒3進1，俥九平七；馬2進4，炮四退一；包1進4，兵三進一；馬4進6，俥二平四；包8進2，俥四退一，紅方多子，佔優勢。

②馬2退3，炮四進二；車4進2，俥四平八；馬3進2，俥八平九；馬2退3，炮五平六；包8平5，俥二進五；馬7退8，俥九平六；車4平1，炮六退二；車1平2，相七進五，紅方形勢稍好。

15.俥四平八　包4平2　16.俥八平九　包2平4

17.俥九進二　車4退1　18.俥九平八　卒3進1

19.俥八退一　卒7進1　20.俥八退五　卒7進1

21.俥二退一　卒7平8　22.俥二平四　………

紅方如改走俥二進一，黑方則包8平7，黑方得回一

子，佔優勢。

22.……………… 包8平7　　23.相三進一　卒8平7

24.炮四進一　車8進8　　25.兵七進一　馬7進8

26.相一進三　車4平7

黑方棄子，有攻勢。

第25局　黑平車右肋對紅退七路炮

1.炮二平五　馬8進7　　2.傌二進三　車9平8

3.俥一平二　馬2進3　　4.兵三進一　卒3進1

5.傌八進九　卒1進1　　6.炮八平七　馬3進2

7.俥九進一　卒1進1　　8.兵九進一　車1進5

9.俥二進四　象7進5　　10.俥九平四　車1平4

11.炮七退一(圖25)　………

紅方退炮，是靜觀其變的走法。

如圖25形勢下，黑方有四種走法：士4進5、士6進5、卒3進1和包8進2。現分述如下。

第一種走法：士4進5

11.………… 士4進5

12.俥四進三　車4進3

黑方進車攔炮。如改走車4進1，則炮七平四，也是紅方持先手。

13.仕四進五　包8進2

黑方如改走馬2進3，紅方則傌九進七；車4平3，傌

圖25

七進六，紅方佔優勢。

16.兵五進一　包5平8　　17.俥四退一　車4退3

　　14.炮五平四　包8平5　　15.俥二進五　馬7退8

　　18.俥四平五　………

紅方如改走俥四平二，黑方則包8退2；相三進五，車4平5，黑方反持先手。

　　18.…………　馬8進7　　19.相三進五　車4退1

　　20.傌三進四　卒7進1　　21.炮四平三　包8進5

黑方沉底包，牽制紅方底線。如改走卒7進1，則炮三進五；包2平7，傌四進五，也是紅方多中兵，佔優勢。

　　22.傌四進五　………

紅方捨傌硬踏中卒，伏有先棄後取的手段，是迅速擴大先手的巧妙之著。

　　22.…………　馬7進5　　23.兵五進一　車4進1

　　24.兵五進一　卒7進1　　25.兵五進一　………

紅方得回一子後，衝兵破去黑象，進一步擴大了優勢。

　　25.…………　象3進5　　26.俥五進四　包2平3

　　27.俥五退四

紅方大佔優勢。

第二種走法：士6進5

　　11.…………　士6進5　　12.俥四進三　車4平6

黑方如改走車4進1，紅方則仕四進五；包8進2，炮五平六；馬2進3，傌九進八；車4退3，炮六平七；包2平3，相三進五；卒5進1，後炮進二；包3進4，傌八退九；卒3進1，俥四平七；包3平2，傌九進七；包2退2，兵五進一；車4平5，俥七進五；包2平3，傌七進九；包3平

1，俥七退二，紅方大佔優勢。

13.傌三進四　車8平6　　14.俥二進三　………

紅方進俥吃包，是簡明有力的走法。如改走傌四進三，則包8退2，黑方可對抗。

14.…………　車6進5　　15.炮七平一　車6退5

黑方退車底線，加強防守，是無奈之舉。如改走車6進1，則兵一進一；車6平9，炮五平一；車9平5，相三進五，紅方右翼佔勢，易走 。

16.炮一進五　車6平9　　17.炮五平一　車9平8

18.俥二進二　馬7退8　　19.前炮平五　包2平3

20.炮五平七　………

以上一段，兌俥後紅方佔有多兵之利，現平炮遮墊，是細膩的走法。

20.…………　馬8進6　　21.傌九進八　馬6進5

22.傌八進六　馬5進4　　23.炮一平三　包3平1

24.炮三進四

紅方多兵，佔優。

第三種走法：卒3進1

11.…………　卒3進1　　12.俥四進三　………

紅方兌俥，是穩健的走法。這裡另有兩種走法：

①兵七進一，車4平3；俥四進四，馬2進4；俥四退一，包2進5；兵三進一，卒7進1；俥四平六，車3平4；俥二平六，包2平7；傌九進八，車8進1；傌八進七，車8平1；兵五進一，包7退2；兵五進一，包8進3；俥六退一，包7平5；炮七平五，包5進3；仕四進五，士6進5；俥六平二，車1進4；炮五平三，馬7進8；兵五進一，卒7

進1；相三進五，馬8進6；炮三平一，馬6退5；炮一進四，馬5進7；炮一退二，雙方均勢。

②炮七進三，馬2進3；俥四平七，馬3進5；相三進五，包8平9；炮七進三，車8進5；傌三進二，卒7進1；炮七平三，包2平7；傌二進一，包7退2；兵三進一，包9進4；俥七平一，車4平9；傌一進二，士6進5；兵三進一，車9退4；傌九進八，車9平8；俥一進二，車8進3；俥一進一，紅方殘局易走。

12.…………　卒3進1　　13.俥四進一　馬2進1
14.傌九進七　車4進1　　15.傌七進九　………

紅方不能走傌七進六，否則卒7進1，黑方得子。

15.…………　馬1進3

黑方亦可改走包2平3，紅方如傌九進八，黑方則包3進7；仕六進五，車4退3；俥四平九，車4平2；俥九退二，車2進6；俥九平六，包8進2；兵五進一，士6進5；傌三進四，車8進3；俥二退一，車2退1；炮七進六，包8平1；炮五平九，馬7退9；炮七進一，車2進1；炮七退七，包3平6；仕五退六，包6平4；帥五進一，車8進3；俥六平二，車2退1；傌四退五，包4平1，黑方佔優勢。

16.俥四平八　包2平3　　17.俥八退三　馬3退4
18.炮七平四　車8進1

黑方高左車，是保持變化的走法。如改走包8平9，則俥二進五；馬7退8，傌三進四，紅方易走。

19.傌三進四　車4平2　　20.傌四進六　車2進1
21.傌九退八　包3進1　　22.炮五平四　馬4進2
23.相七進五　包8進2　　24.傌六進八　車8平2

黑方平車捉俥，乘機擺脫牽制，是靈活的走法。

25.俥二進一　車2進2　　26.俥二平六　包3進5

27.後炮平三　包3平2　　28.相五退七　車2進2

29.炮四平三　車2平6　　30.相七退五　車6進1

31.前炮進四　車6平5

黑方車吃中兵，導致敗局。

32.傌八退六　………

紅方抓住黑方的疏漏，乘機退傌捉車，謀得一子，為取勝奠定了物質基礎。

32.…………　包2平7　　33.傌六進五　包7退5

34.兵三進一

紅方大佔優勢。

第四種走法：包8進2

11.…………　包8進2　　12.俥四進四　………

紅方如改走俥四進五，黑方則士4進5；仕四進五，卒3進1；兵七進一，車4平3；炮五平四，包8平3；俥二進五，車3平6；相三進五，車6退2；俥二退六，車6進1；兵五進一，卒7進1；兵三進一，車6平7；傌三進四，包2平3；炮七進六，馬2退3；傌九進八，包3平6；炮四進三，車7平6；俥四進一，雙方均勢。

12.…………　卒7進1　　13.俥四退一　卒7進1

14.俥四平六　卒7平8　　15.俥六平二　包8平5

16.俥二進五　馬7退8　　17.炮五進三　卒5進1

18.炮七平五　士6進5　　19.炮五進四　馬2退3

20.傌九進八　馬8進7　　21.相三進五　馬7進6

22.仕四進五　包2進1　　23.炮五退一　包2平7

24.炮五平四　馬3進5　　25.炮四退三　馬6進7

26.炮四平三　象5進7　　27.炮三進二　包7進3

28.傌八進六　象7退5

雙方均勢。

第二節　紅右傌盤河變例

第26局　紅右傌盤河對黑補右士（一）

1.炮二平五　馬8進7　　2.傌二進三　車9平8

3.俥一平二　馬2進3　　4.兵三進一　卒3進1

5.傌八進九　卒1進1　　6.炮八平七　馬3進2

7.俥九進一　卒1進1　　8.兵九進一　車1進5

9.俥二進四　象7進5　　10.俥九平四　車1平4

11.傌三進四　………

紅方右傌盤河，是尋求變化的積極走法。

11.………　士4進5

黑方如改走馬2進1，紅方則傌四進五；車4退2，炮七退一；馬7進5，俥四進五；士6進5，俥四平五；車4平5，炮五進四；車8平6，俥二退一，紅方多中兵，易走。

12.傌四進五　………

紅方傌踩中卒，是力爭主動的走法。如改走傌四進三，則馬2進1；炮七退一，馬1進3；俥四進三，車4進3；仕四進五，馬3退5；俥四平八，包2平4；俥二退一，馬5退4；炮五平三，包8平9；俥二進六，馬7退8；傌三進一，馬8進9；炮三退一，車4退2；兵七進一，卒3進1；俥八

平七，車4平7；相三進五，馬9進7，黑方持先手。

12.………… 馬7進5　13.炮五進四　卒7進1

黑方如改走包8進2，紅方則仕四進五；卒7進1，相三進一；卒7進1，相一進三；車8進3，炮五退一；車4退2，炮七平三；馬2退3，兵五進一，紅方持先手。

14.炮七平二　將5平4

黑方出將，正著。如誤走卒7進1，則俥二平三；車4平7，炮二進七；車7退5，俥四進八，紅方勝。

15.仕四進五　卒7進1　16.俥二進一　卒7平8

這裡，黑方另有兩種走法：

①卒7平6，俥四進三（如俥四平三，則車4退2；炮五退一，卒3進1；炮二平六，將4平5；兵七進一，馬2進1；炮五平六，車4平5；相三進五，車8進1；前炮進三，士5退4；前炮平三，卒6進1，黑方可與紅方抗衡）；車4平6，俥二平六；包2平4，炮二進七；象5退7，俥六平七；馬2退3，相三進五；包4平5，炮五平二；車6退2，後炮退二；包8平6，傌九進八；車6平8，後炮平七；象3進1，俥七進一；車8退3，炮七進三；車8進9，仕五退四；包6平3，俥七進一；車8退5，俥七平九，紅方佔優勢。

②車8進1，炮五平九；馬2退1，俥四進五；卒7平8，炮九平一；車8平7，炮二平六；將4平5，相三進五；包8平9，炮一平二；包9平8，炮二平三；包8平9，炮三平二；包9平8，炮二平一；包8平9，炮一平二；包9平8，炮二平一；包8平9，雙方不變作和。

17.俥四平三（圖26）………

如圖26形勢下，黑方有兩種走法：車8進1和車8平9。現分述如下。

第一種走法：車8進1

17.………… 車8進1

18.兵七進一 ………

紅方如改走俥三進五，黑方則卒9進1；炮五平九，馬2退1；相三進五，車8平6；俥二進一，將4平5；俥三平八，車6進5；俥八退二，車4

圖26

平2；傌九進八，車6平5；俥二退二，包8進5；俥二退二，車5平3，雙方局勢平穩。

18.………… 車8平6

黑方如改走卒3進1，紅方則炮二平六；馬2退4，俥二退一；包2平3，相三進五；車4進1，兵五進一；將4平5，兵五進一；馬4進2，俥三進三；卒3平4，傌九進八；車4平9，傌八進六；包3進2，兵五平四，紅方佔優勢。

19.兵七進一 馬2退3　20.炮二平六 將4平5

21.炮五退二 車6進5　22.兵七進一 馬3退4

23.俥二退一

紅方佔優勢。

第二種走法：車8平9

17.………… 車8平9

黑方直接躲車，擺脫牽制，是一種創新的下法。

18.炮二平六 ………

紅方平炮，是改進後的走法。以往紅方走兵七進一，黑方則車4退2；兵七進一，車4平5；兵七平八，將4平5；傌九進七，車5進3；傌七進六，車5退3；炮二平九，包2平1；傌六進八，車5平3；相三進五，包8平9；俥二退一，紅方佔優勢。

18.…………	將4平5	19.兵七進一	車4平3
20.相三進五	車3平4	21.俥二平七	馬2退3
22.炮五退一	車4退2	23.俥七退一	車4平5
24.兵五進一	象3進1	25.俥七平九	象1退3
26.炮六平七	馬3進2	27.炮七進六	

紅方佔優勢。

第27局　紅右傌盤河對黑補右士（二）

1.炮二平五	馬8進7	2.傌二進三	車9平8
3.俥一平二	馬2進3	4.兵三進一	卒3進1
5.傌八進九	卒1進1	6.炮八平七	馬3進2
7.俥九進一	卒1進1	8.兵九進一	車1進5
9.俥二進四	象7進5	10.俥九平四	車1平4
11.傌三進四	士4進5	12.傌四進五	馬7進5
13.炮五進四	車8平7（圖27）		

黑方平車，是比較少見的走法。

如圖27形勢下，紅方有三種走法：仕四進五、俥四進四和炮七平三。現分述如下。

第一種走法：仕四進五

14.仕四進五　………

紅方補仕，是創新之著。

14.…………　卒7進1

這裡黑方進卒，感覺有點問題，被紅方牽制後，局勢被動。可考慮走車4進1。

15.炮七平三　卒3進1

16.俥四進四　車7進3

17.炮五退二　馬2進3

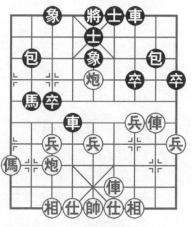

圖27

拴馬以後，黑方容易陷入防守局勢，局面明顯處於下風。

18.兵三進一　車7平3

19.傌九進七　卒3進1　　20.相三進五　卒3平4

黑方看似捉死中兵、局勢平穩，其實忽略了紅方有金蟬脫殼的手段。

21.俥四平五　將5平4　　22.炮三進二　車4退2

23.炮五平九　車3平1

紅方著法精確，成功保護了中兵，打開僵持局面。

24.炮九退二　車4進2　　25.兵三平四　包8平7

紅方平兵是穩健的選擇。強硬的走法是兵三進一，其攻勢很強。

26.兵五進一　車4退2　　27.俥五平八

紅方佔優勢。

第二種走法：俥四進四

14.俥四進四　馬2進1　　15.炮七進三　………

紅方進炮打卒，正著。

15.………　車4退2　　16.炮五退二　車4進3

17.炮七平五	車4退2	18.俥二進一	將5平4
19.仕四進五	車7進2	20.前炮進一	車4平6
21.俥二平四	包8進7	22.相三進五	包8平9
23.俥四平九	馬1進3	24.俥九平六	將4平5
25.俥六退三	馬3退1	26.俥六平八	包2平4
27.俥八進七	將5平4	28.前炮平六	包4平1
29.炮六退三			

紅方主動。

第三種走法：炮七平三

14.炮七平三　車4進1

紅方平炮，牽制黑方左翼子力。

15.兵五進一	卒7進1	16.俥四進五	卒3進1
17.仕六進五	馬2進3	18.炮五退一	馬3進1
19.相七進九	包8平7	20.俥四平七	卒7進1
21.俥七進三	車4退6	22.俥七退二	包7進5
23.俥二退二	包2進3	24.俥七退三	包2平5
25.俥七平五	卒7進1	26.俥二進五	車7進5

雙方均勢。

第28局　紅右傌盤河對黑補左士（一）

1.炮二平五	馬8進7	2.傌二進三	車9平8
3.俥一平二	馬2進3	4.兵三進一	卒3進1
5.傌八進九	卒1進1	6.炮八平七	馬3進2
7.俥九進一	卒1進1	8.兵九進一	車1進5
9.俥二進四	象7進5	10.俥九平四	車1平4
11.傌三進四	士6進5	12.傌四進三	………

紅方進傌踩卒，先得實利。

12.…………　包8進2(圖28)

黑方左包巡河，正著。

如圖28形勢下，紅方有三種走法：俥四進四、俥四進三和仕四進五。現分述如下。

第一種走法：俥四進四

13.俥四進四　馬2進1

黑方進馬捉炮，創新之著。如改走包2進1，則炮五平三；車8進3，相三進五；包2平7，炮三進四；車8平7，俥四平二；車7平6，前車進一；車6平8，俥二進二；馬7進6，俥二平五，紅方局勢稍優。

14.炮七退一	包2進1	15.炮七平三	馬1進3
16.仕四進五	馬3退5	17.俥四退二	包2平7
18.炮三進五	馬5退4	19.俥四進二	馬4進6
20.俥二進一	車8進4	21.俥四平二	馬6退7

22.兵三進一　前馬進5

23.俥二進二　車4平7

24.俥二平三　車7進4

25.仕五退四　馬5進6

26.仕六進五　馬6進7

27.帥五平六　馬7退5

28.相七進五　車7退5

雙方大體均勢。

第二種走法：俥四進三

13.俥四進三　………

紅方進俥邀兌，是改進後

圖28

的走法。

13.………… 車4進1 14.俥四平五 包8平5

黑方平包兌俥，是改進之著。如改走馬2進3，則仕四進五；包8平5，俥二進五；馬7退8，傌三退五；卒5進1，俥五平八；包2平4，俥八退一；車4平5，俥八平七；車5平3，傌九進七；包4平3，傌七進五；包3進5，炮五進三；馬8進6，傌五進七，紅方佔優勢。

15.俥二進五 馬7退8 16.傌三退五 卒5進1

17.俥五進一 馬2進3 18.俥五進一 馬8進7

19.俥五平八 包2平4 20.兵五進一 馬3進1

黑方應以改走車4平5為宜。

21.相七進九 車4平5 22.兵三進一 車5退1

23.炮五退一 卒3進1 24.兵三進一 馬7退8

25.俥八平六 卒3進1 26.炮七進七 ………

紅方炮轟底象，一舉打開局面。

26.………… 象5退3 27.俥六進一 將5平6

28.俥六退一 車5平6 29.兵三平四 馬8進7

30.炮五平七 象3進1 31.仕四進五

紅方佔優勢。

第三種走法：仕四進五

13.仕四進五 馬2進1

黑方如改走包2進1，紅方則炮五平三；包2平7，炮三進四；包8平4，俥二進五；馬7退8，兵三進一；馬8進9，俥四進五；馬9進7，兵三進一；馬2退3，俥四退一；包4退3，兵三平四；包4平1，炮七平五；包1進3，俥四退二；卒5進1，炮五平一；車4平8，炮一進四；包1進

2，炮一進三；車8退2，俥四進二；車8平9，炮一平二；車9平8，炮二平一；車8平9，炮一平二；包1平5，相七進五；車9進3，俥四平五；車9平7，帥五平四；車7平8，炮二平一；車8平9，炮一平二；包5平8，俥五平四；包8進3，相三進一；車9平8，炮二平一；包8平9，炮一退九；車8進3，相五退三；車8平9，俥四平二，紅方易走。

14.炮七退一　　包2進1

黑方如改走馬1進3，紅方則俥四進二；包2進1，炮五平三；包2平7，炮三進四；車8進3，相三進一；車4退1，俥九進八；車4進4，俥八退九；車8平7，俥二進一；車7平6，俥二進四；車6退3，俥二平四；士5退6，兵五進一；車4退3，炮七平八；士6進5，俥四進一；馬3退5，炮八進六；車4退3，炮八退一，紅方易走。

15.炮五平三　　包2平7　　16.炮三進四　　包8平4

黑方平包兌俥，如改走車8進3，紅方則俥四進五；馬1進3，相三進五；馬3退5，俥四退三；馬5退4，俥四進二；馬4進6，俥二進一；車8進1，俥四平二；馬6退7，兵七進一；前馬進6，俥二進二；馬7進6，兵七進一；車4進3，相五退三；前馬進4，炮七進一，紅方易走。

17.俥二進五　　馬7退8　　18.俥四進五　　馬8進7

19.兵三進一　　包4退2　　20.相三進五　　馬1進3

21.炮三平二　　包4進1　　22.俥四退三　　包4平8

23.兵三進一

雙方大體均勢。

第29局　紅右傌盤河對黑補左士(二)

1.炮二平五　馬8進7　　　2.傌二進三　車9平8

3.俥一平二　馬2進3　　　4.兵三進一　卒3進1

5.傌八進九　卒1進1　　　6.炮八平七　馬3進2

7.俥九進一　卒1進1　　　8.兵九進一　車1進5

9.俥二進四　象7進5　　　10.俥九平四　車1平4

11.傌三進四　士6進5　　　12.傌四進三　馬2進1

13.炮七退一　馬1進3(圖29)

如圖29形勢下，紅方有兩種走法：俥四進三和仕四進五。現分述如下。

第一種走法：俥四進三

14.俥四進三　………

紅方肋俥邀兌，是力爭主動的走法。

14.………　車4進3

黑方如改走車4平6，紅方則傌三退四；馬3退5，兵三進一；包8平9，俥二進五；馬7退8，傌四進五；包2進2，傌五退七；象5進3，炮七平五；包2平7，和勢。

15.仕六進五　包8進2

黑方升包巡河，是改進後的走法。如改走馬3退5，則俥四平八；包2平4，俥八平五；馬5進3，炮五平三；卒3

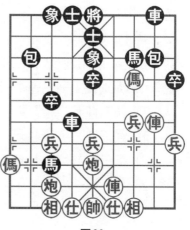

圖29

進1，兵七進一；車4退2，相七進五；馬3退1，兵七進一；車4平7，炮三平四；包8進2，俥五平九；車8進3，炮七進二，紅方呈勝勢。

16.炮五平三　　馬3退5　　　17.俥四退一　　馬5進3

18.兵三進一　　象5進7　　　19.炮三退一　　車4退5

20.俥二退二　　包2進4　　　21.兵七進一　　包2平5

22.仕五退六　　………

紅方退炮，速敗之著。應改走仕五進六，則包5退1；兵七進一，象7退5；俥二平三，這樣鹿死誰手尚難預料。

22.…………　　包8進1

黑方進包，為車雙包左右夾擊埋下伏筆，是取勝的巧妙之著。

22.…………　　包8進1　　　23.炮三進三　　………

紅方進炮，無奈之著。如改走俥四進一，則車4進2，紅方也難應付。

23.…………　　包8平3

黑方平包閃擊，一擊中的！

24.俥二進七　　馬7退8　　　25.傌九進七　　車4進3

26.炮三平五　　卒5進1

黑方呈勝勢。

第二種走法：仕四進五

14.仕四進五　　………

紅方補仕，是穩健的走法。

14.…………　　馬3退5　　　15.俥四進二　　馬5退4

黑方應改走包2進4，這樣較為積極有力。

16.炮五平三　　………

　　紅方卸炮，威脅黑方左翼，是靈活的走法。如改走炮五平一，則包8進1；炮一平六，包2進1；炮六平三，包8進1；相三進五，包2平7；炮三進四，包8平5；俥二進五，馬7退8；兵三進一，象5進7；炮七平八，象7退5；炮八進四，馬8進7；炮八平六，車4退1；傌九進八，車4進1；傌八進七，包5平7，黑方易走。

　　16.…………　包8進2

　　這裡黑方進包，不如改走車4平5。

　　17.相三進五　包8平5

　　黑方平包邀兌，是力求簡化局勢的走法。

　　18.俥二進五　馬7退8　　19.俥四平二　馬8進9

　　20.傌三退五　卒5進1　　21.仕五進六　………

　　紅方仕五進六，妙手，是取勢的緊要之著。

　　21.…………　車4平6　　22.俥二平六　馬4退3

　　23.兵七進一　卒5進1　　24.俥六進三

　　紅方佔優勢。

第30局　紅右傌盤河對黑補左士(三)

　　1.炮二平五　馬8進7　　2.傌二進三　車9平8

　　3.俥一平二　馬2進3　　4.兵三進一　卒3進1

　　5.傌八進九　卒1進1　　6.炮八平七　馬3進2

　　7.俥九進一　卒1進1　　8.兵九進一　車1進5

　　9.俥二進四　象7進5　　10.俥九平四　車1平4

　　11.傌三進四　士6進5

　　12.傌四進三(圖30)　………

　　如圖30形勢下，黑方有三種走法：車4退1、包2進1

和包8進1。現分述如下。

第一種走法：車4退1

12.…………　車4退1

13.炮五平三　車4進3

14.傌三退四　馬7進6

15.俥二進一　車8平6

16.傌四退五　車4退3

17.兵五進一　………

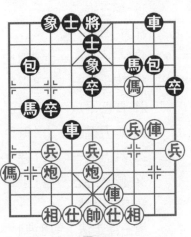

圖30

紅方如改走俥四進三，黑方則包8平7；仕四進五，包7進5；炮七平三，馬2退3；炮三平一，馬6退7；俥四進五，士5退6；俥二進二，馬3退5；兵五進一，包2平3；傌九進八，卒3進1；傌八進九，包3退1；相七進九，卒3平4；兵一進一，卒4平5；炮一進四，前卒進1；傌五退三，車4平8；炮一進三，象5退7；俥二退二，馬7進8；傌三進二，紅方殘局易走。

17.…………　馬2進1

這裡，黑方應以改走包8平7為宜。

18.炮七退一　包8平9　　19.炮七平九　馬1退2

20.炮九平五

紅方佔優勢。

第二種走法：包2平1

12.…………　包2進1

黑方進包打傌，授人以隙。

13.傌三進一　車8進1　　14.炮五平二　車4退1

15.炮二進五　馬7進8　　16.炮二平三　車8進1

17.炮三退二　………

紅方退炮，佳著。

17.………	士5退6	18.炮三平四	馬2進1
19.炮七平五	車8平9	20.俥二進一	車9平6
21.俥四平八	馬1進3	22.仕六進五	包2平1
23.炮五進四	士4進5	24.炮四平三	車6平7
25.兵五進一	車7進1	26.炮五退一	車4進1
27.俥八進五	包1進2	28.俥八平三	

紅方佔優勢。

第三種走法：包8進1

| 12.……… | 包8進1 | 13.俥四進三 | ……… |

紅方進俥邀兌，爭先之著。

13.………	車4進1	14.俥四平五	馬2進3
15.仕四進五	包2進1	16.傌三退四	馬3進1
17.炮五平九	車4平3	18.炮七平三	車3進3
19.炮三進五	車3退2	20.俥五平八	車8進2
21.兵三進一	象5進7	22.炮九進四	車3退2
23.俥八進一	車8平7	24.炮九平五	象7退5
25.相三進五	車3平4	26.俥八進一	車4平6
27.俥二進二			

紅方多子，呈勝勢。

第31局　紅右傌盤河對黑補左士(四)

1.炮二平五	馬8進7	2.傌二進三	車9平8
3.俥一平二	馬2進3	4.兵三進一	卒3進1
5.傌八進九	卒1進1	6.炮八平七	馬3進2

7.俥九進一　卒1進1　　　8.兵九進一　車1進5

9.俥二進四　象7進5　　10.俥九平四　車1平4

11.傌三進四　士6進5　　12.傌四進五　馬7進5

13.炮五進四(圖31)　………

如圖31形勢下，黑方有兩種走法：車8平6和卒7進1。現分述如下。

第一種走法：車8平6

13.…………　車8平6

黑方如改走車8平7，紅方則俥四進四；馬2進1，炮七退一；卒7進1，俥四平七；馬1進3，俥二退二；車7進3，俥七進一；包8進1，兵三進一；包8平5，仕六進五；象5進7，俥二平七；車4進3，後俥平六；包2進7，傌九退八；車4平3，傌八進九；車3平2，兵五進一，紅方佔優勢。

14.俥四進八　將5平6　　15.炮七平二　………

紅方如改走炮七平四，黑方則卒7進1；相三進五，卒7進1；相五進三，卒3進1；兵七進一，車4平3；俥二進一，馬2進4；相三退五，車3退2；炮五退二，將6平5；仕四進五，紅方易走。

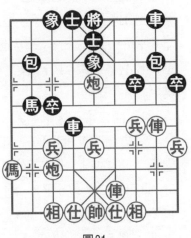

圖31

15.…………　包8進5

16.俥二退二　車4平7

17.俥二平四　將6平5

18.相三進五　車7平8

19.俥四進四	馬2退3	20.炮五退一	包2進4
21.兵七進一	卒3進1	22.俥四平三	車8平6
23.俥三平七	車6退1	24.兵五進一	卒3平4
25.俥七進一	卒4平5	26.炮五進一	包2平5
27.炮五退三	卒5進1		

雙方均勢。

第二種走法：卒7進1

13.………… 卒7進1

黑方挺卒兌兵，是力求簡明的走法。

14.炮五退二 卒7進1

黑方衝卒，著法積極。這裡另有兩種走法：

①車8平7，兵三進一；車7進4，炮七平二；包8平7，相三進一；車4進1，仕四進五；車4平5，帥五平四；車5退1，俥二平五；車7進2，炮二進七，紅方多子，呈勝勢。

②馬2進1，炮七進三；車4退1，炮七平三；馬1進3，仕四進五；車4平5，炮三進一；馬3退5，俥四進三；車8平7，俥二退一；車7進3，俥二平五；包8進7，仕五退四；包8退4，兵三進一；包8平5，俥五進一，雙方均勢。

15.俥二平三 車4進1

黑方如改走車8平6，紅方則俥四進八；將5平6，仕四進五；車4進1，俥三平四；將6平5，帥五平四；包8平6，俥四平二；包6平8，炮七平二；車4平5，炮二進五；包2平8，俥二進三；車5退1，俥二進二；士5退6，俥二平四；將5進1，俥四退三；車5進1，俥四平一；馬2進

3，傌九進八，紅方局勢稍好。

16.俥四進二　車8平6　　17.俥四平二　馬2進3

18.炮五進二　………

紅方如改走仕六進五，黑方則包2平3；炮七進三，包3平1；俥三進一，車4平5；俥二平五，馬3退5；俥五進一，象5進7；俥五進二，車6進4，和勢。

18.…………　車4進1　　19.傌九進八　車4退4

20.炮五退一　包2平3　　21.仕六進五　包8平9

22.相三進五　車4平5　　23.兵五進一　馬3退1

24.俥二平九　馬1退2　　25.傌八進七　卒3進1

26.俥九進三　卒3進1　　27.炮七退一　卒3進1

28.傌七退六　車5平4　　29.炮七進六　包9平3

30.傌六退七

紅方局勢稍優。

第三節　紅進俥卒林變例

第32局　紅進俥卒林對黑進馬捉炮（一）

1.炮二平五　馬8進7　　2.傌二進三　車9平8

3.俥一平二　馬2進3　　4.兵三進一　卒3進1

5.傌八進九　卒1進1　　6.炮八平七　馬3進2

7.俥九進一　卒1進1　　8.兵九進一　車1進5

9.俥二進四　象7進5　　10.俥九平四　士6進5

黑方補士，鞏固陣形。

11.俥四進五　………

　　紅方進俥卒林，對黑方左翼施加壓力，著法積極。如改走俥四進三，則車1平6；傌三進四，車8平6；傌四進五，馬7進5；炮五進四，車6進6；兵五進一，馬2退3；俥二進三，馬3進5；俥二進二，士5退6；兵五進一，車6平5；炮七平五，車5退2，局勢立趨平穩。

　　11.………　馬2進1

　　黑方進馬捉炮，正著。如改走卒3進1（如包8平9，則俥二進五；馬7退8，炮五進四；車1平7，傌三進四，紅方主動），則俥四平三；馬2進4，炮七退一；馬4進6，俥二退一；馬6進7，帥五進一；馬7退5，相三進五，紅方持先手。

　　12.炮七退一　包2進3（圖32）

　　黑方進騎河包，打俥爭先，是謀求對攻的走法。

　　如圖32形勢下，紅方有三種走法：兵五進一、俥二退一和俥四退二。現分述如下。

　　第一種走法：兵五進一

　　13.兵五進一　………

　　紅方進中兵，阻止黑包轟俥。

　　13.………　包2退2

　　黑方退包打俥，是穩健的走法。如改走卒7進1，則炮七平三；包8進2，傌三進五；卒5進1，炮三平五；卒7進1，傌五進三；卒5進1，俥四平三；包8平7，俥三進

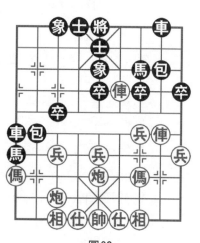

圖32

五；馬7退8，俥三退一；包2退1，俥三進一；車1平4，後炮平二，紅方多子，呈勝勢。

14.俥四進二　………

紅方進俥，是改進後的走法。如改走俥四退三或俥四退二，則車1平4，黑方可對抗。

14.…………　包8進2

黑方如改走馬1進3，紅方則俥四平三；包2退1，炮七平二，紅方佔優勢。

15.炮七平九　車1平5

黑車吃兵，準備棄馬爭先，是黑方預定的作戰計畫。如改走卒3進1，則較為穩健。

16.炮九進二　包8平5　　17.仕六進五　車8進5

18.傌三進二　車5平7　　19.俥四平二　卒7進1

黑方不如改走卒3進1，這樣富於變化。

20.傌二進三　………

紅方獻傌包口，膽大心細，下伏先棄後取的手段，可以穩佔多子之優。

20.…………　包2平7　　21.俥二退二　包5進1

22.俥二平三　車7進2　　23.相三進一　車7平9

24.俥三進一

紅方多子，佔優勢。

第二種走法：俥二退一

13.俥二退一　………

紅方退俥守護兵線，穩健的走法。

13.…………　包2進2　　14.俥四退二　………

紅方如改走傌三進四，黑方則包2退4；俥四進二，包8

進1；炮七平九，包2退2；俥四退三，包8進2；兵七進一，卒7進1；俥四進一，包8平6；俥二進六，馬7退8；俥四退二，車1平3；俥四進二，馬1進3；炮九平七，車3平7，黑方多卒佔優。

14.………… 卒3進1　　15.炮五退一　卒3平4

黑方如改走包8進2，紅方則炮七進三；車1退3，俥四進一；卒7進1，俥四退三；包2平7，俥四平三；馬1退3，兵三進一；馬3進5，俥二平五；包8進5，炮五平七；車1平4，仕六進五；包8平9，兵三平二；馬7進6，俥五平二；車4進6，俥二退三；包9退1，俥三退一，紅方大佔優勢。

16.炮五平三　………

紅方卸炮，遙控黑方7路線。

16.………… 包8進2　　17.仕四進五　車1平2

黑方如改走馬1進3，紅方則炮七平九；卒4平5，炮九進三；卒5平6，兵三進一；卒7進1，俥三進四；卒7進1，炮九平三；包8平6，俥二進六；馬7退8，俥四進六；包2退1，仕五進六，紅方佔優勢。

18.俥四進二　………

紅方進俥，準備展開對攻，但此著在黑方預料之中。如改走炮三平二，則包8進4；俥二進六，馬7退8；炮七平二，局勢相對平穩。

18.………… 包8平1　　19.俥二進六　馬7退8

20.傌三進四　包2進1　　21.俥四平三　卒4平5

黑方平卒，既可阻止紅傌前進，又能打通紅方中路，是一著兩用的好棋。

22.兵五進一　包1進3　　23.俥三進三　士5退6

24.俥三平二　包1進2　　25.兵七進一　車2進1

黑方進車兵線，緊湊。如改走車2平3，則俥二退六捉馬，紅方危勢得以緩解。

26.相三進五　車2平5　　27.俥二退七　馬1進3

28.傌四進三　包2平5　　29.炮七平六　車5平3

30.相五退三　包5退2

黑方佔優勢。

第三種走法：俥四退二

13.俥四退二　………

紅方退俥，拴鏈黑方車包，誘使黑方過卒捉俥，是含蓄有力的走法。

13.…………　卒3進1　　14.俥四進二　卒7進1

15.炮七平三　包8進2　　16.兵七進一　車1退1

黑方如改走車1退2，紅方則傌三進四；卒7進1，俥二平三；車8平6，俥四平二；車6進5，俥三進三；包8平7，炮三平七；士5退6，俥二平五，紅方佔優勢。

17.俥四平三　車8進2　　18.俥三平一　士5退6

19.炮五進四　………

紅炮打卒，是簡明實惠的走法，可以演成多兵之勢。

19.…………　馬7進5　　20.俥一平五

紅方多兵，佔優勢。

第33局　紅進俥卒林對黑進馬捉炮（二）

1.炮二平五　馬8進7　　2.傌二進三　車9平8

3.俥一平二　馬2進3　　4.兵三進一　卒3進1

　5.傌八進九　　卒1進1　　　6.炮八平七　　馬3進2

　7.俥九進一　　卒1進1　　　8.兵九進一　　車1進5

　9.俥二進四　　象7進5　　10.俥九平四　　士6進5

11.俥四進五　　馬2進1　　12.炮七退一　　包2進5

黑方進包打傌，企圖擾亂紅方陣形。

13.俥四退二　………

　紅方退俥邀兌，搶佔要道，是針鋒相對的走法。如改走兵三進一，則車1平8；傌三進二，包2退4；俥四退二，卒7進1；炮七平三，車8平6；俥四平九，馬7進8；炮三平二，卒7進1；炮二進四，卒7平8；俥九退一，車6進4；炮二平七，車6平3；俥九進一，車3平8；俥九平八，包2平3；俥八平七，包3進1；仕六進五，包3平7；炮五進四，卒8平7；相七進五，車8退1；俥七進二，車8平6；傌九進八，車6進5；炮五平三，包7平5，黑方殘局易走。

　13.…………　卒3進1　　14.炮五退一　　卒3平4

　黑方平卒，含蓄多變。如改走包2退2，則俥四進二；卒7進1，炮五平三；包8進2，相三進五；包2退2，俥四退二；車1退1，兵七進一；卒7進1，俥四平三；包2進2，傌三進四；包2平6，俥三進三；車1平6，俥三退四，紅方佔優勢。

　15.俥二進一(圖33)　………

　紅方進俥騎河，準備左移取勢，是改進後的走法。如改走炮五平三，則包8進2；仕四進五，車1平2；俥四進一，包2平3；炮七平九，車2退1；俥四平八，馬1退2；傌三退四，包8平3；俥二進五，馬7退8；傌四進五，後包退3，雙方大體均勢。

如圖33形勢下，黑方有兩種走法：車1平2和卒7進1。現分述如下。

第一種走法：車1平2

15.………… 車1平2

黑方平車二路，防止紅方俥二平八捉包再俥八退二的謀子手段。

16.俥二平九 ………

紅方平俥捉馬，繼續貫徹圍攻黑方右馬的計畫。如改走

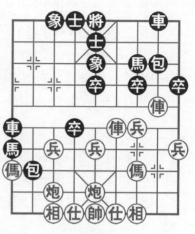

圖33

炮七平九，則車2退1；俥二平八，馬1退2；傌九進八，車8平6；俥四進五，士5退6；傌三進四，包8退1；炮九進八，包2退1，雙方大體均勢。

16.………… 車2進1　　17.炮七平九　馬1退2

18.炮九平八 ………

紅方平炮打車，正著。如改走炮五平二（如炮五平八，則包2平3；炮八進四，包8進2；炮八退一，車2進2，黑方有攻勢），則包8平9；炮二平八，包2平3；炮八進四，車2進2；炮九退一，車8進7；傌三退五，包9進4；炮八平六，卒4平5；俥四退三，車2平4，黑方棄子後，有強大攻勢。

18.………… 包2平3　　19.炮八進四　包8進2

20.炮八退一　卒4進1　　21.炮八平七　包3平2

22.炮七進三　卒4進1　　23.俥九平六　包2平7

24.炮七平三

紅方多子，佔優勢。

第二種走法：卒7進1

15.………… 卒7進1

黑方挺卒脅俥，看似爭先，實則中了紅方佈下的圈套。

16.俥二進一 ………

紅方進俥，正著。如改走俥二退二（如俥二平三，則包2平3，紅方丟俥），則車1退1；俥四平六，馬1進3；炮五進一，包2平5；相三進五，卒7進1；俥六平三，馬7進8；俥二平四，車1平4；仕四進五，車8平7，雙方大體均勢。

16.………… 車1退1

黑方如改走卒7進1，紅方則俥四平三；馬7進6，俥二退一，紅方佔優勢。

17.俥四平六 馬1進3 18.炮五進一 馬7進6

19.俥六進四 ………

紅方進俥別象腰，陷住了黑方3路馬，先手漸趨擴大。

19.………… 卒7進1 20.俥二退一 包2平5

21.相三進五 象3進1

黑方如改走卒7進1，紅方則傌三退五，紅方得子。

22.相五進三 車1平5 23.俥六退六 馬3退1

24.炮七平二

紅方呈勝勢。

第四節　紅退七路炮變例

第34局　紅退七路炮對黑平肋車(一)

1.炮二平五	馬8進7	2.傌二進三	車9平8
3.俥一平二	馬2進3	4.兵三進一	卒3進1
5.傌八進九	卒1進1	6.炮八平七	馬3進2
7.俥九進一	卒1進1	8.兵九進一	車1進5
9.俥二進四	象7進5	10.俥九平四	士6進5

黑方補士，鞏固陣形。

11.炮七退一　………

紅方退炮，避開黑方馬2進1捉炮的先手，伺機而動。

11.…………　車1平4

黑方平肋車，佔據要道。

12.俥四進三　………

紅方進俥邀兌，是穩健的走法。如改走俥四進五，則車4進3（如包8平9，則俥二進五；馬7退8，炮五進四；車4平7，傌三進四，紅方主動）；俥四平三，卒3進1；兵七進一，馬2進4；兵五進一，車8平6；兵三進一，車6進7；傌三進四，馬4進3；仕四進五，車6進1；炮五平一，馬3進1；傌四退五，包2進7；仕五退四，車6退1；傌九進七，車4退2；炮七平八，包8平9；俥二退三，雙方各有顧忌。

12.…………　車4進3　13.仕四進五　包8進2

14.炮五平四(圖34)　………

如圖34形勢下，黑方有
兩種走法：包8平5和包2平
3。現分述如下。

第一種走法：包8平5

14.………… 包8平5

黑方平中包兌俥，擺脫牽
制。

15.俥二進五 馬7退8

16.兵五進一 包5平8

17.兵三進一 ………

紅方獻三兵，構思精巧！

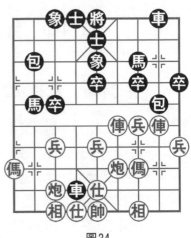

圖34

以往紅方多走俥四退一，則車4退4；相三進五，馬8進7；
俥四平二，包8退4；炮四退一，卒7進1；兵三進一，車4
平7；傌三進四，包8進9；炮七平八，馬2退3；炮八進
二，包9平7；俥二平六，包2進2，雙方局勢平穩。

17.………… 包8退2

黑方如改走卒7進1，紅方則俥四平二；馬8進7，炮四
平六，紅方下伏傌三進五捉車的手段，黑方難以應付。

18.兵三進一 車4退2 19.俥四平三 包8進4

黑方如改走馬2進3，紅方則炮四平七；包2平3，傌九
進七；包5進4，後炮進二；車4平3，炮七平五，也是紅方
佔優勢。

20.相三進五 包8平3 21.兵三平四 包3退1

22.俥三進二 包2進1 23.俥三平一 包3平1

24.俥一進三 車4平8 25.兵四平五 ………

紅兵吃卒脅象，其勢愈盛。

25.………… 卒3進1　　26.炮四進二　車8進1

27.炮四平七　士5退6　　28.俥一退四　車8平7

這裡黑車吃俥，不如走馬2進1頑強。

29.俥一平八　包1平5　　30.帥五平四　車7退1

31.前炮退二　車7平6　　32.仕五進四　車6平9

黑方如改走包2平1，紅方則兵五進一；象3進5，俥八平五，紅方亦大佔優勢。

33.俥八進一　馬8進9　　34.傌九進七

紅方呈勝勢。

第二種走法：包2平3

14.………… 包2平3

黑方平包，牽制紅方七路線。

15.相三進五　………

紅方亦可改走炮四退一，黑方則車4退2；炮四進二，車4進2；相三進五，馬2進3；傌九進七，車4平3；傌七進六，包3進1；傌六進四，士5進6；兵三進一，卒7進1；炮四平三，車3平4；相七進九，車8進3；炮三進四，包3平6；俥四進一，車4退7；俥四平三，車4平7；傌三進四，車8退1；炮三平五，紅方大佔優勢。

15.………… 卒7進1

黑方如誤走包8平4，紅方則俥二進五；馬7退8，炮四退一；車4退2，傌九進八；卒3進1（如車4平3，則傌八進六，紅方得子，呈勝勢），俥四平七，紅方呈勝勢。

16.兵三進一　象5進7　　17.炮四退一　車4退5

18.炮四平三　象3進5　　19.俥四平八　卒3進1

20.俥八平七　包8退2　　21.炮七平八　包3平4

22.炮三進四　………

紅方棄炮打象，搶先之著。

22.………	車4進5	23.俥七平八	包4平3
24.仕五進六	馬2退1	25.炮三進一	車4退1
26.炮八平九	包3進7	27.相五退七	車4平7
28.炮九進六			

紅方大佔優勢。

第35局　紅退七路炮對黑平肋車（二）

1.炮二平五	馬8進7	2.傌二進三	車9平8
3.俥一平二	馬2進3	4.兵三進一	卒3進1
5.傌八進九	卒1進1	6.炮八平七	馬3進2
7.俥九進一	卒1進1	8.兵九進一	車1進5
9.俥二進四	象7進5	10.俥九平四	士6進5
11.炮七退一	車1平4	12.俥四進三	車4平6

黑方兌車，是簡化局勢的走法。

13.傌三進四　車8平6(圖35)

如圖35形勢下，紅方有三種走法：傌四進五、傌四進三和俥二進三。現分述如下。

第一種走法：傌四進五

14.傌四進五　馬7進5　15.炮五進四　車6進6

黑方如改走馬2退3，紅方則炮五平一；馬3進4，俥二退一；包8平9，兵五進一；車6進4，俥二進六；士5退6，俥二退三，紅方易走。

16.兵五進一	將5平6	17.仕六進五	馬2進3
18.兵五進一	包2進2	19.仕五進四	………

紅方揚仕，化解黑方攻勢，正著。

19.…………　馬3進4

20.俥二進三　包2平5

21.俥二退六　………

紅方如改走俥二退二，黑方則卒7進1；俥二進四，將6進1；俥二退八，馬4退6；炮七平四，士5進6，雙方對攻，各有顧忌。

圖35

21.…………　車6平5

22.仕四進五　車5平8　　23.仕五進六　車8進2

24.炮七平二　馬4退6　　25.帥五平四　將6平5

26.炮二平四　馬6進7　　27.兵一進一

紅方多子，佔優勢。

第二種走法：傌四進三

14.傌四進三　包8退2　　15.兵七進一　車6進4

黑方如改走包8平7，紅方則兵三進一；包2平3，兵七進一；包3進6，傌九退七；馬2進3，俥二進四；車6進8，傌七進九；馬3進5，相七進五；車6平7，俥二平三；車7退4，俥三退一；包7進3，俥三平一；車7平3，俥一退一；包7進4，傌九進八；車3平5，俥一平三；象5進7，俥三平四；車5進2，傌八進六；車5平9，雙方均勢。

16.兵七進一　車6平3　　17.傌三進一　包8平6

18.傌一進三　包6進1　　19.俥二進五　士5退6

20.俥二退三　士4進5　　21.炮五平二　將5平4

22.俥二退三　包2退1　　23.兵五進一　士5進4

24.傌三退一　士6進5　　25.相三進五　包6退1

26.炮七平三

紅方佔優勢。

第三種走法：俥二進三

14.俥二進三　車6進5　　15.炮七平一　卒7進1

黑方如改走車6退5，紅方則炮一進五；車6平9，炮五平一；車9平8，俥二進二；馬7退8，前炮平五；包2平3，炮五平七；馬8進6，傌九進八；馬6進5，傌八進六；馬5進4，炮一平三；包3平1，炮三進四；包1進4，兵五進一；包1平9，仕四進五；將5平6，相三進五；包9退1，兵五進一；包9退1，炮三平四；將6平5，炮四退二；包9進2，炮四平五，紅方佔優勢。

16.兵三進一　車6平7　　17.炮一進五　車7退1

18.兵一進一　車7進1　　19.兵一進一　車7退1

20.俥三退一　馬2退3

雙方均勢。

第36局　紅退七路炮對黑平包兌俥

1.炮二平五　馬8進7　　2.傌二進三　車9平8

3.俥一平二　馬2進3　　4.兵三進一　卒3進1

5.傌八進九　卒1進1　　6.炮八平七　馬3進2

7.俥九進一　卒1進1　　8.兵九進一　車1進5

9.俥二進四　象7進5　　10.俥九平四　士6進5

11.炮七退一　包8平9

黑方平包兌俥，是力求穩健的走法。

12. 俥二進五　馬7退8

13. 兵七進一（圖36）………

紅方棄兵，意在對黑方3路線施加壓力，是新穎而積極的走法。

如圖36形勢下，黑方有兩種走法：卒3進1和車1平3。現分述如下。

第一種走法：卒3進1

13. ……………　卒3進1　　14. 俥四平二　馬8進7

黑方如改走馬8進6，紅方則炮七平九；馬2進1，俥二進七；包2退1，炮五平四；卒3進1，相三進五，紅方佔主動。

15. 俥二進六　馬7退6

黑方如改走卒3平4，紅方則俥二平一；卒4進1，炮五平七；象3進1，相三進五；卒4進1，前炮進二；卒4平5，前炮平五；象1退3，炮五退二；車1平7，傌三退二；馬2進4，傌二進四；卒7進1，俥一平二；馬7進6，俥二進二；士5退6，俥二退三；包2平3，炮五進四；馬4進5，俥二平五；包3進7，仕六進五；車7平1，俥五平四；車1退1，炮七進三；士4進5，炮七平五，紅方多子，佔優勢。

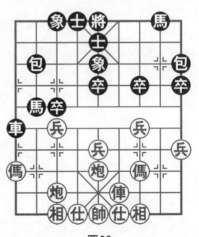

圖36

16. 炮七進八　象5退3

17. 俥二平八　包9平3

18.炮五進四　象3進5　　19.相三進五　車1退1

20.傌三進四

紅方主動。

第二種走法：車1平3

13.…………　車1平3

黑方平車殺兵，保持車路通暢。

14.炮五進四　包2平3　　15.炮五退二　車3進2

16.俥四平二　馬8進6　　17.相三進五　卒3進1

黑方如改走車3平2，紅方則炮七進六；馬2退3，俥二進七；馬6進5，傌三進四；車2退1，傌四進三；包9進4，俥二退五；包9平5，仕四進五；士5退6，兵三進一；士4進5，兵三平四，紅方易走。

18.炮七進三　包3平4　　19.俥二進七　馬2退4

20.傌九進八　車3平2　　21.傌八進七　馬4進3

22.相五進七　車2平7　　23.俥二平四　車7退1

24.仕四進五　車7平5　　25.炮五進一　包4進1

26.俥四退三　包9平6　　27.相七退五

紅方佔優勢。

第二章
五七炮進三兵對屛風馬飛右象

五七炮進三兵對屛風馬，黑方第7回合飛右象，再升車卒林，在防守中伺機反擊，形成一種較為完備的佈局體系，是目前較為流行的變例。

此變例要求黑方樹立打持久戰之決心，並要隨時準備組織邊線的反擊，藉以彌補左翼的不足。本章列舉了62局典型局例，分別介紹這一佈局中雙方的攻防變化。

第一節　紅進俥應兌變例

第37局　紅躍傌河口對黑補左士（一）

1.炮二平五	馬8進7	2.傌二進三	車9平8
3.俥一平二	馬2進3	4.兵三進一	卒3進1
5.傌八進九	卒1進1	6.炮八平七	馬3進2
7.俥九進一	象3進5		

黑方飛右象鞏固陣形，是堅守待變的走法。

　8.俥二進六　………

紅方右俥過河，壓制黑方左翼子力，是力爭主動的走法。

　　8.…………　車1進3

　　黑方升車卒林，在防守中伺機反擊，是黑方飛右象變例的要點之一。

　　9.俥九平六　包8平9

　　黑方平包兌俥，減輕左翼的壓力，是簡明的走法。

　　10.俥二進三　………

　　紅方兌俥，是穩步進取的走法。

　　10.…………　馬7退8　　11.傌三進四　………

　　紅方躍傌河口，窺視黑方卒。

　　11.…………　士6進5

　　黑方補士固防，是穩健的走法。

　　12.傌四進三　………

　　紅傌踩卒，先得實利。

　　12.…………　包9平7

　　黑方平7路包，力求對紅方三路線構成牽制。

　　13.相三進一　馬2進1

　　黑方右馬踩兵，牽制紅方左翼。

　　14.炮七退一　卒1進1　　15.俥六進一　馬8進9

　　16.傌三退四　………

　　紅方退傌，是保持變化的走法。

　　16.…………　卒5進1(圖37)

　　如圖37形勢下，紅方有兩種走法：兵三進一和炮五進三。現分述如下。

　　第一種走法：兵三進一

　　17.兵三進一　象5進7　　18.炮七進四　………

　　紅方如改走炮五進三，黑方則象7進5；炮五進一，馬9

退8；兵五進一，包7退2；兵五進一，馬8進7；炮七平二，卒3進1；炮二進五，車1進1；俥六進三，車1平4；傌四進六，卒3平4，雙方各有顧忌。

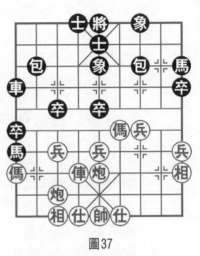

圖37

18.………………　象7退5

19.炮七進三　　包7退1

20.炮七平三　　馬9退7

21.炮五進三　　車1平6

22.俥六進二　　車6進1

23.炮五進一　　馬1進3　　24.俥六平九　　馬3退5

25.仕六進五

雙方形成互纏局面。

第二種走法：炮五進三

17.炮五進三　　車1平6　　18.傌四進六　　車6平5

19.炮五退一　　車5進1　　20.炮七平八　　………

紅方亦可改走兵三進一，黑方如包2平4，紅方則傌六進七；車5平7，俥六進二；車7進2，炮七平八；卒1平2，俥六平八；將5平6，仕六進五；象5退3，傌七退六；車7進1，相七進五；車7平9，仕五退六；車9平6，雙方各有顧忌。

20.………………　卒1平2

黑方如改走包2進2，紅方則炮八進二；將5平6，俥六平四；將6平5，俥四平六；將5平6，雙方不變作和。

21.炮八進六　　包7平2　　22.傌六進七　　卒2平3

23.相七進五	包2進3	24.兵七進一	包2平5
25.兵五進一	車5進1	26.兵七進一	象5進3
27.傌九進七	車5退3	28.前傌退六	車5進2

紅方多兵，稍佔優勢。

第38局　紅躍傌河口對黑補左士（二）

1.炮二平五	馬8進7	2.傌二進三	車9平8
3.俥一平二	馬2進3	4.兵三進一	卒3進1
5.傌八進九	卒1進1	6.炮八平七	馬3進2
7.俥九進一	象3進5	8.俥二進六	車1進3
9.俥九平六	包8平9	10.俥二進三	馬7退8
11.傌三進四	士6進5	12.傌四進三	包9平7
13.相三進一	馬2進1	14.炮七退一	卒1進1
15.傌三退四（圖38）	………		

紅方退傌，準備奪取黑方中卒，是改進後的走法。

如圖38形勢下，黑方有兩種走法：馬1進3和包7平9。現分述如下。

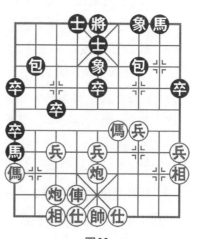

圖38

第一種走法：馬1進3

15.…………	馬1進3
16.俥六進一	馬3進1
17.炮七平二	卒5進1
18.兵三進一	………

紅方棄兵，擾亂黑方陣形，是力爭主動的走法。

| 18.………… | 象5進7 |

19.俥六平八　象7進5　　20.俥八退一　車1平6

21.傌四進六　卒1進1

黑方衝卒捉傌，失算，應以改走車6平4頂傌為宜。

22.傌六進五　將5平6　　23.炮二平四　包7平6

24.炮四進四　………

紅方「虎口獻炮」，巧妙！下伏包6進2，炮五平四打死車的手段，黑方難應對。

24.…………　馬8進6　　25.炮五平四　車6平8

26.傌五進七

紅方勝。

第二種走法：包7平9

15.…………　包7平9　　16.俥六進一　包9進4

17.兵三進一　象5進7　　18.炮五進四　………

紅方如改走炮七進四，黑方則象7進5；炮七進三，馬8進7；俥六進六，車1平3；炮七平九，包9退2；俥六退四，車3平1；炮九平八，包2平3；仕六進五，包3進7；傌四進三，馬1進3；炮八平七，車1平3；炮七平九，包3平1，黑方佔優勢。

18.…………　象7進5　　19.炮七平二　馬8進7

20.炮二進五　車1退1　　21.炮五平四　包2進2

22.炮二進一　車1平4　　23.俥六平二　士5進6

24.俥二進四　車4進1　　25.俥二平一　士4進5

26.仕四進五　包2退4　　27.炮四平五　馬7進6

28.炮二退三　包9平6

雙方形成互纏局面。

第39局　紅躍傌河口對黑補左士（三）

1.炮二平五　馬8進7　　2.傌二進三　車9平8

3.俥一平二　馬2進3　　4.兵三進一　卒3進1

5.傌八進九　卒1進1　　6.炮八平七　馬3進2

7.俥九進一　象3進5　　8.俥二進六　車1進3

9.俥九平六　包8平9　　10.俥二進三　馬7退8

11.傌三進四　士6進5　　12.傌四進三　包9平7

13.相三進一　馬2進1　　14.炮七退一　卒1進1

15.傌三退二（圖39）………

紅方退傌，是新的嘗試。

如圖39形勢下，黑方有兩種走法：馬8進9和卒5進1。現分述如下。

第一種走法：馬8進9

15.………　馬8進9　16.兵三進一　………

紅方棄兵活傌，是搶先之著。

16.………　象5進7

17.傌二進四　包7進1

18.炮七進四　象7退5

19.炮七進二　車1平3

20.炮七平一　包2平9

21.俥六進三　車3平1

22.傌四進二　包9平8

23.俥六平四

紅方佔優勢。

圖39

第二種走法：卒5進1

15.………… 卒5進1

黑方挺中卒暢通車路，是靈活的走法。

16.兵三進一 象5進7 17.俥六進三 馬1進3

18.俥六退二 馬3進1

黑方進邊馬，伏有踏相牽制紅方的手段。

19.俥六平八 象7進5 20.俥八退一 車1平8

21.傌二進四 卒1進1

黑方如改走車8平6，紅方則炮七平九；車6進1，炮九進3，紅方主動。

22.兵五進一 ………

紅方如改走炮七平九，黑方則卒1進1；炮九退一，車8平6，黑方佔優勢。

22.………… 卒1進1

黑方如改走卒5進1，紅方則有炮五進五打象的手段，黑方難以應付。

23.兵五進一 車8平1 24.兵五平六 卒1平2

25.俥八進一 馬1進3 26.傌四進三 馬8進7

黑方以馬吃傌，正著。如改走包2平7打傌，紅方則炮七進四；將5平6，炮七退五，紅方易走。

27.俥八退二 車1進4 28.相一退三 車1平3

29.炮七平三 ………

紅方如改走俥八平七吃馬，黑方則包2平3，黑方亦佔優勢。

29.………… 包2平1 30.仕四進五 馬7進6

31.炮五平四 馬6進4 32.相三進五 車3平5

黑方大佔優勢。

第40局　紅躍傌河口對黑補左士（四）

1.炮二平五	馬8進7	2.傌二進三	車9平8
3.俥一平二	馬2進3	4.兵三進一	卒3進1
5.傌八進九	卒1進1	6.炮八平七	馬3進2
7.俥九進一	象3進5	8.俥二進六	車1進3
9.俥九平六	包8平9	10.俥二進三	馬7退8
11.傌三進四	士6進5	12.傌四進三	包9平7
13.相三進一	馬2進1	14.炮七退一	卒1進1
15.兵五進一	馬1進3		

黑方進馬，是積極的走法。

16.俥六進一　馬3進1

17.炮七平二　馬1進3(圖40)

如圖40形勢下，紅方有兩種走法：俥六平七和傌九退七。現分述如下。

第一種走法：俥六平七

18.俥六平七　卒1進1

19.俥七退二　卒1進1

20.俥七進二　………

紅方如改走俥七平八，黑方則馬8進9；傌三進一，象7進9，黑方可以抗衡。

20.…………　車1進2

21.炮二進三　包2進1

22.兵五進一　車1退2

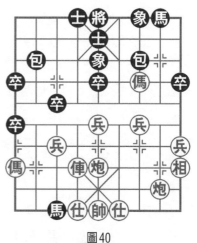

圖40

23.炮五進四　包2平7　　24.俥七平四　後包進3

25.相一進三　馬8進7　　26.炮二進二　馬7進5

27.兵五進一

紅方佔優勢。

第二種走法：傌九退七

18.傌九退七　卒1進1

黑方如改走卒5進1，紅方則傌三退二；馬8進9，兵五進一；車1平6，炮二平六；車6平8，炮五進二；車8進1，兵五進一；車8平5，俥六進二；車5退1，兵三進一；包2進2，炮六平五；車5平1，傌二退四；包7平8，前炮平九，雙方各有顧忌。

19.俥六平八　卒5進1

黑方棄中卒通車，是力爭主動的有力之著。

20.傌三進五　………

紅方捨傌踏象，準備棄子搶攻，是不甘示弱的走法。

20.…………　象7進5　　21.兵五進一　車1平6

22.仕六進五　包2平3　　23.炮二進六　………

紅方如改走炮五進五，黑方則將5平6；仕五進四，包7平6；炮二平四，車6平8；仕四退五，車8平6，也是黑方易走。

23.…………　包3進4　　24.炮二平五　將5平6

25.後炮平四　包7平6　　26.俥八進四　車6進3

27.俥八平二　包6進5

黑方捨馬兌包，是機警的走法。

28.俥二進三　將6進1　　29.俥二退一　將6退1

30.仕五進四　車6進1　　31.仕四進五　車6平3

32.傌七退九 ………

紅方如改走傌七進五，黑方則包3平5；炮五退四，車3平5，黑方亦呈勝勢。

32.……… 車3平9

黑方呈勝勢。

第41局　紅躍傌河口對黑補左士(五)

1.炮二平五	馬8進7	2.傌二進三	車9平8
3.俥一平二	馬2進3	4.兵三進一	卒3進1
5.傌八進九	卒1進1	6.炮八平七	馬3進2
7.俥九進一	象3進5	8.兵九進一	車1進3
9.俥九平六	包8平9	10.俥二進三	馬7退8
11.傌三進四	士6進5	12.傌四進三	包9平7
13.相三進一	馬2進1	14.炮七退一	馬8進9
15.傌三退四	馬1退2(圖41)		

黑方退馬，準備驅邊卒過河逼傌，著法靈活。

如圖41形勢下，紅方有兩種走法：兵三進一和傌四進五。現分述如下。

第一種走法：兵三進一

16.兵三進一 卒1進1

黑方卒1進1，雙方各攻一翼，是對搶先手的走法。如改走象5進7，則兵七進一；卒3進1，俥六進四；車1平

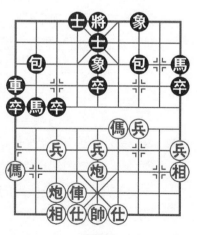

圖41

2，炮五平八；馬2退4，炮八進五；馬4退2，俥六平三；包7退1，俥四進二；卒1進1，炮七平五，紅方佔優勢。

17.兵三進一	包7平6	18.俥六平三	卒1進1
19.炮五進四	卒1進1	20.兵三平四	包6退2
21.傌四退六	車1平4	22.傌六進七	包2進1
23.炮五退一	包2平6	24.俥三進八	車4進1
25.炮五進一	馬2退3	26.炮五退二	前包平5
27.俥三退二	象5進3	28.俥三平七	馬9進7
29.炮七進四	車4平5	30.俥七退一	包5進2
31.兵五進一	車5平7	32.兵七進一	士5進4
33.相七進九	包6平8		

黑方多子，大佔優勢。

第二種走法：傌四進五

16.傌四進五　卒1進1

黑方如改走包7平6，紅方則俥六進四；馬2退3，傌五進七；包6平3，炮七平九；卒1進1，兵五進一；包2進5，俥六退三；包2平5，相七進五；卒1進1，相一退三；卒9進1，兵七進一；卒3進1，俥六進一；車1平5，俥六平九；車5進2，俥九進一；象5進3，俥九平七，和勢。

17.傌五進三	包2平7	18.炮七平九	卒1進1
19.俥六平八	馬2退3	20.俥八平四	馬3進2
21.俥四平八	馬2退3	22.俥八進三	包7平8
23.仕四進五	卒9進1	24.兵三進一	象5進7
25.兵七進一	卒3進1	26.俥八平七	象7退5

至此，形成雙方各有顧忌的局面。

第42局　紅躍傌河口對黑補左士(六)

1.炮二平五　馬8進7　　　2.傌二進三　車9平8

3.俥一平二　馬2進3　　　4.兵三進一　卒3進1

5.傌八進九　卒1進1　　　6.炮八平七　馬3進2

7.俥九進一　象3進5　　　8.俥二進六　車1進3

9.俥九平六　包8平9　　　10.俥二進三　馬7退8

11.傌三進四　士6進5　　　12.傌四進三　包9平7

13.相三進一　馬2進1　　　14.炮七退一　馬8進9

15.傌三退四(圖42) ………

如圖42形勢下，黑方有兩種走法：卒5進1和卒1進1。現分述如下。

第一種走法：卒5進1

15.………　卒5進1　　　16.俥六進三 ………

紅方升俥巡河，掩護河口傌，穩健有力。

16.………　馬9進7

17.傌四進三　車1平7

18.炮五進三　車7平6

19.仕六進五　包2進2

20.兵五進一　車6進3

21.炮七平九 ………

紅方平炮打馬，逼黑方兌子，是簡明有力的走法。

21.………　包2平5

22.兵五進一　卒1進1

23.俥六平九　馬1進3

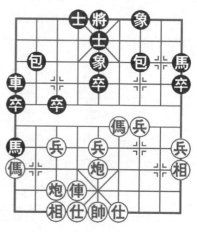

圖42

24.炮九平八　車6平5　　25.俥九進二　………

紅方棄兵進俥，搶佔要道，是機警之著。如改走兵五平四，則包7平8，黑方有攻勢。

25.…………　卒3進1　　26.俥九平三　包7平8

27.俥三平二　包8平6　　28.兵五平四　卒3進1

29.俥二平七

紅方大佔優勢。

第二種走法：卒1進1

15.…………　卒1進1　　16.兵三進一　象5進7

17.炮七進四　………

紅方亦可改走傌四進五，黑方如象7退5，紅方則俥六平三；包7退1，炮七平四；車1平4，炮四進五；車4進1，炮四進四；包2進4，兵五進一；卒3進1，炮四進二；卒3平2，仕四進五；卒9進1，炮四退二；車4平8，傌九退七；包2平9，俥三進二；卒9進1，傌七進六；車8進5，炮四退二；包9平4，俥三平六；車8退4，炮四進五；車8進4，仕五退四；車8退5，炮四平五；車8平6，傌五進七；將5平6，仕六進五，紅方佔優勢。

17.…………　象7退5　　18.炮五進四　車1平3

這裡，黑方應以改走包2平3為宜。

19.炮七平九　包2平1　　20.炮九平二　包1進1

21.炮五平九　車3平1　　22.俥六進三　馬1進3

23.兵五進一　馬9進7　　24.傌四進三　車1平7

25.俥六平九　車7進4　　26.傌九進八　車7平4

27.傌八退七　車4平3　　28.俥九平七　車3平9

29.炮二平九

紅方多兵，佔優勢。

第43局　紅躍傌河口對黑補左士(七)

1.炮二平五	馬8進7	2.傌二進三	車9平8
3.俥一平二	馬2進3	4.兵三進一	卒3進1
5.傌八進九	卒1進1	6.炮八平七	馬3進2
7.俥九進一	象3進5	8.俥二進六	車1進3
9.俥九平六	包8平9	10.俥二進三	馬7退8
11.傌三進四	士6進5	12.傌四進三	馬8進7

黑方進馬，加強中路防守，是穩健的走法。

13.傌三進一　………

紅方以傌兌包，可以擾亂黑方陣勢，是簡明的走法。

13.…………　象7進9(圖43)

如圖43形勢下，紅方有兩種走法：俥六進四和炮七退一。現分述如下。

第一種走法：俥六進四

14.俥六進四　馬2進1

15.炮七退一　卒1進1

16.炮五平四　………

紅方卸炮仕角，是穩健的走法。

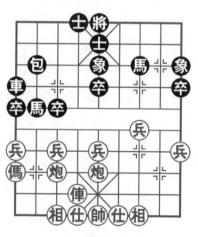

16.…………　馬1進3

17.俥六退三　馬3退1

18.俥六進二　馬1進3

19.俥六退二　馬3退1

20.相七進五　車1平2

圖43

21.炮七平二　包2平1　　22.傌九退七　卒1平2

23.兵五進一　包1進3　　24.炮二平五　卒2平3

25.兵七進一　卒3進1　　26.俥六進三　馬1進2

27.俥六平九　馬2退3　　28.相五進七　包1平5

29.相三進五　車2平3

黑方如改走包5進3，紅方則仕四進五；馬3退5，炮四平三，也是紅方易走。

30.炮四平三　馬7退6　　31.俥九退三　包5進3

32.仕四進五

紅方易走。

第二種走法：炮七退一

14.炮七退一　馬2進1　　15.兵五進一　馬7進6

黑方如改走車1平2，紅方則俥六進二；象9退7，炮七平三；車2進2，兵三進一；車2平5，俥六平三；馬1進3，兵三進一；馬7退9，仕四進五，紅方佔優勢。

16.俥六進二　包2進2　　17.仕四進五　卒1進1

18.俥六平四　馬6退4　　19.炮七進四　馬4進5

20.炮七進二　車1平3

黑方平車捉炮棄象，是爭取對攻的走法。黑方如改走象9退7，則俥四進一；馬5退4，帥五平四；馬4退2，俥四進一；卒5進1（如車1平2，則炮五平二，紅方佔優勢），俥四平五，紅方以多兵佔優勢。

21.炮七平一　包2平3　　22.傌九退七　………

紅方棄傌解殺，正著。

22.………　　卒5進1　　23.俥四平二　將5平6

24.俥二平四　將6平5　　25.俥四平二　將5平6

26.俥二平四　將6平5　　27.俥四平二

雙方不變作和。

第44局　紅躍傌河口對黑補左士(八)

1.炮二平五　馬8進7　　2.傌二進三　車9平8

3.俥一平二　馬2進3　　4.兵三進一　卒3進1

5.傌八進九　卒1進1　　6.炮八平七　馬3進2

7.俥九進一　象3進5　　8.俥二進六　車1進3

9.俥九平六　包8平9　　10.俥二進三　馬7退8

11.傌三進四　士6進5

12.傌四進三　馬8進7(圖44)

如圖44形勢下，紅方有兩種走法：兵三進一和炮五平
二。現分述如下。

第一種走法：兵三進一

13.兵三進一　象5進7　　14.俥六平三　象7進5

15.傌三進一　象7退9

16.俥三進五　馬2進1

17.炮七進三　………

紅方應改走炮七退一，再
伺機平三打馬，這樣較易打開
局面。

17.…………　包2平3

18.炮七平二　卒1進1

黑方挺邊卒，是穩健的走
法。如急於走包3進7，則仕
六進五；包3平1，俥三進

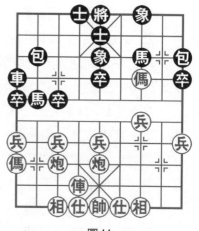

圖44

一；車1平2，仕五進六，黑方無後續手段，紅方以多子佔優。

19.仕六進五	車1進1	20.炮二進二	象9進7
21.俥三平四	士5進4	22.俥四平三	士4退5
23.俥三平四	士5進4	24.炮二退一	馬1進3
25.炮二平五	馬7進5	26.炮五進四	士4進5
27.炮五退二	包3退2	28.俥四平七	包3平4
29.傌九退七	馬3退5	30.傌七進五	車1平5
31.傌五進三	馬5進4	32.俥七平八	………

紅方平俥，防止黑方馬4退2的攻擊。

32.………　馬4退3　　33.俥八平一　………

紅方如改走炮五退二，黑方則馬3進5；相七進五（如傌三退五，則車5平3，黑方佔優勢），車5進2；傌三進二，車5平8；傌二進三，卒9進1，黑方以多卒佔優。

33.…………　車5平3

黑方不吃炮而平車後，暗伏馬3退5和馬3進4等手段，是獲勝的關鍵之著。黑方如改走馬3退5，則傌三進五；車5進1，和棋。

34.相三進五　馬3進4　　35.相七進九　卒1進1

黑方佔優勢。

第二種走法：炮五平二

13.炮五平二　………

紅方卸炮，是改進後的走法。

13.…………	卒5進1	14.傌三進一	象7進9
15.炮七平五	車1平8	16.炮二平三	馬7進6
17.炮五進三	馬6進5	18.炮三平八	馬2退3

19. 俥六進三　車8平7　　20. 前炮平九　包2平1
21. 相三進一　象9退7　　22. 兵三進一　卒3進1
23. 俥六平五　車7進1　　24. 兵九進一　馬5進7
25. 兵七進一

紅方易走。

第45局　紅躍傌河口對黑補左士(九)

1. 炮二平五　馬8進7　　2. 傌二進三　車9平8
3. 俥一平二　馬2進3　　4. 兵三進一　卒3進1
5. 傌八進九　卒1進1　　6. 炮八平七　馬3進2
7. 俥九進一　象3進5　　8. 俥二進六　車1進3
9. 俥九平六　包8平9　　10. 俥二進三　馬7退8
11. 傌三進四　士6進5
12. 炮五平二(圖45) ………

如圖45形勢下，黑方有兩種走法：卒5進1和卒1進1。現分述如下。

第一種走法：卒5進1

12. …………　卒5進1
13. 炮七平五 ………

紅方如改走炮七平三，黑方則包9進4；俥六平一，包9平7；相三進五，車1平6；炮二進二，馬8進7；炮三平四，車6平4；仕四進五，包2平3；俥一平二，馬2進3；傌九進七，包7平3；仕五進

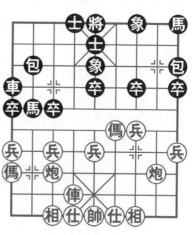

圖45

六，卒7進1；兵三進一，象5進7，黑方可與紅方抗衡。

13.…………	車1平6	14.俥六進三	包9進4
15.炮五進三	卒3進1	16.俥六平七	馬2進1
17.俥七平八	包9退1	18.俥八進三	車6進2
19.仕六進五	車6退1	20.炮二平五	馬1進3
21.前炮退一	包9進1	22.俥八退一	馬8進9
23.傌九進八	馬3退5	24.俥八平六	包9退2
25.傌八進七	車1平3	26.後炮平八	

紅方佔優勢。

第二種走法：卒1進1

12.…………	卒1進1	13.兵九進一	車1進2
14.炮二進二	卒7進1	15.俥六平三	馬8進7

黑方如改走包9進4，紅方則兵七進一；卒7進1，俥三進三；車1平3，相七進五；車3平4，俥三進五；象5退7，炮二平六；馬8進7，炮六平九；包2平1，傌九進八，紅方得象，易走。

16.兵七進一	車1平3	17.相三進五	車3平4
18.傌四進五	車4退2	19.傌五進三	包2平7
20.炮二進五	士5退6	21.炮二平一	士4進5
22.俥三平八	馬2退1	23.俥八平二	包7平6
24.俥二進六	包9退1	25.兵三進一	象5進7
26.俥二退二	象7退5	27.傌九進七	包9平7
28.兵五進一			

紅方易走。

第46局　紅躍傌河口對黑補左士(十)

1.炮二平五	馬8進7	2.傌二進三	車9平8
3.俥一平二	馬2進3	4.兵三進一	卒3進1
5.傌八進九	卒1進1	6.炮八平七	馬3進2
7.俥九進一	象3進5	8.俥二進六	車1進3
9.俥九平六	包8平9	10.俥二進三	馬7退8
11.傌三進四	士6進5	12.炮五進四	………

紅方炮打中卒，謀取實利。

12.………	馬8進7	13.炮五退一	車1平6
14.俥六進三	卒3進1	15.炮七平四	馬2進4

16.炮四進四(圖46) ………

如圖46形勢下，黑方有兩種走法：卒3平2和馬4退
3。現分述如下。

第一種走法：卒3平2

16.……… 卒3平2

17.傌四進六 ………

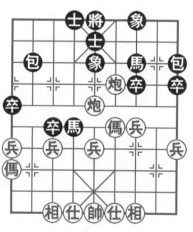

紅方如改走傌九退七，黑
方則包2平3；傌七進五，包3
進7；仕六進五，包9進4；傌
四進六，卒2進1；兵五進
一，馬4進5；相三進五，包9
進3；相五退三，包9退4；帥
五平六，包9平5；相三進
五，包3平2；炮四退三，卒2
平3；傌六退七，包5平4；傌

圖46

七進六，包2退7；炮五平九，馬7進5；炮九進四，象5退3；炮四平七，包2平4；帥六平五，前炮平5；炮九退五，包4平8；帥五平六，象7進5；炮九平七，包5平4；仕五進四，包8進4；後炮平三，包8平1，黑方多象，佔優勢。

17.…………	卒2進1	18.傌九退七	卒2平3
19.兵五進一	卒3進1	20.傌七進五	馬4進2
21.仕四進五	馬7進5	22.炮四平一	馬5進3
23.炮一平二	包9平6	24.炮二進三	包6退2
25.炮二平四	將5平6	26.炮五平四	將6平5
27.傌五進七	馬3進4		

雙方形成互纏局面。

第二種走法：馬4退3

16.…………	馬4退3	17.炮五平六	………

紅方如改走炮五平八，黑方則卒3平4；相三進五，包9進4，雙方局勢平穩。

17.…………	包2進3	18.傌四退三	馬3進5
19.兵七進一	馬5進7	20.炮四退一	前馬進6
21.帥五進一	卒7進1	22.炮四平九	卒7進1
23.帥五平四	馬6進4	24.帥四平五	馬4退2
25.炮六平八	馬2退4	26.帥五平六	包2進2
27.傌三退五	馬4進3	28.炮八進四	象5退3
29.炮九平八	馬3進1	30.前炮平九	馬1退3

黑方易走。

第47局　紅躍傌河口對黑進左馬（一）

1.炮二平五	馬8進7	2.傌二進三	車9平8

3.俥一平二　馬2進3　　4.兵三進一　卒3進1

5.傌八進九　卒1進1　　6.炮八平七　馬3進2

7.俥九進一　象3進5　　8.俥二進六　車1進3

9.俥九平六　包8平9　　10.俥二進三　馬7退8

11.傌三進四　馬8進7　　12.傌四進三　士4進5

黑方補士固防，是必走之著。

13.傌三進一　………

紅方以傌換包，防止黑方包9進4或包9退1的反擊，是穩健的走法。

13.…………　象7進9　　14.兵五進一　馬2進1

15.炮七退一　馬7進6(圖47)

如圖47形勢下，紅方有兩種走法：兵五進一和俥六進二。現分述如下。

第一種走法：兵五進一

16.兵五進一　………

紅方棄中兵，得不償失。

16.…………　卒5進1

17.俥六進三　象9退7

18.俥六平四　馬6退8

19.炮七平五　馬8退6

20.俥四平八　包2平4

21.後炮平九　卒1進1

22.俥八進五　包4退2

23.傌九退七　卒3進1

黑方棄3卒，打開紅方七
路線，可以乘勢擺脫牽制，是

圖47

靈活有力之著。

24.兵七進一　………

紅方挺兵吃卒，無奈之著。如改走炮五平九，則車1平3；前炮進二，卒3進1，黑方佔優勢。

24.………	車1平3	25.炮九進三	馬1退3
26.傌七進八	車3平1	27.炮九退三	卒5進1
28.炮五平九	車1平2		

黑方兌車，是穩健的選擇。

29.俥八退三	馬3退2	30.相七進五	包4進6
31.後炮平五	卒5平6	32.炮九進五	馬6進8
33.炮九退一	馬2進4		

黑方殘局易走。

第二種走法：俥六進二

16.俥六進二　包2進2

黑方如改走車1平4，紅方則俥六平四；馬6退7，炮七平三；車4進2，炮五平三；車4平5，相三進五；馬7進8，兵三進一；象9進7，俥四平二；馬8退9，兵七進一；包2平1，兵七進一，紅方佔優勢。

17.炮七平二	車1平4	18.俥六進三	馬6退4
19.炮二進三	卒5進1	20.炮五進三	馬4進5
21.炮二平五	包2平5	22.仕四進五	象9退7

雙方均勢。

第48局　紅躍傌河口對黑進左馬(二)

| 1.炮二平五 | 馬8進7 | 2.傌二進三 | 車9平8 |
| 3.俥一平二 | 馬2進3 | 4.兵三進一 | 卒3進1 |

5. 傌八進九　卒1進1　　6. 炮八平七　馬3進2

7. 俥九進一　象3進5　　8. 俥二進六　車1進3

9. 俥九平六　包8平9　　10. 俥二進三　馬7退8

11. 傌三進四　馬8進7　　12. 傌四進三　士4進5

13. 傌三進一　象7進9　　14. 炮七退一　馬2進1

15. 俥六進四　………

紅方進俥騎河，是求變的走法。如改走俥六進三，則卒1進1；兵五進一，包2進2；俥六進四，馬7進6；俥六平八，包2進1；炮七平五，車1平4；俥八進一，士5退4；前炮進四，士6進5；兵五進一，馬6退8；相三進五，馬1進3；後炮平七，馬8退6；傌九進八，卒1平2；俥八退五，馬6進5；俥八退二，局面迅速簡化。

15. …………　卒1進1 (圖48)

黑方衝卒過河，是積極的走法。

如圖48形勢下，紅方有兩種走法：炮七平三和炮七平二。現分述如下。

第一種走法：炮七平三

16. 炮七平三　包2進2

17. 俥六進三　馬7進6

18. 俥六平八　包2進1

19. 炮三平九　包2平4

黑方如改走車1平4，紅方則炮九進二；卒1進1，俥八進一；士5退4，俥八退五；卒1進1，俥八平四；馬6進4，炮五平二；士4進5，仕

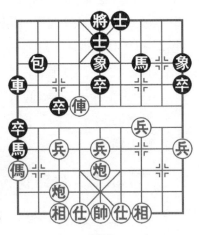

圖48

四進五；卒1平2，相七進五；卒2平3，兵七進一；後卒進1，相五進七，雙方均勢。

20.傌九退七　卒3進1　　21.兵七進一　車1平3

黑方易走。

第二種走法：炮七平二

16.炮七平二　………

紅方平炮二路，是改進後的走法。

16.………　象9退7

黑方退象，鞏固陣形，是穩健的走法。

17.炮五平三　包2進2　　18.俥六退一　馬7進8

19.炮二進三　包2進1

黑方進包騎河，牽制紅方巡河俥炮，並伏有卒3進1的攻擊手段，是含蓄有力之著。

20.相三進五　卒5進1　　21.炮三退一　馬8退6

黑方退馬，調整左馬之位，是靈活的走法。

22.炮二退二　包2進1　　23.炮三平五　馬6退4

24.兵一進一　包2退1　　25.炮二平三　車1平6

26.炮五平三　象7進9

雙方大體均勢。

第49局　紅躍傌河口對黑進左馬（三）

1.炮二平五　馬8進7　　2.傌二進三　車9平8

3.俥一平二　馬2進3　　4.兵三進一　卒3進1

5.傌八進九　卒1進1　　6.炮八平七　馬3進2

7.俥九進一　象3進5　　8.俥二進六　車1進3

9.俥九平六　包8平9　　10.俥二進三　馬7退8

11.傌三進四　馬8進7　　12.傌四進三　士4進5

13.傌三進一　象7進9　　14.炮七退一　馬2進1

15.俥六進四　車1退3

黑方退車，準備平肋邀兌，是簡化局勢之著。

16.俥六進一　車1平4　　17.俥六平八　包2平3

18.兵五進一　………

紅方抓住黑方象位不整的弱點，衝中兵直攻中路，是擴大先手的有力手段。

18.…………　車4進8(圖49)

黑方進車阻炮，正著。如改走象9退7，則炮七平三，紅方易走。

如圖49形勢下，紅方有兩種走法：兵五進一和俥八進三。現分述如下。

第一種走法：兵五進一

19.兵五進一　卒5進1　　20.俥八進三　………

紅方如改走炮五進五，黑方則將5平4；仕四進五，象9退7；炮五退一，馬7進5；俥八平五，馬1進3；俥八平九，包3平5；帥五平四，馬3退5，黑方可抗衡。

20.…………　士5退4

21.俥八退二　車4退6

黑方退車保包，正著。如改走包3平4，則炮七進四，紅方佔優勢。

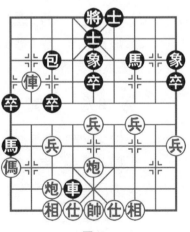

圖49

22.炮七平五　馬1進3　　23.後炮進四　士6進5

24.仕六進五　卒1進1　　25.仕五進六　………

紅方揚仕，急於謀子，易給對方可乘之機。如改走炮五平六，則較為穩健。

25.…………　車4進5　　26.後炮平七　車4平3

27.俥八平七　車3進2　　28.帥五進一　馬7進6

29.俥七退一　………

紅方如改走俥七平九，黑方則馬6進5；俥九退三，馬5進7，紅方受攻。

29.…………　卒1進1　　30.俥七平四　馬6進7

31.俥四退三　卒1進1　　32.俥四平三　車3平6

黑方易走。

第二種走法：俥八進三

19.俥八進三　………

紅方進俥叫將，是改進後的走法。

19.…………　士5退4　　20.俥八退二　包3平4

21.兵五進一　卒5進1　　22.炮七進四　………

紅方揮炮打卒，正著。

22.…………　士4進5　　23.俥八進二　包4退2

24.炮七進二　馬7進8　　25.炮七平九　馬8進6

26.炮九進二　馬6進5　　27.相三進五　車4退6

28.俥八退五　………

紅方退俥河口，老練。由此謀得一子，為獲勝奠定基礎。

28.…………　包4進1　　29.炮九退六

紅方呈勝勢。

第50局　紅躍傌河口對黑進左馬(四)

1.炮二平五	馬8進7	2.傌二進三	車9平8
3.俥一平二	馬2進3	4.兵三進一	卒3進1
5.傌八進九	卒1進1	6.炮八平七	馬3進2
7.俥九進一	象3進5	8.俥二進六	車1進3
9.俥九平六	包8平9	10.俥二進三	馬7退8
11.傌三進四	馬8進7	12.傌四進三	士4進5
13.炮五平二	………		

紅方卸中炮，是新的嘗試。

13.………　卒5進1

黑方如改走馬2進1，紅方則炮七平三；車1平2，炮二進五；包9進4，炮二平五；士5退4，炮五平四；士6進5，炮四退五；卒3進1，俥六平二；車2進1，俥二進二；包9進3，傌三退四；象7進5，相七進五；車2平8，俥二平一；車8平9，俥一進二；卒9進1，兵七進一；馬7進8，傌四進五，紅方佔優勢。

14.傌三進一　………

紅方傌踩包，是簡明的走法。

14.………　象7進9(圖50)

如圖50形勢下，紅方有兩種走法：俥六進七和炮七平五。現分述如下。

第一種走法：俥六進七

15.俥六進七　車1平8　16.炮二平五　………

紅方應改走俥六平八，黑方如包2平4，紅方則俥八進一；包4退2，俥八退四；車8進4，炮七平五，紅方多兵，

局勢稍好。

16.………… 　馬2進1

17.炮七退一　馬7進6

18.炮五進三　………

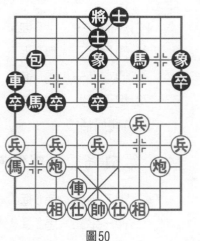

圖50

紅方應以改走俥六平九為宜。

18.…………　馬6進5

19.相七進五　車8平5

20.俥六平八　包2平4

21.炮五平二　馬5退7

22.仕六進五　馬7退5

黑方佔優勢。

第二種走法：炮七平五

15.炮七平五　………

紅方補架中炮，是簡明的走法。

15.…………　車1平8　　16.炮二平三　馬7進6

17.炮五進三　馬6進5　　18.炮三平五　………

紅方亦可改走相三進五，黑方如馬2退3，紅方則炮五平九；包2平1，俥六進二；車8平5，仕六進五，紅方多兵，較優。

18.…………　馬2退3　　19.俥六進三　車8進1

20.仕六進五　卒3進1

黑方獻3卒，誘紅方兵七進一，並防止紅方前炮平九打卒爭先。

21.俥六平五　馬5退7　　22.前炮進三　………

紅方進炮打士，毀掉黑方九宮屏障，給黑方守和製造困

難。

22.…………	士6進5	23.俥五平七	包2進1
24.俥七平三	包2平5	25.俥三平六	車8平4
26.俥六進一	馬3進4	27.炮五進三	包5平1
28.炮五平九	包1進3	29.兵一進一	

紅方殘局佔優。

第51局　紅躍傌河口對黑進左馬（五）

1.炮二平五	馬8進7	2.傌二進三	車9平8
3.俥一平二	馬2進3	4.兵三進一	卒3進1
5.傌八進九	卒1進1	6.炮八平七	馬3進2
7.俥九進一	象3進5	8.俥二進六	車1進3
9.俥九平六	包8平9	10.俥二進三	馬7退8
11.傌三進四	馬8進7	12.傌四進三	包9進4

黑方包打邊兵，是積極求變的走法。

13.傌三進五　………

紅方捨傌硬吃黑方中象，伏有先棄後取的手段，是力爭主動的走法。

13.………… 象7進5　　14.俥六進六　馬7進6

黑方躍馬河口，棄還一子，是簡明的走法。如改走包2平1，則俥六平五；馬7退5，形成黑方多子、紅方佔勢的局面，紅方易佔主動。

15.俥六平八　馬2進1（圖51）

如圖51形勢下，紅方有四種走法：兵三進一、炮七退一、炮七平八和炮七平六。現分述如下。

第一種走法：兵三進一

16.兵三進一 ………

紅方獻兵捉車，試探黑方應手。

圖51

16.…………	象5進7
17.炮七進三	象7退5
18.炮七進三	卒1進1
19.仕六進五	包9平8
20.炮五平二	………

紅方平炮，是穩健的走法。如改走炮七平八，則士4進5；炮八進一，馬6進7，形成雙方各有顧忌的複雜局面。

20.…………	包8退4	21.俥八退二	馬6進4
22.俥八平二	包8進5	23.俥二退三	馬4進6
24.俥二平四	馬6退7		

黑方雖少一象，但有卒過河，且紅方俥位欠佳，黑方不難走。

第二種走法：炮七退一

16.炮七退一 ………

紅方退炮，是保持變化的走法。

16.…………	車1平4	17.炮七進四	士4進5

18.炮五平二 ………

紅方卸中炮，準備調整陣形。如改走俥八進二，則車4退3；俥八平六，將5平4；炮七進一，卒9進1，紅方邊俥受制，黑方易走。

18.…………	包9平8	19.相七進五	馬6進5

20.仕六進五　………

紅方補仕，鞏固陣形。如改走俥八平五吃象，則將5平4；仕六進五，馬5進7，黑方下伏包8平5的攻殺手段，紅方難以應付。

20.…………　馬5進7　　21.炮七平二　包8平5

22.前炮進四　象5退7　　23.前炮平一　馬7退8

至此，形成雙方各有顧忌的局面。

第三種走法：炮七平八

16.炮七平八　………

紅方炮七平八，先避一手。

16.…………　車1平4

黑方平車佔肋，搶佔要道。

17.仕六進五　卒1進1　　18.兵五進一　………

紅方衝中兵略嫌急，應以改走俥八平九為宜。

18.…………　士4進5　　19.俥八進二　車4退3

20.俥八平六　將5平4　　21.炮五進四　馬1進3

22.炮八進四　馬6進4　　23.炮五退一　馬4進2

24.炮五平六　卒3進1　　25.炮六退二　卒1進1

26.炮八平六　卒3平4　　27.後炮平八　包9平2

28.傌九退七　包2進3　　29.仕五退六　卒4平5

30.傌七進五　卒1平2

黑方佔優勢。

第四種走法：炮七平六

16.炮七平六　卒3進1　　17.炮五平二　士6進5

18.相七進五　卒3進1　　19.傌九進七　………

紅方以傌吃卒，是先棄後取之著。

19.…………	包9平3	20.俥八退四	馬1進2
21.俥八退二	馬6進5	22.仕六進五	卒1進1
23.俥八進四	包3退2	24.炮二進四	車1退1
25.兵三進一	馬5進3	26.俥八退二	卒1平2
27.俥八平七	馬3進1	28.兵三平四	馬1退2

至此，形成雙方各有顧忌的局面。

第52局　紅退七路炮對黑補右士(一)

1.炮二平五	馬8進7	2.傌二進三	車9平8
3.俥一平二	馬2進3	4.兵三進一	卒3進1
5.傌八進九	卒1進1	6.炮八平七	馬3進2
7.俥九進一	象3進5	8.俥二進六	車1進3
9.俥九平六	包8平9	10.俥二進三	馬7退8

11.炮七退一　………

紅方退炮，伺機而動。這裡另有先兵五進一，再炮七退一還原的次序選擇，最終殊途同歸。

11.………… 　士4進5　　12.兵五進一　………

紅方挺中兵，準備再升兵線俥，是穩紮穩打的走法。

12.　　　　　馬8進7

黑方進馬，加強中路防守，是穩健的走法。

13.俥六進二　………

紅方俥六進二守住兵行線，阻止黑方邊包的發出，下著傌三進四後再炮五平三，對黑方左翼施加壓力。如改走炮七平九，則包2平4；俥六進三，卒3進1；俥六平七，車1平4；俥七進一，車4平2；俥七退一，馬2退4；俥七進三，車2進5；炮九退一，車2平7；傌三進五，車7退2；傌五

進七，馬4進5；仕六進五，包9進4；炮五平一，車7進3，黑方呈勝勢。

13.………… 包9退1(圖52)

黑方退包，以靜制動，看紅方的動向，是改進後的走法。如急於走卒1進1通車，則兵九進一；車1進2，炮五退一，黑方車在河界難以立足，失先手。

如圖52形勢下，紅方有三種走法：傌三進二、傌三進四和炮七平三。現分述如下。

第一種走法：傌三進二

14.傌三進二　卒1進1　　15.兵九進一　車1進2

16.傌二進三　包2平1

黑方平包，是對攻性很強的走法。如改走包9平7，則炮五平三；包7進2，炮三進四；車1平5，相三進五，紅方略佔優勢。

17.炮七平九　車1平5

18.炮九平五　車5平7

19.傌三進五　象7進5

20.前炮進五　士5退4

21.俥六進二　將5進1

22.俥六平七　車7平6

23.後炮進一　車6退1

24.俥七退一　將5平6

25.仕六進五　包1平4

以上一段，黑方將及時轉移，抵擋住紅方的攻勢。黑方多子，前景樂觀。

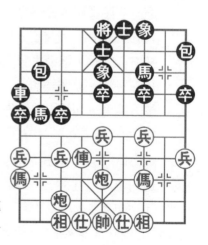

圖52

26.俥七平二　馬7進8　　27.傌九進八　包9進5

黑方多子，佔優勢。

第二種走法：傌三進四

14.傌三進四　卒1進1　　15.兵九進一　車1進2

16.傌四進三　………

紅方如改走炮七平五，黑方則包2平1；傌九退七，卒3進1；兵七進一，車1平3；俥六平八，包1平3；俥八進二，車3平2，黑方勝。

16.………　　車1平5　　17.相三進一　包2平3

18.炮七平五　車5平1　　19.傌三進五　象7進5

20.前炮進五　士5退4　　21.俥六進四　包3退1

22.俥六進一　包3進1　　23.兵三進一　卒3進1

24.後炮平九　馬2進1　　25.俥六平七　包3平2

26.兵三進一　包9進5　　27.兵三進一　包2平7

28.俥七退二　車1退3　　29.俥七平五

紅方佔優勢。

第三種走法：炮七平三

14.炮七平三　………

紅方炮七平三，是改進後的走法。

14.………　　車1平3

黑方平車，做新的嘗試。如改走卒1進1，則兵九進一；車1進2，傌三進五；卒3進1，炮三平九；卒3平4，俥六退二；馬2進1，俥六平八；包2平3，俥八進八；士5退4，傌九退七；馬1進3，傌五退七；卒4進1，後傌進九；車1平5，傌九進八，紅方佔優勢。

15.傌三進四　卒3進1　　16.俥六進二　………

紅方進俥捉馬，是爭先之著。

16.………… 馬2進3　17.炮三進五　卒3平4

黑方平卒，巧著！是取得抗衡局面的關鍵之著。

18.俥六退一　馬3進5　19.相七進五　車3進4

20.傌九退八　車3退3　21.俥六退一　卒5進1

黑方應改走包2進3，紅方如傌四退三，黑方則包2退4，且下一步有包9平7兌包的手段，足可抗衡。

22.兵五進一　車3平5　23.傌八進七　車5平6

24.傌四進六　………

紅方應改走傌四退三，以退為進。黑方如車6退1，紅方則傌三進二，紅方主動。

24.………… 馬7進5　25.傌七進八　馬5進3

黑方進馬，略嫌軟弱，應以改走包2平4為宜。

26.俥六平七　車6平5　27.炮三平六　車5退1

28.俥七進二　車5平4　29.俥七平九　包9進5

30.俥九進一　車4平1　31.傌八進九

紅方佔優勢。

第53局　紅退七路炮對黑補右士（二）

1.炮二平五　馬8進7　2.傌二進三　車9平8

3.俥一平二　馬2進3　4.兵三進一　卒3進1

5.傌八進九　卒1進1　6.炮八平七　馬3進2

7.俥九進一　象3進5　8.俥二進六　車1進3

9.俥九平六　包8平9　10.俥二進三　馬7退8

11.炮七退一　士4進5　12.兵五進一　馬8進7

13.俥六進二　卒3進1　14.兵七進一　車1平4

15.俥六平五(圖53)　‥‥‥‥

紅方平中俥，保持變化。如改走俥六進三，則馬2退4；傌三進五，馬4進5；炮五進二，卒5進1；炮五平四，卒5進1；傌五退三，卒5平6；傌三進四，包9進4，雙方局勢平穩。

如圖53形勢下，黑方有兩種走法：車4進1和車4進2。現分述如下。

第一種走法：車4進1

15.‥‥‥‥‥　車4進1　16.兵五進一　卒5進1

17.傌三進四　卒5進1

黑方如改走車4進1，紅方則俥五進二；馬2退4，俥五平六；包2平4，俥六退一；包4進3，傌四進六；馬4退2，傌九進七；包9進4，傌七進五；包9平4，傌六進七；前包平3，相七進九；包3退4，炮七進六；包4平7，兵七進一，紅方佔優勢。

18.俥五進一　馬2退4

19.傌四進三　車4進2

20.俥五平四　包9進4

至此，形成雙方各有顧忌的局面。

第二種走法：車4進2

15.‥‥‥‥‥　車4進2

16.傌三進二　‥‥‥‥

紅方如改走兵七進一，黑方則象5進3；傌九進七，馬2進3；俥五平七，象7進5；俥

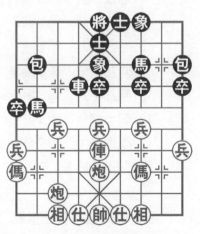

圖53

七平八，包2進3；炮七平九，包2平5；仕四進五，包5退1；傌三進五，卒7進1；炮五進三，卒5進1；炮九進四，卒5進1；俥八進六，車4退5，和勢。

16.…………	包9退1	17.傌二進三	包9平7
18.炮五平三	車4平3	19.相三進五	車3退1
20.傌三進五	象7進5	21.炮七平三	包7進4
22.相五進三	馬7進6	23.前炮平二	馬6退8
24.相三退五	車3平7	25.炮三平一	馬8進6
26.俥五平四	象5退7	27.炮一進五	包2平5
28.仕六進五	包5進3	29.炮一退二	馬6退4
30.炮二進二	卒5進1	31.傌九進七	馬2進3
32.俥四平七	包5平9	33.兵一進一	

紅方多相，佔優勢。

第54局　紅退七路炮對黑補右士（三）

1.炮二平五	馬8進7	2.傌二進三	車9平8
3.俥一平二	馬2進3	4.兵三進一	卒3進1
5.傌八進九	卒1進1	6.炮八平七	馬3進2
7.俥九進一	象3進5	8.俥二進六	車1進3
9.俥九平六	包8平9	10.俥二進三	馬7退8
11.炮七退一	士4進5	12.兵五進一	馬8進7
13.俥六進二	馬2進1(圖54)		

如圖54形勢下，紅方有兩種走法：傌三進四和傌三進二。現分述如下。

第一種走法：傌三進四

14.傌三進四　車1平2

　　黑方如改走馬1退2，紅方則炮七平三；卒1進1，傌四進三；卒1進1，傌九退七；包9退1，炮五平三；卒1平2，傌三退四；卒2平3，俥六平二；前卒進1，傌七進五；前卒平4，傌五進六；卒3進1，傌六進五；士5進4，前炮進五；包9平3，形成紅方多子、黑方有攻勢，雙方各有顧忌的局面。

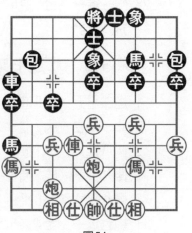

圖54

15.傌四進三	包9退1	16.兵五進一	包9平7
17.兵三進一	象5進7	18.炮七平三	象7退9
19.炮三進六	包7進2	20.炮五進四	包2平5
21.仕四進五	車2平4	22.俥六進三	包7平4
23.兵五平六	包4平1	24.兵六平七	

紅方佔優勢。

第二種走法：傌三進二

14.傌三進二	卒1進1	15.炮七平三	車1退3
16.兵五進一	卒5進1	17.傌二進三	車1平4

黑方平車邀兌，是力求簡化局勢的走法。

18.俥六平四	車4進5	19.傌三退五	馬1進3
20.仕四進五	車4平5	21.傌五進七	車5平7
22.傌七退五	車7平5	23.炮五平三	馬7進5
24.俥四進五	士5進6	25.後炮進八	士6進5
26.後炮平四	車5平6	27.俥四平三	象5退7

28.俥三進一　士5退6　29.俥三退三

紅方有攻勢。

第55局　紅退七路炮對黑補右士（四）

1.炮二平五　馬8進7　　2.傌二進三　車9平8

3.俥一平二　馬2進3　　4.兵三進一　卒3進1

5.傌八進九　卒1進1　　6.炮八平七　馬3進2

7.俥九進一　象3進5　　8.俥二進六　車1進3

9.俥九平六　包8平9　　10.俥二進三　馬7退8

11.炮七退一　士4進5　　12.兵五進一　馬8進7

13.俥六進二　包2平4（圖55）

黑方平士角包，計畫棄卒打俥，力爭先手。

如圖55形勢下，紅方有兩種走法：傌三進二和傌三進四。現分述如下。

第一種走法：傌三進二

14.傌三進二　卒3進1

15.兵七進一　………

紅方如改走炮七進三，黑方則車1平4；俥六平四，車4進2；俥四平五，包4平1；炮七進二，車4退2；炮七進二，包1平3；兵七進一，車4退2；兵七進一，象5進3；炮七退三，包3進7；仕六進五，車4平3；炮七平九，包3平1；仕五進四，車3平1；炮

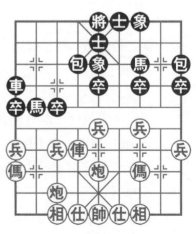

圖55

九退一，馬2進1；俥五平八，車1進4；傌九進七，車1退1；兵五進一，包9進4；傌七進六，紅方有攻勢。

15.…………	馬2退4	16.俥六平四	馬4進5
17.傌二進三	包9退1	18.俥四平五	馬5退4
19.兵七進一	車1平2	20.傌九進七	馬4退2
21.兵七進一	車2進2	22.兵七進一	車2平7
23.兵七平六	車7退2	24.兵六平五	象7進5
25.傌七進六	馬2進4	26.俥五平八	

紅方大佔優勢。

第二種走法：傌三進四

| 14.傌三進四 | 卒3進1 | 15.兵七進一 | 馬2退4 |
| 16.俥六平四 | ……… | | |

紅方如改走俥六平五，黑方則馬4進3；俥五平七，馬3退4；炮七平五，馬4進2；俥七平八，馬2進4；俥八平七，馬4進5；相三進五，卒7進1；兵三進一，象5進7，雙方局勢平穩。

| 16.………… | 馬4進5 | | |

黑方如改走馬4進3，紅方則傌九進七；馬3退4，傌四進三，紅方佔優勢。

| 17.傌四進三 | ……… | | |

紅方傌吃7卒，是必爭的一步棋，否則被黑方卒5進1挺起，紅方就攻不進去了。

| 17.………… | 馬5進4 | 18.帥五進一 | 車1平4 |
| 19.兵七進一 | | | |

紅方易走。

第56局　紅退七路炮對黑補右士(五)

1.炮二平五	馬8進7	2.傌二進三	車9平8
3.俥一平二	馬2進3	4.兵三進一	卒3進1
5.傌八進九	卒1進1	6.炮八平七	馬3進2
7.俥九進一	象3進5	8.俥二進六	車1進3
9.俥九平六	包8平9	10.俥二進三	馬7退8
11.炮七退一	士4進5	12.兵五進一	馬8進7
13.俥六進三	………(圖56)		

如圖56形勢下，黑方有四種走法：卒7進1、包9平8、卒3進1和馬2進1。現分述如下。

第一種走法：卒7進1

13.………… 卒7進1

黑方兌7卒活通左馬，被紅方利用，紅方可乘機擴大先手。

14.兵三進一　象5進7

15.俥六進一　象7退5

16.兵七進一　馬2退3

17.俥六退二　馬3進2

18.兵七進一　象5進3

19.俥六進二　象7進5

20.傌三進五　………

紅方抓住黑方高象的弱點加以攻擊，迅速擴大了先手。

20.………… 包9退2

21.傌五進三　包9平7

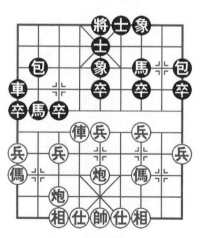

圖56

22.傌三進四　包7進9　　23.仕四進五　卒5進1

24.炮五進三　車1平5

黑方車墊中，出於無奈。如改走車1平6，則傌六平七，紅方先棄後取，大佔優勢。

25.相七進五　包7退2　　26.仕五進四　馬2進1

27.炮七平四

紅方佔勢，易走。

第二種走法：包9平8

13.………　　包9平8

黑方平左包，活通包路。

14.傌三進二　卒7進1　　15.兵三進一　象5進7

16.炮七平三　象7進5　　17.炮五平三　馬7退8

黑方如改走馬7進8，則紅方伏有後炮平二打馬的攻擊手段。

18.相七進五　包8進2　　19.仕六進五　車1平2

20.傌六退一　馬2進1　　21.傌六平四　卒5進1

22.兵五進一　包8平5　　23.傌四平五　包5退1

24.兵七進一　………

紅方挺兵，借捉馬之機巧渡一兵過河，使空間優勢變成了「物質」優勢。

24.………　　包2平1　　25.兵七進一　馬8進6

26.傌二進四　包5平7　　27.前炮進四　馬6進7

28.兵七平六

紅方佔優勢。

第三種走法：卒3進1

13.………　　卒3進1　　14.傌六平七　車1平4

15.兵九進一 ………

紅方如改走俥七進一，黑方則車4平2；俥七平六，包2平4；傌三進五，馬2退4；俥六平九，包9進4；兵九進一，包9退1；炮七平三，馬4進5；仕六進五，包4平3；傌五進七，包3進2；炮五平三，車2進3；相七進五，士5退4；前炮進四，士6進5；後炮進二，車2進2；後炮退二，車2退2；前炮平二，馬7進6；炮二進三，象7進9，黑方足可一戰。

15.…………	卒1進1	16.俥七平九	車4進5
17.俥九進五	士5退4	18.俥九平八	馬2退4
19.仕四進五	包2平4	20.兵五進一	卒5進1
21.傌三進五	車4退2	22.炮五進三	士6進5
23.炮五平九			

紅方棄子得勢，佔優。

第四種走法：馬2進1

13.………… 馬2進1

黑方馬踩邊兵，著法積極。

14.俥六平八	包2平4	15.炮七平九	卒1進1
16.俥六進五	包4退2	17.傌九退七	卒3進1
18.兵七進一	車1平3	19.炮九進三	車3進2
20.炮五平九	車3進3	21.俥八退六	車3進1
22.前炮進五	車3退9	23.俥八平九	包4平1
24.炮九進七	車3進5	25.俥九平五	車3平1
26.炮九平八	車1平2	27.炮八平九	卒7進1
28.兵三進一	象5進7		

黑方易走。

第57局　紅退七路炮對黑補右士（六）

1.炮二平五　馬8進7　　2.傌二進三　車9平8

3.俥一平二　馬2進3　　4.兵三進一　卒3進1

5.傌八進九　卒1進1　　6.炮八平七　馬3進2

7.俥九進一　象3進5　　8.俥二進六　車1進3

9.俥九平六　包8平9　　10.俥二進三　馬7退8

11.炮七退一　士4進5　　12.兵五進一　馬2進1

黑方進馬吃兵，先得實惠。

13.傌三進四（圖57）………

紅方傌三進四，是急攻的走法。

如圖57形勢下，黑方有四種走法：馬1退2、包9進4、車1平2和馬8進7。現分述如下。

第一種走法：馬1退2

13.…………　馬1退2

黑方退馬，為邊卒開闢道路。

14.俥六進四　………

這裡，紅方另有兩種走法：

①傌四進三，包9平7；炮七平八，包2平3；相三進一，卒1進1；傌九進八，卒1平2；炮八進四，卒3進1；兵七進一，包3進7；仕六進五，包3退2；俥六進一，包3平5；俥六平五，卒2平3，黑方多一象，且紅方陣形散亂，

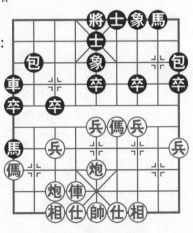

圖57

黑方佔優勢。

②俥六進二，卒1進1；炮七平三，卒1進1；傌九退
七，車1進2，黑方足可一戰。

14.………… 卒1進1　　15.兵七進一　馬2退3

16.俥六平二　卒3進1　　17.俥二進四　卒1進1

18.炮七平九　卒5進1

黑方棄卒，好棋！以下可望奪回一子，反持先手。

19.俥二退六　卒5進1　　20.傌九進七　卒1平2

21.傌七進五　包2進3　　22.炮九平五　卒3平4

23.傌五退六　包2平6　　24.俥二平四　包6退2

25.傌六進八　車1平4

黑方易走。

第二種走法：包9進4

13.………… 包9進4　　14.俥六進二　………

紅方進俥捉包，是改進後的走法。如改走傌四進三，則
包9平5；仕六進五，車1平2；傌三退四，車2進6；炮七
進四，車2平1；炮七進一，車1退1；傌九退七，包2進
6；俥六進二，車1進1；俥六退三，馬8進7，黑方足可一
戰。

14.………… 包9退1　　15.傌四進三　包9平5

16.炮七平五　包5進3　　17.傌三進四　馬8進7

18.仕四進五　馬7進6　　19.俥六平四　………

紅方如改走兵三進一，黑方則車1平4；炮五進五，將5
平4；俥六進三，馬6退4；炮五平二，卒5進1；炮二退
二，卒1進1；炮二平五，馬4退6；炮五平四，馬6進7，
黑方佔優勢。

19.…………　包2進2

黑方應以改走馬6進4為宜。

20.炮五平三　象7進9　　21.傌四退三　象9退7

22.相三進五　卒1進1　　23.兵七進一　馬6進4

24.俥四進五　象7進9　　25.炮三平一　象9退7

26.炮一平三　象7進9　　27.兵七進一　象1進3

28.傌三進一

紅方佔優勢。

第三種走法：車1平2

13.…………　車1平2　　14.俥六進二　…………

紅方高俥扼守要道，是穩健的走法。

14.…………　卒1進1　　15.炮五平二　………

紅方卸炮，準備側襲，並可補相，以調整陣形。

15.…………　車2進2　　16.傌四進三　包9平7

17.相三進五　馬8進9　　18.炮二進五　包7退1

19.俥六平二　車2進3　　20.炮七平二　包2平8

21.炮二進六　馬1進3　　22.仕四進五　卒1進1

23.傌三進四　卒1進1　　24.炮二進一　車2平4

25.俥二進四　車4退2　　26.傌四進三　卒1平2

27.傌三進一　將5平4　　28.炮二進一　………

紅方可改走俥二平三，黑方如車4平8（如包7平6，則俥三平五），紅方則俥三進一；車8退4，俥三平四；車8平9，炮二退六，和勢。

28.…………　將4進1　　29.俥二進一　包7進1

30.炮二平四　卒2進1　　31.炮四退八　卒2平3

黑方平卒，巧妙！紅方如續走炮四平七，黑方則車4進

2捉死炮。

32.炮四進一　車4平3　　33.炮四進六　士5進6

34.傌一退三　卒3平4

黑方大佔優勢。

第四種走法：馬8進7

13.…………　馬8進7　　14.俥六進二　車1退3

黑方退車，是穩健的走法。

15.傌四進五　馬7進5　　16.炮五進四　車1平4

17.俥六進六　將5退4　　18.炮五平一　包9進4

19.炮七平九　卒1進1　　20.相三進五　包9退1

21.仕四進五　包2平3　　22.帥五平四　將4平5

23.炮一平二　包9平8　　24.炮二平一　包8平5

25.炮一退三　馬1進3　　26.炮九進三　馬3退5

27.炮一平四　包5平4　　28.炮四平三

雙方均勢。

第58局　紅退七路炮對黑補右士（七）

1.炮二平五　馬8進7　　2.傌二進三　車9平8

3.俥一平二　馬2進3　　4.兵三進一　卒3進1

5.傌八進九　卒1進1　　6.炮八平七　馬3進2

7.俥九進一　象3進5　　8.俥二進六　車1進3

9.俥九平六　包8平9　　10.俥二進三　馬7退8

11.炮七退一　士4進5　　12.兵五進一　馬2進1

13.俥六進二　………

紅方高俥守護兵線，是穩健的走法。如改走俥六進三，則馬1退2；傌三進五，卒1進1；兵七進一，卒3進1；俥

六平七，卒1進1；兵五進一，馬8進7；兵五進一，馬7進5；傌九進七，卒1平2；傌七進五，馬5進4；後傌退七，卒2平3；炮七進二，馬4進3；傌五進四，將5平4；傌四退六，包2平4；俥七平八，馬3退1；炮五進一，車1平4；炮五平九，車4進1，黑方多子，佔優勢。

 13.………　包9平7　　14.傌三進四　包7進3

 15.傌四進三　馬8進7

 16.相三進一（圖58）………

紅方飛相驅包，試探黑方應手。如改走俥六平三，則包7退1；炮七平二，車1平4；仕六進五，包2進4；兵七進一，包7進5；俥三退三，包2平5；俥三進三，馬1進3；傌九退七，將5平4；俥三平五，馬3退5，黑方大佔優勢。

如圖58形勢下，黑方有兩種走法：包7進2和包7退1。現分述如下。

第一種走法：包7進2

 16.………　包7進2

 17.炮七平三　卒1進1

 18.傌九退七　馬1進3

 19.傌三退二　包7退3

 20.傌二退四　包7進2

 21.俥六退一　馬3退1

 22.俥六平八　包2平4

 23.兵五進一　包7平3

黑方平包打兵，是搶先之著。

 24.俥八進七　包4退2

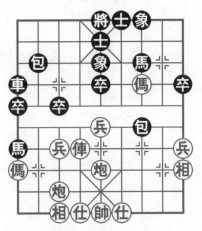

圖58

25. 兵五進一　包3平5　　26. 仕四進五　車1平5

27. 俥八退六　馬7進6

黑方佔優勢。

第二種走法：包7退1

16. …………　包7退1　　17. 兵五進一　………

紅方如改走炮七平四，黑方則包2進2；炮四進七，車1退1；俥六進三，車1平4；俥六平九，包7進2；仕四進五，包7平5；俥九退一，包2退1；傌三退二，馬1進3；炮四退八，包2進3，黑方佔優勢。

17. …………　卒5進1　　18. 傌三退五　馬7進5

19. 炮七平三　包2進2　　20. 傌五退四　包7平8

21. 俥六進五　包8退3　　22. 俥六退六　包8進5

23. 炮五退一　馬5進6　　24. 傌九退七　車1平7

25. 傌七進五　包8進3　　26. 炮三退一　馬6進8

27. 傌五進六　馬8進9　　28. 炮五進二　馬9進7

29. 相一退三　卒3進1　　30. 傌四進五

紅方大佔優勢。

第59局　紅退七路炮對黑補左士（一）

1. 炮二平五　馬8進7　　2. 傌二進三　車9平8

3. 俥一平二　馬2進3　　4. 兵三進一　卒3進1

5. 傌八進九　卒1進1　　6. 炮八平七　馬3進2

7. 俥九進一　象3進5　　8. 俥二進六　車1進3

9. 俥九平六　包8平9　　10. 俥二進三　馬7退8

11. 炮七退一　士6進5

黑方補左士，是改進後的走法。

12.兵五進一　馬2進1　　13.俥六進二　………

紅方進俥兵線，是穩健的走法。

13.…………　馬1退2

黑方退馬，準備續走卒1進1攻擊紅方邊俥。

14.傌三進二　………

紅方進外傌，也是改進後的走法。

14.…………　卒1進1　　15.炮七平二　馬8進7

16.俥六平四　………

紅方俥控制右肋，是新的嘗試。

16.…………　卒1進1　　17.傌九退七　車1進2

18.傌二進一　………

紅方傌踩邊卒，佳著。如改走傌二進三，則包9平8；傌七進六，馬2進3；傌六進七，象5進3；俥四平七，車1平5；俥七進二，車5平7；炮二平七，包2平3；炮七進六，包8平3；俥七進二，車7退2，雙方大體均勢。

18.…………　包9平8

黑方如改走馬7進9，紅方則炮二進八；士5退6，俥四進六；將5進1，俥四平五，黑方難以應付。

19.炮二進三　卒1平2(圖59)

這裡，黑方應以改走包8進1為宜。

如圖59形勢下，紅方有兩種走法：傌一進三和炮二平一。現分述如下。

第一種走法：傌一進三

20.傌一進三　包2平7　　21.俥四進三　………

紅方進俥卒林，乃取勢佳著。

21.…………　馬2進3　　22.俥四平三　馬3進5

23.傌七進五　包7平6

24.兵五進一　………

經過一番轉換，紅方中兵得以順利過河，由此確定優勢局面。

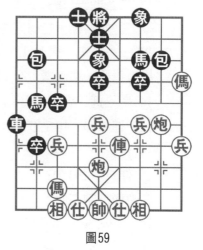

圖59

24.…………　車1進4

25.兵五進一　車1平3

26.傌五進六　車3退3

27.傌六進四　車3平9

28.傌四進六

紅方佔優勢。

第二種走法：炮二平一

20.炮二平一　………

紅方平邊炮，準備利用黑方底線的弱點展開攻擊。

20.…………　包8平9　　21.傌一進三　包2平7

22.炮五進四　馬2退3　　23.炮五退一　卒7進1

黑方如改走卒2平3，紅方則傌七進五；後卒進1，炮一平二；包9平8，俥四進五，也是紅方佔優勢。

24.俥四進二　卒7進1　　25.俥四平三　馬3進5

26.俥三退一　象5進7　　27.俥三進一　車1平5

28.仕四進五　將5平6　　29.俥三平四　將6平5

30.炮一進二

紅方主動。

第60局　紅退七路炮對黑補左士（二）

1.炮二平五　馬8進7　　2.傌二進三　車9平8

3.俥一平二	馬2進3	4.兵三進一	卒3進1
5.傌八進九	卒1進1	6.炮八平七	馬3進2
7.俥九進一	象3進5	8.俥二進六	車1進3
9.俥九平六	包8平9	10.俥二進三	馬7退8
11.炮七退一	士6進5	12.兵五進一	馬2進1
13.俥六進二	馬1退2	14.傌三進二	卒1進1
15.炮七平二	馬8進7	16.俥六平四	卒1進1
17.傌九退七	卒1平2	18.傌二進一	………

紅方棄傌，硬踩黑方卒，構思巧妙！這也是平俥控制右肋的後續手段。

18.………　　包9平8

黑方如改走士5退6，紅方則傌一進三；包2平7，炮二進五；士4進5，兵五進一；卒2平3，炮五進四；包7平8，傌七進五；車1進2，傌五進四；將5平4，相三進五；包8平6，傌四進六；包9進2，俥四進二；卒7進1，炮二退一；包9退3，俥四進一；卒7進1，炮二進四；車1平6，俥四平三；將4進1，炮五平九；馬2退3，炮二退一；將4退1，俥三平八，紅方大佔優勢。

19.傌一進三　　包2平7

20.炮二進五　　車1進2(圖60)

如圖60形勢下，紅方有三種走法：炮二退二、炮二平一和俥四進三。現分述如下。

第一種走法：炮二退二

21.炮二退二　　………

紅方退炮保兵，略嫌軟弱。

21.………　　卒7進1　　22.炮二平一　　卒7進1

23. 相三進一　　包8進7

24. 仕四進五　　卒7平8

25. 炮一進五　　象7進9

26. 炮五平三　　車1平5

27. 俥四進三　　包7進2

28. 帥五平四　　士5進4

黑方反持先手。

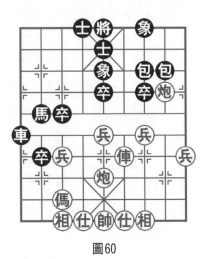

圖60

第二種走法：炮二平一

21. 炮二平一　　包8平9

22. 炮一退二　　卒2平3

23. 炮五進四　　前卒進1

24. 傌七進五　　前卒平4

25. 炮五退一　　卒4平5

黑方如改走車1進1，紅方則俥四進五（如俥四平九，則馬2進1，傌五進四，包7進3，俥四進三，黑方可抗衡）；卒4平5，俥四平三；包7進3，俥三退二，紅方先棄後取，局勢稍好。

26. 炮五平八　　車1平2　　27. 炮八平九　　車2平1

28. 炮九平八　　車1平2　　29. 炮八平九　　卒5平4

30. 炮一平二　　包7平6　　31. 仕四進五　　卒4進1

至此，形成雙方各有顧忌的局面。

第三種走法：俥四進三

21. 俥四進三　　………

紅方進俥卒林，是改進後的走法。

21. …………　　馬2退3　　22. 俥四平三　　包7平6

23. 傌七進八　　車1平5　　24. 傌八進七　　………

紅方傌踏黑卒，是搶先之著，由此擴大優勢局面。

24.………… 車5進1

黑方如改走象5進3吃傌，紅方則俥三進三，無論黑方退包還是退士，紅方均可俥三退二捉雙找回一子，大佔優勢。

25.傌七退九　包6進2　　26.仕六進五　包6平1

27.炮五進四　將5平6　　28.相七進五　車5平6

29.炮五退二　馬3進4　　30.兵七進一

紅方多兵，佔優勢。

第61局　紅退七路炮對黑補左士(三)

1.炮二平五　馬8進7　　2.傌二進三　車9平8

3.俥一平二　馬2進3　　4.兵三進一　卒3進1

5.傌八進九　卒1進1　　6.炮八平七　馬3進2

7.俥九進一　象3進5　　8.俥二進六　車1進3

9.俥九平六　包8平9　　10.俥二進三　馬7退8

11.炮七退一　士6進5　　12.兵五進一　馬2進1

13.俥六進二　馬1退2　　14.傌三進二　卒1進1

15.炮七平二　馬8進7　　16.傌二進三　卒1進1

黑方如改走包9平8，紅方則炮二平一；包8退1，炮五平二；卒1進1，傌九退七；卒5進1，傌三退五；車1平6，傌七進五；卒1平2，兵三進一；車6進4，炮二進四；象5進7，炮一平八；車6退4，炮二平三；包8進3，炮三進三；馬7退9，炮三平一，紅方大佔優勢。

17.傌九退七　卒1平2　　18.兵五進一　………

紅方衝中兵，直攻中路，是力求一搏的走法。

18.………… 卒2平3(圖61)

如圖61形勢下，紅方有兩種走法：俥六平四和俥六平五。現分述如下。

第一種走法：俥六平四

19.俥六平四 包9平8　　20.炮五退一 前卒進1

21.傌七進五 卒5進1　　22.傌三退五 車1平4

23.後傌進四 前卒平4　　24.兵三進一 包2平3

25.相七進九 象5進3

黑方以象飛兵，是穩健的走法。如改走卒4進1，則炮五進一；卒4進1，帥五進一；象5進7，傌五進六；士5進4，傌四進五，紅方有攻勢。

26.俥四平六 ………

紅方平俥邀兌，是簡化局勢的穩健走法。

26.………… 車4進3　　27.傌四退六 馬2進3

28.傌六進七 馬3進1　　29.傌五退四 象7退5

30.傌七進六 ………

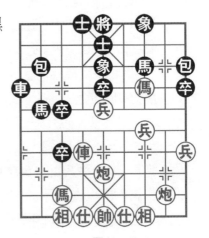

圖61

紅方如改走傌四退六，黑方則將5平6，黑方佔優勢。

30.………… 將5平6

31.炮五平四 馬7進6

32.傌六退五 包3進2

33.炮四進四 包3平6

34.傌四退六 包8進1

黑方殘局易走。

第二種走法：俥六平五

19.俥六平五 ………

紅方平中俥，加強中路的攻擊力量。

19.…………　前卒進1　　20.兵五進一　包9平8

21.炮二平一　………

紅方如改走炮二進五，黑方則卒3平4；傌三進五，包8平5，黑方佔優勢。

21.…………　包8進1　　22.兵五進一　車1車7

23.仕六進五　………

紅方如改走兵五平四，黑方則卒3平4，也是黑方易走。

23.…………　包8退1　　24.兵五進一　士4進5

25.炮一平三　車7進2　　26.俥五平三　車7平5

27.傌七進九　象7進5

黑方補象，棄還一子，是簡明有力的走法。

28.炮三進六　後卒進1

黑方多卒，佔優勢。

第62局　紅退七路炮對黑補左士(四)

1.炮二平五　馬8進7　　2.傌二進三　車9平8

3.俥一平二　馬2進3　　4.兵三進一　卒3進1

5.傌八進九　卒1進1　　6.炮八平七　馬3進2

7.俥九進一　象3進5　　8.俥二進六　車1進3

9.俥九平六　包8平9　　10.俥二進三　馬7退8

11.炮七退一　士6進5　　12.兵五進一　馬2進1

13.俥六進二　馬1退2　　14.傌三進二　卒1進1

15.炮七平二　馬8進7　　16.傌二進三　卒1進1

17.傌九退七　卒1平2(圖62)

如圖62形勢下，紅方有兩種走法：炮二進六和炮二進七。現分述如下。

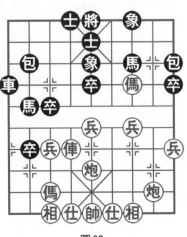

圖62

第一種走法：炮二進六

18.炮二進六 ………

紅方進炮窺象，其實戰結果並不理想。這裡另有兩種走法：

①傌三進一，象7進9；炮二進六，象9退7；兵三進一，卒2平3；俥六平四，雙方互有顧忌。

②傌七進八，包2進4；兵七進一，車1進3；傌三進一，象7進9；炮二平三，卒3進1；炮三進六，馬2進3；俥六進二，馬3退5；仕四進五，包2平7，黑方局勢不弱。

18.………… 卒2平3　　19.俥六平四　後卒進1

黑方挺後卒較緩，應改走前卒進1，紅方如傌三進一，黑方則象7進9；炮二平五，士5退6；傌七進九，後卒進1，紅方攻勢受阻，邊傌受困。

20.傌三進一　象7進9　　21.炮二平五　士5退6

22.後炮平三　車1平4　　23.傌七進五　車4進1

黑方高一步車的作用不大，應以改走卒3平4為宜。

24.炮五平一　包2平9　　25.炮三進五　前卒平4

26.俥四進三

紅方佔優勢。

第二種走法：炮二進七

18.炮二進七　包9退1　　19.炮五平二　卒2平3

20.俥六平四　士5退6

黑方如改走前卒進1，紅方則前炮進一；馬7退8，傌三進二；士5進6，炮二進七；將5進1，傌七進五；車1進3，俥四進三；包9進5，傌五進六；後卒進1，傌六進五；馬2退4，俥四平三；包2退1，傌二退四；車1平6，傌四退五，紅方大佔優勢。

21.前炮平四　包9進1　　22.炮二進六　包9平8

23.俥四平二

紅方持先手。

第63局　紅退七路炮對黑補左士(五)

1.炮二平五　馬8進7　　2.傌二進三　車9平8

3.俥一平二　馬2進3　　4.兵三進一　卒3進1

5.傌八進九　卒1進1　　6.炮八平七　馬3進2

7.俥九進一　象3進5　　8.俥二進六　車1進3

9.俥九平六　包8平9　　10.俥二進三　馬7退8

11.炮七退一　士6進5　　12.兵五進一　馬2進1

13.俥六進二　馬1退2　　14.炮七平二　卒1進1

黑方如改走馬8進7，紅方則傌三進四；卒7進1，兵三進一；象5進7，炮二平三；象7退5，俥六平三；馬7進6，炮三進八；象5退7，兵五進一；包9平5，兵五平四；包5進5，俥三進六；士5退6，相三進五，紅方佔優勢。

15.炮二進七　卒1進1　　16.傌九退七　卒1平2

17.傌三進四　卒2平3(圖63)

如圖63形勢下，紅方有兩種走法：俥六平二和俥六平四。現分述如下。

圖63

第一種走法：俥六平二

18.俥六平二 ………

紅方平俥，準備攻擊黑方左翼。

18.………… 前卒進1

19.炮二平一 包9平6

黑方不逃馬，卻平肋包加強左翼底線的防範，是大局感極強的走法。

20.俥二進六 包6退2　　21.俥二退六 前卒進1

黑方足可一戰。

第二種走法：俥六平四

18.俥六平四 ………

紅方平俥佔肋，是改進之著。

18.………… 前卒進1　　19.炮五平二 包9平8

20.傌七進五 前卒平4

黑方棄卒，是為了緩解左翼的壓力。

21.後炮平六 包2平3　　22.仕六進五 卒3進1

23.傌四進三 卒5進1

黑方棄中卒活通包路，策應左翼子力。如改走車1進6，則炮二平一；包8平7，炮一進一；包3進1，傌五進四；馬2進4，俥四平二；包7進3，俥二進六；包7平5，傌四退五；士5退6，傌三進四；將5進1，炮一退一；將5

平6，俥二退一；將6進1，俥二退四；車1平3，炮六退二；將6退1，俥二平五；包3平1，傌五進六；卒3平4，俥五平六；包1進6，俥六平九，紅方多子，佔優勢。

24.傌三退五　　包8平7　　25.相三進一　　包3進7

26.炮六平八　………

好棋！炮六平八既化解了黑方包3退2串打的手段，又對黑方二路馬有牽制作用。

26.…………　馬2退4　　27.炮二退二

紅方殘局易走。

第64局　紅退七路炮對黑補左士(六)

1.炮二平五　　馬8進7　　2.傌二進三　　車9平8

3.俥一平二　　馬2進3　　4.兵三進一　　卒3進1

5.傌八進九　　卒1進1　　6.炮八平七　　馬3進2

7.俥九進一　　象3進5　　8.俥二進六　　車1進3

9.俥九平六　　包8平9　　10.俥二進三　　馬7退8

11.炮七退一　　士6進5　　12.兵五進一　　馬2進1

13.俥六進二　　馬1退2　　14.俥六平五　………

紅方平俥中路，是新的嘗試。

14.…………　卒1進1　　15.兵五進一　　卒5進1

16.俥五進二(圖64)　………

如圖64形勢下，黑方有三種走法：卒1進1、馬2進1和車1平2。現分述如下。

第一種走法：卒1進1

16.…………　卒1進1

黑方進邊卒捉傌，失算。

17.炮五進五　………

　　紅方棄炮，硬轟黑方象，
由此敲開了黑方的防守大門，
是積極有力之著。

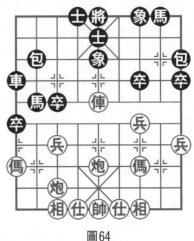

圖64

　　17.…………　象7進5

　　18.俥五進二　包2進1

　　19.炮七進四　………

　　紅方進炮打卒，牽制黑方
子力，是爭先取勢的妙手。

　　19.…………　車1退3

　　20.俥五平二　包2平5

　　21.傌三進四　………

　　紅方進傌捉包，著法緊湊。如誤走俥二進二，則士5退
6；俥二退二，車1進2，黑方佔優勢。

　　21.…………　馬8進6　　22.俥二平一　卒1進1

　　23.俥一進一　馬2進3　　24.俥一平四　包5進1

　　25.傌四進三　馬3退5　　26.傌三退五　馬5退3

　　27.俥四退五

紅方大佔優勢。

第二種走法：馬2進1

　　16.…………　馬2進1　　17.炮五進五　………

紅炮打象，伏有先棄後取的手段。

　　17.…………　象7進5　　18.俥五進二　包9平7

　　19.炮五平八　卒7進1　　20.相三進五　卒7進1

　　21.傌三進五　卒7平6　　22.炮七進四　車1平3

　　23.炮七平九　包7平6　　24.傌五進六

紅方佔優勢。

第三種走法：車1平2

16.…………　車1平2

黑方平車，是改進後的走法。

17.俥五平七　………

紅方如改走炮七平八，黑方則馬2進1；炮八平二，馬8進7；炮二進三，卒1平2；炮五平八，卒2平3；炮八進五，車2退1；俥三進五，車2進1；兵七進一，馬1退3；俥五進七，卒3進1；炮二平七，包9進4，雙方大體均勢。

17.…………　馬8進7　18.俥七平六　馬2退4

黑方退馬，是攻守兼備之著。

19.俥三進五　包2平4　　20.俥六平九　卒1平2

21.俥五進六　包4進2　　22.俥九平六　卒2進1

23.兵七進一　卒2進1　　24.俥九進八　車2進2

25.俥六進一　車2平3　　26.炮七平九　車3平1

27.俥六平三　車1進3　　28.俥三進一　將5平6

29.俥三退一　車1平6　　30.仕六進五　包9進4

31.俥三平一　包9平5

雙方均勢。

第65局　紅退七路炮對黑補左士(七)

1.炮二平五　馬8進7　　2.俥二進三　車9平8

3.俥一平二　馬2進3　　4.兵三進一　卒3進1

5.俥八進九　卒1進1　　6.炮八平七　馬3進2

7.俥九進一　象3進5　　8.俥二進六　車1進3

9.俥九平六　包8平9　　10.俥二進三　馬7退8

11.炮七退一　士6進5　　12.兵五進一　馬2進1

13.俥六進二　卒1進1(圖65)

黑方衝邊卒,準備從邊線侵襲。

如圖65形勢下,紅方有兩種走法:傌三進四和傌三進二。現分述如下。

第一種走法:傌三進四

14.傌三進四　………

紅方躍傌河口,準備威脅黑方左翼。

14.…………　馬1進3　　15.炮七平二　卒1進1

16.傌九退七　卒1平2　　17.炮二進七　………

紅方進炮壓馬,是力爭主動的走法。

17.…………　卒2平3

18.俥六平七　包2平3

19.俥七平四　馬3退2

黑方退馬,值得商榷,應以改走馬3退4為宜。

20.傌四進三　………

紅方進傌,牽制黑方左翼子力,是緊湊有力的走法。

20.…………　包9平6

21.炮二退二　………

紅方退炮,是攻守兩利之著,為取勢的關鍵。

21.…………　馬8進9

22.傌三進五　………

紅方以傌踏象,成竹在胸。

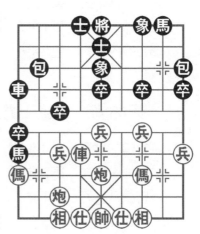

圖65

22.…………　車1退2　　23.炮二進一　………

紅方進炮，著法強硬。應改走傌五退七，這樣下伏炮五進四的進攻手段，黑方難應對。

23.…………　將5平6

黑方出將，授人以隙，應以改走包3進6為宜。

24.炮五平四　將6平5　　25.炮四平三　包3進6

黑方進包打傌，無奈之著。如改走象7進5，則炮二平五，黑方少雙象，也很難應對。

26.炮三進七

紅方佔優勢。

第二種走法：傌三進二

14.傌三進二　馬1進3

黑方如改走馬8進7，紅方則傌二進三；包9退1，炮七平二；卒3進1，兵五進一；包2平3，炮二進五；包3進1，兵三進一；車1進1，傌三進五；象7進5，炮二平七；車1平5，兵三進一；馬7退6，兵三平四；卒3平2，仕四進五；車5平3，炮七平九；卒5進1，俥六平二，紅方易走。

15.俥六退一　馬3進1　　16.炮五平二　馬8進7

17.俥六平八　包2平1　　18.俥八退一　車1平4

19.炮七平九　包1進5　　20.炮九進三　車4平1

21.俥八進三　包1進2　　22.兵七進一　卒3進1

23.俥八平七　包9進4　　24.炮二平八　車1平2

25.炮八平三　包9平7　　26.相三進五　車2平1

雙方局勢平穩。

第66局　紅退七路炮對黑補左士(八)

1.炮二平五　馬8進7　　2.傌二進三　車9平8

3.俥一平二　馬2進3　　4.兵三進一　卒3進1

5.傌八進九　卒1進1　　6.炮八平七　馬3進2

7.俥九進一　象3進5　　8.俥二進六　車1進3

9.俥九平六　包8平9　　10.俥二進三　馬7退8

11.炮七退一　士6進5　　12.兵五進一　馬2進1

13.傌三進二(圖66)　………

紅方進外傌，另闢蹊徑。

如圖66形勢下，黑方有兩種走法：包9進4和馬1退2。現分述如下。

第一種走法：包9進4

13.…………　包9進4　　14.俥六進二　包9退1

15.炮五平一　馬8進7　　16.相三進五　卒7進1

17.兵三進一　包9平5

18.炮七平三　包5進3

19.仕四進五　象5進7

20.兵七進一　卒1進1

21.兵七進一　………

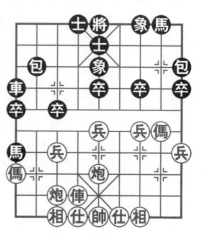

圖66

紅方七路兵乘機渡河，先手漸趨擴大。

21.…………　卒5進1

22.俥六進一　包2平5

23.兵七平六　卒5進1

黑方如改走馬7進5，紅

方則兵六進一；卒5進1，俥六進一；馬5進6，俥六平三；車1平4，俥三進四；士5退6，俥三退二；將5進1，傌九進七，紅方有攻勢。

24. 俥六平五	卒9進1	25. 俥五平三	象7進9
26. 炮一平四	馬7進5	27. 傌九進七	馬5退3
28. 俥三平五	卒1平2	29. 傌二進四	卒2平3
30. 傌四進六	車1退2	31. 俥五平二	馬3進5
32. 傌七進五			

紅方佔優勢。

第二種走法：馬1退2

13. …………	馬1退2	14. 俥六進四	包2平3
15. 炮七平二	馬8進7	16. 傌二進三	包9平8
17. 炮二進五	………		

紅方進炮，是力爭主動的走法。

17. …………	包3進1	18. 兵三進一	卒1進1
19. 兵五進一	卒1進1	20. 兵五進一	馬7進5
21. 俥六平五	包3平7	22. 兵三進一	卒1進1
23. 炮五進四	馬2退3	24. 炮五平八	車1進2
25. 相三進五	車1平8	26. 相七進九	

紅方稍佔優勢。

第67局 紅退七路炮對黑補左士（九）

1. 炮二平五	馬8進7	2. 傌二進三	車9平8
3. 俥一平二	馬2進3	4. 兵三進一	卒3進1
5. 傌八進九	卒1進1	6. 炮八平七	馬3進2
7. 俥九進一	象3進5	8. 俥二進六	車1進3

9.俥九平六　包8平9　　10.俥二進三　馬7退8

11.炮七退一　士6進5　　12.兵五進一　馬8進7

13.俥六進二　包9退1

黑方退包，以靜制動，看紅方的動向。如改走卒3進1，則兵七進一；馬2退4，兵七進一；馬4進5，俥六進一；馬5進6，炮七平四；卒5進1，仕六進五；車1平6，兵七平六；卒7進1，兵三進一；馬6退5，炮四進三；包2進4，炮五進三；包2平1，炮四平三；象5退7，俥六退一；後馬進6，炮五平九；包9平7，相三進五，紅方佔優勢。

14.炮七平三(圖67)　………

紅方平炮，威脅黑方底線。如改走傌三進四，則卒1進1；兵九進一，車1進2；炮七平五，卒3進1，雙方均勢。

如圖67形勢下，黑方有三種走法：卒1進1、包9平7和車1平3。現分述如下。

第一種走法：卒1進1

14.…………　卒1進1

黑方挺卒，準備活通邊車。

15.兵九進一　車1進2

16.炮五退一　包2平1

17.相三進五　包1進5

18.相七進九　車1進1

黑方進車，準備及時打通兵林，簡化局勢，是穩健的選擇。如改走車1進2殺相，則

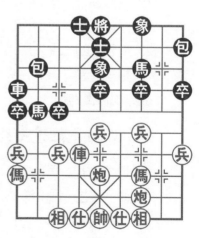

圖67

偽三進四；車1平3，兵三進一，紅方搶先發動攻勢，較為有利。

19.兵五進一　車1平3　　20.俥六平七　馬2進3
21.偽三進四　卒5進1　　22.炮五進四　包9進5

黑方包打邊兵，暗中掩護7路馬，是取得抗衡局面的要著。

23.兵三進一　馬7進5　　24.兵三進一　………

紅方如改走偽四進五吃馬，黑方可包9平5將軍，再包5退3吃回一子。

24.…………　馬5進7　　25.相九退七　馬3退5
26.仕四進五　包9退2　　27.炮五平一　卒9進1

和勢。

第二種走法：包9平7

14.…………　包9平7　　15.炮三平二　包7平8

黑方如改走士5退6，紅方則炮二進五；卒3進1，兵七進一；車1平4，俥六進三；馬2退4，偽三進五；馬4進2，兵五進一；卒5進1，兵七進一；馬2進1，兵七平六；卒5進1，炮五進二；包7平5，偽九進七；卒7進1，兵三進一；包5進4，偽七進五，紅方易走。

16.炮二平九　卒7進1　　17.兵三進一　包8平7
18.炮五平四　包7進3　　19.相三進五　包2平3
20.偽三進二　卒3進1　　21.兵七進一　車1平4
22.俥六平八　車4進5　　23.炮九平七

紅方局勢稍好。

第三種走法：車1平3

14.…………　車1平3

黑方平車，準備兌卒爭先。

15.炮五退一　卒3進1	16.兵七進一　車3進2
17.相三進五　車3退1	18.兵五進一　卒5進1
19.傌三進二　包9平8	20.炮三進五　卒5進1
21.炮五進三　車3平5	22.炮五退一　車5平8
23.炮三平九　包2平1	24.炮九平八　包1平2

黑方滿意。

第68局　紅退七路炮對黑補左士（十）

1.炮二平五　馬8進7	2.傌二進三　車9平8
3.俥一平二　馬2進3	4.兵三進一　卒3進1
5.傌八進九　卒1進1	6.炮八平七　馬3進2
7.俥九進一　象3進5	8.俥二進六　車1進3
9.俥九平六　包8平9	10.俥二進三　馬7退8
11.炮七退一　士6進5	12.兵五進一　馬8進7
13.俥六進二　包9退1	

14.炮七平二（圖68）………

紅方炮七平二，是改進後的走法。

如圖68形勢下，黑方有三種走法：卒3進1、包2平3和車1平3。現分述如下。

第一種走法：卒3進1

14.…………　　卒3進1

黑方亦可改走卒1進1，紅方如兵九進一，黑方則車1進2；傌三進五，卒3進1；俥六進二，馬2進3；炮二平九，卒3平4；炮九進三，馬3退4；兵五進一，卒4平5；傌五進七，後卒進1；炮五進三，卒5進1；傌七進六，包2

平1；炮九進二，包9平7，黑
方尚可一戰。

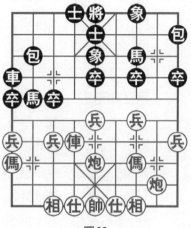

圖68

15.兵七進一	車1平4
16.傌九退七	包2平4
17.俥六平四	車4進1
18.傌七進八	馬2退4
19.炮五平六	車4平8
20.炮六進五	士5進4
21.炮二平五	馬4進3
22.俥四進四	車8進2
23.俥四平三	車8平2

24.炮五進五	將5平6	25.俥三平四	包9平6
26.仕六進五	車2平7	27.相七進五	馬3進2
28.傌三進五			

紅方佔優勢。

第二種走法：包2平3

| 14.………… | 包2平4 | 15.俥六平四 | ……… |

紅方如改走炮二進五，黑方則卒3進1；兵七進一，車1
平4；俥六進三，馬2退4；兵五進一，馬4進5；仕六進
五，卒5進1；炮五進三，卒7進1；炮二退二，馬5進7；
兵三進一，包9平7；相七進五，包7進3；傌三進五，紅方
局勢稍好。

15.…………	車1平4	16.傌三進四	馬2進1
17.傌四進五	馬7進5	18.炮二進八	象7進9
19.俥四進三	包3進1	20.兵五進一	車4進6
21.帥五平六	包3平6	22.兵五進一	包6進4

23.炮五進五　士5進4	24.傌九退七　卒7進1
25.炮五平三　包9平7	26.兵三進一　象9進7
27.帥六平五	

紅方殘局易走。

第三種走法：車1平3

| 14.…………　車1平3 | |

黑方車1平3，是新的嘗試。

15.炮二進五　卒3進1	16.俥六進二　馬2進4
17.炮五退一　馬4進3	18.炮五平七　車3進1
19.俥六平七　象5進3	20.兵七進一　象3退1
21.相七進五　馬3退1	22.炮七平九　卒1進1
23.傌九進七　包2進5	24.傌三進四　包9進5
25.仕六進五　包9平5	26.傌四進三　包2平3
27.傌七進九　馬1退3	28.傌九退七　象1退3
29.兵三進一	

紅方佔優勢。

第69局　紅退七路炮對黑補左士（十一）

1.炮二平五　馬8進7	2.傌二進三　車9平8
3.俥一平二　馬2進3	4.兵三進一　卒3進1
5.傌八進九　卒1進1	6.炮八平七　馬3進2
7.俥九進一　象3進5	8.俥二進六　車1進3
9.俥九平六　包8平9	10.俥二進三　馬7退8
11.炮七退一　士6進5	12.兵五進一　馬8進7
13.俥六進二　馬2退1(圖69)	

如圖69形勢下，紅方有兩種走法：傌三進二和傌三進

四。現分述如下。

第一種走法：傌三進二

14.傌三進一　卒1進1

黑方如改走馬1退2，紅方則炮七平二；卒1進1，俥六平四；卒1進1，傌九退七；車1進2，形成雙方各有顧忌的局面。

15.傌二進三　包9退1

16.炮七平二　………

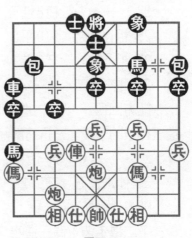

圖69

紅方平炮，是機動靈活的有力之著。

16.…………　卒3進1　　17.兵五進一　包2進1

黑方如改走卒5進1，紅方則傌三退五；車2平6，仕六進五，也是紅方佔主動。

18.俥六進三　包9進5　　19.兵五進一　………

紅方衝兵吃卒，不怕黑包打兵叫「將」，是大局感極強的走法。

19.…………　包2平5

黑包打兵叫「將」，已是箭在弦上。否則紅兵吃象，黑方更難應對了。

20.炮五進五　象7進5　　21.俥六平九　馬1進3

22.炮二進五　………

紅方獻炮解圍，是機警有力的走法。

22.…………　包5平8　　23.傌三退四　………

紅方不貪吃黑象，是老練的走法。

23.…………	包8進4	24.俥九平二	包8平1
25.相七進九	包9平5	26.俥二平三	包5退2
27.相九進七	卒9進1	28.傌四退六	包5退1
29.傌六退四	………		

紅方回傌，以退為進，暗伏俥三進一，馬3退5，傌四進五得子的手段，是迅速解除黑方潛在攻勢的有力之著。

| 29.………… | 馬3退5 | 30.相七退五 | 馬5退6 |
| 31.仕六進五 | 卒9進1 | 32.俥三平四 | |

紅方佔優勢。

第二種走法：傌三進四

14.傌三進四　卒1進1

黑方如改走馬1退2，紅方則傌四進三；卒1進1，兵五進一；卒1進1，傌三進一；象7進9，兵五進一；馬7進5，炮五進五；士5進6，炮七平五；卒1進1，前炮平一；馬5退3，兵三進一；車1平6，雙方處於激戰中，局勢複雜。

15.傌四進三	包9退1	16.炮七平二	卒5進1
17.傌三退五	車1平8	18.炮二平七	車8平6
19.兵三進一	車6進2	20.兵三進一	馬7進5
21.兵三平四	馬5退3	22.兵七進一	包2退1
23.兵七進一	馬3進1	24.兵七平八	將5平6
25.俥六進三			

紅方佔優勢。

第70局　紅退七路炮對黑補左士（十二）

| 1.炮二平五 | 馬8進7 | 2.傌二進三 | 車9平8 |

3.俥一平二　馬2進3　　4.兵三進一　卒3進1

5.傌八進九　卒1進1　　6.炮八平七　馬3進2

7.俥九進一　象3進5　　8.俥二進六　車1進3

9.俥九平六　包8平9　　10.俥二進三　馬7退8

11.炮七退一　士6進5　　12.兵五進一　馬8進7

13.俥六進二　包2平4(圖70)

黑方平士角包，準備棄3路卒回馬捉俥，是靈活的走法。

如圖70形勢下，紅方有兩種走法：傌三進二和傌三進四。現分述如下。

第一種走法：傌三進二

14.傌三進二　卒3進1

黑方棄卒，伏有退馬打俥的先手，是上一回合包2平4的續進手段。

15.兵七進一　馬2退4　　16.炮五平八　………

紅方平炮催殺，是靈活的走法。

16.…………　士5退6

黑方退士，正確！如改走車1平2，則俥六進三；車2進4，俥六退三，紅方以多兵佔優。

17.俥六平五　車1平2

18.炮八平三　卒5進1

黑方獻卒，伏有先棄後取的手段。如改走馬4進3踩

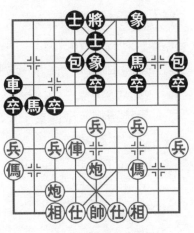

圖70

兵，則俥五平七；馬3退4，炮三進四，黑方車、馬被牽，
紅方佔優勢。

　19.兵五進一　馬4進3　　20.俥五平七　馬3退5

　21.炮七平五　士6進5　　22.相七進五　馬5退3

　23.傌二進三　包9退1　　24.俥七平四

紅方佔優勢。

第二種走法：傌三進四

　14.傌三進四　卒3進1　　15.兵七進一　………

紅方兵七進一，正著。如改走炮七進三，則馬2退4；
俥六平二，馬4進5；仕四進五，包4平3；炮五平三，卒5
進1；傌四進三，包9退1；俥二平五，車1平6，雙方大體
均勢。

　15.…………　馬2退4　　16.俥六平四　馬4進5

　17.傌四進三　馬5進4　　18.帥五進一　車1平4

　19.兵七進一　………

紅方兵七進一，是改進後的走法。以往多走炮七平六，
黑方則馬4退3；傌三進一，象7進9；炮五進五，士5退
6；炮六進六，車4退1；俥四平七，象9退7；俥七進一，
象7進5；帥五退一，車4進4，雙方均勢。

　19.…………　包9平8　　20.俥四平二　馬4進3

黑馬踏相，準備棄子搶攻。如改走包8退2，則兵七進
一，紅方主動。

　21.炮五平八　車4平2　　22.炮八平三　包8平9

　23.相三進五　馬3退1　　24.帥五退一

紅方主動。

第71局　紅衝中兵對黑補右士

1.炮二平五　馬8進7　　2.傌二進三　車9平8

3.俥一平二　馬2進3　　4.兵三進一　卒3進1

5.傌八進九　卒1進1　　6.炮八平七　馬3進2

7.俥九進一　象3進5　　8.俥二進六　車1進3

9.俥九平六　包8平9　　10.俥二進三　馬7退8

11.兵五進一　………

紅方衝中兵，牽制黑方中路。

11.………　　　士4進5

12.俥六進二（圖71）　………

紅方高俥守護兵線，是穩紮穩打的走法。

如圖71形勢下，黑方有兩種走法：馬2進1和馬8進7。現分述如下。

第一種走法：馬2進1

12.………　　馬2進1

13.炮七退一　馬1退2

黑方如改走包2進3，紅方則炮七平五；卒1進1，相三進一；馬8進7，傌九退七；車1退3，傌三進二；車1平4，傌二進三；車4進6，傌七進六；包9進4，前炮進四；馬7進5，炮五進五，紅方局勢稍好。

14.傌三進四　卒1進1

圖71

　　黑方如改走馬8進7，紅方則炮七平三；卒1進1，俥四進三；卒1進1，俥九退七；包9退1，炮五平三；車1進2，俥七進五；車1平5，俥三退四；包9平7，前炮進五；包2平7，炮三進六，紅方多子，佔優勢。

　　15.炮七平三　卒1進1　　16.俥九退七　車1進2

　　17.炮五平三　包9平7　　18.俥七進五　馬2退3

　　19.俥四進三　車1平5　　20.俥六平二　馬8進9

　　21.俥三進五　包2平5　　22.前炮進五　車5平7

　　23.前炮平七　車7進3　　24.炮七平一　象7進9

　　25.俥二進四　包1進5　　26.相三進五　車7退2

　　27.俥二退一

　　雙方均勢。

第二種走法：馬8進7

　　12.…………　馬8進7　　13.俥三進四　包9退1

　　黑方以往曾走卒3進1，紅方如兵七進一，黑方則車1平4；俥六平五，車4進2；兵七進一，象5進3；俥四進三，包9平8；仕六進五，象3退5；炮五平三，紅方形勢稍好。

　　14.炮五退一　卒3進1　　15.兵七進一　車1平4

　　16.俥六進三　馬2退4　　17.相七進五　包2進3

　　雙方兌掉雙俥（車），形成無俥（車）棋的局面，雙方大體均勢。

　　18.兵九進一　包2平5　　19.兵九進一　馬4進3

　　20.俥九進七　包5進3

　　紅方進俥，好棋！通過子力交換，獲取主動權。

　　21.炮七進二　包5平7　　22.炮七進三　士5進4

23.傌七進六　卒5進1　　24.炮七退六　卒5進1

25.傌四退三　卒7進1　　26.兵三進一

紅方佔優勢。

第72局　紅衝中兵對黑進左馬

1.炮二平五　馬8進7　　2.傌二進三　車9平8

3.俥一平二　馬2進3　　4.兵三進一　卒3進1

5.傌八進九　卒1進1　　6.炮八平七　馬3進2

7.俥九進一　象3進5　　8.俥二進六　車1進3

9.俥九平六　包8平9　　10.俥二進三　馬7退8

11.兵五進一　馬8進7　　12.炮七退一　馬2進1(圖72)

如圖72形勢下，紅方有兩種走法：俥六進二和傌三進二。現分述如下。

第一種走法：俥六進二

13.俥六進二　………

紅方俥佔兵線，意在穩紮穩打。

13.………　馬1退2

黑方如改走包2進3，紅方則炮七平三；士4進5，傌三進二；卒7進1，兵三進一；包2平8，炮三進六；象5進7，俥六平二；包8平6，俥二平三；象7退5，炮三退一；卒5進1，兵五進一；包6平5，仕四進五；包9進4，炮三平五；包9進3，相三進

圖72

一；包5退2，炮五進四；馬1退2，傌九退七；馬2退3，炮五平三；車1平6，黑方足可一戰。

　　14.兵五進一　　卒5進1　　　15.傌六進二　　士6進5

　　16.傌六平五　　卒1進1　　　17.兵七進一　　馬2進1

　　18.兵七進一　　馬1退3　　　19.傌五平六　　包2進5

　　黑方可考慮改走馬3進2，紅方如傌六退三，黑方則馬2進3；兵七平八，馬7進5；傌九進七，卒1進1，形勢較為複雜。

　　20.傌六退一　　包2平7　　　21.傌六平七　　包7平1

　　22.相七進九　　卒1進1　　　23.相九退七　　………

　　紅方退相較緩，可考慮走兵七平六，黑方如卒1進1，紅方則傌七平四，紅方易走。

　　23.…………　　卒1平2

　　黑方平卒嫌緩，應以改走車1平4為宜。

　　24.傌七平四　　………

　　紅方平傌佔肋，瞄準黑方「命門」，攻擊方向準確。

　　24.…………　　馬7進5　　　25.兵七平六　　車1平3

　　黑方如改走卒2平3，紅方則炮七平二；包9平8，傌四進二；馬5退3，兵六進一，也是紅方佔優勢。

　　26.炮七平二　　馬5退7

　　黑方退馬，無奈。如改走包9平8，則傌四進二，黑方要失子。

　　27.傌四進四　　………

　　紅方進傌塞象眼，伏有傌四平三捉馬的手段，黑方已經防不勝防了。

　　27.…………　　包9進4　　　28.炮二進六

紅方大佔優勢。

第二種走法：傌三進二

13.傌三進二　………

紅方跳外傌，做新的嘗試。

13.…………　包9進4

黑方包擊邊兵，力爭主動。

14.傌二進三　包9平5　　15.仕六進五　車1平2

正著。如改走包5平7，則傌三退四；包7進2，俥六進六，紅方佔優勢。

16.俥六進二　馬1進3　　17.帥五平六　………

紅方如改走傌三退四，黑方則車2進5；傌四退三，馬7進6；兵三進一，象5進7；傌三進五，馬6進5；仕五進六，包2平1；炮五平七，包1進5；俥六平五，包1進2；相七進五，車2平3；炮七進三，車3進1；帥五進一，車3平6，黑方易走。

17.…………　包2平1

黑方應以改走士6進5為宜。

18.俥六進六　將5進1　　19.俥六退七　馬3進1

20.兵五進一　………

紅方中路突破，佳著！

20.…………　馬1進3　　21.兵五進一　馬7進5

22.傌九進八　馬5退3　　23.傌三退五　將5平6

24.俥六進一　包5退1　　25.俥六進一

紅方呈勝勢。

第二節　紅平俥壓馬變例

第73局　紅平俥壓馬對黑退邊包(一)

1.炮二平五	馬8進7	2.傌二進三	車9平8
3.俥一平二	馬2進3	4.兵三進一	卒3進1
5.傌八進九	卒1進1	6.炮八平七	馬3進2
7.俥九進一	象3進5	8.俥二進六	車1進3
9.俥九平六	包8平9	10.俥二平三	………

紅方平俥吃卒壓馬，是保持變化的走法。

10.………　　包9退1

黑方退包，準備逐俥進行還擊，是針鋒相對的走法。

11.兵三進一　………

紅方平俥吃卒壓馬後，立即棄還三兵，是為了減少黑方7路線的威脅。

11.………　　包9平7　　12.俥三平四　包7進3

13.傌三進四　士6進5(圖73)

黑方補士，鞏固陣形。

如圖73形勢下，紅方有三種有法：俥四進二、兵五進一和俥六平三。現分述如下。

第一種走法：俥四進二

14.俥四進二　………

紅方進俥，準備續走傌四進三發動攻勢。

14.………　　包7平6

黑方平包頂傌，刻不容緩。如改走車8進5，則傌四進

三；馬2退3，兵七進一；車8
退2，兵七進一；車8平7，炮
七進五；包7平8，俥六平
八；車7進6，炮五平七；車1
退3，俥八進六；包8進5，俥
四平二；車8平6，相七進
五；包6退1，帥五進一；馬7
進6，帥五平四；車7平4，俥
二平四；車4退1，帥四退
一；馬6進7，帥四平五，紅
方多子，大佔優勢。

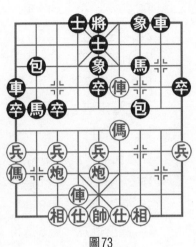

圖73

15.兵五進一　　車8進5

黑方進車捉俥，是針鋒相對的走法。

16.俥四退三　………

紅方退俥，是穩健的走法。如改走兵五進一，則車8平
6；兵五平四，車6退1；俥四退三（如炮五進五，則士5進
4），馬7進6，黑方易走。

16.………　　車8平5　　17.炮五退一　　包2退1

黑方退包打俥，巧妙地化解了紅方的攻勢。

18.俥六進七　………

紅方如改走俥四退二，黑方則卒3進1，黑方佔優勢。

18.………　　車1平4

黑方平車獻車，是退包打俥的後續手段。

19.炮七進三　………

紅方如誤走俥六平八，黑方則包6平5；炮七平五，車5
平4，絕殺，黑方勝。

19.…………	包2平3	20.俥六退二	包3平6
21.相三進五	車5平2	22.炮五平三	前包平5
23.仕四進五	包6平7		

黑方大佔優勢。

第二種走法：兵五進一

14.兵五進一　………

紅方衝兵，直攻中路。

14.…………	包7進1	15.兵五進一	馬7進8
16.俥六平二	車8進2	17.俥四進二	馬8退6
18.俥二進六	馬6退8	19.俥四退三	馬2進1
20.炮七退一	包2進2	21.炮七平五	卒5進1
22.俥四平二	車1平6	23.傌四退六	包7平5
24.後炮進三	卒5進1		

黑方主動。

第三種走法：俥六平三

14.俥六平三　象7進9

黑方如改走包7平6，紅方則俥三進三；卒1進1，兵九進一；車1進2，兵五進一；車8進1，炮七進三；車1平5，炮七進一；包6平4，仕六進五；馬2進4，炮五進四；馬7進5，俥三進五；士5退6，俥三平四；將5進1，傌四進五；包2平4，傌五退六；車5平4，炮七平五；象5退7，炮五退四；將5平4，後車平九，紅方呈勝勢。

15.俥四平三	車1平4	16.炮七進三	包2平3
17.仕六進五	馬2進1	18.兵五進一	車8進5
19.後俥平四	車4進2	20.傌四進五	馬7進5
21.炮五進四	車4平5	22.俥三平四	車8退5

23.後傌進二

紅方形勢稍好。

第74局　紅平傌壓馬對黑退邊包(二)

1.炮二平五	馬8進7	2.傌二進三	車9平8
3.傌一平二	馬2進3	4.兵三進一	卒3進1
5.傌八進九	卒1進1	6.炮八平七	馬3進2
7.傌九進一	象3進5	8.傌二進六	車1進3
9.傌九平六	包8平9	10.傌二平三	包9退1
11.兵三進一	包9平7	12.傌三平四	包7進3
13.傌三進四	士4進5		

14.傌四進二(圖74) ………

如圖74形勢下，黑方有兩種走法：馬2進1和包2平4。現分述如下。

第一種走法：馬2進1

14.………　馬2進1

15.炮七退一　包7平6

16.傌六進七　包2進2

黑方右包巡河，是穩健的走法。

17.兵五進一　車8進5

黑方進車騎河捉傌，似佳實劣。

18.炮七平三　………

紅方左炮右移，可謂連消帶打之著！

圖74

18.………… 象7進9 　19.傌四退三　車8退3

20.炮三平五　馬7進8 　21.傌三進二　包6平7

22.前炮進四　包7退4 　23.相三進一　象9進7

24.前炮進二　………

紅方進炮打士，是積極有力之著。

24.………… 馬8退7 　25.傌二進一　………

紅方棄傌引車，著法緊湊有力。

25.………… 車1平9

黑方如改走馬7退5，紅方則炮五平四，黑方難應對。

26.俥四退二　………

紅方退俥獻俥，構思精巧，是迅速擴大優勢的有力之
著！

26.………… 士6進5 　27.俥四平一

紅方佔優勢。

第二種走法：包2平4

14.………… 包2平4

黑方平包攔俥，是改進後的走法。

15.兵五進一　………

紅方應以改走傌四進三為宜。

15.………… 卒3進1 　16.俥六平八　………

紅方如改走炮七進二，黑方則馬2退4；俥六平八，馬4
進5；仕六進五，車1平3；傌四進三，車8進7；炮五進
一，象5退3；俥四退四，包4進1；俥四平五，包4平7；
相三進五，車8退1；俥八進八，象7進5；俥五平六，車8
平5；俥六進四，前包平5，黑勝。

16.………… 包4退1 　17.俥四退二　馬2退4

18.兵五進一	馬4進5	19.俥八平六	包4進2
20.俥四進二	卒3進1	21.傌九進七	馬5進3
22.俥六進二	馬3退4	23.俥六平四	包4退2
24.前俥退二	車1平3	25.兵五平六	車3進4
26.兵六平五	包4平3	27.相七進九	車8進8
28.兵五進一	車3平1		

黑方有攻勢。

第75局　紅平俥壓馬對黑退邊包（三）

1.炮二平五	馬8進7	2.傌二進三	車9平8
3.俥一平二	馬2進3	4.兵三進一	卒3進1
5.傌八進九	卒1進1	6.炮八平七	馬3進2
7.俥九進一	象3進5	8.俥二進六	車1進3
9.俥九平六	包8平9	10.俥二平三	包9退1
11.兵三進一	包9平7	12.俥三平四	包7進3
13.傌三進四	士4進5		

14.俥六進七（圖75）………

如圖75形勢下，黑方有三種走法：包2平4、車8進8和馬2進1。現分述如下。

第一種走法：包2平4

14.………　包2平4　　15.兵五進一　………

紅方如改走俥六平八，黑方則包7平6；兵五進一，車8進5；兵五進一，馬2進1；傌四退三，車8平4；炮七退一，車1平4；仕四進五，卒5進1；俥四進二，前車平5；炮七平八，包4退1；俥八進一，士5退4；俥四平三，車5平7；仕五進四，士6進5；俥三退一，車7退3，黑方多

子，大佔優勢。

15.………………	卒3進1
16.炮七進二	馬2進4
17.俥四進二	馬4退3
18.俥六平七	車8進3
19.炮五平六	車1退3
20.炮六平四	包7平6
21.俥七退二	包6進3
22.傌四進五	包6退5
23.俥四平三	包6進4
24.傌五退六	車1進3
25.俥七平九	車8平1

圖75

26.兵五進一　包6平1

27.炮七進三

紅方易走。

第二種走法：車8進8

14.……………… 車8進8

黑方進車下二路，試探紅方應手。

15.俥四進二	車8平6	16.仕四進五	包2平4
17.炮五平四	車1平4	18.傌四進三	包7平5
19.傌三退五	卒5進1	20.炮七退一	車4進5
21.炮四平三	馬7進6	22.俥四退二	車6平7
23.俥四平八	車7進1	24.仕五退四	士5退4
25.炮三進四	包4進3	26.炮三平五	士6進5
27.炮七進四	將5平6	28.炮七平四	車4平6

黑方如改走包4平5，紅方則炮五退二；車4退7，炮五平四；將6平5，前炮平八；車7退3，炮八退二，紅方以多

子佔優勢。

29.仕六進五　包4平8　　30.帥五平六　車6平5

黑方呈勝勢。

第三種走法：馬2進1

14.…………　馬2進1　　15.炮七退一　………

紅方如改走炮七平六，黑方則包2平4；俥六平八，車1平3；兵五進一，包7進1；傌四進五，馬7進8；俥四退三，包4退2；俥四進五，車8進2；炮五進一，馬8進7；相七進五，包7平8；兵五進一，包8平5；仕六進五，卒1進1；俥四退五，馬7進6；傌九退七，馬6退5；俥四平五，包5退2；兵五進一，象5退3；俥八退五，紅方主動。

15.…………　包2進4　　16.傌四進六　車8進5

17.俥六平八　包2退1　　18.俥八進一　士5退4

19.炮七平六　士6進5　　20.俥四進二　車8平4

21.傌六進五　車4進3　　22.俥八退五　車1平4

23.仕四進五　馬1進3　　24.傌五進七　後車退2

25.俥八進三

紅方佔優勢。

第76局　紅平俥壓馬對黑退邊包（四）

1.炮二平五　馬8進7　　2.傌二進三　車9平8

3.俥一平二　馬2進3　　4.兵三進一　卒3進1

5.傌八進九　卒1進1　　6.炮八平七　馬3進2

7.俥九進一　象3進5　　8.俥二進六　車1進3

9.俥九平六　包8平9　　10.俥二平三　包9退1

11.兵五進一（圖76）　………

紅方衝中兵，直攻中路。

如圖76形勢下，黑方有三種走法：包9平7、車8進6和士4進5。現分述如下。

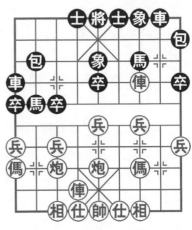

圖76

第一種走法：包9平7

11.………… 包9平7

12.俥三平四 士4進5

13.兵五進一 ………

紅方雙俥佔肋，再衝中兵，從中路發起進攻，其勢兇猛。

13.………… 車8進6 　 14.俥四進二 包7進4

15.傌三進四 車8平6 　 16.兵五進一 車1平5

黑方用車吃兵，準備棄子簡化局勢。如改走馬2退3（如馬7進5，則炮五進五，紅方佔優勢），則炮五進五；包2平5，兵五進一；車6平5，炮七平五；車5退4，俥六平三，黑方要丟子。

17.傌四進五 包7平5

黑方如改走車6退5，紅方則傌五退七，紅方佔優勢。

18.炮五平三 ………

紅方卸炮叫殺，緊湊有力。

18.………… 車6平5 　 19.仕六進五 馬7進5

20.炮三平五 ………

紅方再架中炮，兌子簡化局勢，是正確的選擇。

20.………… 包5進2 　 21.相三進五

紅方多子，佔優勢。

第二種走法：車8進6

11.………… 　車8進6　　12.兵五進一　車8平7

黑方過河車壓傌略嫌急，使後防露出破綻。應走士4進5或包9平7打傌，待紅方俥三平四後，再車8平7壓傌比較好。

13.俥六進六　包2平3　　14.俥三進一　士6進5

15.炮五進四　將5平6

黑方出將，無奈。如改走車1平5，則兵五進一；士5進4，兵五進一；包3平5，俥三進二；將5進1，俥三退一；將5退1，俥三平一；車7進1，炮七進三；車7退2，俥一退一，紅方佔優勢。

16.炮七平四　車7進1

黑方如改走士5進4吃俥，紅方則俥三平四；包9平6，炮四進六；士4進5，俥四退三；將6平5，炮四平三；車7平8，兵三進一，紅方佔優勢。

17.俥三平四　包9平6

黑方如改走將6平5，紅方則炮四平五，也是紅方佔優勢。

18.炮四進四　………

紅方進炮打車，著法精妙！雙俥雖均處險地，黑方卻無從下手，紅方由此步入佳境。

18.………… 　車1平5　　19.兵五進一　士5進4

20.炮四進二　車7退2　　21.炮四平一　將6平5

22.炮一進一　象7進9　　23.兵五平六

紅方佔優勢。

第三種走法：士4進5

11.………… 士4進5　　12.兵五進一　車8進6

黑方揮車過河，是力爭主動的積極之著。

13.傌三進四　車8平6　　14.俥三平四　包2進1

15.俥四進二　包2退2　　16.俥四退二　卒1進1

17.兵三進一　卒1進1　　18.兵三進一　卒1進1

19.兵三進一　馬2進3　　20.炮五進四　卒1平2

21.兵五平四　車1進2　　22.兵四進一　包2平6

23.俥四進二　車1平6　　24.俥四退四　車6退1

25.俥六進二　卒3進1

黑方殘局易走。

第77局　紅平俥壓馬對黑退邊包(五)

1.炮二平五　馬8進7　　2.傌二進三　車9平8

3.俥一平二　馬2進3　　4.兵三進一　卒3進1

5.傌八進九　卒1進1　　6.炮八平七　馬3進2

7.俥九進一　象3進5　　8.俥二進六　車1進3

9.俥九平六　包8平9　　10.俥二平三　包9退1

11.俥三平四　………

紅方躲俥，是穩健的選擇。

11.………… 車8進4(圖77)

黑方如改走士6進5，紅方則兵三進一；包9平7，兵三進一；包2進1，俥四進二；包2平7，傌三進四；前包進3，俥六平八；馬2進1，炮七平八；車1平2，傌四進六；象5退3，傌六進四；車8進1，炮五平一；車2退1，炮一進四；士5進6，炮一進三；車8退1，傌四進二；前包進

1，俥八平四；士4進5，炮八
平五；車2平4，仕四進五；
車4進1，後俥進一；前包退
1，後俥進四；車4進2，後俥
平五；將5平4，俥五平七；
象3進1，俥七平八；車4平
8，俥八平六；將4平5，俥四
退一；象1退3，俥四平三，
紅方呈勝勢。

圖77

　　如圖77形勢下，紅方有
三種走法：兵五進一、炮七退
一和俥四進二。現分述如下。

第一種走法：兵五進一

　　12.兵五進一　士4進5　　13.俥六進二　卒3進1

　　黑方棄卒，準備從紅方左翼進行反擊，是力爭主動的走
法。

　　14.兵七進一　包2平4　　15.仕六進五　馬2退4

　　黑方回馬打俥，以退為進，是棄卒的續進著法。

　　16.俥六平八　馬4進3　　17.傌九進七　車1平2

　　18.俥八進三　馬3退2　　19.炮五進四　車8進2

　　黑方進車捉傌，著法有力。

　　20.傌七退五　馬7進5　　21.俥四平五　馬2進3

　　至此，形成紅方多兵、黑方子力靈活的兩分局勢。

第二種走法：炮七退一

　　12.炮七退一　士6進5　　13.傌三進四　馬2進1

　　14.傌四進三　包2退1

　　黑方如改走卒1進1，紅方則炮五平三；車8進2，俥四進二；包2退1，俥六進七；士5退6，俥六退四；士6進5，俥六進四；士5退6，俥六退六；士6進5，俥六進六；士5退6，俥六退六；士6進5，俥六進六；士5退6，雙方不變作和。

　　15.炮五平三　車8進2　　16.俥三退四　車8平5

　　17.相三進五　馬7進8　　18.兵三進一　馬8進7

　　19.俥六進三　包9平8　　20.炮七平二　車5平6

　　21.仕四進五　馬7進9　　22.炮二進一　馬9進8

　　23.炮三退二　馬8退7

雙方形成互纏局面。

第三種走法：俥四進二

　　12.俥四進二　士4進5　　13.俥六進七　包2平4

　　14.俥六平八　馬2退3　　15.炮五平六　車8平6

　　16.俥四平三　士5退4　　17.俥八退四　車1退2

黑方兌車，是力求簡化局勢的走法。

　　18.俥三平九　馬3退1　　19.兵九進一　卒1進1

　　20.俥八平九　士6進5　　21.俥九進二　馬1退3

　　22.傌九進八　卒9進1　　23.俥九平七

紅方易走。

第78局　紅平俥壓馬對黑左車過河

　　1.炮二平五　馬8進7　　2.傌二進三　車9平8

　　3.俥一平二　馬2進3　　4.兵三進一　卒3進1

　　5.傌八進九　卒1進1　　6.炮八平七　馬3進2

　　7.俥九進一　象3進5　　8.俥二進六　車1進3

9.俥九平六　　包8平9　　10.俥二平三　　車8進6

黑方揮車過河，是力爭主動的走法。

11.俥六進六　　………

紅方進俥捉包，做新的嘗試。這裡另有兩種走法：

①傌三進四，包9進4；兵三進一，車8平6；俥三平四，包2進1；俥四進二，士4進5；俥六進七，包9平5；仕六進五，包5退2；俥六退五，車6平4；傌四退六，包2退2；俥四退二，包5平4；炮五平三，包4退2；俥四退二，車1平4；傌六進七，包4平3；傌七進八，馬7退9；兵三進一，卒5進1；俥四平三，對攻中紅方易走。

②俥六進四，車8平7；炮五平六，馬2進1；炮七平八，卒3進1；相七進五，卒3進1；炮八退一，車1平3；仕六進五，士6進5；俥六平九，卒3平4；炮八進二，車3平2；炮八進四，馬1退3；俥九進二，卒4進1；炮八平三，車7進1；相五進七，卒4進1；相三進五，車2進5；俥三平一，車7平8；俥九平八，車2平1；俥一平四，車8退1；俥八退七，車8平5，黑方棄子，有攻勢。

11.…………　　包2平3(圖78)

如圖78形勢下，紅方有兩種走法：俥六退三和炮五平六。現分述如下。

第一種走法：俥六退三

12.俥六退三　　………

紅方退俥巡河，是較為激進的走法。

12.…………　　卒3進1

黑方棄卒，是搶先之著。

13.俥六平七　　………

紅方如改走俥六進一，黑
方則馬2進1；炮七平六，車8
平7；炮六進七，士6進5；炮
六平三，車7進1；炮三平
一，車7平8；兵三進一，紅
方棄子搶攻，雙方各有顧忌。

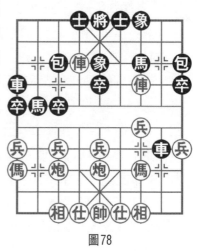

圖78

13.………　車8平7

14.炮五平六　車1平4

15.仕六進五　包9退1

16.相七進五　包9平7

17.俥三平四　包7平3

18.俥七平八　前包進5　　19.俥八進一　後包平4

20.炮六進六　車4退2　　21.傌三退二　車7平5

22.兵三進一　車4進7

黑方易走。

第二種走法：炮五平六

12.炮五平六　………

紅方卸炮調整陣形，是穩健的走法。

12.………　車8退4

黑方如改走包9退1，紅方則相三進五；士4進5，俥六
退三；包9平7，俥三平四；車8退2，俥四進二；包7平9，
炮七退一；包3退1，俥四退二；馬2退3，炮七平三；馬7
進6，俥六退一；馬6退8，兵三進一；車8進4，炮三退
一；馬8退6，兵三平四，紅方易走。

13.俥三平四　車8進2　　14.炮七退一　………

紅方如改走相三進五，黑方則士4進5；俥六退三，馬2

進1；炮七退一，車1平2；兵三進一，車8平7；炮七平三，卒3進1；俥六進四，車7平6；俥四退一，馬7進6；俥六退三，車2進1；俥六平八，馬1退2；兵七進一，馬2進4；兵五進一，卒1進1；炮三平九，包3平1；炮九進三，馬4進5；相七進五，包1進5，黑方多象，易走。

14.…………	士4進5	15.俥六退四	馬2進1
16.相三進五	卒1進1	17.炮七平三	車8進4
18.炮三退一	馬1進3	19.兵三進一	卒1進1
20.兵三進一	馬7退9	21.傌九退七	卒1平2
22.俥四進二	車1進5		

黑方易走。

第三節　紅右傌盤河變例

第79局　紅右傌盤河對黑升車卒林(一)

1.炮二平五	馬8進7	2.傌二進三	車9平8
3.俥一平二	馬2進3	4.兵三進一	卒3進1
5.傌八進九	卒1進1	6.炮八平七	馬3進2
7.俥九進一	象3進5	8.傌三進四	………

紅方右傌盤河，窺視黑方中路，是近年興起的走法。

8.………… 車1進3

黑方升車卒林，是穩健的走法。

9.炮五平三 ………

紅方炮平三路，對黑方7路線施加壓力，是近期興起的

一種新穎走法。

9.………… 車1平4

黑方平車佔肋，勢在必行。這裡另有兩種走法：

①卒1進1，炮三進四；卒5進1，俥二進六；士6進5，炮三平七；車1退3，後炮平五；卒1進1，炮五進三；包8平9，俥二進三；馬7退8，俥九平二；馬8進7，炮五平八；卒1進1，俥二進五；車1進4，炮八退一；卒3進1，兵七進一；馬7進8，炮七平一；馬8進6，炮八平四；車1平6，炮一退二；卒1平2，俥二退四；卒2進1，俥二退一；包2平3，俥二平八；包3進7，仕六進五；包3退3，紅方佔優勢。

②士6進5，炮七平五；卒1進1，兵九進一；車1進2，俥九平四；包8進3，傌四進六；包2進1，相三進一；車1平4，傌六進四；包2平6，俥四進五；包8進1，俥四平三；包8平7，俥三平二；車8進3，俥二進六；車4進1，兵三進一；象5進7，炮三進三，紅方佔優勢。

10.炮七平五 包8進3

黑方進包，攻擊紅方河口傌，是改進後的走法。

11.傌四進三 包8進1

12.俥九平四 士4進5(圖79)

如圖79形勢下，紅方有兩種走法：俥四進七和仕四進五。現分述如下。

第一種走法：俥四進七

13.俥四進七 包2退1 14.俥四退四 卒3進1

黑方衝卒，是改進後的走法。如改走包8平7，則俥二進九；馬7退8，兵九進一；卒3進1，俥四平七；馬2進

4，仕四進五；卒1進1，炮五平六；馬4進6，俥七平四；包7退3，炮三進四；卒5進1，俥四退一；車4平7，俥四進一；包2進5，俥四平九；包2平5，相七退五；馬8進7，雙方均勢。

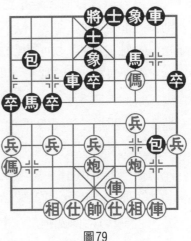

圖79

15.傌三進五　　象7進5

16.炮三進五　　卒3進1

17.炮五平三　　士5退4

18.俥二進二　　車8進1

19.前炮平一　　士6進5　　　20.仕四進五　　車4進3

21.兵三進一　　車4平5　　　22.俥四平三　　車5平4

23.相三進五　　馬2進4

對攻中黑方易走。

第二種走法：仕四進五

13.仕四進五　……

紅方補仕穩固陣形，準備捉包爭先。

13.…………　卒3進1

黑方如改走車4進2，紅方則傌三退四；車8進5，兵三進一；車8平6，俥四進三；車4平6，俥二進三；卒3進1，炮五平四；卒3進1，相三進五；馬7退9，兵三進一；車6進1，炮三進二，紅方大佔優勢。

14.俥四進七　……

紅方俥點象腰，是對攻之著。

14.…………　包2退1

黑方退包打俥，是相對穩健的走法。如改走卒3進1，則傌三進五；包2平3，以下紅方有兩種走法：

①帥五平四，包3進7；帥四進一，士5進6；傌五進七，包3退8；俥四平七，馬7進6；俥七進一，將5進1；炮三進七，車8平7；俥二進三，車7進5；俥七平四，車7進3；帥四退一，車7進1；帥四進一，車4進2；俥四退二，車4平6；炮五平四，車6平8；俥四進一，將5退1；俥二進一，馬6進8，黑方攻勢強大。

②傌九退七，卒3進1；炮三平七，馬2進4；傌五進三，包3退1；俥四退一，包3平7；俥四平三，馬4進3；俥三進一，馬3退5；傌七進八，包8進2；俥三平四，馬5進7；俥二平一，車4進3；傌八進七，車4退2；俥四退六，包8進1；相三進一，馬7退9；俥四進一，馬9進7；俥四平八，象7進5；傌七退六，車8進6；俥八進六，士5退4；傌六退四，包8平4；仕五退六，紅方多子佔優。

15.俥四退五　包8進2　16.俥四進二　………

紅方如改走傌三進五，黑方則象7進5；炮三進五，卒3進1；炮五平三，士5進4；俥四進二，包2平3；相七進五，包8退1；帥五平四，馬2進4；俥四平九，包3平6；仕五進六，卒3平4；帥四平五，士6進5；兵五進一，包6進5；俥九平四，包6平8；俥二進二，包8平5；帥五平四，車8進7，黑方呈勝勢。

16.………　　馬2進4　　17.俥四退四　馬4進5

18.俥二進一　車8進8　　19.俥四平二　馬5退3

20.傌九進七　卒3進1　　21.俥二進六　包2進1

22.兵三進一　卒5進1　　23.傌三退五　車4進1

24.兵五進一　包2平3　　25.相三進五　馬7進5

26.俥二退四　馬5進7　　27.俥二平七　馬7進5

雙方均勢。

第80局　紅右傌盤河對黑升車卒林(二)

1.炮二平五　馬8進7　　2.傌二進三　車9平8

3.俥一平二　馬2進3　　4.兵三進一　卒3進1

5.傌八進九　卒1進1　　6.炮八平七　馬3進2

7.俥九進一　象3進5　　8.傌三進四　車1進3

9.炮五平三　車1平4

10.炮七平五　包8退1(圖80)

黑方退包，準備右移助戰。

如圖80形勢下，紅方有兩種走法：炮三進四和兵三進一。現分述如下。

第一種走法：炮三進四

11.炮三進四　車4進4

12.傌四進五　包8平3

13.俥二進九　馬7退8

14.傌五退七　包2退2

15.傌七退五　士4進5

16.仕六進五　車4退1

17.傌五進四　馬8進9

18.炮三退一　馬9退7

19.炮三進二　包2進2

20.炮五平三　士5進6

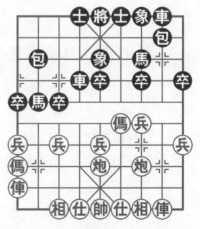

圖80

黑方如改走包2平7，紅

方則炮三進五，紅方易走。

21.相七進五　士6進5　　22.兵三進一　車4平5

23.俥九平六

紅方易走。

第二種走法：兵三進一

11.兵三進一　包8平5　　12.俥二進九　馬7退8

13.兵三進一　卒3進1　　14.兵七進一　車4進2

15.兵七進一　車4平6　　16.兵七平八　車6平7

17.炮三退一　車7退2　　18.傌九進七　………

紅方進傌，先手漸趨擴大了。

18.…………　卒5進1　　19.俥九平六　包2平1

20.傌七進六　車7平4　　21.兵八平七　馬8進7

22.俥六平八　包1平3　　23.俥八退一　包3退2

24.炮三平六　車4平7　　25.俥八進八　包5平9

26.俥八平四　包3進9　　27.仕六進五　包9進1

28.兵五進一　士4進5　　29.兵五進一

紅方佔優勢。

第81局　紅右傌盤河對黑升車卒林（三）

1.炮二平五　馬8進7　　2.傌二進三　車9平8

3.俥一平二　馬2進3　　4.兵三進一　卒3進1

5.傌八進九　卒1進1　　6.炮八平七　馬3進2

7.俥九進一　象3進5　　8.傌三進四　車1進3

9.炮五平三　車1平4　　10.炮七平五　士4進5

黑方如改走士6進5，紅方則俥九平四；車4進2，兵三
進一；象5進7，炮三進二；車4退2，俥二進六，紅方持先

手。

11. 俥九平四　包8平9

黑方兌窩俥，簡化局面。

12. 俥二進九　馬7退8(圖81)

如圖81形勢下，紅方有兩種走法：炮五進四和相三進
一。現分述如下。

第一種走法：炮五進四

13. 炮五進四　馬2退3　　14. 炮五退一　包2進4

15. 俥四進二　將5平4　　16. 仕四進五　車4平6

17. 傌九退七　包2退1　　18. 炮三平四　包9平6

19. 兵五進一　將4平5

這裡，黑方另有兩種走法：

①車6進2，炮四進二；包6進4，炮四平八；包6平
1，炮五平九；包1平9，兵五進一。

②車6平4，俥四平六；車4進3，傌七進六；包6進
4，仕五進四。

這兩種走法均是紅方易走。

20. 傌七進五　包6進3

21. 俥四平二　車6平4

22. 俥二進六　包6退3

黑方退包，白丟一象，導
致局面迅速惡化。應改走將5
平4，這樣尚可一戰。

23. 俥二平三　將5平4

24. 俥三平二　卒3進1

25. 炮五進三　………

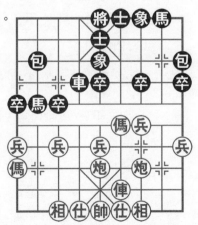

圖81

　　紅方炮擊中士，連消帶打，粉碎了黑方不成熟的計畫，一舉奠定勝局。

25.………　　象5退7　　　26.俥二平三　包2平5
27.俥三平四　將4進1　　　28.炮四退二　包6平8
29.俥四平二　馬3退5　　　30.俥二退二　馬5進6

　　黑方進馬，無奈。如改走卒3進1，則俥二平五，黑方難應對。

31.兵七進一　馬6進7　　　32.俥二平四

　　紅方呈勝勢。

第二種走法：相三進一

13.相三進一　………

　　紅方飛邊相，是創新的走法。

13.………　　包9平6　　　14.傌四進三　包6平7
15.俥四進三　馬2退3　　　16.俥四平八　包2平1
17.仕四進五　包1退2　　　18.炮三平二　包1平3
19.俥八進四　馬8進9　　　20.炮二進五　馬3退4
21.俥八平七　包3平2　　　22.兵五進一

　　紅方佔優勢。

第82局　　紅右傌盤河對黑升車卒林(四)

1.炮二平五　馬8進7　　　2.傌二進三　車9平8
3.俥一平二　馬2進3　　　4.兵三進一　卒3進1
5.傌八進九　卒1進1　　　6.炮八平七　馬3進2
7.俥九進一　象3進5　　　8.傌三進四　車1進3
9.炮五平三　車1平4　　　10.炮七平五　士4進5
11.俥九平四　車4進2　　　12.兵三進一　象5進7

黑方如誤走卒7進1，紅方則炮三進五；包2平7，傌四進五，黑方失子。

13.炮三進二 車4退3(圖82)

如圖82形勢下，紅方有兩種走法：炮三進二和俥二進六。現分述如下。

第一種走法：炮三進二

14.炮三進二 象7進5 15.俥二進六 卒9進1

16.仕四進五 馬2進1 17.傌四進五 ………

紅方傌踏中卒，簡明有力。

17.……… 馬7進5 18.炮五進四 車8平7

19.俥四進五 包2進1 20.炮五退一 車7進3

21.俥四平三 包2平8 22.俥三平二 包8平9

23.俥二平九

紅方易走。

第二種走法：俥二進六

14.俥二進六 象7進5

15.俥二平三 馬2進1

16.俥三平四 ………

紅方如改走俥三進一，黑方則馬1進3，以下紅方有三種走法：

①仕四進五，包8進7；相三進一，包8平9，黑方有攻勢，佔優。

②仕六進五，車4進6；俥三退一，包2進6，以下黑

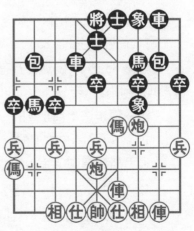

圖82

方有馬3進1和包2平5等手段，紅方難應對。

③俥四平七，馬3退5；炮三退一，包8進3，下伏包8平7的手段，黑方佔優勢。

16.…………　包2進1　　17.前俥進二　馬7進8

18.後俥平八　車4進1

黑方應以改走馬1進3為宜。

19.俥八進二　馬8進9　　20.炮三平二　包8平7

21.炮二退一　包7進7　　22.仕四進五　包7退4

23.炮二進五　卒5進1　　24.炮五進三　卒1進1

黑方尚可一戰。

第83局　紅右傌盤河對黑升車卒林（五）

　1.炮二平五　馬8進7　　　2.傌二進三　車9平8

　3.俥一平二　馬2進3　　　4.兵三進一　卒3進1

　5.傌八進九　卒1進1　　　6.炮八平七　馬3進2

　7.俥九進一　象3進5　　　8.傌三進四　車1進3

　9.炮五平三　車1平4　　10.俥九平四　包8退1

11.傌四進三（圖83）………

如圖83形勢下，黑方有兩種走法：包8進5和包8平1。現分述如下。

第一種走法：包8進5

11.…………　包8進5　　12.俥四進七　………

紅方俥塞象眼，走得極為兇悍。

12.…………　士4進5　　13.傌三進五　將5平4

黑方如改走車4退1，紅方則炮三進五；車4平5，炮三平八；車5平2，俥四退三，紅方佔優勢。

14.仕四進五　包8平3

黑方平包催殺，是力求一搏的走法。

15.炮七平六　車4進4

黑方一車換雙，勢在必行。

16.俥二進九　車4平7

17.俥二平三　車7進2

18.俥四退八　車7退4

19.俥四進九　………

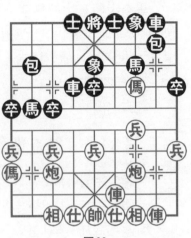

圖83

紅方棄俥殺士，構思十分巧妙！實戰中弈來煞是精彩好看！

19.…………　馬7退6　　20.俥三退五　馬6進5

21.俥三進一　………

紅方進俥，限制黑方子力活動範圍，乃取勢要著。

21.…………　包3平9　　22.俥三平七　馬5進7

23.俥七平八　包2平5　　24.俥八平三　馬7進9

25.俥三進四　將4進1　　26.俥三退六　包9平5

27.帥五平四

紅方呈勝勢。

第二種走法：包8平1

11.…………　包8平1

黑方平邊包兌俥，做新的嘗試。

12.俥二進九　馬7退8　　13.傌三進二　………

紅方進傌，是擴先的緊要之著。

13.…………　將5進1

黑方上將，出於無奈。如改走士6進5，則炮三平二；包1平8，炮二進七；士5退6，俥四進八；將5進1，俥四平五；將5平6，俥五退二，紅方大佔優勢。

14.俥四平二

紅方佔優勢。

第84局　紅右傌盤河對黑補右士(一)

1.炮二平五	馬8進7	2.傌二進三	車9平8
3.俥一平二	馬2進3	4.兵三進一	卒3進1
5.傌八進九	卒1進1	6.炮八平七	馬3進2
7.俥九進一	象3進5	8.傌三進四	士4進5

黑方補士鞏固中路，是穩健的走法。

9.傌四進六　………

紅方躍傌過河，是積極求變的走法。

9.…………　包8進1

黑方進包，防止黑馬奔槽，是相對偏重防禦的走法。

10.俥二進五　………

紅方俥搶佔騎河要道，是新的嘗試。

10.…………　馬2進1(圖84)

黑方馬踏邊兵捉炮，著法積極。如誤走卒7進1挺卒捉俥，則紅方可傌六進四棄俥撲槽；黑方如馬7進8，紅方則傌四進三；將5平4，俥九平六；包2平4，俥六進六；士5進4，炮七平六；士4退5，炮六進一，紅方棄雙俥，精彩入局。

如圖84形勢下，紅方有兩種走法：炮七平六和炮七退一。現分述如下。

第一種走法：炮七平六

11.炮七平六 包2進2

12.兵三進一 ………

紅方如改走俥九平四，黑方則包2平4；俥二平六，包8進6；俥四進七，車1平2；兵五進一，包8平9；炮五平三，車2進5，黑方形成反擊之勢。

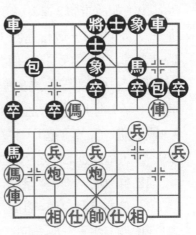

圖84

12.………… 象5進7

黑方以象飛兵，正著。如改走包2平4，則兵三進一；卒5進1，俥二平五；包8進6，俥五平六；包8平9，兵三進一；車8進9，炮五進五；象7進5，相七進五；車1平2，兵三進一；車2進7，兵三平四；馬1退2，俥六進三；車8退7，俥九平一；包9平8，仕六進五；車8平6，俥一平二；車6退1，俥二退一；車2平1，俥二進六；車1進2，炮六退二，紅方呈勝勢。

13.傌六進七	象7退5	14.俥二退一	包8進1
15.俥九平八	車1平3	16.傌七退八	馬1退2
17.仕六進五	包8平7	18.俥二進五	馬7退8
19.俥八進三	馬8進7	20.炮六進四	卒1進1
21.俥八平九	卒3進1	22.炮六平三	馬2進3
23.傌九進七	卒3進1		

黑方佔優勢。

第二種走法：炮七退一

11.炮七退一 包2進1

黑方如改走包2進2，紅方則兵三進一；包2平4，兵三進一；包4進4，炮七進四；包4退6，炮七進三；車1進1，炮七退一；馬7退9，俥九平八；包4退2，炮五平二；士5進4，兵三平二；馬9進7，俥二退二；馬7進6，兵二進一；卒1進1，仕六進五；車8平9，俥二平四；馬6進4，兵五進一；車9進1，兵二平三；車9平8，炮二平三；車1平2，炮三進七，紅方呈勝勢。

12.俥九平八	卒7進1	13.俥二退一	車1平4
14.傌六進七	車4進2	15.傌七進八	卒7進1
16.俥二平三	馬7進6	17.俥八進二	包2平1
18.俥八進五	包1平3	19.俥八平七	馬1退2
20.炮五進四	車4退2	21.炮七平三	象7進9
22.傌八退六	馬2退1	23.俥七平九	包3平1
24.俥九退一	包1進4	25.相七進九	車4進1
26.炮三平八			

紅方佔優勢。

第85局　紅右傌盤河對黑補右士(二)

1.炮二平五	馬8進7	2.傌二進三	車9平8
3.俥一平二	馬2進3	4.兵三進一	卒3進1
5.傌八進九	卒1進1	6.炮八平七	馬3進2
7.俥九進一	象3進5	8.傌三進四	士4進5
9.傌四進六	包8進1		
10.俥二進五(圖85)	………		

如圖85形勢下，黑方有四種走法：車1進3、包2進1、包2退1和卒1進1。現分述如下。

第一種走法：車1進3

10.………… 車1進3

11.炮七平六　包2退1

黑方退包防守，勢在必行。

12.俥九平四　卒1進1

黑方挺卒兌兵，嫌緩。這裡應改走卒7進1，紅方如接走俥二退一，黑方則包8平7；俥二進五，馬7退8，黑方可抗衡。

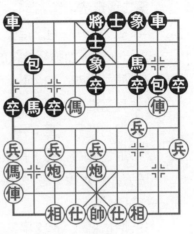

圖85

13.兵九進一	車1進2	14.俥四進三	車1平6
15.傌六退四	卒7進1	16.俥二退一	卒7進1
17.俥二平三	包2進1	18.傌四進六	包8進4
19.炮六平二	車8進7	20.俥三平九	車8退3

黑方退車捉傌，失算。應改走包2平4，紅方如接走俥九進一，黑方則車8退3，這樣對黑方有利。

| 21.傌六退四 | 車8進1 | 22.俥九進五 | 士5退4 |

23.俥九平八　………

紅方平俥捉包，巧手！已算定可以多子佔優。

23.…………	車8平6	24.俥八退二	馬2進1
25.俥八退四	車6平1	26.炮五退一	馬7進6
27.炮五平九	馬6進5	28.俥八平九	車1平4

29.俥九進三

紅方多子，大佔優勢。

第二種走法：包2進1

10.………… 　包2進1

黑方進包，加強卒林線的防守。

11.俥九平四　包2平4　　12.炮五平三　卒1進1

13.兵三進一　象5進7　　14.兵九進一　車1進5

15.炮七進三　車1平4　　16.傌六退四　包4平2

17.炮七進四　將5平4　　18.仕四進五　卒9進1

黑方如改走象7進5，紅方則炮七退二；車4退3，炮七
退三，紅方易走。

19.炮七平八　包2平3　　20.相七進五　包8平9

21.俥二進四　馬7退8　　22.兵七進一　象7進5

23.俥四進二　馬8進9　　24.兵五進一　馬2退1

25.炮八退五　車4退1　　26.俥四平九　車4退2

27.炮八進二

紅方佔優勢。

第三種走法：包2退1

10.………… 　包2退1

黑方退包，預作防範。

11.俥九平四　卒7進1　　12.俥二退一　車1平4

13.傌六進四　車4進5　　14.兵五進一　卒7進1

15.俥二平三　包8進6　　16.俥三進三　車8進6

17.炮五進四　馬2進3　　18.仕六進五　馬3退5

19.傌四進五　馬5進4　　20.仕五進六　車8平5

21.仕六退五　車5退3　　22.傌五退七　車5進3

23.俥三平四　士6進5　　24.俥四退四　車5退2

25.炮七平二　車4平8　　26.前俥平八　車8進2

27.俥八進五　象5退3　　28.俥八進一　象7進5

29.俥四進七

紅方佔優勢。

第四種走法：卒1進1

10.…………　卒1進1　　11.兵三進一　象5進7

12.兵九進一　車1進5　　13.俥九平六　………

紅方亦可改走炮七進三，黑方如車1平4，紅方則傌九
進八；象7進5，俥九進八；士5退4，炮七退一，紅方主
動。

13.…………　象7退5　　14.炮五平三　卒7進1

15.炮三進五　包2平7　　16.相三進一　卒5進1

17.兵七進一　車1退2　　18.兵七進一　馬2進1

19.炮七平六　包7平8　　20.俥六平八　士5退4

21.炮六進七　後包進2

黑方佔優勢。

第86局　紅右傌盤河對黑補右士（三）

1.炮二平五　馬8進7　　2.傌二進三　車9平8

3.俥一平二　馬2進3　　4.兵三進一　卒3進1

5.傌八進九　卒1進1　　6.炮八平七　馬3進2

7.俥九進一　象3進5　　8.傌三進四　士4進5

9.傌四進六　包8進1　　10.俥九平四　………

紅方如改走俥九平六，黑方則車1平4；俥二進一，馬2
進1；炮七平八，卒9進1；兵三進一，象5進7；炮五平
三，包8平9；炮三進四，象7進5；俥二進八，馬7退8；
炮八平六，車4平3；俥六平三，士5進6；炮三平四，包2

進2；俥三進四，士6進5；俥
三平一，馬8進7；炮四平
三，包9平8；俥一進四，士5
退6；傌六進五，紅方佔優
勢。

10.………… 卒1進1

黑方衝卒兌兵，正著。如
改走車1平4，則俥二進五；
卒7進1，傌六進四；車4進
7，俥二平三；將5平4（如車
8進1，則炮七進三），仕六

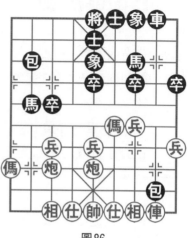

圖86

進五；車4平3，俥三平六；包2平4，炮五平六；包8平
7，相三進一；車3進2，仕五退六；將4平5，兵三進一，
紅方大佔優勢。

11.兵九進一 ………

紅方如改走兵三進一，黑方則象5進7；兵九進一，車1
進5；傌六進四，包8平6；俥二進九，馬7退8；俥四進
五，馬8進7；炮五進四，馬7進5；俥四平五，卒3進1；
俥五平二，包2平5；炮七平五，馬2進3，雙方均勢。

11.………… 車1進5　　12.俥四進三　車1平6

13.傌六退四　包8進5(圖86)

如圖86形勢下，紅方有兩種走法：炮五平三和炮七退
一。現分述如下。

第一種走法：炮五平三

14.炮五平三　馬2進1　　15.炮七平六　包2進4

16.傌四進六　包8平4

黑方平包兌俥，擺脫牽制，是穩健的走法。

17.俥二進九　馬7退8　　18.炮六平五　包4退3

19.兵五進一　包4平7

雙方均勢。

第二種走法：炮七退一

14.炮七退一　包8退1　　15.傌四進六　包2平3

16.傌九進八　包3退1　　17.炮五平八　包8退2

18.炮八進三　………

紅方進炮打馬交換，是簡明的走法。

18.…………　包8平2　　19.俥二進九　馬7退8

20.炮七平三　包3進2　　21.相三進五　馬8進9

22.炮三平一　卒5進1　　23.兵七進一　卒3進1

24.炮八平五　包3進1　　25.炮五平七　象5進3

26.炮一進五

紅方多兵，易走。

第87局　　紅右傌盤河對黑補右士（四）

1.炮二平五　馬8進7　　2.傌二進三　車9平8

3.俥一平二　馬2進3　　4.兵三進一　卒3進1

5.傌八進九　卒1進1　　6.炮八平七　馬3進2

7.俥九進一　象3進5　　8.傌三進四　士4進5

9.傌四進六　卒5進1

黑方挺中卒別傌，是改進後的走法。

10.兵五進一　包8進4

黑方進包，是力爭主動的走法。如改走卒5進1，則傌六進四；包2退1，俥九平六；包8進1，傌四退五；車1平

2，炮七退一，紅方佔優勢。

11.兵五進一　包8平5

12.炮五平二(圖87)　………

如圖87形勢下，黑方有兩種走法：包5退1和車8進6。現分述如下。

12.………　包5退1

黑方退包，略嫌軟。

13.炮二進五　卒1進1	14.俥九平六　卒3進1		
15.兵七進一　卒1進1	16.傌九進七　馬2進3		
17.傌六退七　包5進1	18.兵七進一　象5進3		
19.傌七進六　包5退1	20.俥六進三　包2平5		
21.炮七平三　車1平2	22.俥二進六　車2進7		
23.傌六進五　包5退3	24.相七進五　車2退4		
25.炮二進一　馬7退9	26.俥二退三　車2進3		
27.俥二平八　卒1平2	28.炮二平四　車8進4		
29.俥六進一　象3退1			

30.仕六進五　車8進2

31.炮三進四　卒2平3

32.俥六平九

紅方大佔優勢。

第二種走法：車8進6

12.………　車8進6

黑方進車兵線，正著。

13.傌六退五　車8平5

14.俥九平五　車5平8

15.俥五進三　車1平4

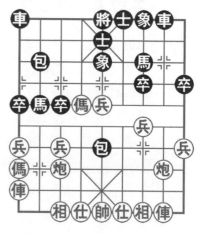

圖87

16.相三進五　馬2進1

黑方應改走卒3進1，紅方如接走兵七進一，黑方則車4進5；俥五平六，馬2進4；俥二平三，馬4進6；炮二平四，馬6退5，黑方佔優勢。

17.俥二平三　馬1進3　　18.炮二平七　車4進7
19.俥五平八　車4平3　　20.俥八進三　卒1進1
21.俥八平九　車8退2　　22.俥九退三　車8平5
23.仕四進五　車3平2
雙方均勢。

第88局　紅右傌盤河對黑補右士（五）

1.炮二平五　馬8進7　　2.傌二進三　車9平8
3.俥一平二　馬2進3　　4.兵三進一　卒3進1
5.傌八進九　卒1進1　　6.炮八平七　馬3進2
7.俥九進一　象3進5　　8.傌三進四　士4進5
9.傌四進六　卒5進1　　10.兵五進一　包8進4
11.炮五進三　車1平4　　12.俥九平六　包8退1

黑方退包瞄中兵，是改進後的走法。這裡另有兩種走法：

①馬2退3，傌六退五；車4進8，傌五退六；包2進1，傌六進四；包8退1，俥二進三；包2平5，雙方對搶先手。

②馬2進1，炮七平三；車4進3，炮五平七；包2平4，俥六進二；包8退1，兵五進一；車4平3，傌六退五；車3進1，炮三平五；包8進1，傌五退三；包8退2，俥六平五；包4平3，黑方多子，佔優。

13.兵七進一 ………

紅方可考慮兵三進一，黑方如卒7進1，紅方則俥二進一，也是一種戰法。

13.………… 馬2進1　14.炮七進三　馬1退3

15.傌九進七(圖88) ………

如圖88形勢下，黑方有三種走法：包2進3、馬7進5和包2進1。現分述如下。

第一種走法：包2進3

15.………… 包2進3　16.兵三進一　卒7進1

17.相七進九 ………

紅方如改走相三進五，黑方則馬7進5；炮七平八，馬5退3；傌六進七，車4進8；後傌退六，馬3退5；俥二進三，馬5退3；炮八進四，車8進3，黑方可抗衡。

17.………… 馬7進5　18.炮七平八　包2進1

19.俥二進二　包8進1　20.炮五平四　車8進3

21.兵五進一　馬5退7

22.俥六進三　車8平3

23.炮四退四　馬3進1

24.俥六平八　包2退2

25.傌七進八　包8退2

26.傌八進七　車3進1

27.炮四進七

紅方大佔優勢。

第二種走法：馬7進5

15.………… 馬7進5

16.炮七平八　卒7進1

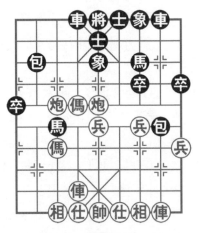

圖88

17.相七進九　馬3退5　　18.兵五進一　馬5進3

19.兵三進一　象5進7　　20.兵五進一　………

紅方中兵過河，子力位置不錯，局面佔優。

20.…………　車8進3　　21.兵五平四　包8進1

22.傌七進五　………

紅方進中傌是假先手，給了黑方反擊的機會。應走炮八退三，這樣仍是紅方佔優勢。

22.…………　包2平5　　23.傌五進七　………

紅方吃傌後，難以抵禦黑方中路強大的攻勢。這裡應走傌五退四，車4進4；俥六進四，包8平5；傌四進五，車8進6；俥六平七，紅方可以一戰。

23.…………　車4進3　　24.傌七進八　包8平5

25.兵四平五　車8平5　　26.俥二進七　前包平4

黑勝。

第三種走法：包2進1

15.…………　包2進1

黑方進包，準備牽制紅方中路，是新的嘗試。

16.炮七進一　車4平3　　17.傌六進八　馬3退5

黑方如改走馬3退2，紅方則俥六進五；包8退2，俥二進六；車8進3，炮七平三；馬7進5，俥六平五；馬2進3，炮五進二；象7進5，炮三進三；象5退7，俥五平二，雙方均勢。

18.兵五進一　車3進3　　19.傌七進六　包8退1

20.傌八進九　包8平4　　21.俥二進九　馬7退8

22.俥六進四　車3進1　　23.俥六平七　象5進3

雙方均勢。

第89局　紅右傌盤河對黑補右士(六)

1.炮二平五　馬8進7　　　2.傌二進三　車9平8

3.俥一平二　馬2進3　　　4.兵三進一　卒3進1

5.傌八進九　卒1進1　　　6.炮八平七　馬3進2

7.俥九進一　象3進5　　　8.傌三進四　士4進5

9.傌四進六　卒5進1　　　10.兵五進一　包8進4

11.俥二進一(圖89) ………

紅方聯俥，是新的嘗試。

如圖89形勢下，黑方有兩種走法：卒5進1和馬2進1。現分述如下。

第一種走法：卒5進1

11.…………　卒5進1　　　12.傌六進四　包2退1

13.俥二平六　車1進3　　　14.傌四退五　馬7進5

黑方如改走包8平5，紅方則仕六進五；卒3進1，兵七進一；馬7進5，兵七進一；象5進3，傌五進六；馬2退1，俥九平八；包2平4，傌六進七；馬1退3，炮七進六；包4進1，俥八進八；包4退2，俥八退六；車8進6，炮七進一；包4進5，俥八進六；車1平4，俥六進二；象7進5，炮七平四；士5退4，俥八退六；包5平2，俥六平二；包4進1，俥二進六；將5進

圖89

1，俥二退一；將5退1，炮四退三；車4進1，炮四平一，紅方大佔優勢。

15.俥六進二	卒3進1	16.兵七進一	包8退1
17.傌五進七	包8平3	18.傌七進五	車1平5
19.傌九進七	馬2進3	20.炮七進二	包2平3
21.炮七平八	馬3退2	22.俥九平七	包3進3
23.俥七進三			

紅方局勢稍好。

第二種走法：馬2進1

11.………… 　馬2進1

黑方馬踩邊兵，試探紅方應手。

12.炮七平六	包2進2	13.兵五進一	包2平4
14.兵五平六	包8平5	15.炮五平一	車8進8
16.俥九平二	車1平2	17.俥二進六	馬7進5
18.俥二退四	包5退1	19.俥二平六	………

紅方平俥，穩健之著。如改走兵六進一，則馬5退7；俥二進四，車2進3；俥二平三，車2平4，黑方棄子搶攻。

19.………… 　馬5退3

黑方退馬欠妥，應改走車2進5，紅方如兵七進一，則卒1進1；兵六平五，馬5退3；兵七進一，象1進3，雙方機會相當。

20.炮一進四 　車2進5 　21.兵七進一 　………

紅方進兵，招來黑方強烈反擊。應改走相三進一，黑方如卒1進1，則炮一退二，這樣紅方局勢稍好。

21.………… 　車2進2

黑方進車，是緊湊有力的走法。

22.兵七進一	象5進3	23.俥六平九	車2平4
24.兵六平五	車4平5	25.仕四進五	車5平1
26.俥九平五	車1退2	27.兵三進一	包5平8
28.俥五平二	卒7進1	29.炮一退二	卒7進1
30.相三進五	卒7進1	31.俥二平三	包8退1

黑方多子，佔優。

第90局　紅右傌盤河對黑補右士（七）

1.炮二平五	馬8進7	2.傌二進三	車9平8
3.俥一平二	馬2進3	4.兵三進一	卒3進1
5.傌八進九	卒1進1	6.炮八平七	馬3進2
7.俥九進一	象3進5	8.傌三進四	士4進5
9.傌四進六	包8進4		

黑方進包封俥，也是一種應法。

10.傌六進四　包2退1

11.俥九平六（圖90）………

如圖90形勢下，黑方有兩種走法：包8退3和車1平4。現分述如下。

第一種走法：包8退3

11.…………　包8退3

12.俥六進七　包8平6

13.俥二進九　馬7退8

14.俥六平八　馬2進1

15.炮七退一　馬1進3

16.炮五平六　馬3退1

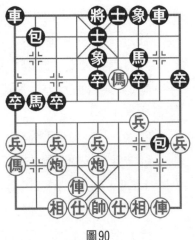

圖90

17.炮七平三　卒1進1　　18.兵三進一　………

紅方渡兵,是緊湊的走法。

18.…………　包6退2

黑方退包打俥,勢在必行。

19.俥八退七　象5進7　　20.炮六平五　包6平9

21.炮五進四　象7進5　　22.相七進五　馬8進6

23.炮五平一　車1平4　　24.炮三進一

紅方主動。

第二種走法:車1平4

11.…………　車1平4

黑方平車邀兌,實戰效果欠佳。

12.俥六平八　包8平6　　13.俥二進九　包2進7

14.俥二退八　包2平4　　15.俥二平四　車4進7

16.俥四進二　車4平3　　17.兵五進一　包4退6

18.仕四進五　卒3進1　　19.傌四進三　將5平4

20.炮五平六　卒3平4　　21.炮六進五　士5進4

22.俥四進六　將4進1　　23.俥四退二　車3進2

24.俥四平三

紅方多子,佔優。

第91局　紅右傌盤河對黑補右士(八)

1.炮二平五　馬8進7　　2.傌二進三　車9平8

3.俥一平二　馬2進3　　4.兵三進一　卒3進1

5.傌八進九　卒1進1　　6.炮八平七　馬3進2

7.俥九進一　象3進5　　8.傌三進四　士4進5

9.俥九平六　馬2進1　　10.炮七退一　包8進3

黑包騎河逐馬，逼其定位。

11. 傌四進三（圖91）　………

如圖91形勢下，黑方有兩種走法：包8進2和包8進1。現分述如下。

第一種走法：包8進2

11. …………　包8進2

12. 俥六進三　………

紅方也可考慮走俥六進五，黑方如包8平7，紅方則傌三進五；象7進5，俥二進九；馬7退8，俥六平五，紅方棄子搏殺，可以一戰。

12. …………　車1平4　13. 俥六平八　………

紅方不如改走俥六進五兌俥，這樣較為明智。

13. …………　包2平3　14. 俥二進一　卒1進1

黑方邊卒欺俥，巧妙爭先。

15. 俥八退一　………

紅方如改走俥八平九，黑方則包8平1白得一子。此時紅方局面已落入下風。

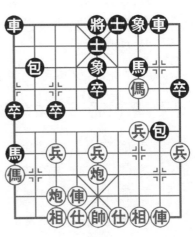

圖91

15. …………　車4進5

16. 炮五進四　馬7進5

17. 傌三進四　車8進6

18. 傌四退五　車4退2

19. 傌五退四　車8平5

20. 傌四退五　………

此乃無奈之著。如改走仕四進五，則將5平4；傌四退

五（如相三進五，則包8平1；相七進九，車4進2；俥八進六，包3退2；俥二平四，車5退1，紅方難應對），包8退4，下一步鎮中包，黑方呈勝勢。

20.………… 包8退1　　21.俥八進六　士5退4

22.仕四進五　車5平4　　23.俥八平九　包8平5

24.帥五平四　後車進2

黑方呈勝勢。

第二種走法：包8進1

11.………… 包8進1　　12.俥六進一　包8進1

13.俥六進二　車1平4　　14.俥六進五　將5平4

15.俥二進一　將4平5　　16.炮七平九　卒1進1

17.俥二平八　包2平4

黑方如改走包2進3，紅方則俥八進二，紅方佔優勢。

18.俥八進八　士5退4

黑方應以改走包4退2為宜。

19.炮五進四　士6進5

黑方如改走馬7進5，紅方則傌三進四；車8進1，俥八平六；將5進1，傌四退五，紅方佔優勢。

20.炮五平九　包4平1　　21.俥八退二　包1退1

22.前炮平七　包1平3　　23.炮九平八　車8進6

24.炮八進二　車8平6　　25.傌三退五　車6平7

26.炮七平三　車7平8　　27.兵五進一　車8退3

28.炮八進三　車8進3　　29.炮三進三

紅方佔優勢。

第92局　紅右傌盤河對黑補右士(九)

1.炮二平五　馬8進7　　2.傌二進三　車9平8

3.俥一平二　馬2進3　　4.兵三進一　卒3進1

5.傌八進九　卒1進1　　6.炮八平七　馬3進2

7.俥九進一　象3進5　　8.傌三進四　士4進5

9.俥九平六　馬2進1

10.炮七退一　包8進5(圖92)

如圖92形勢下，紅方有兩種走法：俥六進五和炮七平九。現分述如下。

第一種走法：俥六進五

11.俥六進五　包2進4　　12.俥六平八　………

紅方如改走兵七進一，黑方則卒3進1；俥六平八，包2平9；傌四進六，車1平4；傌六進四，包9平6；俥八退三，車4進8；兵五進一，將5平4；仕四進五，車8進6；俥八平九，包6進3；俥二進二，車8平1；炮五平六，包6退1；兵五進一，車1平7；相三進一，車7平6；兵五平六，卒3平4；傌四進三，車6退5，黑方呈勝勢。

12.…………　包2平5

13.炮七平五　包5進2

14.仕四進五　車1平4

15.傌四進五　馬7進5

16.俥八平五　卒1進1

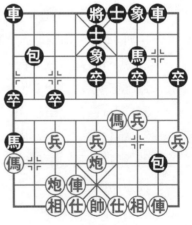

圖92

黑方滿意。

第二種走法：炮七平九

11.炮七平九　馬1進3

黑方如改走卒1進1，紅方則俥六平八；馬1進3，俥八進六；馬3進1，俥八退六；卒1進1，傌九退七；馬1退2，傌七進八；車1平2，傌四進六；車2進6，俥八平四；車2退3，俥四進七；車2平4，傌六進四；士5進6，俥四退一；包8平6，傌四退五；卒5進1，俥二進九；馬7退8，傌五進七；車4平3，傌七退六，紅方佔優勢。

12.傌九進八　馬3進1　　13.俥六平九

紅方易走。

第四節　其他變例

第93局　紅右傌盤河對馬踩邊兵(一)

1.炮二平五　馬8進7　　2.傌二進三　車9平8

3.俥一平二　馬2進3　　4.兵三進一　卒3進1

5.傌八進九　卒1進1　　6.炮八平七　馬3進2

7.俥九進一　象3進5　　8.俥九平六　車1進3

黑方如改走馬2進1，紅方則俥六平八；包2平4，炮七平六（如俥八進二，則卒1進1，黑方滿意）；士6進5，俥二進六；卒1進1，俥八進二；包8平9，炮五進四；車1進3，俥二進三；馬7退8，炮五平八；包4平2，炮六進四；包2進4，炮六平九；包2進1，傌九退八；象5退3，相七進九；象7進5，傌八進六；包2退3，傌六進四；卒7進

1，兵三進一；包2平7，傌三進二；包9進4，傌二進一；馬1進3，傌一退三；象5進7，兵五進一；馬8進7，傌四進三；包9退3，炮九平一；馬7進9，紅方稍好。

9.傌三進四　馬2進1

對於黑方馬踩邊兵，人們早期認為，紅方傌三進四是比較好的走法。

10.俥二進六　………

紅方右俥壓進卒林，先棄後取，是近年來新挖掘出來的一路變化。如改走炮七退一，則包8進5；傌四進三，包8平1；俥二進九，包1平3，黑方足可抗衡。

10.…………　馬1進3　　11.傌九進八　車1平2

12.傌八退七　………

紅方先棄後取，是最近比較流行的一種變例。

12.…………　士6進5　　13.傌四進六　卒5進1

黑方卒5進1，限制紅方傌六進四的攻擊路線，正著。如改走車2平4，則兵七進一；卒3進1，傌七進九，紅方佔優勢。

14.兵七進一（圖93）　………

紅方此時不能炮五進三，否則黑方有車2平4，下一手包2平4吃死傌的手段。

如圖93形勢下，黑方有兩種走法：包2平4和包8平9。現分述如下。

第一種走法：包2平4

14.…………　包2平4　　15.俥六平四　包8平9

16.俥二進三　馬7退8　　17.兵五進一　………

此乃積極進取之著。以往紅方多走兵七進一，黑方則象

5進3；炮五進三，象7進5；
炮五退一，包9平6，黑方尚
可一戰。

17.…………	卒5進1		
18.俥四進七	車2平4		
19.傌六進四	包4退1		
20.炮五進五	士5進6		
21.炮五退二	車4平6		
22.俥四平六	卒3進1		
23.俥六平二	卒3進1		
24.傌七退八	車6進1		
25.炮五進一	車6退1	26.炮五退一	車6進1
27.炮五進一	包9進4		

圖93

黑方不如改走車6平2，紅方如傌八進九，黑方則卒3
進1；俥二進一，卒3平2，黑方吃回一子。

28.俥二進一　車6平5　　29.炮五平一　包9平5

30.傌八進九

紅方多子，佔優。

第二種走法：包8平9

14.………… 　包8平9

黑方平包兌俥，是創新的走法。

15.俥二進三　馬7退8　　16.炮五進三　車2平5

正著。如改走車2進4，則傌七進六；包2平4，俥六平
二脫身後，紅方佔優。

17.兵五進一　卒3進1　　18.傌七進五　卒3進1

黑方如改走車5平3，紅方則炮五平九；包2平1，炮九

平八；包1平2，兵五進一；包9進4，局面複雜，黑方尚可一戰。

19.傌六退七　車5平3　　20.傌七進六　車3進6

黑方棄卒後，破掉紅方戰相，是力求一搏的走法。

21.俥六平八　………

紅方亦可改走傌六進八，黑方如車3退6，紅方則傌五進七。紅方多中兵且位置較好，佔優。

21.…………　車3退6

黑方退守防守要點，正著。如改走卒1進1，則俥八進五，黑車沒點可守，紅方佔優勢。

22.炮五平九　包2平1　　23.兵五進一

紅方佔優勢。

第94局　紅右傌盤河對馬踩邊兵（二）

1.炮二平五　馬8進7　　2.傌二進三　車9平8

3.俥一平二　馬2進3　　4.兵三進一　卒3進1

5.傌八進九　卒1進1　　6.炮八平七　馬3進2

7.俥九進一　象3進5　　8.俥九平六　車1進3

9.傌三進四　馬2進1　　10.俥二進六　馬1進3

11.傌九進八　車1平2　　12.傌八退七　包8平9

13.俥二平三　車8進9(圖94)

如圖94形勢下，紅方有兩種走法：傌四進六和傌七退五。現分述如下。

第一種走法：傌四進六

14.傌四進六　………

紅方進傌，略嫌急。

14.………… 車2平4

15.兵七進一　卒3進1

16.傌七進九　………

紅方棄兵活傌，是傌四進
六的後續手段。

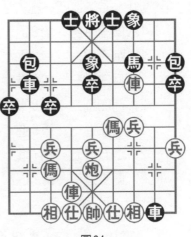

圖94

16.………… 包9進4

17.傌九進七　包9進3

黑方9路包沉底，反客為
主，搶攻在先。

18.俥三平四　………

紅方平俥佔肋，無奈之
著。如改走俥三平二，則包9平7；仕四進五，車4進1；俥
二退六，車4進4；俥二平三，車4退2，黑方大佔優勢。

18.………… 包9平7　19.帥五進一　………

紅方如改走仕四進五，黑方則車4平3；傌六進八，象5
進3，紅方局勢崩潰。

19.………… 車8退1　20.俥四退五　包7退1

21.帥五退一　包7平4　22.俥四平二　車4進1

黑方多子，佔優。

第二種走法：傌七退五

14.傌七退五　………

紅方退窩心傌守護相，伺機盤傌連環，著法靈活。

14.………… 包9退1

黑方如改走車8退1，紅方則兵三進一；包9進4，俥三
平四；士6進5，兵三進一；馬7退8，炮五進四；車8平
6，傌四進二；車6退5，兵三平四；包9平3，傌五進三；

卒9進1，傌三進四，紅方佔優勢。

15.俥三平四	車8退5	16.傌五進三	士4進5
17.炮五退一	包2平4	18.炮五平三	車8進3
19.兵三進一	包9進5	20.俥六進一	包9平6
21.傌四進二	包6平3	22.兵三進一	車8退3
23.兵三進一	車8進4	24.炮三平五	包4平7
25.炮五進五	包7進7	26.仕四進五	車8平7
27.傌三進二	車7退3	28.傌二退三	車7進1

黑方持先手。

第95局　紅右傌盤河對馬踩邊兵（三）

1.炮二平五	馬8進7	2.傌二進三	車9平8
3.俥一平二	馬2進3	4.兵三進一	卒3進1
5.傌八進九	卒1進1	6.炮八平七	馬3進2
7.俥九進一	象3進5	8.俥九平六	車1進3
9.傌三進四	馬2進1	10.俥二進六	馬1進3
11.傌九進八	車1平2		

12.傌八退七（圖95）………

如圖95形勢下，黑方有兩種走法：士4進5和包8退1。現分述如下。

第一種走法：士4進5

12.………　士4進5

黑方如改走士6進5，紅方則傌四進六；卒5進1，兵七進一；包2平4，俥六平四；包8平9，俥二進三；馬7退8，兵七進一；象5進3，炮五進三；象7進5，炮五退一，紅方持先手。

13.傌七退五　　包8平9

14.俥二進三　　馬7退8

15.傌五進三　　馬8進7

16.俥六平九　　卒7進1

17.兵三進一　　象5進7

紅方持先手。

第二種走法：包8退1

12.…………　　包8退1

黑方退包，是改進後的走法。

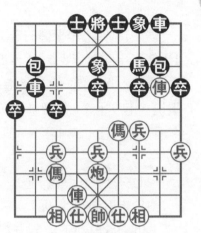

圖95

13.傌四進三　　卒3進1

14.兵七進一　　包8平3　　　15.俥二進三　　馬7退8

16.俥六進一　　馬8進7　　　17.相七進九　　士6進5

18.傌七進六　　包2平4　　　19.傌六進四　　包3平4

20.俥六平七　　卒5進1　　　21.傌四退二　　前包進3

22.兵七進一　　前包平8　　　23.傌三退二　　馬7進6

24.兵三進一　　馬6進5　　　25.俥七進一　　卒5進1

26.俥七進一　　卒5進1　　　27.俥七平三

紅方佔優勢。

第96局　紅右傌盤河對黑補右士

1.炮二平五　　馬8進7　　　2.傌二進三　　車9平8

3.俥一平二　　馬2進3　　　4.兵三進一　　卒3進1

5.傌八進九　　卒1進1　　　6.炮八平七　　馬3進2

7.俥九進一　　象3進5　　　8.俥九平六　　車1進3

9.傌三進四　　士4進5　　　10.俥二進六　　包8平9

11.俥二進三 ………

紅方兌俥，是穩健的走法。如改走俥二平三，則包9退1；俥三平四，車8進4；俥四進二，包9進5；傌四進三，馬2退3；兵七進一，馬3進4；兵七進一，象5進3；俥四退五，包9平5；仕四進五，包2平4；俥六進四，車8平4；俥四平五，車4平6；俥五平六，包4平6，黑方佔優勢。

11.……… 馬7退8

12.炮五進四(圖96) ………

如圖96形勢下，黑方有兩種走法：馬8進7和馬2退3。現分述如下。

第一種走法：馬8進7

12.……… 馬8進7

黑方進馬，實戰效果欠佳。

13.炮五退一 馬2進1　　14.炮七平三 車1平6

黑方如改走包2進2，紅方則兵五進一；車1平6，傌四進三；包9進4，俥六進二；包9退1，炮五平八；包9平5，俥六進一；包5退2，炮八進二；馬7退9，俥六進二；馬1進3，傌三進四；馬3退5，俥六平五；車6平5，傌四退五；馬5進7，傌九進八，紅方多子，呈勝勢。

15.俥六平八 包2平4

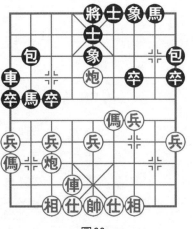

圖96

黑方也可考慮改走包2進2，紅方如炮五平八，黑方則車6進2；炮八進四，卒1進1，黑方可抗衡。

16.傌四進三　包9進4　　17.相七進五　卒1進1

18.仕六進五　卒3進1

黑方棄卒，失算！應先走包9平7，紅方如傌三退二（如兵三進一，則卒3進1），黑方則車6進1；炮五退一，車6平2，這樣黑方較具對抗性。

19.兵七進一　包9平7　　20.炮五平三　………

紅方平炮兌炮，好棋！紅方由此確定優勢局面。

20.………　　包7退2　　21.兵三進一　車6平5

22.兵五進一　車5進2　　23.傌八進八　士5退4

24.傌九進七　車5進1　　25.傌七進九　士6進5

26.傌九進八

紅方佔優勢。

第二種走法：馬2退3

12.………　　馬2退3　　13.炮五退一　包2進3

黑方如改走包2進4，紅方則傌四退三；包2退2，兵五進一；卒1進1，炮五平八；卒1進1，炮八進二；卒1進1，炮七平五；馬3進2，炮八平一；馬8進9，兵五進一；卒9進1，傌三進五；馬2進3，傌六進二；卒3進1，傌五進四；車1平6，炮五平七；馬3退1，炮七平四；車6平3，相七進九；卒3進1，傌六平五，紅方易走。

14.傌六平八　包2平4　　15.仕六進五　馬8進7

16.兵七進一　馬7進5　　17.兵七進一　馬5進3

18.傌九進八

紅方佔優勢。

第97局　紅右傌盤河對黑補左士(一)

1.炮二平五　馬8進7　　2.傌二進三　車9平8

3.俥一平二　馬2進3　　4.兵三進一　卒3進1

5.傌八進九　卒1進1　　6.炮八平七　馬3進2

7.俥九進一　象3進5　　8.俥九平六　車1進3

9.傌三進四　士6進5

10.俥二進三(圖97)　………

紅方進俥兵線,走法新穎。

如圖97形勢下,黑方有兩種走法:包8平9和包8進2。現分述如下。

第一種走法:包8平9

10.…………　包8平9　　11.俥二平四　車8進4

12.傌四進六　包2退1

黑方退包,防止紅傌臥槽,感覺有些消極。如改走卒5進1,則比較積極。

13.傌六進四　包9退1

14.炮五平三　包9平6

黑方平包,敗著,導致局勢惡化。如改走士5進6,則較為頑強。

15.傌四進三　車8退3

16.炮三進四　卒5進1

紅方此時有一個擴大優勢的手段,即走炮七平四,黑方則車1退2;俥六進七,車8

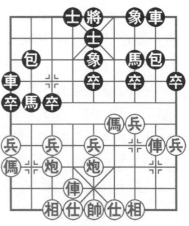

圖97

平7；炮四進六，黑方難應對。

　　17.炮七平三　　車1平5　　　18.仕六進五　　卒5進1

　　19.兵五進一　　車5進2　　　20.俥四進三　　車5平7

　　紅方進俥控制要道，著法老練，且容易控制住局勢。

　　21.後炮平五　　車7平5　　　22.炮五平四　　將5平6

　　黑方出將，屬忙中出錯，敗局已定。如改走士5進6，則較為頑強。

　　23.炮三退五　　將6平5　　　24.炮四進六　　包2平6

　　25.俥四進二

　　紅方得子，呈勝勢。

　　第二種走法：包8進2

　　10.…………　　包8進2　　　11.炮七退一　　卒1進1

　　黑方兌邊卒，似先實後，不如改走馬2進1為好。

　　12.兵九進一　　車1進2　　　13.俥二平四　　車1退2

　　黑方車在騎河一線遭到伏擊，進而復退，局面已經不利。如改走包8平6（如包8進1，則傌四進六，紅方主動），則炮七平九；馬2進3，炮九進三；馬3進4，傌四進六；包6平5，仕六進五；包5進3，相三進五，也是紅方佔優勢。

　　14.傌四進三　　車8進3　　　15.炮五平三　　卒3進1

　　16.炮七平九　　車1平4

　　黑方如改走車1平3，則俥六進四；馬2進3，傌九進七；卒3進1，俥四進五，紅方攻勢猛烈。

　　17.俥六進五　　馬2退4　　　18.兵七進一　　馬4進3

　　19.相七進五　　馬3進4

　　黑馬跳將兌子，導致右翼子力薄弱。不如改走包8平

1，紅方如炮九進四，黑方則馬3退1；兵五進一，包2平4，這樣黑方比較頑強。

20.炮三平六　車8平7　　21.兵五進一　包8平3

22.炮六進六　………

紅方六路炮探入黑方腹地，乃取勢要著。

22.………　包3退3　　23.俥四平八　包2平4

24.俥八進五　包3進3　　25.傌九進八　車7平6

26.兵三進一

紅方大佔優勢。

第98局　紅右傌盤河對黑補左士(二)

1.炮二平五　馬8進7　　2.傌二進三　車9平8

3.俥一平二　馬2進3　　4.兵三進一　卒3進1

5.傌八進九　卒1進1　　6.炮八平七　馬3進2

7.俥九進一　象3進5　　8.俥九平六　車1進3

9.傌三進四　士6進5

10.傌四進六(圖98)　………

如圖98形勢下，黑方有兩種走法：車1平4和包8進1。現分述如下。

第一種走法：車1平4

10.………　車1平4

黑方如改走卒5進1，紅方則炮五進三；車1平4，炮五平七；包2平3，兵五進一；馬2進1，後炮退一；包8進5，俥六進一；包8平1，俥二進九；馬7退8，相七進九；士5退6，兵五進一；包3平4，俥六平二；馬8進7，後炮平六；車4平3，炮六進六；象5進3，仕四進五；士4進

5，炮六平七；車3平4，俥二平八，紅方大佔優勢。

11. 俥二進一　　卒5進1

12. 炮七進三　………

紅方如走炮五進三，黑方則包8進2；俥二進四，車8進4；炮五平七，馬2退3；前炮平二，車4進1；俥六進四，馬3進4；炮二平九，馬4進5；炮九進四，包2退2；炮七平八，馬5進4；炮八進

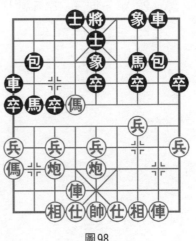

圖98

五，馬4退6；帥五進一，馬7進5；相七進五，紅方殘局多兵，易走。

12. …………　馬2退3　　　13. 炮五平七　包8進2

14. 俥六平八　車4進1　　　15. 俥八進六　象5進3

16. 俥八平七　象3退5　　　17. 俥二進一

紅方主動。

第二種走法：包8進1

10. …………　包8進1

黑方進包卒林，側重於防守。

11. 炮七平六　卒5進1　　　12. 兵五進一　卒5進1

13. 傌六進五　象7進5　　　14. 炮五進五　士5退6

15. 炮五退二　車1平4　　　16. 俥二進一　包8進3

17. 炮六平五　卒3進1　　　18. 俥六進五　馬2退4

19. 俥二平六　馬4退6　　　20. 前炮進一　馬6退7

21. 俥六進六　前馬進5　　　22. 炮五進四　包8平5

23.炮五進三　卒5進1　　24.俥六平八　士6進5
25.兵七進一
紅方稍佔優。

第三章
五七炮進三兵對屏風馬飛左象

五七炮進三兵對屏風馬，黑方飛左象，先鞏固陣形，右車可以伺機而動，是一種講究策略的靈活走法。黑方是補左象還是右象，一著之差，可使整個攻防意圖大相徑庭。黑方先補左象，機動靈活，保留了對紅方左邊馬的壓力；但是紅方右傌可快速出擊，這是黑方必須面對的考驗。

本章列舉了22局典型局例，分別介紹這一佈局中雙方的攻防變化。

第一節　紅傌踩中卒變例

第99局　紅平肋俥對黑平車左肋（一）

1.炮二平五　馬8進7　　2.傌二進三　車9平8

3.俥一平二　馬2進3　　4.兵三進一　卒3進1

5.傌八進九　卒1進1　　6.炮八平七　馬3進2

7.俥九進一　象7進5

至此，形成五七炮進三兵對屏風馬飛左象的佈局陣勢。黑方飛左象，靜觀其變，是機動靈活的走法。

8.傌三進四　………

紅方躍傌，威脅黑方中路，是積極進取的走法。如改走俥二進四或俥九平四，黑方均以車1進1從容應對。

8.………… 卒1進1

黑方兌邊卒，是比較明快的應法。

9.兵九進一 車1進5 10.傌四進五 ………

紅方傌踩中卒，簡明之著，是近期流行的走法。

10.………… 馬7進5 11.炮五進四 士6進5

12.俥九平六 ………

紅方平肋俥，是改進後的走法。

12.………… 車8平6 13.相三進五 車6進6

14.兵七進一（圖99） ………

如圖99形勢下，黑方有兩種走法：車1退2和馬2進1。現分述如下。

第一種走法：車1退2

14.………… 車1退2

黑方退車捉炮，削弱紅方中炮的威懾力。如改走車6平5，則俥六進五；馬2進1，炮七進一；象3進1，兵七進一；象1進3，俥六平八；將5平6，仕四進五；馬1進3，炮五平七；包2平3，俥八退四；馬3進4，帥五平六，紅方多子，呈勝勢。

15.兵七進一 車1平5

16.俥六進七 象3進1

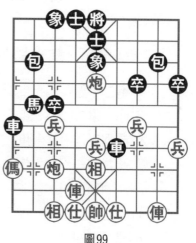

圖99

17.兵七平八　包8進4　18.兵五進一　象5進3

19.俥六退三　包2平5　20.兵八平七　包5進3

21.仕六進五　車6平5　22.帥五平六　象1進3

23.炮七進一　包8退1　24.兵三進一　包8平6

25.兵三平四

紅方大佔優勢。

第二種走法：馬2進1

14.…………　馬2進1

黑方進馬捉炮，擺脫紅方七路線的威脅。

15.炮七進一　車6平5　16.俥六進五　象3進1

17.兵七進一　象1進3　18.俥六平八　………

紅方平俥管包，準備續走炮五平七助攻。

18.…………　將5平6　19.炮五平七

紅方稍佔優勢。

第100局　紅平肋俥對黑平車左肋（二）

1.炮二平五　馬8進7　2.傌二進三　車9平8

3.俥一平二　馬2進3　4.兵三進一　卒3進1

5.傌八進九　卒1進1　6.炮八平七　馬3進2

7.俥九進一　象7進5　8.傌三進四　卒1進1

9.兵九進一　車1進5　10.傌四進五　馬7進5

11.炮五進四　士6進5　12.俥九平六　車8平6

13.相三進五　車1退2　14.炮五退一　馬2進1

15.炮七退一　車6進6

16.兵五進一（圖100）………

如圖100形勢下，黑方有兩種走法：將5平6和車1平

6。現分述如下。

第一種走法：將5平6

16.………… 將5平6

17.仕四進五 ………

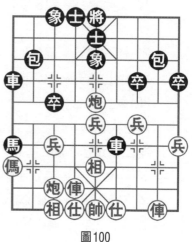

圖100

紅方也有仕六進五的變化，黑方如包8進4，紅方則炮七平八；包2進4，俥六進三；卒3進1，俥六平七；車1平4，俥七平八；車6退1，兵七進一；包2平9，炮八進二，紅方佔優勢。

17.………… 車1平6　　18.俥六進一 ………

紅方如改走俥六進三，黑方則包8進3；炮七進四，前車平9；炮七進三，象5退7；炮五平七，象3進1；後炮進二，馬1退2；俥六平七，包8平5；俥七平五，馬2退3；傌九進八，象1退3，雙方均勢。

18.………… 包2進6

黑方如改走卒3進1，紅方則兵七進一；車6平9，俥六進三；車6進3，炮五進一；包2進3，炮七進二；車9退1，俥六平九；包2平5，俥九退二，紅方多子，佔優。

19.炮七進四

紅方主動。

第二種走法：車1平6

16.………… 車1平6　　17.仕四進五 ………

紅方如改走仕六進五，黑方則將5平6；俥六進一，包2進6；俥六平八，包2平1；炮七平六，包8進3；兵三進

一，卒7進1；炮六退一，卒7進1，黑方有攻勢。

17.…………　　將5平6

黑方如改走前車平9，紅方則俥六進一；包2進6，相五退三；車9平7，相三進一；包8進4，俥二進二；車6進2，俥六平八；包2平1，俥八平四；車6平5，俥四進三；車5進1，俥二平四；車5平6，帥五平四；包1平2，後車進1；包8平6，仕五進六；包2退4，炮五平八；馬1退2，兵七進一；包6平5，兵七進一；馬2進1，傌九進七，紅方佔優勢。

18.俥六進一　　卒3進1　　19.兵七進一　　前車平9

黑方如改走包2進3，紅方則兵七進一；馬1退3，相五進七；包2平5，仕五進四；前車平5，帥五平四；包5平6，炮七平四；包8平6，俥六平五；車5平4，帥四平五；前包進3，黑方滿意。

20.俥六進三　　車6進3　　21.炮五進一　　包2進3

22.炮七進二　　車9退1　　23.俥六平九　　包2平5

24.俥九退二

紅方多子，佔優。

第101局　　紅平肋俥對黑平車左肋（三）

1.炮二平五　　馬8進7　　2.傌二進三　　車9平8

3.俥一平二　　馬2進3　　4.兵三進一　　卒3進1

5.傌八進九　　卒1進1　　6.炮八平七　　馬3進2

7.俥九進一　　象7進5　　8.傌三進四　　卒1進1

9.兵九進一　　車1進5　　10.傌四進五　　馬7進5

11.炮五進四　　士6進5　　12.俥九平六　　車8平6

13.相三進五　車1退2　　14.炮五退一　馬2進1

15.炮七退一　車1平5

16.兵五進一　車6進5(圖101)

如圖101形勢下，紅方有兩種走法：俥六進四和俥六進一。現分述如下。

第一種走法：俥六進四

17.俥六進四　卒7進1

黑方如改走將5平6，紅方則仕六進五；象3進1（如車6平5，則炮五平七，紅方佔優勢），仕五進六；卒7進1，兵三進一；包8進3，炮五平四；包8平5，炮七平五；象5進7，炮五進三；車5進2，俥二進九；將6進1，俥二退三；將6退1（如包2進2，則俥六進一），仕四進五，紅方佔優勢。

18.兵三進一　包8進3　　19.炮七平五　包2進2

20.俥六退二　包8平5　　21.前炮平八　馬1退2

22.俥六進一　卒3進1　　23.俥六平七　馬2退4

24.俥七平六　象5進7

25.傌九進八　車6退1

紅方局勢稍好。

第二種走法：俥六進一

17.俥六進一　將5平6

黑方如改走車6平5，紅方則炮五進二；象3進5，炮七平五，紅方得象，佔優。

18.炮七平九　………

紅方如改走俥六平八，

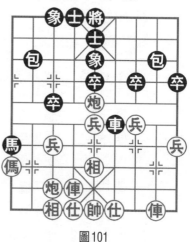

圖101

黑方則車5平6；俥八進一，前車進4；俥二平四，車6進6；帥五進一，包8進3，黑方棄子，有攻勢。

18.…………　包8進5　　19.俥六進三　……

紅方如改走俥二進二，黑方則車6進4；帥五進一，車5平2；相五退三，車2進5；俥六退一，車6退1；帥五退一，車2平4；炮九平四，車4平6，雙方各有顧忌。

19.…………　馬1進3　　20.炮九平三　………

紅方炮九平三，是改進後的走法。以往多走炮九平一，則包8退5（應以車6進3為宜）；仕四進五，車6平5；炮五平七，馬3退5；俥六平四，將6平5；炮七進二，象5進3；炮一進五，卒7進1；炮一退二，前車平7；俥四退二，車7平5；兵七進一，象3退1；炮七平九，紅方呈勝勢。

20.…………　車6進3　　21.仕四進五　包8平7

22.炮三退一　象5退7　　23.炮三平四　包2平6

24.炮四進七　車6退6　　25.俥六平七

紅方多兵，佔優。

第102局　紅飛右相對黑退車捉炮(一)

1.炮二平五　馬8進7　　2.傌二進三　車9平8

3.俥一平二　馬2進3　　4.兵三進一　卒3進1

5.傌八進九　卒1進1　　6.炮八平七　馬3進2

7.俥九進一　象7進5　　8.傌三進四　卒1進1

9.兵九進一　車1進5　　10.傌四進五　馬7進5

11.炮五進四　士6進5　　12.相三進五　………

紅方補相，是穩健的選擇。

12.…………　車1退2

黑方退車捉炮，試探紅方應手，然後選擇相應的應招，是靈活的走法。

13.炮五退一　………

紅方如改走炮五退二，黑方則馬2進3；俥九平六，馬3退5；兵五進一，包8進4（如車1平5，則俥六進七，象3進1，炮七退一，紅方佔優勢）；仕四進五，車1進3；兵五進一，卒3進1；俥六進七，象3進1；俥六平八，車1平2；俥二進二，卒3進1；傌九進七，車2平3；俥八退一，車3進1；俥八退四，包8退1；俥八平二，車3退3；前俥進一，車8進5；俥二進二，車3平5，和勢。

13.…………　馬2進1　　14.炮七退一　………

紅方退炮，準備右移助攻，是拙中藏巧的走法。這裡另有兩種走法：

①炮七平六，車1平5；俥九平八，車5進1；俥八進六，包8平2；俥二進九，士5退6；俥二退六，包2進4，紅方無趣。

②傌九退七，車8平6；炮七平六，車6進6；炮六進一，車6平5；俥二進五，車1平5；炮五進二，車5退1；俥九進二，卒3進1，黑方持先手。

14.…………　車1平2

黑方平右車，勢在必行。如改走車8平6，則俥九平八；馬1進3，兵五進一；車1進4，俥八進六；包8平2，相七進九；包2進1，炮七平三；包2平5，炮三進五，紅方多兵，佔優。

15.炮七平一　車8平6

黑方如改走馬1進3，紅方則俥九平四；馬3退5，俥四

進二；馬5進3，傌二進五；車8平6，傌四進六；將5平
6，仕四進五；車2平6，炮五平四；將6平5，炮一平四；
車6平5，傌九進八；馬3退5，前炮退三；包2平3，傌八
退六；包8平6，後炮平一；包6平9，炮四進六，紅方佔優
勢。

　　16.傌九平六　車6進6　　17.兵五進一　車2平6

　　黑方雙車聯於一線，是改進後的走法。如改走車6退
1，則傌六進三；卒3進1，兵七進一；馬1進3，傌六退
二；車6平5，炮五進三，紅方主動。

　　18.傌六平八(圖102)　………

　　如圖102形勢下，黑方有兩種走法：前車平9和卒3進
1。現分述如下。

第一種走法：前車平9

　　18.…………　　前車平9

　　黑方車吃兵，牽制紅方邊炮，是謀取實惠的走法。

　　19.炮一平七　馬1進3

　　20.仕六進五　馬3退5

　　21.傌二進二　………

紅方升傌，預作防範，不
給黑方馬5進7捉傌的機會。

　　21.…………　　包2平3

　　22.兵七進一　馬5進3

黑方不能走卒3進1吃
兵，否則紅方傌二進五得子。

　　23.兵七進一　馬3進5

黑方棄馬踏仕，是力求一

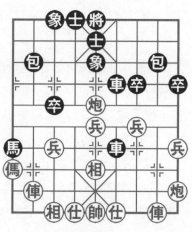

圖102

搏的走法。否則黑方少兵，也難對抗。

24.俥二進五　車6進6　　25.帥五進一　………

紅方進帥吃馬，正著！如改走帥五平四吃車，則馬5退7；炮七平三，車9進3；帥四進一，包2平8，黑方呈勝勢。

25.…………　將5平5　　26.俥二進二　………

紅方如改走俥二退六，黑方則包3進6；傌九退七，車9平3；兵七平六，卒9進1；俥二平一，卒9進1；俥一進三，車6退1；帥五退一，車3平8；俥一退四，車8進2；相五進七，象5退7；炮五進一，象3進5；兵五進一，也是紅方多子，呈勝勢。

26.…………　將6進1　　27.俥二退八　包3進6

28.傌九退七　車9平3　　29.兵七平六

紅方多子，呈勝勢。

第二種走法：卒3進1

18.…………　卒3進1

黑方獻3路卒，是不甘示弱的走法。

19.兵七進一　包2平1

黑方平邊包，是改進後的走法。如改走包8進3，則兵三進一；卒7進1，炮一平四；前車進2，俥八平四；車6進5，俥二進四，紅方穩持主動權。

20.炮五平九　………

紅方卸中炮，防止黑包打傌，是穩健的走法。如改走炮一平七，則將5平6；仕六進五（如仕四進五，則包1進5，俥二進七，前車進3，仕五退四，車6進6，帥五進一，馬1進3，帥五平六，車6退3，黑方勝），包1進5；俥二進

七，包1進2；俥八退一，前車進3；仕五退四，車6進6；帥五進一，包1退1；俥八進一，馬1進2；炮七平九，車6退1；帥五退一，馬2退4；帥五平六，車6平1，黑方下伏車1平5的殺著，紅方難以應對。

　　20.………　　前車平9　　21.炮一平七　馬1進3

　　22.俥八進一　包1平3　　23.炮九平五　………

紅方補架中炮，是緊湊有力之著。

　　23.………　　將5平6　　24.俥八進三　車6進1

　　25.仕六進五　車9平6　　26.俥八進二　………

紅方進俥瞄包，伏有兵七進一硬衝兵的手段，是搶先之著。

　　26.………　　包3進1

黑方應以改走包3平4為宜。

　　27.俥八退一　包8進1　　28.兵三進一　………

紅方棄兵，巧妙地給黑方一擊！打破了黑方擔子包的防守陣線，為擴大攻勢創造了有利條件。

　　28.………　　後車平7　　29.炮五進一　………

紅方進炮獻炮巧兌，攻破了黑方擔子包的防線，是棄兵戰術的後續手段。

　　29.………　　包8平5　　30.俥八平七

紅方大佔優勢。

第103局　紅飛右相對黑退車捉炮(二)

　　1.炮二平五　馬8進7　　2.傌二進三　車9平8

　　3.俥一平二　馬2進3　　4.兵三進一　卒3進1

　　5.傌八進九　卒1進1　　6.炮八平七　馬3進2

7.俥九進一　　象7進5　　　8.傌三進四　　卒1進1

9.兵九進一　　車1進5　　　10.傌四進五　　馬7進5

11.炮五進四　　士6進5　　　12.相三進五　　車1退2

13.炮五退一　　馬2進1　　　14.炮七退一　　車1平2

15.炮七平一　　車8平6　　　16.俥九平六　　車6進6

17.兵五進一　　車2平6

18.仕六進五（圖103）………

如圖103形勢下，黑方有兩種走法：前車平9和後車進2。現分述如下。

第一種走法：前車平9

18.…………　　前車平9

黑方平車，吃兵捉炮，是謀取實利的走法。

19.炮一平三　　車9平7　　　20.炮三退一………

紅方如改走炮三平一，黑方則車6進2；俥二進五，車6平5；炮一平二，包8平6；俥六平八，卒3進1；炮二進三，車5進1；俥八進二，包2進2；炮五退一，車7平8；俥八平九，車5退1；俥二進四，包6退2；俥二平四，將5平6；炮二平五，車8平5；炮五平四，車5平6；炮四平五，卒3平4；炮五進一，車6退2；炮五進一，包2平5；帥五平六，車6退1；炮五平九，包5平4；帥六平五，包4平9；相五退三，包9平5；帥

圖103

五平六，黑方雖少一子，但有卒過河，且車包佔位較好，可以對抗。

　20.………　　卒3進1

黑方棄3卒，是為了防止紅方俥六平八牽制自身右翼子力。

　21.兵七進一　包8進4　　22.俥二平一　包8平9

　23.俥一平二　包9平8　　24.兵七進一　將5平6

　25.俥六進四　包2進6

黑方進包，準備在右翼尋隙反擊。除此著外，也無其他好棋可走了。

　26.炮三進二　　………

紅方硬進三路炮，是靈活有力之著。

　26.………　　包2平1　　27.炮五平四　車6平2

　28.炮三平四　將6平5　　29.前炮平五　車2進2

　30.傌九退七　馬1進2

黑方如改走車2平5，紅方則帥五平六；將5平6，炮四退一，也是紅方佔優勢。

　31.俥六退二

紅方大佔優勢。

第二種走法：後車進2

　18.………　　後車進2

黑方進車捉中兵，力求對紅方構成牽制。

　19.俥六進三　前車平9　　20.炮一平三　車9平7

　21.炮三退一　　………

紅方如改走炮三平一，黑方則卒7進1；俥六進二，車7平9；炮一進五，車6平5；俥六平五，車5退1；俥五退

一，車9退3；兵三進一，包2平1，雙方大體均勢。

21.………… 卒7進1

黑方如改走卒3進1，紅方則兵七進一；馬1進3，俥六進二；車6平5，俥二進五，紅方較為易走。

22.俥二進六 卒7進1　　23.炮三進四 卒3進1

24.兵七進一 馬1進3　　25.俥六進二 車6平5

26.俥六平五 車5平4

黑方如改走車5進1，紅方則炮三平五，紅方佔優勢。

27.俥五平三 將5平6

黑方如改走車7平6，紅方則炮三退二，紅方易走。

28.炮五平七 馬3進1　　29.俥三平八 車4平6

30.炮七平八 包2進2　　31.俥八退一

紅方雙俥佔優勢，略佔主動。

第104局　紅飛右相對黑平車左肋

1.炮二平五 馬8進7　　2.傌二進三 車9平8

3.俥一平二 馬2進3　　4.兵三進一 卒3進1

5.傌八進九 卒1進1　　6.炮八平七 馬3進2

7.俥九進一 象7進5　　8.傌三進四 卒1進1

9.兵九進一 車1進5　　10.傌四進五 馬7進5

11.炮五進四 士6進5　　12.相三進五 車8平6

黑方平肋車，並順勢擺脫牽制，略嫌急。

13.兵七進一（圖104）………

紅方衝兌七兵，對黑方3路底線發起攻擊，是緊湊有力之著。

如圖104形勢下，黑方有五種走法：車1退2、車6進

6、象3進1、車6進4和馬2
進1。現分述如下。

第一種走法：車1退2

13.………… 車1退2

14.炮五退二 ………

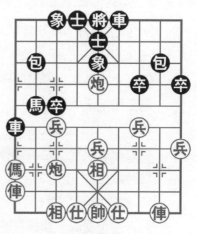

圖104

紅方如改走兵七進一，黑
方則車1平5；兵七平八，車5
進3；兵八進一，包2平4；兵
八平七，包8進4；仕六進
五，包4進2，黑方不難走。

14.………… 馬2進1

15.炮七進一 車6進4

黑方如改走馬1進3，紅方則兵七進一；象3進1，俥九
平六；馬3退5，俥二進三；馬5進7，俥六平三，也是紅方
佔優勢。

16.俥九平八 馬1進3　　17.兵七進一 將5平6

黑方出將，無奈之著。如改走車6平3，則俥八進六，
紅方得子，呈勝勢。

18.炮七進六 ………

紅方揮炮破象，拆散黑方「擔子包」的防禦力，是迅速
擴大優勢的有力之著。

18.………… 象5退3　　19.俥八進六 包8平5

20.炮五平七 ………

紅方平炮，攻黑方殘象，是揮炮破象的有力佳著，已令
黑方防不勝防了。

20.………… 車1退3　　21.兵五進一 馬3退5

22.炮七進五　車1平3　　23.俥八平五　馬5進7

24.俥二進九　將6進1　　25.仕六進五　車6退2

26.俥五退一　馬7退6　　27.俥五退一

紅方多兵多相，優勢明顯，勝定。

第二種走法：車6進6

13.………… 　　車6進6

黑方進車兵線，是積極尋求對攻的走法。

14.兵七進一　馬2進3　　15.俥九平六　車6平5

16.俥六進五　車1平6　　17.仕四進五　包8進4

黑方進包兵線，繼續貫徹積極尋求對攻機會的走法。如改走將5平6，則局勢相對穩健。

18.傌九進七　包8平3

黑方如改走車5平3，紅方則俥二進三；車3進1，紅方多兵且黑方左翼空虛，紅方佔優勢。

19.炮七平六　車6退2　　20.兵七平六　包2退2

黑方如改走將5平6（如車5退3，則俥二進九，紅方速勝），紅方則炮五進二；車6平4，俥二平四；將6平5，炮五退五；車4平5，炮五進二，紅方亦大佔優勢。

21.炮五進二　車5平6　　22.炮五平八　後車平4

23.炮六進四　卒7進1　　24.俥二進九　將5進1

25.炮六平九

紅方呈勝勢。

第三種走法：象3進1

13.………… 　　象3進1

黑方飛象，防止紅兵過河，是力求穩健的走法。

14.兵七進一　象1進3　　15.俥九平六　車6進3

16.炮五退一　象3退1　　17.炮七進二　………

紅方進炮，切斷黑方邊車通道，並伏有平中攻象、保護中兵的手段，是靈活、有力的走法。

17.…………　車6進3　　18.炮七平五　象1退3

19.俥六進四　馬2進1　　20.仕四進五　車1退2

21.傌九退七　………

紅方乘機調整傌位，是機動靈活的走法。

21.…………　將5平6　　22.傌七進八

紅方多中兵且大子佔位較好，佔據主動。

第四種走法：車6進4

13.…………　車6進4

黑方升車巡河，加強防守，是力求穩健的走法。

14.俥九平六　車1退2　　15.炮五退二　象3進1

16.兵七進一　象1進3　　17.傌九進八　………

紅方乘機搶出左傌，是靈活積極的走法。

17.…………　車1平5　　18.炮七平八　馬2退1

19.炮八進五　………

紅方兌炮，打破黑方「擔子包」的防禦體系。

19.…………　包8平2　　20.傌八進六　馬1進2

21.俥二進九　車6退4

黑方如改走士5退6，紅方則傌六進五；象3退5，俥六進六，紅方佔優勢。

22.俥二退四　車6進2　　23.俥六平二

紅方多中兵且子力位置好，佔優勢。

第五種走法：馬2進1

13.…………　馬2進1　　14.炮七進一　………

紅方進炮，既保留對黑方3路線的牽制，又可防止黑方車6進6侵擾兵線。

14.………… 車1退2 　　15.炮五退二 車1平5

16.兵七進一 象3進1 　　17.炮七平八 ………

紅方平炮，是緊湊有力之著。黑方如接走象1進3，紅方則傌九進七，黑方要丟子。

17.………… 車6進4 　　18.傌九退七 馬1進2

黑方如改走車6平3，紅方則傌九進二；車3進4，傌九進四，紅方亦得象，勝定。

19.炮五平八 ………

紅方平炮邀兌，巧妙一擊，令黑方頓感難以招架。

19.………… 馬2退3 　　20.傌九進六 包2進4

21.傌九平五 包2平5 　　22.仕四進五 車5平2

23.傌五退四

紅方多兵多相，大佔優勢。

第105局　紅炮打中卒對黑補左士

1.炮二平五 馬8進7 　　2.傌二進三 車9平8

3.俥一平二 馬2進3 　　4.兵三進一 卒3進1

5.傌八進九 卒1進1 　　6.炮八平七 馬3進2

7.俥九進一 象7進5 　　8.傌三進四 卒1進1

9.兵九進一 車1進5 　　10.傌四進五 馬7進5

11.炮五進四 士6進5(圖105)

如圖105形勢下，紅方有兩種走法：炮五退一和兵七進一。現分述如下。

第一種走法：炮五退一

12.炮五退一　馬2進1

13.傌九退七　車8平6

14.傌七進五　車6進4

15.炮五進一　車6平5

圖105

黑方如改走車6退1，紅方則炮五退一；車6進3，炮七退一；包8進4，傌五退三；車6平5，炮七平五；包8退4，傌三進五；車5平4，俥九進一；車4進2，俥二進五；車1退2，後炮平二；包8平6，仕四進五；車4退2，傌五進四；車4平6，俥九平四；車6進1，仕五進四；包6退2，俥二進四；馬1進3，相三進五；車1平4，雙方形成互纏局面。

16.炮五平一　車5進2　　17.俥二進六　車5平9

18.炮一平三　車9平6

黑方如改走車1退2，紅方則炮三平五；車1平5，俥二平五；馬1進3，俥九平六；包8平7，俥五平三；馬3退5，俥六進二；馬5退7，和勢。

19.炮七退一　車1平7　　20.俥九進二　車6退3

21.兵七進一　車7退2　　22.俥二平三　車6平7

23.兵七進一　包2平3

雙方均勢。

第二種走法：兵七進一

12.兵七進一　車1平3　　13.炮七退一　象3進1

黑方如改走車3進2，紅方則相三進五；卒3進1，炮七進三；車8平6，俥九平六；車6進3，炮五退一；馬2退4，俥六進三；馬4進3，俥六平七；車3退2，相五進七；車6進3，兵五進一；車6平4，相七進五；包8進4，仕四進五；包2進2，炮五進一；卒9進1，俥二進二，紅方局勢稍好。

14.炮五退一 ………

紅方退炮打馬，是搶先之著。

14.………	馬2進1	15.俥九平八	車8平6
16.俥八進二	車6進4	17.炮五進一	車6退1
18.炮五退一	車3平6	19.相三進五	前車退1
20.兵五進一	前車進2	21.炮七進二	卒3進1
22.相五進七	包8進3	23.相七退五	將5平6
24.仕六進五	包8平5	25.炮七平五	象5進3
26.俥八進四			

紅方呈勝勢。

第二節　紅平俥保傌變例

第106局　紅平俥保傌對黑補左士(一)

1.炮二平五	馬8進7	2.傌二進三	車9平8
3.俥一平二	馬2進3	4.兵三進一	卒3進1
5.傌八進九	卒1進1	6.炮八平七	馬3進2
7.俥九進一	象7進5	8.傌三進四	卒1進1
9.兵九進一	車1進5	10.俥九平四	………

紅方平俥保傌，是保持變化的走法。

10.………… 　士6進5

黑方補士，既可鞏固中路，又伏有車8平6的反擊手段。

11.傌四進六 　………

紅方進肋傌，是求變的走法。如改走傌四進五，則馬7進5；炮五進四，車1平7；俥四進四，馬2退3；炮五平一，包2進2；俥四退二，馬3進4；炮七平一，包8進5；相三進五，車7平6；俥四進一，馬4進6；傌九進八，車8進6；兵五進一，包8平6；俥二進三，馬6進8；後炮平二，包6退1；仕六進五，包6平9；傌八退九，士5進4；炮一進二，馬8退7，黑方佔優勢。

11.………… 　包8進1

黑方高包扼守「卒林」，是穩健的應法。

12.炮七退一 　………

紅方退七路炮，鋒芒內斂，是相對緩和的變例。

12.………… 　車1平4

黑方平車捉傌，刻不容緩，否則紅方有兵七進一的侵擾手段。如改走車1平7，則俥二進六；車8進3，傌六進四；車8退2，傌四退三；卒7進1，傌三退四；車8平6，仕四進五；車6進5，俥四平二；卒7進1，俥二進五，紅方多子，大佔優勢。

13.傌六進四 　包8平6

黑方兌子，簡化局面，是穩健的應法。

14.俥二進九　馬7退8　　15.俥四進五　馬2退3

黑方退馬保護中卒，正著。如改走馬8進7，則俥四平

三，紅方有俥壓馬的先手，明顯佔據主動。

16.俥四平三　包2進1

黑方如改走馬8進6，紅方則俥三進三；士5退6，俥三退一；車4平6，炮七平二；包2進4，兵五進一；包2平9，炮二進二；車6進1，炮二進六；將5進1，兵三進一；包9進3，仕六進五；車6平7，炮二平三；車7平5，兵三進一，紅方佔優勢。

17.俥三進二　包2退2　　18.俥三退二　馬8進6

19.俥三進三　士5退6

20.俥三退二（圖106）………

如圖106形勢下，黑方有四種走法：馬3進4、車4進3、車4平6和包2進5。現分述如下。

第一種走法：馬3進4

20.…………　馬3進4

黑方躍馬盤河，是力爭主動的走法。

21.炮七平一　包2進5

黑方進包瞄兵，繼續貫徹力爭主動權的戰術。

22.兵五進一　………

紅方進中兵，正著！如改走俥三平四，則車4平6；炮五進四，士6進5；俥四退三，馬4進6，黑方易走。

22.…………　車4平5

23.炮一進五　馬4退6

黑方退馬策應左翼，是靈

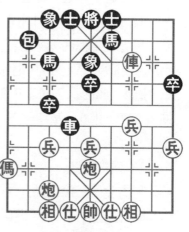

圖106

活之著，也是保持局勢平衡的有力之著。

24.相三進一　………

紅方飛邊相保兵，是穩健的走法。

24.…………　前馬退8

黑方退馬，結成連環，雖然耗費步數，但卻有效地化解了紅方側攻之勢。

25.俥三平四　士6進5　　26.俥四退六　包2平9

27.俥四進二　包9退2　　28.仕四進五　包9平5

29.傌九退七　包5進3　　30.傌七進五　車5退1

雙方互兌一炮（包）後，局勢漸趨簡化。

31.炮一退三

紅方兵種齊全，較易走。

第二種走法：車4進3

20.…………　　車4進3

黑方進車，防止紅方左炮右移助攻。

21.兵七進一　………

紅方衝七兵，攻擊黑方右馬。如改走炮七進四，則馬3進4；炮七進一，卒9進1；俥三平四，士4進5；俥四退四，車4退2；炮五平一，馬6進8；相三進五，馬4進3；傌九進七，車4平3；俥四平二，車3退3；俥二進四，車3進1，和勢。

21.…………　　包2平1

黑方如改走馬3進1，紅方則炮五平一，紅方佔優勢。

22.炮七進四　………

紅方揮炮轟卒，是簡明有力的走法。

22.…………　　馬3進1

黑方如改走象5進3，紅方則俥三平七，紅方大佔優勢。

23.炮七平二　車4平8　　24.俥三平四　士6進5

黑方如改走車8退4，紅方則俥四進一；士4進5，俥四退二，也是紅方多兵，佔優。

25.俥四退二

紅方多兵，佔優。

第三種走法：車4平6

20.…………　車4平6

黑方車佔肋道，掩護左翼，是力求穩健的走法。

21.兵七進一　馬3進4　　22.兵七進一　馬4進5

23.傌九進七　馬5進7

黑方如改走車6平7，紅方則俥三平四；士4進5，俥四退四，紅方主動。

24.仕四進五　包2平3　　25.傌七退九　包3進7

26.傌九退七　馬6進4　　27.兵七平六　車6平4

黑方可抗衡。

第四種走法：包2進5

20.…………　包2進5

黑方進包捉中兵，是攻守兼備的走法。

21.俥三平四　………

紅方平俥捉馬，係穩紮穩打的戰術。如改走兵七進一，則車4平3；俥三平四，雙方局勢相對複雜多變。

21.…………　包2平5　　22.炮七平五　包5進2

23.仕六進五　馬6進4　　24.俥四退一　馬4進5

25.炮五進四　………

　　紅方雖然兵種齊全，但是黑方車、雙馬佔位較好，而且中卒也有潛力，所以紅方炮轟中卒，以兌子來簡化局面，不失為明智之舉。

25.…………	馬3進5	26.俥四平五	馬5進6
27.俥五平四	馬6進7	28.俥四退五	車4平7
29.相七進五	車7進1		

雙方大體均勢。

第107局　紅平俥保傌對黑補左士（二）

1.炮二平五	馬8進7	2.傌二進三	車9平8
3.俥一平二	馬2進3	4.兵三進一	卒3進1
5.傌八進九	卒1進1	6.炮八平七	馬3進2
7.俥九進一	象7進5	8.傌三進四	卒1進1
9.兵九進一	車1進5	10.俥九平四	士6進5
11.傌四進六	包8進1	12.炮七退一	車1平4
13.傌六進四	包8平6	14.俥二進九	馬7退8
15.俥四進五	馬2退3	16.俥四平三	包2進1
17.俥三進二	包2退2	18.俥三退二	馬8進6
19.俥三平一（圖107）	………		

紅方平俥吃卒，是改進後的走法。

　　如圖107形勢下，黑方有三種走法：車4平7、馬3進4和包2進2。現分述如下。

第一種走法：車4平7

　　19.………… 　車4平7

黑方平車吃兵兼捉紅相，是不甘示弱的走法。

　　20.兵七進一 　………

紅方獻兵，攻擊黑方右馬，是緊湊有力之著。

20.………… 車7平3

黑方如改走士5退6，紅方則兵七進一；車7平3，俥一平四；士6進5，炮五平四；馬6進8，俥四平二；馬8退7，俥二退四；車3進2，相三進五；車3退3，相五進七；車3平5，炮七進六；車5進2，相七退五；車5平9，俥

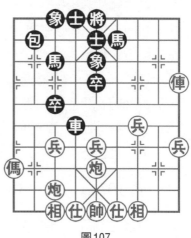

圖107

二進四；卒5進1，傌九進八；包2進3，炮七平八；包2平3，炮八進二，紅方佔優勢。

21.炮五平四 ………

紅方卸炮，明捉黑方士，暗伏相三進五謀子的手段，令黑方難以兼顧了。

21.………… 馬3進4

黑方如改走士5退6，紅方則相三進五，黑方失子。

22.俥一進三 士5退6　　23.俥一平四 將5進1

24.俥四平六

紅方佔優勢。

第二種走法：馬3進4

19.………… 馬3進4

黑方右馬盤河，是力爭主動的走法。

20.俥一進三 士5退6　　21.俥一退四 包2進3

22.俥一平四 馬6進8　　23.炮五進四 士4進5

24.炮五退一　車4平7　　25.相三進五　車7平8

26.炮七平五　包2進3

黑方進包別傌，必走之著。否則紅方有兵七進一的手段。

27.前炮進一　馬4進6　　28.後炮平四

紅方多兵，略佔優勢。

第三種走法：包2進2

19.………　包2進2　　20.俥一進三　士5退6

21.兵七進一　士4進5　　22.兵七進一　車4平3

23.俥一退四　包2進4　　24.炮七平二　車3進4

黑方進車吃相，是尋求變化的走法。

25.俥一平四　馬6進8　　26.兵七平八　車3退1

27.仕六進五　車3進1　　28.仕五退六　車3退1

29.仕六進五　車3進1　　30.仕五進六　車3平4

31.炮二進一　車4退2　　32.炮二平八　車4進2

33.炮八退二　車4平1　　34.炮八平六

紅方多兵，佔優。

第108局　紅平俥保傌對黑補左士（三）

1.炮二平五　馬8進7　　2.傌二進三　車9平8

3.俥一平二　馬2進3　　4.兵三進一　卒3進1

5.傌八進九　卒1進1　　6.炮八平七　馬3進2

7.俥九進一　象7進5　　8.傌三進四　卒1進1

9.兵九進一　車1進5　　10.俥九平四　士6進5

11.傌四進六　包8進1　　12.炮七退一　車1平4

13.傌六進四　包2退1

14. 俥二進三（圖108） ………

如圖108形勢下，黑方有兩種走法：馬2退3和包8平6。現分述如下。

第一種走法：馬2退3

14. ………… 馬2退3

黑方退馬，似佳實劣，是對紅方隱藏的攻擊手段估計不足，也是導致劣勢的根源。

15. 炮五平二 馬7退9

紅方平炮打包，先發制人，使黑方一廂情願的馬3進4反擊化為烏有。黑方如包8進4，紅方則俥四進三；包2平7，俥二進六；包7退1，俥二退七，紅方得子。

16. 兵七進一 馬3進1

這裡，黑方另有兩種走法：

①車8進1，兵七進一；車4平3，兵五進一；車3退1，俥九進七；包2進5，俥二進三；馬9進8，炮七進四，紅方得子，呈勝勢。

②士5進6，兵七進一；包2平8（如馬3進1，則炮二平七），俥二平三；車4平3，炮二進六；車8進1，俥四退五，紅方佔優勢。

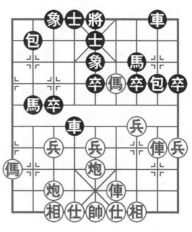

圖108

17. 炮七平九 馬1退3

18. 兵七進一 象5進3

黑方飛象，無奈。如改走車4平3，則俥四平八，黑方難應對。

19.俥四進四　………

紅方進俥捉象，並伏有炮九平二得子的手段，黑方陷入兩難局面。紅方如改走炮九平七，黑方則象3退5；炮二平七，馬3進1；俥九進七，士5退6；俥四進三，將5進1，紅方將一無所獲。

19.…………　士5進6　　20.俥四平七　包2平8

21.俥二平四　馬3進4　　22.炮二進六　車8進1

23.俥四退五　象3進5

黑方如改走卒5進1，紅方則俥九進七；卒5進1，俥七平六；車4退1，俥七進六，紅方呈勝勢。

24.俥五進六　車8平4　　25.俥七進三　後車進2

26.俥七平一　包8進6　　27.俥四平二

紅勝。

第二種走法：包8平6

14.…………　包8平6

黑方包8平6，是穩妥的走法。

15.俥二進六　馬7退8　　16.俥四進五　馬2退3

17.俥四平三　馬8進6

黑方如改走包2進2，紅方則俥三進二；包2退2，俥三退二；包2進2，俥三進二；馬8進9，俥三退一；馬9退8，俥三進一；馬8進9，俥三退一；馬9退8，俥三進一；包2退2，俥三退二；馬8進6，俥三進二；馬3進4，炮七平四；車4平6，俥三進一；士5退6，炮四進七；車6退4，炮五進四；包2平5，炮五進二；士4進5，俥三退三；車6進5，俥三平一；車6平5，仕四進五；馬4進3，和勢。

18.俥三進三	士5退6	19.俥三退二	車4進3
20.兵七進一	馬3進1	21.俥三平四	士4進5
22.俥四退三	包2平1	23.仕四進五	馬6進8
24.炮七進一	車4退2	25.俥四平五	卒5進1
26.俥五進一	卒3進1		

雙方形成互纏局面。

第109局　紅平俥保傌對黑補左士（四）

1.炮二平五	馬8進7	2.傌二進三	車9平8
3.俥一平二	馬2進3	4.兵三進一	卒3進1
5.傌八進九	卒1進1	6.炮八平七	馬3進2
7.俥九進一	象7進5	8.傌三進四	卒1進1
9.兵九進一	車1進5	10.俥九平四	士6進5
11.傌四進六	包8進1	12.兵三進一	………

紅方棄兵，為進傌開闢道路，是積極進取之著。

12.…………　卒7進1

黑方挺卒吃兵，接受挑戰。如改走象5進7，則傌六進四；包8平6，炮五進四；象3進5，俥二進九；馬7退8，俥四進五，紅方佔優勢。

12.…………　卒7進1

13.傌六進四　………

紅方棄三兵後再進傌襲槽，是這一變例中常見的戰術手段。

13.…………　包2退1

14.兵五進一（圖109）　………

紅方衝中兵，阻攔黑方車。如改走俥二進三佔據兵線要

道，則卒7進1；兵五進一，包8進2，黑方可對抗。

如圖109形勢下，黑方有四種走法：包8進3、馬7退9、車1平4和卒7進1。現分述如下。

第一種走法：包8進3

14.………　　包8進3

黑方進包，實戰效果欠佳。

15.俥四進二　包8退1

16.炮五平三　馬7退9

17.俥四平六　………

圖109

紅方先平炮打馬，然後平俥六路，準備升俥捉包，是緊湊有力之著。

17.………　　車8進3　　18.俥六進五　車8平6

19.俥二進四　包2平1　　20.俥二進五　士5退6

21.俥二退二　………

紅方不貪吃黑方馬，而是退俥捉象，攻擊點準確。

21.………　　馬9進8　　22.俥二平五　士6進5

23.俥五平八　包1進6　　24.炮三平九　馬2進3

25.俥六退五　將5平6　　26.仕六進五　馬3進1

黑方如改走卒3進1，紅方則俥八平二；馬8進7，相三進五，紅方佔優勢。

27.炮七進七　將6進1　　28.炮七退一　士5進4

29.俥六進四　車1平2　　30.俥六進一　士4進5

31.俥八平五

紅方呈勝勢。

第二種走法：馬7退9

14.………… 馬7退9

黑方退馬保包，靈活機動。

15.俥二進三 車8平6 16.俥二平六 車6進2

17.兵七進一 ………

紅方棄兵，誘使黑方車吃兵，從而加強對黑方3路線的牽制的目的。

17.………… 車1平3 18.炮七退一 馬9退7

19.仕四進五 馬2退1

黑方如改走馬7進8，紅方則俥六平二；車6進1，俥四進五；馬8進6，俥二進三；馬6進5，炮五進四；將5平6，炮五退一，紅方佔優勢。

20.俥六平八 包2平3 21.俥八平二 包8平7

22.俥二進三 車6平7 23.俥四進四 ………

紅方進俥緊湊，擊中黑方要害。以下黑方包被迫發出，從而造成防線空虛，紅方可乘勢攻擊。

23.………… 包7進6 24.炮五平三 車7平6

25.相七進五 車3進3

黑方一車換雙，捨此亦別無良策。

26.傌九退七 包3進7 27.炮三平四 包7退3

28.俥四退二 包7進2 29.俥四平二

紅方子力靈活，佔優。

第三種走法：車1平4

14.………… 車1平4

黑方平車，搶佔肋道。

15.俥二進三　馬2進1

黑方如改走車8進1，紅方則炮五平二；車4進2，炮七退一；馬7退9，俥四進四，也是紅方持先手。

16.炮七退一　馬7退9

黑方如改走包8退2，紅方則炮五平二；包8平6，炮二進七；包6進7，炮二平一；士5進6，俥二進五；馬7進6，傌四進二，紅方佔主動。

17.俥四進一　車4進3　　18.仕四進五　車8平6

19.炮五進一　………

紅方進炮打馬，搶先發難，是改進後的走法。以往此時多走兵五進一，直攻中路。

19.…………　車4退2

黑方如改走馬1退2，紅方則炮五平六，下伏仕五進六打車再炮六進五的先手，紅方主動。

20.炮七進四　………

紅方揮炮打卒，是炮五進一的後續手段，為以後再炮七進三打馬創造了有利條件。

20.…………　包2平4　　21.兵五進一　車4退1

22.炮七進三　車6進2　　23.炮五進三

紅方多兵，佔優勢。

第四種走法：卒7進1

14.…………　卒7進1

黑方強渡7卒，是常見的應法。

15.仕四進五　………

紅方補仕，是保持變化的走法。如改走俥二進三，則包

8進2，黑方可以抗衡。

15.………… 包8進2　　16.相三進一　卒7進1

17.俥四進三　包8進1　　18.俥二平三　包8平3

黑方包打七兵，逼紅方進行交換，是正確的選擇。如改走包8進3，則俥三進三；包8平9，帥五平四；馬7退9，炮五進四，對攻中紅方佔據主動。

19.傌九進七　馬2進3　　20.俥三進三　馬3退4

黑方退馬捉雙，是機警的走法。如改走馬3進5，則相七進五，紅方主動。

21.俥四退四　馬4退6　　22.俥四進六　車1平3

23.俥三進四　車3進2　　24.炮五進四　車3平9

雙方大體均勢。

第110局　紅平俥保傌對黑補左士（五）

1.炮二平五　馬8進7　　2.傌二進三　車9平8

3.俥一平二　馬2進3　　4.兵三進一　卒3進1

5.傌八進九　卒1進1　　6.炮八平七　馬3進2

7.俥九進一　象7進5　　8.傌三進四　卒1進1

9.兵九進一　車1進5　　10.俥九平四　士6進5

11.傌四進六　卒5進1

黑方挺卒別傌，中路易受紅方攻擊。

12.兵七進一　馬2進1（圖110）

黑方如改走車1平3，紅方則傌六退七；車3進1，傌九進七；馬2進3，炮五進三，紅方佔優勢。

如圖110形勢下，紅方有兩種走法：炮七進一和炮七退一。現分述如下。

第一種走法：炮七進一

13.炮七進一　馬1退3

黑方退馬吃兵，保持變化。如改走卒3進1，則炮七進六；象5退3，炮五進三，紅方棄子，佔優。

14.兵五進一　………

紅方衝中兵，直攻中路，是緊湊有力的走法。

圖110

14.…………　包2進2

黑方如改走包8進2，紅方則兵五進一；包2進2，炮五進五；士5進4，俥四進六；包8平4，俥二進九；馬7退8，兵五平六；象3進5，俥四平五；士4進5，兵六進一，紅方棄子，佔優勢。

15.兵五進一　馬3退5　　16.俥二進五　車1平5

17.俥四平五　………

紅方平中俥，巧妙之著。如改走炮七進六，則象5退3；傌六退七，車5平3；炮五平七，馬5退4；俥二退四，包2退1；炮七進二，卒3進1；傌七退五，包8進3，黑方不難走。

17.…………　馬5進7

黑方應改走馬5退4，這樣較為頑強。

18.炮七進六　………

紅方棄炮轟象，是精彩有力之著，令黑方防不勝防。

18.…………　象5退3　　19.傌九進七　卒7進1

黑方如改走卒3進1，紅方則傌六進八；卒3進1，俥五

平四，黑方難應對。

20.俥二平三　車5退1　　21.傌七進八　車8平6

黑方如改走包8進7，紅方則俥五平四，紅方亦呈勝勢。

22.俥五平二　包8進2　　23.仕六進五　象3進5

24.傌六進五

紅方呈勝勢。

第二種走法：炮七退一

13.炮七退一　馬1退3　　14.傌九進七　車1退2

黑方如改走車1進1，紅方則俥二進六；車8平6，俥四進八；馬7退6，兵五進一；車1進2，雙方對搶先手。

15.兵五進一　包8進4

黑方如改走包8進2，紅方則兵五進一；卒7進1，炮五進五；士5退6，炮五退一；包8平5，傌六進五；馬7進5，俥二進九；包5退2，炮七平五；士4進5，炮五進六；象3進5，俥四進五；象5退3，相三進五；卒7進1，仕四進五；包2平5，俥二退三；車1進3，傌七退八，紅方佔優勢。

16.炮五平七

紅方佔優勢。

第111局　紅平俥保傌對黑退右馬（一）

1.炮二平五　馬8進7　　2.傌二進三　車9平8

3.俥一平二　馬2進3　　4.兵三進一　卒3進1

5.傌八進九　卒1進1　　6.炮八平七　馬3進2

7.俥九進一　象7進5　　8.傌三進四　卒1進1

9.兵九進一　車1進5　　10.俥九平四　馬2退3

黑方退馬，既可加強中路防守，又可防止紅方傌四進六進襲，是堅守待變的走法。

11.俥二進四　………

紅方高俥巡河，是力求穩健的走法。

11.…………　包8進2(圖111)

如圖111形勢下，紅方有兩種走法：傌四進三和兵三進一。現分述如下。

第一種走法：傌四進三

12.傌四進三　………

紅方進傌踩卒，嫌軟。

12.…………　包2進1

黑方進包打傌，是搶先之著。

13.俥四進三　………

紅方升俥兌車，忽略了黑方平包反擊的手段。但如改走傌三進五，則象3進5；俥四進六，馬3退5，也是黑方多子佔優。

13.…………　包8平7

黑方平包兌俥，是迅速反奪主動權的巧妙之著！

14.俥二進五　車1平6

15.俥二退九　車6平7

16.相三進一　車7進1

17.傌三進一　馬3進4

經過一番轉換，紅方俥被

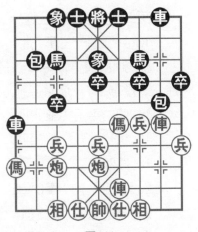

圖111

迫撤回底線，紅方過河傌被逼至邊隅；而黑方各子均佔據好位，迅速擴大了反先之勢。

18.傌二進四　包2進3

黑方進包瞄兵，緊湊有力。

19.仕六進五　包2平5　　20.兵一進一　士6進5

21.傌一進二　………

紅方如改走傌二平六，黑方則馬4退6，黑方亦大佔優勢。

21.…………　馬7退8　　22.傌二進五　包7退4

23.傌二退五　車7平6　　24.傌二平六　馬4進6

25.帥五平六　包7平8　　26.兵七進一　包8進9

黑方沉包，攻擊紅方底線，攻擊點十分準確。

27.帥六進一　………

紅方如誤走相一退三，黑方則包5進2，黑方速勝。

27.…………　包8退4　　28.傌六進二　包5平4

黑方大佔優勢。

第二種走法：兵三進一

12.兵三進一　卒7進1　　13.兵七進一　卒7進1

黑方如改走車1平3，紅方則傌四進二；車3平8，傌二進三；後車平7，炮七進五，紅方多子，佔優。

14.傌二平三　車1平3　　15.炮五平三　馬3進4

16.相七進五　包8平5　　17.傌三進二　馬4進5

18.傌四進二　車3平6　　19.傌四進一　馬5進7

20.傌四平五　車8進5　　21.傌九進七　前馬退6

22.傌三退三　馬6退8　　23.傌三平四　包2平3

24.仕六進五　車8平5　　25.傌七進五　包3進5

黑方多子，呈勝勢。

第112局　紅平俥保傌對黑退右馬(二)

1.炮二平五	馬8進7	2.傌二進三	車9平8
3.俥一平二	馬2進3	4.兵三進一	卒3進1
5.傌八進九	卒1進1	6.炮八平七	馬3進2
7.俥九進一	象7進5	8.傌三進四	卒1進1
9.兵九進一	車1進5	10.俥九平四	馬2退3
11.兵七進一	車1平3	12.炮五平三	………

紅方獻兵後再卸中炮，準備先手飛相逐車，是五七炮進三兵變例中常見的戰術手段。

12.………　包8進3

黑方進包打傌，是不甘示弱的走法。但不能走車3進2吃炮，否則紅方相七進五打死車。

13.兵三進一　馬3進4

黑方獻馬，使形勢變得更加激烈、複雜。

14.傌四進六　車3進2

黑方車吃炮，是正常的走法。如改走包8平5，則兵五進一；車8進9，黑方也可對抗。

15.傌六退四　車3進2　16.兵三平二　………

紅方平兵，是保持變化的走法。如改走兵三進一，則包8平7，紅方無便宜可佔。

16.………　包8平7

17.俥四進一(圖112)　………

如圖112形勢下，黑方有兩種走法：包7退1和車3平1。現分述如下：

第一種走法：包7退1

17.………… 包7退1

18.俥四平八 包2平1

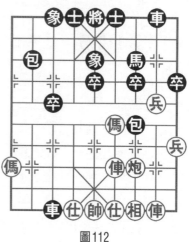

圖112

黑方平邊包避捉，是改進後的走法。如改走包2平4，則炮三平二；包7平5，相三進五；車8平7，俥八平六；士6進5，仕四進五；車3平1，形成紅方缺相但有兵過河，黑方車位置欠佳的兩分之勢。

19.相三進五 包7平5 20.傌四進三 車3退3

21.俥二進三 車3平1

黑方平邊包後，可防止紅方俥八平六先手捉包；而此時平邊車，則可牽制紅方邊傌，其優勢明顯。

22.傌九退八 士6進5 23.俥八進五 馬7退9

24.俥八退三 馬9退7 25.傌三退五 卒5進1

紅方雖有一兵過河，但缺少一相，略有顧忌，所以退傌踩包，簡化局面，不失為明智之舉。

26.傌八進六 馬7進6

紅方少相，但有兵過河，雙方大體均勢。

第二種走法：車3平1

17.………… 車3平1 18.俥四平八 士6進5

黑方如改走包2平1，紅方則相三進五；包7進1，炮三平二；車8平7，俥二平三；包7平6，仕四進五；士6進5，俥三進六；車1退1，炮二平三；包6進2，俥八進二；

車7平6，帥五平四；包6退2，俥三退三；包6進1，傌九
進七；車1平3，傌七進六；卒5進1，炮三退一；卒3進
1，炮三平七；卒3平2，傌四進三；包1進7，炮七退一；
包6平8，帥四平五；車6進3，兵五進一；馬7進5，傌六
進八；馬5進3，傌八進七；將5平6，兵二平一，紅勝。

19.相三進五	車8平6	20.傌四退六	包2平4	
21.傌六退七	車1退1	22.俥八進二	包7進1	
23.仕四進五	包4平3	24.俥二進三	包7平6	
25.炮三平四	車6平8	26.俥二平四	包3進6	
27.傌九退七	車1平3	28.炮四平三	馬7退9	
29.俥八平一	馬9退7	30.俥一進二	車3退2	
31.炮三平四	車8進4	32.俥一進三	車8退3	
33.炮四平三	士5退6	34.帥五平四	士4進5	
35.俥一平三				

紅方多子，大佔優勢。

第113局　紅平俥保傌對黑退右馬（三）

1.炮二平五	馬8進7	2.傌二進三	車9平8	
3.俥一平二	馬2進3	4.兵三進一	卒3進1	
5.傌八進九	卒1進1	6.炮八平七	馬3進2	
7.俥九進一	象7進5	8.傌三進四	卒1進1	
9.兵九進一	車1進5	10.俥九平四	馬2退3	
11.俥二進六（圖113）	………			

紅方揮俥過河，壓制黑方左翼主力，是改進後的走法。

如圖113形勢下，黑方有兩種走法：包2進1和包8退
1。現分述如下。

第一種走法：包2進1

11.………… 包2進1

黑方進包保卒，是堅守的走法。

12.兵七進一　卒7進1

黑方如改走車1平3，紅方則炮五平三；包8平9（如卒7進1，則俥二退二，卒7進1，俥二平三，馬7進6，黑方可以抗衡），俥二進三；馬7退8，相七進五；車3平1，

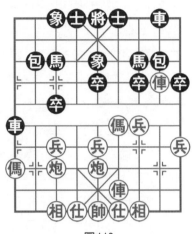

圖113

炮七進五；包9平3，傌四進五；包3平1，俥四平八；包1進5，炮三平九；車1進2，俥八進五，雙方局勢平穩。

13.俥二退二　車1平3

黑方車1平3，著法積極。如改走卒7進1，則俥二平三；馬7進6，兵七進一；車1平3，俥四平七；士6進5，炮七進一；包2進4，兵七進一；車3退2，傌四進六；馬3進1，俥三平四；車8平6，俥七平八；包2退5，炮五平七；車3平4，後炮進七；象5退3，俥八進六；士5進4，俥八退一；車4進1，俥八平九；包8平5，俥九平七；車6進2，炮七進六；士4進5，炮七平九；將5平6，傌九進八；車4進1，炮九退五；車4退2，俥七進三；將6進1，傌八進七，紅方呈勝勢。

14.炮五平三　卒7進1　　15.俥二平三　馬7進8

16.相七進五　車3平4

雙方均勢。

第二種走法：包8退1

11.…………　　包8退1

黑方退8路包，是新的嘗試。

12.俥二平三　………

紅方如改走傌四退三，黑方則車1平7；俥四進七，包8進1；俥四平八，包2平1；傌九進八，士6進5，黑方足可抗衡。

12.…………　　士6進5　　13.兵七進一　………

紅方兌七兵，是緊湊有力的走法。

13.…………　　車1平3

黑方如改走車8平6，紅方則兵七進一；車1平3，炮七進一；包2進5，炮七退二；車6進2，炮五平三；包8平6，相七進五；車3退1，炮三平八；包6進4，炮八退二；馬3進4，炮八平七；車3平1，傌九進七；象3進1，傌七進六；車1平4，俥四進二，紅方佔優勢。

14.炮七進一　………

紅方如改走炮五平三，黑方則車8平6；相七進五，車3平6；俥四進三，車6進5；炮七進五，車6進2；炮七平三，包2平7；俥三進一，車6平7；俥三平二，包8平6，黑方不難走。

14.…………　　包8平6

黑方平包轟俥，企圖誘使紅方傌四退三，黑方則包2進5；俥三進一，包2平7；俥三平一，包7平1；相七進九，車3進1；俥四進七，車3平5，黑方局勢不弱。黑方如改走馬3進2，紅方則炮五平七；馬2進3，炮七進二；卒3進1，傌九進七；卒3進1，俥四平二，紅方佔主動。

15.俥四平八 包2平1 16.炮五平七 車3平6

17.俥三進一 車8進9

黑方沉車底線,是爭取對攻的走法。這裡應以改走馬3退1先避一手為宜。

18.相七進五 包6進8 19.兵三進一 ………

紅方渡三兵,為平兵保相埋下伏筆,是攻不忘守、老練的走法。

19.………… 馬3退1 20.俥八進七 包1平3

黑方如改走將5平6,紅方則前炮進六;將6進1,俥三進一;將6進1,兵三進一;象5退3,俥八退一;象3進5,兵三進一,紅方速勝。

21.前炮進四 包6退1 22.兵三平四 包6平9

23.俥三平二 ………

紅方一著平俥邀兑,立即化解了黑方潛在的對攻之勢,以多子之優穩操勝券了。

23.………… 車8退7 24.前炮平二

紅方多子,呈勝勢。

第三節　其他變例

第114局　紅右傌盤河對黑馬踩邊兵(一)

1.炮二平五 馬8進7 2.傌二進三 車9平8

3.俥一平二 馬2進3 4.兵三進一 卒3進1

5.傌八進九 卒1進1 6.炮八平七 馬3進2

7.俥九進一 象7進5 8.傌三進四 馬2進1

黑方馬踩邊兵脅炮，是新的嘗試。

9.炮七平六　………

紅方平肋炮避兌，正著。

9.…………　車1進3　　10.俥九平八　包2平4

黑方如改走車1平4，紅方則炮六進三；包2平1，炮五平六；車4平3，相三進五；卒5進1，俥二進六；士6進5，兵三進一；卒1進1，兵三進一；包8平9，俥二退四；車8進7，後炮平二；馬7退8，俥八平三，紅方大佔優勢。

11.俥二進六　士6進5

黑方如改走包8平9，紅方則俥二平三；包9退1，兵三進一；包9平7，俥三平四；包7進3，俥八平三；士4進5，傌四進六；包4進5，俥三進四；車8進4，俥三平二；馬7進8，俥四平二；馬8進7，炮五平二，紅方佔優勢。

12.傌四進三　………

紅方進傌踩卒，是改進後的走法。

12.…………　包4平1(圖114)

黑方平包，欲為卒林車讓路，但結果並不理想。

如圖114形勢下，紅方有三種走法：炮五平三、炮五平一和炮六進六。現分述如下。

第一種走法：炮五平三

13.炮五平三　………

紅方平炮三路，是創新著法，避開了流行的套路。

13.…………　車1平4　　14.相三進五　卒1進1

15.炮六退一　車4進1

紅方退炮，準備右移，對黑方後方施加壓力。此著思路開闊，別具匠心。

16.伸二退三　包8平9

17.伸二平四　包9退1

18.炮六平三　馬7退6

19.仕六進五　車8進7

20.前炮平四　馬6進8

黑方換馬正確，減輕了後方壓力。

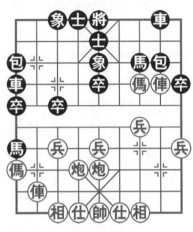

圖114

21.傌三進二　車8退6

22.伸八進五　車8進2

23.伸八平九　車4進1

24.兵五進一　………

紅方棄兵，操之過急，可先走炮三平一避一手。

24.…………　車4平5　　25.兵七進一　車5平7

26.炮三平一　車7進3　　27.炮一退一　車7平9

28.炮一平三　車9退2

紅方瞬間連丟三個兵，「物質」力量嚴重受損，苦心經營的優勢化為烏有。

29.伸四進五　包9退1　　30.伸九退二　車8進3

黑方進車，防止紅方炮四進一攔截。但是不如車8進2有力。

31.兵七進一　車8平6　　32.伸四平二　象5進3

黑方滿意。

第二種走法：炮五平一

13.炮五平一　………

紅方卸炮，準備調整陣形。

13.…………　車1平4　　14.相七進五　車4進3

15.仕六進五　卒1進1　　16.俥八進四　馬1進3

17.俥八退三　卒1進1　　18.俥八平七　卒1進1

19.炮六平九　包8平9　　20.俥二進三　馬7退8

21.炮九進一　車4退2

紅方局勢稍好。

第三種走法：炮六進六

13.炮六進六　………

紅方肋炮點象眼，攻擊點正確。

13.…………　馬1進3　　14.仕六進五　車1平4

15.炮六平九　馬3退5　　16.俥八進八　………

紅方亦可改走俥八進三，黑方如包8平9，紅方則俥二進三；馬7退8，傌三進五；象3進5，炮九進一；象5退3，俥八進五；將5平6，炮九平七；將6進1，炮七平二；包1平7，炮二平三；卒1進1，兵三進一；卒1進1，傌九退八；卒5進1，俥八退五；車4平6，炮五平四；包7平6，兵三進一；車6進3，炮四平五；馬5退6，俥八平三，紅方大佔優勢。

16.…………　包1進5　　17.相七進九　馬5退7

黑方退馬吃兵，敗招！應改走包8平9，紅方如俥二進三，黑方則馬7退8兌掉一車，以減輕壓力。這樣要比實戰走法好。

18.俥二退二　………

紅方退俥捉馬，是算準了可控制全局。此手亦可傌三進五，黑方如象3進5（如包8平5，則炮九進一，再俥二平三，黑方也難應對），紅方則俥二平三，這樣紅方有強大攻勢。

18.………… 前馬退5　　19.傌三退五　卒5進1

20.炮九進一　車4退1　　21.俥二平三　車8平7

黑方如改走馬7進6，紅方則俥三進四，黑方難以應對。

22.俥三進一　車4進2　　23.俥三進一　包8進3

黑方全盤受困，進包實屬無奈之舉，否則紅方俥三平七後，黑方也難以應對。

24.炮五進五　………

紅方炮轟中卒，打開勝利之門。

24.………… 象3進5　　25.俥八退五　象5退3

26.俥八平二

紅方大佔優勢。

第115局　紅右傌盤河對黑馬踩邊兵（二）

1.炮二平五　馬8進7　　2.傌二進三　車9平8

3.俥一平二　馬2進3　　4.兵三進一　卒3進1

5.傌八進九　卒1進1　　6.炮八平七　馬3進2

7.俥九進一　象7進5　　8.傌三進四　馬2進1

9.炮七平六　車1進3　　10.俥九平八　包2平4

11.俥二進六　士6進5

12.傌四進三　卒1進1（圖115）

如圖115形勢下，紅方有兩種走法：炮五平一和炮五平三。現分述如下。

第一種走法：炮五平一

13.炮五平一　………

紅方卸中炮，既可調整陣形，又伏炮一進四助攻的手

段，不失為機動靈活的走法。

13.…………　卒5進1

14.俥八平四　………

紅方如改走炮一進四，黑
方則包8退1；俥八平四，車1
平5；炮一退二，包4進1；炮
六平三，馬1進3；俥四進
二，包4平7；炮三進四，卒1
進1；傌九退七，包8平9；俥
二進三，馬7退8；炮三平
四，馬8進7；仕四進五，包9

圖115

平6；炮四平一，車5平9；俥四進五，馬3退5；俥四退
五，馬5退6；相七進五，馬6退8，雙方大體均勢。

14.…………　車1平5　　15.炮一進四　………

紅方如改走俥四進三，黑方則卒3進1；兵七進一，包4
進1；炮一進四，包4平7；炮一平三，卒1平2；兵七進
一，馬1退3；仕四進五，馬3進4；仕五進四，卒3進1；
兵七平六，紅方局勢略佔優。

15.…………　包4進1

黑方進包，拴鏈紅方俥傌炮，似不如改走包8退1，紅
方如俥二進二，黑方則車5平7；俥二進一，馬7退8；炮一
進三，馬8進7；炮六平一，這樣黑方似乎要比實戰走法
好。

16.傌三進五　………

紅方捨傌硬踏黑方中象，巧著！

16.…………　包8平5　　17.俥二平五　馬7進5

18.炮一平六 ………
紅方局勢略優。

第二種走法：炮五平三

13.炮五平三　卒3進1　　14.俥八進四　卒3進1

黑方進卒，是求變的走法。如改走卒1平2，則俥八平
六；包4進5，俥六退三；包8平9，俥二進三；馬7退8，
俥三進一；馬8進9，相三進五；卒5進1，俥六平八；卒3
進1，俥八進二；馬1進3，兵五進一；馬3退5，炮三退
一；卒5進1，俥九進七；車1平8，仕六進五；馬5進7，
俥七進五；車6進2，仕五進四；車6進1，兵一進一；馬7
進9，炮三平四；車6平4，俥八進二；車4退1，俥五進
六；前馬退8，仕四進五；馬8進7，俥六退七，紅方多兵，
佔優。

15.俥九進七　車1平3　　16.俥八退二 ………

紅方退俥保俥，是穩健的走法。這裡亦可改走炮三進
一，黑方如包4進4，紅方則炮三平六；車3進4，前炮平
九；車3平5（如卒1進1，則俥二退三，紅方主動），仕六
進五；卒1進1，兵一進一，紅方易走。

16.………　　包8平9　　17.俥二進三　馬7退8
18.俥三進一　包4平9　　19.俥七進六　包9進4
20.兵五進一　包9退1　　21.相七進五　車3進1

黑方如改走包9平5，紅方則仕四進五，紅方伏有炮六
平九的戰術手段。

22.俥六進四　馬8進9　　23.仕六進五 ………

紅方補仕嫌緩，應改走俥八進三，這樣較為積極主動。

23.………　　車3平6　　24.俥四進二　車6退2

25.傌二進一　車6退1　　26.俥八平一　卒9進1

黑方應以改走包9平5為宜。

27.傌一退二　車6進1　　28.傌二退一　包9平5

29.俥一平八　車6進2　　30.傌一進二

紅方易走。

第116局　紅右傌盤河對黑馬踩邊兵(三)

1.炮二平五　馬8進7　　2.傌二進三　車9平8

3.俥一平二　馬2進3　　4.兵三進一　卒3進1

5.傌八進九　卒1進1　　6.炮八平七　馬3進2

7.俥九進一　象7進5　　8.傌三進四　馬2進1

9.炮七平六　車1進3　　10.俥九平八　包2平4

11.俥二進六　士6進5(圖116)

如圖116形勢下，紅方有兩種走法：俥八進二和炮五平三。現分述如下。

第一種走法：俥八進二

12.俥八進二　………

紅方進俥捉馬，準備圍殲黑方邊馬。

12.…………　卒1進1

13.傌九退七　包8平9

14.俥二進三　………

紅方進俥邀兌，是穩健的走法。如改走俥二平三，則包9退1，黑方有反擊手段。

14.…………　馬7退8

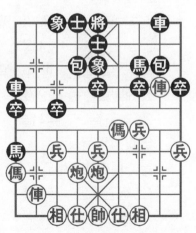

圖116

15.炮六平九 ………

紅方如改走炮六進一，黑方則卒3進1；兵七進一，包4平3；炮五平九，包3進6；俥八平九，卒1進1；炮九進四，卒7進1；兵三進一，象5進7，雙方大體均勢。

15.……… 車1平4 16.傌四進三 車4進2

17.炮五進四 包9進4 18.相七進五 馬8進7

19.炮五平九 ………

紅方平邊炮，準備棄子搶攻。如改走炮五退一，局面雖然被動，但戰線還長。

19.……… 車4退2 20.傌三進五 車4平1

黑方以車吃炮，是簡明的走法。如改走象3進5，則前炮進三；象5退3，俥八進六，紅方有一定攻勢。

21.傌五進三 將5平6 22.仕六進五 馬7進6

23.俥八平九 馬6進4

黑方進馬，控制紅方俥的活動範圍，是緊湊有力之著。

24.炮九退一 ………

紅方如改走炮九進二，黑方則包4平1，黑方可得子。

24.……… 包4退1 25.傌三退五 車1平2

黑方平車催殺，可謂一擊中的！紅方難以招架了。

26.俥九進一 車2進6 27.仕五退六 車2平4

28.帥五進一 馬4進3

黑勝。

第二種走法：炮五平三

12.炮五平三 卒5進1 13.相七進五 車1平6

14.傌四進三 包4進1

黑方進包，好棋！暗伏殺仕的凶著，黑方已經取得對抗

之勢。由此可見，紅方第12回合的卸中炮值得商榷。

15.兵三進一 車1進6

黑方由換車淨賺一個仕，獲得主動權。

16.帥五平四 包4平8 17.傌三退五 ………

紅方應以兵三平四為宜。

17.……… 馬7進5 18.兵三進一 前包進6

19.相三進一 後包進6 20.兵三平四 前包平9

黑方佔優勢。

第117局 紅右傌盤河對黑馬踩邊兵(四)

1.炮二平五 馬8進7 2.傌二進三 車9平8

3.俥一平二 馬2進3 4.兵三進一 卒3進1

5.傌八進九 卒1進1 6.炮八平七 馬3進2

7.俥九進一 象7進5 8.傌三進四 馬2進1

9.炮七平六 車1進3 10.俥九平八 包2平4

11.俥二進六 卒1進1(圖117)

如圖117形勢下，紅方有兩種走法：傌四進三和俥二平三。現分述如下。

第一種走法：傌四進三

12.傌四進三 卒3進1 13.兵五進一 士6進5

14.兵七進一 馬1退3 15.傌九進七 包4平3

16.俥二退三 ………

紅方如改走炮六平七，黑方則馬3進1；炮七平九，車1平3；俥八進二，包3進4；炮九進二，包8平9；俥二進三，馬7退8；傌三進一，馬8進9；俥八平九，馬9進7；仕四進五，馬7進9；兵一進一，馬9退7；炮五平三，馬7

退8；相三進五，雙方局勢平
穩。

16.………… 車1平4

17.炮六平七　馬3進1

18.傌七進八　包3進7

19.仕六進五　車4平3

20.傌八退九　卒1進1

21.仕五進六　車3進3

22.俥二進三　卒1平2

23.俥八退一　包3退1

24.俥八進一　包3進1

圖117

25.兵五進一　卒5進1　　26.傌三退五　車3平5

27.傌五進三　卒2平3

黑方滿意。

第二種走法：俥二平三

12.俥二平三　………

紅方平俥殺卒，著法兇悍。

12.………… 包8退1　　13.兵三進一　包8平7

14.俥三平四　士6進5

黑方應以改走包7進3吃兵為宜。

15.兵三進一　包4進1　　16.俥四進二　包7進2

17.傌四進三　包4平7　　18.俥四退二　包7進1

19.俥八平三　車8平6　　20.俥四平三　車6進2

黑方進車，造成子力擁塞，結果不理想。這裡，黑方可
考慮車6平7保馬，暗藏退馬換俥的手段，這樣尚可一戰。

21.兵五進一　車1平4　　22.仕四進五　車4進2

23.後俥進三　馬7退6

黑方只好退馬來擺脫牽制，局面已落入下風。

24.炮五進四　包7平8　　25.炮六平二　馬1進3

26.炮五平一

紅方佔優勢。

第118局　紅右傌盤河對黑馬踩邊兵（五）

1.炮二平五　馬8進7　　2.傌二進三　車9平8

3.俥一平二　馬2進3　　4.兵三進一　卒3進1

5.傌八進九　卒1進1　　6.炮八平七　馬3進2

7.俥九進一　象7進5　　8.傌三進四　馬2進1

9.炮七平六　車1進3(圖118)

如圖118形勢下，紅方有三種走法：傌四進六、炮六進五和俥二進六。現分述如下。

第一種走法：傌四進六

10.傌四進六　馬1退2

黑方退馬，防止紅方俥九平八捉包，並可卒1進1過卒欺馬。如改走包8進1，則兵三進一；象5進7，俥九平八；包2進2，傌六退四；車1平4，炮六進一；包2退1，炮五平六；車4平3，傌四進六；卒1進1，俥二進四；包2進2，前炮平九，紅方佔優勢。

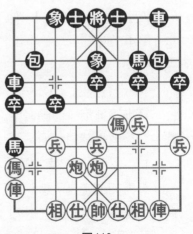

圖118

11.俥二進六　卒1進1　　12.俥九平四　包8平9

13.俥二平三　………

紅方俥吃卒壓馬，必然之著。如改走俥二進三兌車，則局勢相對平穩。

13.…………　包9進4　　14.兵三進一　卒1進1

15.傌九退七　包9進3

黑方如改走包9平3，紅方則相七進九；卒1進1，俥三平四；士4進5，兵三進一；包2進1，前俥退二，也是紅方易走。

16.兵三平二　………

紅方平兵攔車，待黑方車吃兵後，再傌六進四襲槽，並伏有俥三進一吃馬脅車的手段，是擴大先行之利的有力之著。

16.…………　車8進4　　17.傌六進四　車1平4

黑方如改走車8進5，紅方則傌四進三；將5進1，俥四進八；包9平7，仕四進五；包7平4，仕五退四；包4平6，俥四平五；將5平4，俥五退二；包6退2，帥五進一；包6平4，俥五平八；士4進5，俥三進一，紅方可搶攻在先。

18.炮五進四　………

紅方不逃炮，而硬發中炮轟將，實在出乎黑方所料，實戰中弈來煞是精彩好看。

18.…………　車4平5

黑方如改走馬7進5，紅方則傌四進三；將5進1，俥四進八；象5退7，傌三退四；將5進1，俥四平五；將5平6，傌四退五，紅方亦呈勝勢。

19.傌四進三　將5進1　　20.俥三平五　車8進5

黑方如改走馬7進5，紅方則傌三退四；將5退1，傌四退二，紅方得車，勝定。

21.俥五平三

紅方多子，呈勝勢。

第二種走法：炮六進五

10.炮六進五　………

紅方進炮打馬，擾亂黑方陣形。

10.…………　包8平9　　11.俥二進九　馬7退8

12.俥九平六　………

紅方平俥保炮，保持變化。如改走炮六平一，則包2平9；俥九平二，馬8進6；炮五平四，卒5進1；炮四進六，車1平6；炮四平九，車6進2；炮九退五，卒1進1；炮九平八，卒1進1；炮八進二，卒1進1；炮八平五，士4進5；俥二平六，卒3進1；兵七進一，車6平3；相七進九，車3進1；俥六進四，車3平5；仕六進五，包9進4，和勢。

12.…………　士6進5　　13.俥六平二　包9平4

14.俥二進八　士5退6　　15.炮五進四　士4進5

16.炮五平一　卒7進1　　17.炮一進三　車1平9

18.傌四進六

紅方易走。

第三種走法：俥二進六

10.俥二進六　車1平4　　11.炮六進三　士6進5

12.俥九平八　包2平1　　13.炮五平六　車4平1

14.傌四進三　卒1進1　　15.相七進五　包1平3

16.兵五進一　包3進1　　17.仕六進五　包3平7

18.俥二平三　包8進6

黑方進包打俥，力爭主動。

19.俥八進六　包8平7　　20.俥三平四　車8進4

21.前炮平三　………

紅方兌炮，是簡化局勢的走法。

21.…………　包7退4　　22.兵三進一　車8平7

23.俥八退四　車1平4　　24.兵五進一　車4進2

25.兵五進一　車7平6　　26.俥四平三　車6平7

27.俥三平二　車7平8　　28.俥二平三　車8平7

雙方不變作和。

第119局　紅右俥盤河對黑馬踩邊兵(六)

1.炮二平五　馬8進7　　2.傌二進三　車9平8

3.俥一平二　馬2進3　　4.兵三進一　卒3進1

5.傌八進九　卒1進1　　6.炮八平七　馬3進2

7.俥九進一　象7進5　　8.傌三進四　馬2進1

9.炮七平六　包2平4(圖119)

如圖119形勢下，紅方有兩種走法：傌四進三和俥九平四。現分述如下。

第一種走法：傌四進三

10.傌四進三　車1進1

黑方如改走車1進3，紅方則俥九平三；包8平9，俥二進九；馬7退8，俥三平二；包9平8，兵三進一；包4平3，仕六進五；卒3進1，炮五平一；車1平4，炮一進四；車4進1，炮一進三；將5進1，炮六平五；馬8進6，傌三

進四；將5平6，兵三進一；
將6平5，俥二進五；車4平
7，炮五平二；車7平9，炮二
進五，紅方多子，大佔優勢。

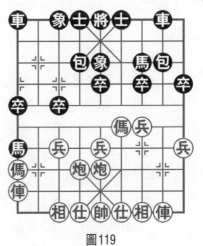

圖119

11.俥九平四　　士4進5

12.俥四平三　　包8進1

13.兵三進一　　車1平3

14.兵五進一　　卒3進1

15.俥二進三　　馬1退2

16.俥三平八　　車3進3

17.兵五進一　　卒3進1

18.兵五平六　　車3平4　　19.炮六進五　　士5進4

20.傌九進七　　馬2進3　　21.俥二平七　　士4退5

22.俥八進八

紅方攻勢強大。

第二種走法：俥九平四

10.俥九平四　　車1進3

黑方如改走車1平2，紅方則仕四進五；車2進5，傌四
進六；包4進5，仕五進六；包8平9，俥二進九；馬7退
8，炮五進四；士4進5，炮五平九；象5退7，俥四進五；
包9平1，俥四平七；象7進5，炮九平三；馬8進7，傌六
進四；車2平4，仕六進五；士5進6，兵五進一；士6進
5，兵五進一，紅方佔優勢。

11.仕四進五　　士4進5　　12.傌四進三　　卒3進1

13.炮五平三　　包4平3

黑方平包，準備在紅方左翼尋隙展開反擊，卻忽略了紅

方傌三進一奇襲的手段。如改走包8進1先防一手,則較為穩健。

14.傌三進一　………

紅方傌移邊陲捉車,展開反擊,是迅速擴大先手的有力之著。黑方如接走車8進1逃車,紅方則炮六進六;士5退4,炮六退一;卒3平4,相七進五,紅方佔優。

14.………　卒3平4　　15.炮六平七　………

紅方借邊傌捉車之勢,硬獻七路炮,是緊湊有力之著。

15.………　馬1進3　　16.傌一進二　馬3退5

17.相七進五　馬7退8　　18.俥四進二　卒4進1

19.俥二進六　卒1進1　　20.炮三平一　………

紅方平邊炮,伏側襲取勢手段,攻擊點十分準確。

20.………　車1進1　　21.炮一平四　車1平9

22.兵一進一　………

紅方棄邊兵,阻擋黑方車之路,是靈活細膩之著,可為雙俥炮搶攻加快速度。

22.………　車9進1　　23.炮一平五　車9退1

24.炮五平八　車9平2

黑方如改走包3平2,紅方則傌九退七,紅方大佔優勢。

25.兵七進一　馬8進7　　26.炮八平三　車2平6

27.俥四進二　馬5退6　　28.俥二進一

紅方呈勝勢。

第120局　紅右傌盤河對黑馬踩邊兵(七)

1.炮二平五　馬8進7　　2.傌二進三　車9平8

3.俥一平二　馬2進3　　4.兵三進一　卒3進1

5.傌八進九　卒1進1　　6.炮八平七　馬3進2

7.俥九進一　象7進5　　8.傌三進四　馬2進1

9.俥九平八　………

紅方出俥捉包，儘快展開左翼子力。

9.…………　馬1進3

黑方進馬，正著。如改走包2平4，則俥八進二；卒1進1，炮七退一；卒1平2，俥八進一；包8進3，俥八進三；包8平6，俥二進九；馬7退8，俥八平六；車1平2，炮五進四；士6進5，俥六退一；包6退5，相三進五；車2進8，炮五退一；馬8進6，仕四進五；象3進1，俥六平九，紅方佔優勢。

10.俥八進六（圖120）………

如圖120形勢下，黑方有兩種走法：車1進1和馬3退5。現分述如下。

第一種走法：車1進1

10.…………　車1進1

黑方高右車，快速開動右翼主力。

11.傌四進五　包8平9

黑方平包兌窩俥，屬無奈之著。如改走馬7進5，則炮五進四，黑方車包被牽，更難對抗。

12.俥二進九　馬7退8

13.俥八退一　車1平4

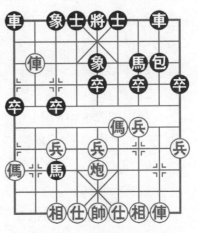

圖120

14.仕六進五　士6進5　　15.傌五退四　車4進4

16.傌四進三　車4平7

黑方如改走包9平7，紅方則相三進一；卒1進1，傌三退五；卒1進1，傌九退八；馬7進8（如馬3進1，則相七進九，紅方佔優勢），俥八退六；車4退2，俥八進四，也是紅方易走。

17.傌三退五　………

紅方退傌捉車，既疏通了俥路，又為左俥出擊創造了有利條件，不失為靈活有力之著。如改走炮五平六，則卒1進1，黑方可應對。

17.…………　車7進4　　18.傌九進八　馬3退5

19.俥八平二　馬8進6

黑方如改走馬8進7，紅方則傌八退七；車7退3（如馬5進3，則傌五進六，將5平6，俥二平四，士5進6，炮五平四，將6進1，俥四平三，紅方得車），傌七進五；車7平5，傌五退三；車5平7，傌三進四；馬7進5，俥二進三；士5退6（如車7退6，則傌四進三，將5平6，傌三退一，紅方得子），傌四退二，紅方得子，大佔優勢。

20.俥二進二　馬6進7　　21.俥二進一　士5退6

22.傌五進四　馬7退6

黑方如改走將5進1，紅方則俥二平三；將5平6，傌四進二，紅方亦得子，佔優。

23.俥二退六　車7退7　　24.傌四退五

紅方呈勝勢。

第二種走法：馬3退5

10.…………　馬3退5　　11.傌九進八　………

　　紅方如改走傌四進三，黑方則馬5退7；仕四進五，車1進3；俥八退三，前馬退5；俥二進六，包8平9；俥二進三，馬7退8；傌三進二，馬8進6；俥八平四，馬5退7；傌二退三，馬6進7；俥四進二，馬7進8；俥四平二，馬8進6；俥二平一，馬6進7；帥五平四，包9平6；俥一平三，馬7退6；帥四平五，士6進5；傌九退七，車1平4；俥三平四，馬6進7；俥四退五，馬7退8，黑方多卒，佔優。

　　11.…………　卒1進1　　12.傌四進五　………

　　紅方如改走傌八進六，黑方則馬5退4；傌四進六，車1進1；俥二進六，車1平6；兵七進一，包8平9；俥二平三，包9進4；俥八退四，包9進3；俥三平四，車6進2；傌六進四，車8進1；兵三進一，車8平6；俥八平四，包9退5；兵七進一，包9平3；兵三進一，包3退1；俥四進一，馬7退8；俥四平五，包3平6；兵三平四，車6進2；炮五進四，士6進5；炮五平一，雙方均勢。

　　12.…………　馬7進5　　13.炮五進四　士4進5
　　14.傌八進七　馬5進6　　15.俥二進三　包8平2
　　16.俥二進六　馬6退4　　17.帥五進一　馬4退6
　　18.帥五平四　包2進3　　19.炮五退二　車1進3
　　20.傌七進八　車1平6
　　黑方呈勝勢。

第四章
五七炮進三兵對屏風馬踩邊兵

　　五七炮進三兵對屏風馬，黑方第7回合馬踩邊兵，意在打亂紅方的佈局計畫，是一種隨機應變的靈活走法。這個佈局的特點是雙方對攻激烈，攻守變化複雜，內容豐富。黑方馬踩邊兵變例本來並不屬於太主流的變化，不過在近幾年比賽中出現不少對局，使這一變化得到了豐富和發展，它是近期較為流行的一種變例。

　　本章列舉了29局典型局例，分別介紹這一佈局中雙方的攻防變化。

第一節　紅炮打3卒變例

第121局　紅炮打3卒對黑衝卒過河（一）

1.炮二平五	馬8進7	2.傌二進三	車9平8
3.俥一平二	馬2進3	4.兵三進一	卒3進1
5.傌八進九	卒1進1	6.炮八平七	馬3進2
7.俥九進一	馬2進1		

　　黑方馬踩邊兵，意在打亂紅方的佈局計畫，是一種隨機應變的靈活走法。

8.炮七進三 ………

紅方炮打3卒，順手牽羊，著法實惠。

8.………… 卒1進1

黑方衝卒過河，準備車1進4捉炮爭先。

9.俥九平六 ………

紅方平俥佔肋，可以配合三路傌出擊爭先，是積極有力
之著。

9.………… 車1進4 10.炮七進一 ………

紅方如改走俥二進五，黑方則士6進5；俥二平六，包8
平9；傌三進四，包2平4；炮七進一，車1退2；後俥平
四，象7進5；傌四進五，包9進4；炮七平三，車8進6；
兵五進一，車8退3；傌五退四，包4平3；兵三進一，包3
進7；仕六進五，車1平2；兵三平二，車8退3；俥四進
二，包9進2；兵五進一，包3平1，黑方有攻勢。

10.………… 士6進5

黑方補士鞏固中路，是穩健的走法。

11.俥二進六 ………

紅方右俥過河，壓縮黑方空間，對黑方左翼造成牽制，
是改進後的走法。

11.………… 車1平3(圖121)

如圖121形勢下，紅方有兩種走法：炮七平九和炮七平
三。現分述如下。

第一種走法：炮七平九

12.炮七平九 象7進5 13.傌三進四 車8平6

14.傌四進六 包8退2 15.傌六進四 車6進2

黑方可考慮改走車6進1，紅方如接走炮五平四，黑方

則車6平9，這樣似乎要比實
戰走法好。

　　16.炮五平四　車3平6

　　17.仕六進五　包8平6

　　18.俥六進三　包6進3

　　19.炮九平四　包2進4

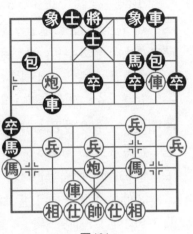

圖121

　　黑方進包捉中兵，顯然並
無有效後續手段。如改走前車
退1，炮四進五；車6退1，俥
六平九；馬1進3，仕五進
六，也是紅方佔主動的局面。

　　20.兵五進一　包2平9　　21.俥二退三　包9退1

　　22.俥六平八　卒9進1

　　黑方如改走馬1進3，紅方則前炮平一，也是紅方佔優
勢。

　　23.相七進五　後車退2　　24.俥二進三　馬1進3

　　25.俥九平六　馬3退1　　26.俥二平三　前車退1

　　黑方退車吃炮，似不如改走馬7退9先避一手好。

　　27.俥三進一　後車平8　　28.俥六平九　………

　　紅方抓住黑方的失誤，乘機平俥擒得一子，為取勝奠定
了「物質」基礎。

　　28.…………　卒5進1　　29.俥九退一

　　紅方多子，呈勝勢。

　　第二種走法：炮七平三

　　12.炮七平三　象7進5　　13.俥六進三　………

　　這裡，紅方另有兩種走法：

①傌三進四，車3平6；俥六進三，馬1進3；炮五平四，馬3退5；相七進五，車6平5；仕六進五，卒1進1；傌九退七，包8平9；俥二進三，馬7退8；俥六平八，馬5退4；俥八平六，馬4退3；兵七進一，包2進3；兵七進一，包2平6；俥六平四，車5平3；傌七進六，車3平8；俥四退一，包9平7；傌六退八，馬8進9；炮三平四，卒1進1；傌八進七，車8平3；相三進一，包7平6；前炮平二，包6進5；仕五進四，卒9進1，黑方佔優勢。

②俥六進五，馬1進3；俥六退四，馬3進1；俥六平八，包2平1；炮五平七，車3平4；俥八退一，卒1進1；俥八平九，卒1進1；俥九進一，包8平9；俥二進三，馬7退8，雙方局勢平穩。

13.………… 車3平1

黑方如改走包2進3，紅方則傌三進四；包2平6，俥六平四；馬1進3，俥四平九；包8平9，俥二進三；馬7退8，俥九平四；馬3退5，俥四退一；馬5退6，兵七進一，紅方局勢較優。

14.傌三進四	包8平9	15.俥二進三	馬7退8
16.俥六進一	車1平4	17.傌四進六	馬8進6
18.炮三平二	包9進4	19.炮五平一	卒5進1
20.炮一進四	包9退2	21.傌六進八	馬1進3
22.傌八退九	馬3退5	23.相七進五	

紅方局勢稍好。

第122局　紅炮打3卒對黑衝卒過河(二)

1.炮二平五　馬8進7　　　2.傌二進三　車9平8

3.俥一平二　馬2進3　　4.兵三進一　卒3進1

5.傌八進九　卒1進1　　6.炮八平七　馬3進2

7.俥九進一　馬2進1　　8.炮七進三　卒1進1

9.俥九平六　車1進4　　10.炮七進一　士6進5

11.俥二進六　包8平9(圖122)

黑方平包兌俥，擺脫紅方右俥的牽制，是比較流行的走法。

如圖122形勢下，紅方有兩種走法：俥二進三和俥二平三。現分述如下。

第一種走法：俥二進三

12.俥二進三　………

紅方選擇兌俥，是比較少見的走法。

12.…………　馬7退8　　13.傌三進四　象7進5

14.傌四進三　包9平7　　15.相三進一　車1平3

黑方平車捉炮，以後1路馬可以跳進去反擊。除此之外，似乎也沒有別的走法來展開局面。

16.炮七平九　馬8進6

17.傌三退四　馬1進3

18.俥六進四　車3退1

19.炮九進二　車3退2

20.俥六平九　包2平1

黑方可考慮車3平4叫殺，紅方如改走仕四進五，黑方有包2進4的反擊手段。

21.炮九進一　卒1進1

22.傌九退七　馬3退5

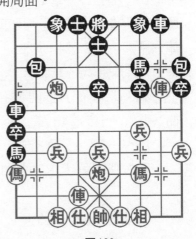

圖122

23.俥九退二　包1平3　　24.俥九退二　………

紅方不能走俥七進六，否則黑方包3進7打相，仕六進五，再包3退2，紅方不好應對。這裡，紅方誤走退俥保俥，致使局面陷入困境。冷靜的走法是炮五平四或俥四退六，這樣尚可一戰。

24.………　　車3平4　　25.炮五平四　車4進4

26.俥四退六　包7平8　　27.相七進五　馬6進7

黑方車從容開出，控制全局，局面大佔優勢。此手黑方跳馬略嫌隨意，應接走包8進6打車，這樣紅方因雙俥有問題，很難應對黑方。

28.兵七進一　包8進4　　29.俥六退八　馬7進5

黑方佔優勢。

第二種走法：俥二平三

12.俥二平三　車1平3　　13.俥三進一　………

紅方如改走炮七平九，黑方則象7進5；俥三進四，車3平1；炮九平七，車1平6；俥四進六，包9進4；俥三平四，車8進4；俥四退一，車8平6；仕六進五，卒5進1；俥六平八，包2平4；炮七進一，馬7進5；炮七平八，卒5進1；俥六進八，馬5進3；炮八平七，車6進2；兵五進一，馬3進5；俥八進四，將5平6；俥八平二，象5退7；俥八進六，士5進4；俥二平三，車6退1，雙方對搶先手。

13.………　　象3進5

黑方飛右象，正確！如改走象7進5，紅方可炮七進一。

14.俥三退一　車3退1　　15.兵三進一　………

紅方如改走俥六進三，黑方則包2平3；炮五進四，馬1

進3；兵三進一，包9平7；傌三進二，卒1進1；相三進
五，卒1進1；傌二進四，包3進4；炮五退二，車3平7；
兵三進一，包7平9；傌四進二，車8進1；相七進五，車8
平6，雙方各有顧忌。

　　15.………… 　車8進6　　16.炮五進四　包9平7

　　17.兵三平四　………

　　紅方平兵，做新的嘗試。如改走傌三進四，則車8平
6；俥六進三，馬1進3；俥六平九，車3平4；仕四進五，
包7平6；傌四進六，車4進1；傌九進八，車4進1；傌八
進七，車4退3；俥九平六，將5平6；俥六進三，包6平
4；傌七退六，車6平5；傌六退七，車5平3；傌七退九，
車3進2；傌九進八，車3進1；俥三平四，士5進6；俥四
退三，象5進7，黑方易走。

　　17.………… 　車3平5

黑方棄車砍炮，在底線搏殺，著法兇悍。

　　18.俥三平五　包7進7　　19.仕四進五　包7平9
　　20.帥五平四　車8進3　　21.帥四進一　車8退2
　　22.傌三進四　包9平3　　23.傌四進六　車8平1
　　24.俥五平八　包2平4　　25.傌六進四　車1平7

雙方對攻，各有顧忌。

第123局　紅炮打3卒對黑衝卒過河(三)

　　1.炮二平五　馬8進7　　2.傌二進三　車9平8
　　3.俥一平二　馬2進3　　4.兵三進一　卒3進1
　　5.傌八進九　卒1進1　　6.炮八平七　馬3進2
　　7.俥九進一　馬2進1　　8.炮七進三　卒1進1

9.俥九平六　車1進4　　10.炮七進一　士6進5

11.俥二進六　象7進5　　12.傌三進四　車1平3

　　黑方如改走車8平6，紅方則傌四進六；包8退2，仕六進五；車6進4，傌六進四；包8平7，兵三進一；卒7進1，炮七進二；士5進6，炮五進四；將5平6，傌四進二；士4進5，炮五平一；包7平8，俥二平三，紅方呈勝勢。

13.炮七平九(圖123)　………

　　如圖123形勢下，黑方有三種走法：車3平6、馬1進3和車3平1。現分述如下。

第一種走法：車3平6

13.…………　車3平6　　14.傌四進六　包8平9

15.俥二進三　馬7退8　　16.炮五進四　車6平5

17.炮五平一　………

　　紅方炮擊邊卒，謀取實利。

17.…………　象5進3

18.仕六進五　卒7進1

19.炮一平七　卒7進1

20.俥六進三　包2進2

21.俥六平九　包9平7

22.相七進五　包2平4

23.炮九退三　車5退1

24.炮七進二　車5平7

25.傌九退七　車7平3

26.炮七平六　象3退5

27.俥九平七　車3平1

28.炮九進一　包4平7

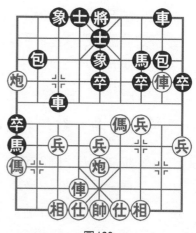

圖123

29.相三進一　車1平4　　30.炮六平七　車4平5

31.炮九退一　車5平1　　32.炮九平八　馬8進9

33.相一進三

紅方多兵，佔優。

第二種走法：馬1進3

13.…………　馬1進3　　14.俥六進一　馬3進1

15.傌四進六　馬1進3　　16.傌九退七　車3退1

17.炮九進三　車3平4　　18.兵七進一　包2平3

19.兵七進一　包3進6　　20.俥六退一　包3退3

21.俥六平七　卒1平2　　22.俥七退一　包8平9

23.俥二平三　馬7退6　　24.俥七進一　………

紅方七路俥高一步的目的是呼應右翼，也可考慮俥七平九再俥九進八的進攻思路。

24.…………　包9平6

黑方平肋包的作用不大，是導致局面不可收拾的根源所在。此時黑方應走車8進6，這樣對紅方有所牽制。

25.炮五進四　車8進6　　26.相三進五　包3平4

27.兵七平八

紅方大佔優勢。

第三種走法：車3平1

13.…………　車3平1　　14.炮九平七　包8平9

黑方平包兌俥，是簡化局勢的走法。

15.俥二進三　馬7退8　　16.俥六平二　馬8進7

17.傌四進五　包9進4　　18.傌五進三　包2平7

19.俥二進八　士5退6　　20.炮七平一　車1平9

21.炮一退三　車9進2　　22.俥二退三　馬1進3

23.俥二平三　包7平8　　24.炮五平二　卒1進1

25.相七進五　馬3退5　　26.傌九退八　卒1平2

27.傌八進六　馬5退4　　28.俥三平二　包8平9

29.傌六進四　車9平6　　30.仕六進五　卒2平3

黑方局勢稍好。

第124局　紅炮打3卒對黑衝卒過河（四）

1.炮二平五　馬8進7　　2.傌二進三　車9平8

3.俥一平二　馬2進3　　4.兵三進一　卒3進1

5.傌八進九　卒1進1　　6.炮八平七　馬3進2

7.俥九進一　馬2進1　　8.炮七進三　卒1進1

9.俥九平六　車1進4　　10.炮七進一　士6進5

11.傌三進四　………

紅方躍傌出擊，是力爭主動的走法。

11.………　車1平3（圖124）

如圖124形勢下，紅方有
兩種走法：俥六進五和炮七平
九。現分述如下。

第一種走法：俥六進五

12.俥六進五　象7進5

黑方應以改走車3平6為
宜。

13.俥二進六　包8平9

14.俥二進三　馬7退8

15.炮七平五　車3平6

16.傌四進六　馬1進3

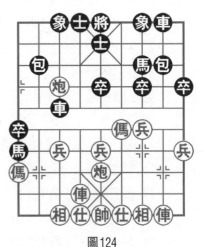

圖124

17.炮五退二　馬3進1　　18.傌九退七　馬8進6

19.傌六進八　包9平8　　20.仕四進五　卒1平2

21.後炮平四　馬1進3　　22.相三進五　馬3退1

23.兵三進一　車6平7　　24.俥六平四　車7進2

25.俥四進二

紅方多子，佔優。

第二種走法：炮七平九

12.炮七平九　車3平6　　13.傌四進六　將5平6

黑方出將，佳著！如改走包8進4，則俥二進一；象7
進5，炮九進三；象5進3（如車6進2，則兵五進一，象5
進3，兵五進一，包2進3，仕六進五，包2平5，兵五進
一，馬1進3，傌六進四，包5進1，俥六進五，紅方佔優
勢），傌六進七；車6進2，兵五進一，紅方持先手。

14.仕四進五　………

紅方如改走仕六進五，黑方則包8進5，黑方有較強的
反擊力。

14.…………　包2平4　　15.傌六進四　包8進4

16.炮五平四　包4平6　　17.相三進五　車6進2

18.傌九退七　包8平5　　19.俥二進九　馬7退8

20.俥六進二　車6平8　　21.炮四退二　包6進7

22.帥五平四　車8平6　　23.帥四平五　車6平9

24.帥五平四　車9平6　　25.帥四平五　馬8進9

26.傌七進九　卒9進1　　27.兵三進一　卒7進1

28.傌九進八　車6平8　　29.帥五平四　馬9進8

30.相五進三　馬8進7

黑方佔優勢。

第125局　紅炮打3卒對黑衝卒過河(五)

1.炮二平五　馬8進7　　　2.傌二進三　車9平8

3.俥一平二　馬2進3　　　4.兵三進一　卒3進1

5.傌八進九　卒1進1　　　6.炮八平七　馬3進2

7.俥九進一　馬2進1　　　8.炮七進三　卒1進1

9.俥九平六　車1進4　　　10.炮七進一　士6進5

11.傌三進四　車1平6

12.傌四進六　包8進4(圖125)

如圖125形勢下,紅方有兩種走法:仕六進五和俥二進一。現分述如下。

第一種走法:仕六進五

13.仕六進五　………

紅方如改走傌六進七,黑方則象3進5;炮七平九,包2平1;俥七退六,車8進4;傌六進八,車6進2;仕六進五,車8平3;兵五進一,包8平3;傌九進七,車6平3;兵五進一,後車平2;俥六進五,馬1進2,黑方易走。

13.…………　象7進5

14.炮七平九　車8進4

15.兵三進一　………

紅方棄兵,引開黑方肋車。如改走炮九退一,則車6平4;炮九平二,車4進4;俥二進三,馬1進3,黑方局勢

圖125

佔優。

　　15.………　車6平7　　16.傌六進四　車7平6

　　17.俥六進三　馬1進3

　　黑方進馬，是保持變化的走法。如改走包2進1，則傌
四進三；車6退3，炮九進二，紅方主動。

　　18.俥六平九　包2進4　　19.俥二進二　車6進2

　　20.兵五進一　車8平2

　　黑方左車右移，是靈活的走法。

　　21.炮五平四　士5進6　　22.相七進五　馬3進1

　　23.傌九退七　包2進1

　　黑方進包邀兌，巧著！

　　24.炮四平八　………

　　紅方如改走俥九退三，黑方則包2平6；傌四退三（如
仕五進四，則車2進5，帥五進一，車6平7，黑方棄子佔
勢，易走），包6進1，黑方局勢佔優。

　　24.………　馬1退3　　25.傌七退九　車6平4

　　黑方多子，佔優。

　　第二種走法：俥二進一

　　13.俥二進一　………

　　紅方高俥，對搶先手，是新的嘗試。

　　13.………　象7進5　　14.傌六進四　車8進1

　　15.俥六平四　車6進4　　16.俥二平四　包8退3

　　黑方退包瞄傌，是老練的走法。

　　17.仕六進五　卒1平2　　18.兵三進一　包8平6

　　19.俥四進五　卒7進1　　20.俥四退二　卒2平3

　　黑方棄卒攔俥，乃取勢要著。

21.兵七進一　車8進5　　22.俥四平五　車8平9

黑方平車吃兵，謀取實利。

23.炮五平六　卒9進1　　24.兵七進一　車9退1

25.兵七平六　車9平5　　26.兵五進一　卒7進1

27.兵五進一　卒5進1　　28.兵六平五　馬1退2

黑方多卒，佔優。

第126局　紅炮打3卒對黑衝卒過河(六)

1.炮二平五　馬8進7　　2.俥二進三　車9平8

3.俥一平二　馬2進3　　4.兵三進一　卒3進1

5.傌八進九　卒1進1　　6.炮八平七　馬3進2

7.俥九進一　馬2進1　　8.炮七進三　卒1進1

9.俥九平六　車1進4　　10.炮七進一　卒7進1

黑方兌卒，活通左馬。

11.傌三進四　卒7進1(圖126)

黑方如改走車1平6，紅
方則傌四進六；卒7進1，俥
二進六；士6進5，傌六進
四；包2平6，仕六進五；象7
進5，俥六進三；車6平3，俥
六平三；馬7進6，俥二進
一；車8進2，傌四進二；車3
退1，傌二進一；卒5進1，俥
三平九；馬1進3，仕五進
六，紅方佔優勢。

如圖126形勢下，紅方有

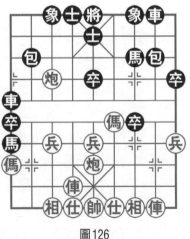

圖126

兩種走法：傌四進六和傌四進五。現分述如下。

第一種走法：傌四進六

12.傌四進六　車1平3

黑方如改走車1退1，紅方則炮七平一；車1退2，傌六進四；車1平6，俥二進六；包8平9，俥二進三；馬7退8，傌四退三；車6進4，俥六平三；象7進5，炮一退二；車6進1，炮五進四；士6進5，傌三進五；車6退6，傌五進三；包9退2，兵五進一，紅方佔優勢。

13.炮七平九　車3退1　　14.傌六進四　………

這裡，紅方另有兩種走法：

①炮九平五，馬7進5；俥二進六，包8平4；俥二進三，包4進6，黑方滿意。

②炮九進三，車3平4；兵七進一，包8進2；傌九進七，包2平3；兵七進一，包3進4；傌六退七，車4進5；傌七退六，馬1退3；相三進一，象7進5；相一進三，象5進3；仕四進五，象3退5；相七進九，馬3退2；俥二進三，包8平5；俥二進六，馬7退8，雙方均勢。

14.…………　車3平1　　15.傌四進三　將5進1

16.俥六進八　包8進6

黑方應以改走車8進1為宜。

17.俥六平七　包2平4　　18.俥七平五　將5平4

19.俥五平四　車1平4　　20.俥四退一　將4退1

21.俥四進一　將4進1　　22.俥四退一　將4退1

23.俥四退一　車8進2　　24.仕四進五

紅方棄子有攻勢。

第二種走法：傌四進五

12.傌四進五 ………

紅方傌踏中卒，是比較簡明實惠的走法。

12.………… 馬7進5 13.俥二進六 包2進1

黑方應改走象7進5，紅方如炮五進四，黑方則士4進5；俥六進五，車8平7；仕六進五，車7進4；相七進五，包8平7；俥六退二，卒7進1；炮五平一，包7平9；兵五進一，卒1平2；炮七平五，車7平4；俥六進一，車1平4；炮五平九，車4平1；俥二平八，馬1進3；相五退七，卒2進1；傌九退七，卒2平3；傌七進五，車1進5；仕五退六，車1平3；仕四進五，卒3平4；傌五進三，卒4進1，黑方佔優勢。

14.俥六平八 士6進5 15.俥八進五 馬5進7

16.炮七進一 ………

紅方進炮，控制黑方子力出動，是爭先的有力之著。

16.………… 車1退2

黑方應以改走車1平3為宜。

17.俥八平三 車1平3 18.俥三退一 馬1進3

黑方如改走卒7平6，紅方則俥三平九，紅方佔優勢。

19.俥三退一 卒1進1 20.傌九退七 象7進9

21.俥三平二 卒1平2 22.仕六進五 卒2平3

23.炮五平二 ………

紅方平炮，拴鏈黑方無根車包，謀子戰術獲得成功。

23.………… 馬3退5 24.前俥進一 車8進2

25.炮二進五 馬5進7 26.俥二退二 馬7退6

27.炮二進二

紅方多子，佔優。

第127局　紅炮打3卒對黑衝卒過河（七）

1.炮二平五　馬8進7　　2.傌二進三　車9平8

3.俥一平二　馬2進3　　4.兵三進一　卒3進1

5.傌八進九　卒1進1　　6.炮八平七　馬3進2

7.俥九進一　馬2進1　　8.炮七進三　卒1進1

9.俥九平八　………

平俥牽包，是紅方的一種選擇。

　9.…………　車1進4

黑方進車捉炮，搶佔要道。

10.炮七進一（圖127）………

如圖127形勢下，黑方有兩種走法：包2平4和士6進5。現分述如下。

第一種走法：包2平4

10.…………　包2平4

11.炮七平三　………

紅方如改走俥二進六，黑方則象7進5；俥八平六，士6進5；俥六進三，包8平9；俥二進三，馬7退8；傌三進四（如炮五進四，則車1平3），馬8進6；俥六進一，車1平4；傌四進六，包4平2；仕六進五，包9進4；炮七進二，士5進4；炮七平九，卒9

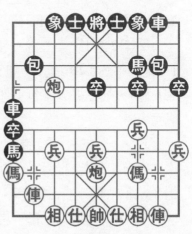

圖127

進1，黑方多卒，易走。

11.…………	象7進5	12.俥八進五	馬1進3
13.俥二進六	卒1進1	14.傌九退七	車1平4
15.仕四進五	車4進4	16.炮三平一	車4平3
17.兵三進一	車3平4	18.兵三進一	包8平9
19.俥二進三	馬7退8	20.炮五進四	士6進5
21.俥八退四	車4退2		

黑方多子，佔優。

第二種走法：士6進5

| 10.………… | 士6進5 | 11.俥二進六 | 包2平4 |
| 12.炮七平三 | ……… | | |

紅方如改走俥八進二，黑方有兩種走法：

①象7進5，兵五進一；卒7進1，兵五進一；車1平5，兵七進一；卒7進1，傌三進五；車5平7，炮五平三；卒7平6，炮三進五；包4平7，相七進五；卒6進1，傌五退七；卒6進1，仕六進五；卒6平5，相三進五；車7進3，傌七進九；卒1進1，俥八平九；包7進2，黑方佔優勢

②卒7進1，兵三進一；車1平7，俥二平三；車7退1，炮七平三；象7進5，炮五平六；車8平6，兵七進一；車6進4，炮三退二；包4進3，相七進五；車6平1，黑方滿意。

| 12.………… | 象7進5 | 13.俥八進五 | ……… |

紅方如改走炮五平六，黑方則包8平9；俥二進三，馬7退8；俥八平二，馬8進7；相三進五，卒9進1；炮三平二，包4平3；炮二退二，馬1進3；傌九退八，車1平4；俥八進七，車4進3；傌三進四，車4平3；傌四進六，車3

進1；俥二進二，包9平8；炮二平九，馬7進6；兵三進
一，馬6進4；兵七進一，馬4進3，黑方多子，佔優。

14.…………　　馬1進3

黑方進馬，準備續進邊卒攻擊紅方邊俥，由此展開反
擊。

14.仕六進五　………

紅方如改走俥八退四，黑方則包4平3，也是黑方易
走。

14.…………　卒1進1　　15.傌九退七　車1平4
黑方平車搶佔要道，是緊湊的走法。

16.俥八退四　包4平3　　17.炮五平六　包8平9
18.俥二進三　馬7退8　　19.相七進五　包9平7
黑方子力靈活且有卒過河，易走。

第128局　　紅炮打3卒對黑升車卒林(一)

1.炮二平五　馬8進7　　2.傌二進三　車9平8
3.俥一平二　馬2進3　　4.兵三進一　卒3進1
5.傌八進九　卒1進1　　6.炮八平七　馬3進2
7.俥九進一　馬2進1　　8.炮七進三　車1進3
黑方升車卒林，是此時重要的選擇。

9.俥九平六　車1平3
黑方平車捉炮，搶佔3路線，是近年流行的走法。

10.炮七平四　………

紅方平炮四路，正著！如改走炮七平六，則車3平2；
俥二進六，包2平3；傌九退七，士6進5；傌三進四，馬1
進2；炮六平七，象3進5；炮七退一，卒1進1；傌四進

六，車2平4；俥六進二，卒1平2；炮七平四，卒5進1；炮四退三，馬2退1；俥六退八，車4平6，黑方足可抗衡。

10.………… 車3平2(圖128)

黑方平車，準備平包攻擊紅方三路底線，是改進後的走法。

如圖128形勢下，紅方有兩種走法：仕六進五和俥三進四。現分述如下。

第一種走法：仕六進五

11.仕六進五 ………

紅方補仕，預作防範。如改走俥六進四，則包2平3；俥六平七，包3進1；炮五平六，包8進2；炮六進四，包8平3；炮六平八，車8進9；俥三退二，前包進5；仕六進五，卒1進1，黑方持先手。

11.………… 包2平3　　12.俥六退一　象7進5

13.炮五平四 ………

紅方卸炮調整陣形。

13.………… 車2進1

14.前炮退二 卒7進1

15.俥二進四 包8平9

16.兵五進一 卒1進1

17.兵五進一 車2平5

18.俥六進四 車5進2

19.俥二進五 馬7退8

20.俥六平四 卒7進1

黑方棄士，有驚無險，是正確的選擇。

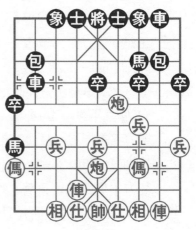

圖128

21. 俥四進五　將5進1　22. 俥四平二　卒7進1

23. 傌三退二　卒7平6　24. 炮四平一　卒6進1

25. 俥二退五　卒6進1　26. 俥二平九　馬1進3

27. 炮一平六　卒6進1

黑方棄卒破仕，乃取勢要著。

28. 帥五平四　車5進2

黑方大佔優勢。

第二種走法：傌三進四

11. 傌三進四　………

紅方進傌，是改進後的走法。

11. …………　包2平3　12. 傌九退七　………

紅方退傌，解除底相之憂，是傌三進四的後續手段。

12. …………　象3進5

黑方如改走象7進5，紅方則俥二進六；包8平9，俥二平三；車8進4，炮四平三；象5進7，俥三進一；象7退5，俥六進六；包3進6，俥三平一；車8平6，傌四進六；車2平3，兵三進一；象5進7，俥一退一；士6進5，俥六進一；車3退2，俥六退二；包3平6，炮五進四；將5平6，炮五退一；象7退9，俥一平二；象9退7，俥六平三，紅方佔優勢。

13. 傌四進六　車2平4　14. 炮四進一　卒5進1

15. 炮四退一　包3退1　16. 相七進九　士6進5

17. 傌七進八　包8進2　18. 傌八進九　馬1退2

黑方退馬，嫌軟，應以改走卒5進1為宜。

19. 傌九進八　車4平1　20. 兵七進一　………

紅方應改走兵三進一，這樣更為積極有力。

20.…………	車1退1	21.兵七進一	車1平2
22.兵七平八	車2平4	23.炮五平六	車4平2
24.俥六平七	包3平1	25.俥七進五	

紅方佔優勢。

第129局　紅炮打3卒對黑升車卒林(二)

1.炮二平五	馬8進7	2.傌二進三	車9平8
3.俥一平二	馬2進3	4.兵三進一	卒3進1
5.傌八進九	卒1進1	6.炮八平七	馬3進2
7.俥九進一	馬2進1	8.炮七進三	車1進3
9.俥九平六	車1平3	10.炮七平四	車3進1

黑方進車捉炮，是常見的走法。

| 11.炮四退三 | 車3平6 | 12.仕六進五 | 馬1退2 |

黑方退馬，控制紅方俥路，是靈活的走法。

13.兵三進一　………

紅方棄兵爭先，是近期出現的新變化。

13.…………　　車6平7

黑方如改走卒7進1，紅方則俥二進四，紅方佔優勢。

14.傌三進四(圖129)　………

如圖129形勢下，黑方有兩種走法：象7進5和士6進5。現分述如下。

第一種走法：象7進5

14.…………　　象7進5　　15.傌四進五　車7平6

黑方平車，出於無奈。如改走馬7進5，則炮五進四；士6進5，俥六進六，紅方佔優勢。

16.俥二進六　………

紅方亦可改走俥二進四，黑方如接走包8平9，紅方則俥二平七；士6進5，傌五退四；車6平7，傌四進六，紅方佔優勢。

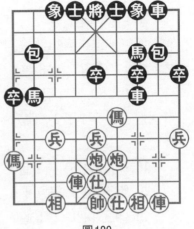

圖129

16.………　　包8平9

17.俥二平三　　馬7進5

18.炮五進四　　士6進5

19.俥六進七　　………

紅方進俥，塞住黑方象眼，可謂一擊中的！

19.…………　　包9退1

黑方退包打俥，速敗。應以改走包9平6為宜。

20.俥三進二　　車6退1

黑方退車捉炮，授人以隙。但如改走包9進1，紅方則炮四平六，也是紅方佔優勢。

21.炮四平七　　………

紅方平炮催殺，擒得一子，為取勝奠定了「物質」基礎。

21.…………　　包2平3　　22.炮五平七

紅勝。

第二種走法：士6進5

14.…………　　士6進5

黑方補士，是改進後的走法。

15.俥二進六　　………

紅方如改走傌四進五，黑方則馬7進5；炮五進四，象3

進5；兵五進一，包8進4；相三進五，車8進5；俥六進
七，卒1進1；帥五平六，馬2退3；炮五退一，車8平5；
炮五進三，車5平8；炮五平二，包2進4；兵七進一，車7
進2；炮二退五，車8進1；俥二進三，包2平8；炮四平
二，士4進5；傌九退七，卒1進1；俥六退二，車7平3；
俥六退三，卒1平2；俥六平七，卒2平3，黑方多卒，佔
優。

　15.………… 象7進5　　16.傌四進五 馬7進5

　17.炮五進四 車7平5　　18.俥二平三 包8平7

　19.俥三平四 車5進2　　20.炮四平七 象3進1

　21.俥六進七 車8進5

黑方針鋒相對，展開反擊，使局勢複雜多變。

　22.俥四平一 包7退2　　23.俥六平八 包2平3

　24.俥八退三 包3進5　　25.俥八退一 ………

紅方退俥，嫌軟，不如直接俥八平九吃卒來消除後顧之
憂。黑方目前並無有效的攻擊手段。

　25.………… 車5退1

黑方退車，好棋！這樣可以搶佔有利位置，控制住紅方
傌的出路，黑方取得滿意的局面。

　26.俥一平三 包7平6　　27.俥八平五 車8平5

　28.相七進五 ………

紅方飛相，自擋俥路，落入下風。應以改走俥三退四為
宜。

　28.………… 卒1進1　　29.炮五平八 象1退3

　30.俥三退二 車5退2　　31.炮八退一 車5平2

黑方車搶佔要道，紅方邊傌成為黑方攻擊目標，正著！

32.炮八平二　卒1進1　　33.傌九退七　包6進4

34.炮二進四　包6平7　　35.炮二退六　………

這裡，紅方應以改走炮二退八為宜。

35.…………　車2進5　　36.炮二退二　包3平1

37.傌七進六　車2進1　　38.仕五退六　包1進2

黑方佔優勢。

第130局　紅炮打3卒對黑升車卒林(三)

1.炮二平五　馬8進7　　2.傌二進三　車9平8

3.俥一平二　馬2進3　　4.兵三進一　卒3進1

5.傌八進九　卒1進1　　6.炮八平七　馬3進2

7.俥九進一　馬2進1　　8.炮七進三　車1進3

9.俥九平六　車1平3　　10.炮七平四　車3進1

11.炮四退三　車3平6　　12.仕六進五　馬1退2

13.俥二進六(圖130)　………

如圖130形勢下，黑方有三種走法：象7進5、象3進5和包2進1。現分述如下。

第一種走法：象7進5

13.…………　象7進5

14.俥六進六　包2進1

黑方如改走包2平3，紅方則傌九進八；卒7進1，兵三進一；車6平7，俥六退二；包8退1，俥六平三；象5進7，傌八進六；包8平6，俥二進三；馬7退8，炮五進

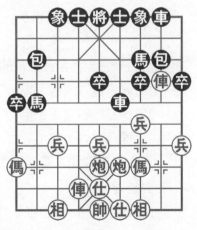

圖130

四；馬8進7，炮五退一；馬2進4，炮四平六；馬4進6，
傌六進七；馬6退5，炮六平五，紅方大佔優勢。

15.炮五平七　………

紅方如改走傌六平七，黑方則包2平4；傌七退三，卒7
進1；炮五進四，士6進5；炮五退二，卒7進1；傌二平
三，包4退1；傌三退二，馬7進5；傌三進二，包8平7；
相七進五，馬2進4；炮五平四，車6平2；前炮進二，包4
平1；傌七平八，車8進4；傌三平一，包1進5；傌一進
三，士5退6；傌一平四，將5進1；傌八平七，包7進7；
相五退三，包1平3，黑勝。

15.…………	包8平9	16.傌二進三	馬7退8
17.傌六進一	士4進5	18.傌六平八	包2平4
19.相七進五	卒1進1	20.兵七進一	卒1進1
21.傌九退八	馬8進7	22.炮七平八	卒7進1
23.兵三進一	車6平7	24.傌三進四	包9進4

雙方形成混戰局面。

第二種走法：象3進5

13.………… 　象3進5

黑方飛右象，是改進後的走法。

14.傌六進六	包2進1	15.傌六平八	包2平4
16.傌三進四	車6進1	17.傌八退二	卒1進1
18.傌八平六	包4平3	19.傌六進一	包3進6

黑方包轟底相，是爭取對攻的走法。如改走包3退1，
則相對穩健。

20.傌二平三 　包8進5 　21.炮四進七 　………

紅方炮轟底士，似佳實劣。應改走炮五平二，黑方如車

8進7，則俥三進一；士6進5，炮四平五；將5平6，俥三退一；卒1進1，傌九退七；車8進2，炮五進四；包3平6，炮五平四；包6退6，俥三平四；車6退2，俥六平四，紅方多子，呈勝勢。

21.………　車8進2　　22.炮四退二　包8平7

23.俥三平五　………

紅方平俥吃卒，敗著！應改走炮五進四，這樣紅方主動。

23.………　車8進2　　24.帥五平六　士4進5

25.俥五退二　車6退1　　26.俥五平六　包7平1

27.炮四退一　包1進2　　28.帥六進一　包3平7

黑方大佔優勢。

第三種走法：包2進1

13.………　包2進1

黑方高包卒林，是堅守的走法。

14.俥六進七　士6進5　　15.炮五平七　象3進1

16.俥六平八　包2平4　　17.相七進五　卒1進1

18.兵七進一　包8平9　　19.俥二進三　馬7退8

20.傌三進四　………

紅方進傌，打車邀兌，是簡明的走法。

20.………　車6進1　　21.俥八退三　包9進4

22.兵七進一　卒1進1　　23.傌九退八　包4退1

24.兵七進一　包4平6　　25.炮四進五　車6退3

26.兵七平六　馬8進7　　27.炮七進四　象1退3

28.傌八進七　車6進3　　29.兵三進一　卒7進1

30.俥八平三　馬7退9　　31.俥三退二　包9退1

32.炮七平五　象7進5　　33.傌七進九

紅方多兵，佔優。

第131局　紅炮打3卒對黑升車卒林(四)

1.炮二平五　馬8進7　　2.傌二進三　車9平8

3.俥一平二　馬2進3　　4.兵三進一　卒3進1

5.傌八進九　卒1進1　　6.炮八平七　馬3進2

7.俥九進一　馬2進1　　8.炮七進三　車1進3

9.俥九平六　士6進5　　10.俥二進六 ………

紅方如改走傌三進四，黑方則包2平4；傌四進三，象7進5；炮七進三，包8進5；俥六進四，包4平3；炮五平四，卒5進1；傌三進一，車8進2；俥六平五，包8退4；相三進五，車8平9；兵三進一，車9平8；兵三進一，車1平7；俥五平九，包8進4；俥九退二，車7平6；炮四平三，馬7進6；炮三退一，馬6進4；俥九進一，馬4進6；俥九平三，包8平9；俥二進七，包3平8；仕六進五，包8進7；炮三退一，馬6進8；俥三退三，包9進2；俥三平二，車6進5；俥二退一，包9平7；俥二平三，馬8進7，黑方多子，佔優。

10.………… 包2平4(圖131)

黑方如改走車1平3，紅方則炮七平四；車3進1，炮四退三；卒7進1，傌三進四；卒7進1，俥六進四；包2進1，俥六平七；包2平8，傌四進五；象7進5，俥七平九；前包平7，傌五進三；包7進6，帥五進一；車8平7，傌三退四；卒7平6，傌四進六；車7進8，炮四退一；馬1進3，炮五平六；包8退1，俥九平二；馬3進4，炮六退一；

車7退2，傌六退七；包8平7，黑方棄子有攻勢。

如圖131形勢下，紅方有兩種走法：傌三進四和俥六進四。現分述如下。

第一種走法：傌三進四

11.傌三進四　………

紅方躍傌助戰，是緊湊的走法。

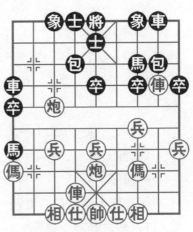

圖131

11.…………　象7進5

12.炮七進三　………

紅方如改走炮七進二，黑方則車1平3；炮七平八，車3平2；炮八平七，車2進1；傌四進五，馬7進5；炮五進四，車8平6；仕六進五，車2平5；炮五平九，馬1退2；炮七退一，車5進2；兵七進一，也是紅方佔主動。

12.…………　車8平6

黑方車捉紅方傌，企圖擺脫牽制。

13.傌四進三　包8退2　　14.俥二進二　………

紅方進俥黑方下二路，為邊傌奇襲騰出通道，是含蓄有力之著。

14.…………　包8平7　　15.傌三進一　包7進5

黑方如改走車6進6，紅方則傌一進三；將5平6，仕六進五，也是紅方大佔優勢。

16.俥六平三　………

紅方平俥捉包，可謂一擊中的，頓時令黑方難以招架了。

16.………… 車1退2

黑方如改走包7退1，紅方則俥三進四；象5進7，傌一進三；車6進1，炮七平四，紅方多子，呈勝勢。又如改走包7平6，則傌一進三；包6退4，俥三平四，紅方亦大佔優勢。

17.俥三進三　車1平3　　18.傌一進三　車6進1

19.俥三進三　包4平7　　20.炮五進四

紅勝。

第二種走法：俥六進四

11.俥六進四　象7進5　　12.炮七進二　車1平3

黑方亦可改走卒1進1，紅方如炮五平六，黑方則包8平9；俥二進三，馬7退8；炮六進五，包9平4；俥六退一，馬8進6；相三進五，卒5進1；傌三進四，馬6進8；兵五進一，卒5進1；俥六平五，卒7進1；俥五平六，卒7進1；相五進三，馬8進7；相七進五，包4進1；傌四進三，包4平5；仕四進五，包5進2；傌三進一，車1平6；俥六退一，將5平6；俥六平五，象5進3；傌一進二，車6退1；炮七退一，馬1進3；仕五進六，車6平8，黑勝。

13.俥六平九　車3退1　　14.俥九退二　車3進2

15.俥九進一　包8平9　　16.俥二平三　包9退1

17.炮五平七　車3平4　　18.仕六進五　車8進2

19.傌三進四　車4進4　　20.俥三平一　車8進5

21.相三進五　車8平5　　22.傌四退五　馬7進9

黑方佔優勢。

第132局　紅炮打3卒對黑升車卒林(五)

1.炮二平五	馬8進7	2.傌二進三	車9平8
3.俥一平二	馬2進3	4.兵三進一	卒3進1
5.傌八進九	卒1進1	6.炮八平七	馬3進2
7.俥九進一	馬2進1	8.炮七進三	車1進3
9.俥九平八	⋯⋯⋯		

紅方出俥牽炮，是穩步進取的走法。

9.⋯⋯⋯⋯⋯　車1平4　　10.傌三進四　⋯⋯⋯

紅方進傌，是急攻型的走法。

10.⋯⋯⋯⋯　包2平5(圖132)

黑方還架中包，牽制紅方中路，是對攻性較強的走法。

如圖132形勢下，紅方有三種走法：仕六進五、仕四進五和俥二進三。現分述如下。

第一種走法：仕六進五

11.仕六進五　⋯⋯⋯

紅方補左仕，嫌軟。

11.⋯⋯⋯⋯⋯　包8進5

黑方進包，封俥瞄傌，是緊湊有力之著。由此，黑方反奪主動權。

12.俥八進二	卒1進1
13.傌九退七	士6進5
14.傌四進三	車4進2
15.傌三進五	象7進5
16.炮七平九	包8進1

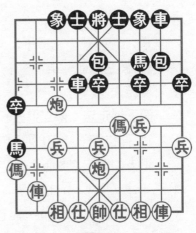

圖132

17. 傌七進九　馬7進6　　18. 炮五平六　馬6進7

19. 相七進五　馬7進6

黑方進馬捉傌，暗伏傌二平一，車4進2，仕五進六，馬6退4的謀子手段，令紅方頓感難以招架。

20. 傌二進一　車8進8

黑方得子，呈勝勢。

第二種走法：仕四進五

11. 仕四進五　包8進5

黑方進包封傌，正著。如改走包5進4，則傌二進三，紅方持先手。

12. 傌八進二　卒1進1　　13. 兵七進一　士6進5

14. 炮七進二　車4進2

黑方進車捉傌，試探紅方應手，是靈活的走法。

15. 傌四退三　………

紅方退傌，正著！如改走傌四進三（如傌四進五，則馬7進5，炮五進四，包8平5，紅方丟傌），則車4平7，黑方不難走。

15. …………　包8平5　　16. 相三進五　車8進9

17. 傌三退二　車4退3　　18. 炮七平五　象7進5

雙方大體均勢。

第三種走法：傌二進三

11. 傌二進三　包8平9

黑方如改走包8進2，紅方則炮七進二；包8平6，傌二平三；車4退1，炮七平五；象7進5，仕六進五；車8進8，傌八進二；卒1進1，兵五進一；車4進3，傌三平五；士6進5，炮五平三；車8平7，兵三進一；象5進7，相七

進五；卒5進1，炮三進二；車4進3，傌九退八；車4平1，兵五進一；包6進5，仕五退四；車1平6，傌五進一；車7進1，傌八進六；車7退1，傌五平六；車6退2，傌四進六；將5平6，炮三平九；車7退1，傌六退二，紅方多子，佔優。

12.傌二平三	車8進4	13.炮七進二	車8平6
14.傌八進三	車4退1	15.炮七平五	包9平5
16.炮五平四	車6平5	17.相三進五	馬1退2
18.傌四進三	車5進2	19.傌三進五	車5平7
20.傌五進三	將5進1	21.傌八進一	車7平6
22.炮四平二	車6平8	23.炮二平三	車8退5
24.兵三進一	車8平7	25.兵三進一	將5退1
26.炮三進五			

雙方均勢。

第133局　紅炮打3卒對黑升車卒林(六)

1.炮二平五	馬8進7	2.傌二進三	車9平8
3.傌一平二	馬2進3	4.兵三進一	卒3進1
5.傌八進九	卒1進1	6.炮八平七	馬3進2
7.傌九進一	馬2進1	8.炮七進三	車1進3
9.傌九平八	車1平4	10.傌二進六	………

紅方進傌卒林，壓制黑方左翼子力。

10.…………　包2平4(圖133)

如圖133形勢下，紅方有三種走法：傌三進四、炮七進二和仕六進五。現分述如下。

第一種走法：傌三進四

11.傌三進四 ………

紅方躍傌河口，著法積極。

11.……………… 象7進5

12.炮七進三 ………

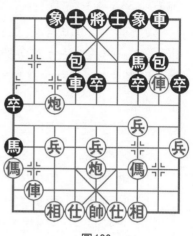

圖133

紅方如改走炮七進二，黑方則包8平9；俥二進三，馬7退8；傌四進三，包9平7；相三進一，馬8進6；兵三進一，車4進1；俥八平四，馬1退2；俥四進七，馬2退3；炮五進四，士4進5；俥四退三，車4進2；傌三退五，車4退3；炮五平四，包7平6；傌五進六，包6平4；兵五進一，卒1進1；炮四平三，卒1進1；傌九退七，車4進5；炮三平七，馬3進1；仕四進五，包4平3；炮七退二，包3進4；俥四退二，車4平3；相七進五，包3平2，黑方多子，佔優。

12.……………… 車8進1

黑方升車捉炮，下伏車8平6捉傌、擺脫牽制的手段。如改走士6進5，則俥八進二，卒1進1，炮五平七，紅方易走。

13.炮七退一 車8平6 14.俥八進三 包8退2

黑方退包，授人以隙。應改走包8平9，紅方如仕六進五，黑方則車6進3；炮七進一，車6退3；炮七退一，車6進3；炮七進一，車6退3；炮七退一，車6進3；炮七進一，雙方不變作和。

15.兵三進一　………

紅方抓住黑方退包的間隙獻兵，巧妙一擊，為平炮攻馬謀子創造了有利條件，是迅速擴大優勢的緊要之著。

15.…………　卒7進1　　16.炮五平三　包8平7

17.炮三進五　包4進7

黑方揮包轟仕，是力求一搏的走法。如改走包4平7，則炮七平三，紅方多子，穩佔優勢。

18.炮三平四　………

紅方平炮攔車，構思精巧！

18.…………　包4退1　　19.炮四退一　車4退1

20.傌四進五　車4進4　　21.仕四進五　車4平5

22.傌五退四

紅方多子，佔優勢。

第二種走法：炮七進二

11.炮七進二　象7進5　　12.傌三進四　包8平9

黑方如改走士6進5，紅方則傌四進三；車4進1，俥八進五；車4平2，俥八平九；車2平3，炮七平八；包4平3，俥九平八；馬1進3，兵五進一；馬3退5，相三進一；卒1進1，雙方形成互纏局面。

13.俥二平三　………

紅方平俥，吃卒壓馬，是力爭主動的積極走法。如改走俥二進三，則馬7退8；傌四進三，包9平7；相三進一，馬8進6；傌三退四，士6進5；兵三進一，包7退2；炮七進一，馬6進8；兵三平二，卒5進1；俥八進三，包4平3，黑方足可對抗。

13.…………　車8進9

黑方車沉底捉相，是改進後的走法。如改走包9進4，則兵三進一；車8進5，傌四進五；馬7進5，炮五進四；士4進5，傌八進七；將5平4，炮七平九；象5進7，仕六進五；卒1進1，炮九進二；象3進5，傌八進一；將4進1，炮九平四；包9平7，傌三平四；車8平2，傌八平五；士5進6，傌四平二，紅方呈勝勢。

14.兵三進一　………

紅方如改走傌八進七，黑方則車8平7；傌八平六，馬1退2；炮七平八，包4平3；傌六退二，馬2退4；炮八退六，包9進4；帥五進一，包9平7；傌三平四，包7進2；炮八進八，包7平9；炮五進四，馬7進5；傌四平五，馬4進2；傌五進一，士6進5；傌四進五，包3退1；傌九進八，車7退1；帥五進一，包3平6；傌五進三，馬2進4；帥五平四，包6平5；傌八進六，車7退2，黑方呈勝勢。

14.…………	包9退1	15.傌三平四	包9平7
16.炮五平三	馬7退5	17.炮三進六	馬5進3
18.炮三平六	車4平1	19.炮六平一	車8退9
20.傌四進三	士6進5	21.傌三進四	車8平9
22.傌八平二	包4退1	23.炮一平二	卒1進1
24.傌四平九	馬3進1	25.傌四退三	包4平8
26.傌二進七	車9平7	27.傌二退二	後馬進3
28.兵三平四	卒5進1	29.兵五進一	馬3進5
30.仕六進五	卒9進1		

雙方大體均勢。

第三種走法：仕六進五

11.仕六進五	象7進5	12.傌八進三	包8平9

13.俥二進三　馬7退8　　14.傌三進四　………

紅方如改走炮七平二，黑方則車4進1；炮二退二，馬8進7；兵五進一，馬1退2；傌三進四，包4平2；俥八平七，車4平8；炮二平六，包9進4；兵五進一，車8平5；傌四進三，車5平4，黑方易走。

14.…………	馬8進6	15.炮七平二	包9進4
16.炮五平四	馬6進8	17.傌四進三	士6進5
18.相七進五	車4進1	19.炮二進一	包9平7
20.傌三退四	車4平8	21.兵三進一	車8平7
22.俥八進二	包7進2	23.俥八平五	包7平6
24.炮四平三	馬1退2	25.炮三進二	包6退2
26.炮三平二	馬8退6	27.俥五退二	車7平6

雙方形成互纏局面。

第134局　紅炮打3卒對黑升車卒林（七）

1.炮二平五	馬8進7	2.傌二進三	車9平8
3.俥一平二	馬2進3	4.兵三進一	卒3進1
5.傌八進九	卒1進1	6.炮八平七	馬3進2
7.俥九進一	馬2進1	8.炮七進三	車1進3
9.俥九平八	包2平4（圖134）		

如圖134形勢下，紅方有三種走法：俥二進六、傌三進四和炮七進二。現分述如下。

第一種走法：俥二進六

10.俥二進六　象7進5　　11.炮七進二　………

紅方如改走炮七進三，黑方則車8進1（如士6進5，則傌三進四，卒1進1，傌四進六，卒5進1，兵三進一，象5

進7，俥八進五，車1進1，俥八平六，紅方佔優勢）；俥八進六，車1平4；炮七平八，馬1進3；仕六進五，卒1進1；俥三進二，象5退7；俥二平三，包4平5；俥二退三，包8進4；仕五進六，車4進4；仕四進五，車4退4；俥三進一，包8進3；相三進一，包8平9，黑方佔優勢。

図134

11.…………	車1平4		
12.俥八進三	包8平9	13.俥二進三	馬7退8
14.仕六進五	馬8進6	15.傌三進四	士6進5
16.炮五平四	馬6進8	17.傌四進三	包9進4
18.相七進五	包9平7	19.傌三退四	卒5進1
20.兵五進一	車4進1	21.兵五進一	車4平5
22.兵七進一	馬1退2	23.俥八退一	包7平5

黑方佔優勢。

第二種走法：傌三進四

10.傌三進四	象7進5	11.炮七進二	車1平4
12.傌四進三	包8進5	13.俥八進七	車8進3
14.兵三進一	馬7退8	15.俥八平二	………

紅方平俥邀兌，是簡明的走法。

15.…………	車8退2	16.傌三進二	包8平1
17.相七進九	馬1退2	18.傌二退四	馬8進6
19.俥二進八	馬2退3	20.俥二平四	包4平6

21.俥四退一 車4進3 22.俥四退四 象5進7

23.兵七進一 象3進5 24.炮五平一 馬3進4

雙方均勢。

第三種走法：炮七進二

10.炮七進二 ………

紅方進炮打馬，是力爭主動的走法。

10.……… 象7進5 11.俥八進七 士6進5

12.傌三進四 包8進5 13.俥八平六 包8平6

14.俥二進九 馬7退8 15.仕四進五

紅方大佔優勢。

第二節 紅退七路炮變例

第135局 紅退七路炮對黑升車卒林(一)

1.炮二平五 馬8進7 2.傌二進三 車9平8

3.俥一平二 馬2進3 4.兵三進一 卒3進1

5.傌八進九 卒1進1 6.炮八平七 馬3進2

7.俥九進一 馬2進1 8.炮七退一 ………

紅方退炮先避一手，著法比較含蓄。

8.………… 車1進3

黑方升車卒林，是穩健的走法。

9.俥九平八 包2平4

黑方平包士角，擺脫紅方俥的牽制。

10.俥八進二 ………

紅方升俥捉包，準備兵七進一搶先。

10.………… 卒1進1　11.兵七進一　卒1平2

黑方如改走象3進5，紅方則兵七進一；象5進3，俥二進六；象7進5，兵五進一；士6進5，傌九進七；包8平9，俥二進三；馬7退8，炮五平九；卒1平2，俥八進一；車1平4，俥八退一；車4進3，俥八平九；包4平3，炮九平七；車4進2，前炮進三；車4退1，傌七退五；包3進6，炮七進三；包3退6，俥九平二；馬8進7，俥二進四；包9退2，炮七進一；象5退3，俥二平三；車4平3，俥三進二；士5退6，俥三平一；包3進7，仕六進五；包3平1，俥一退三，紅方多子，佔優。

12.俥八平六　馬1退3　13.俥二進五　卒7進1

14.俥二退一　象7進9(圖135)

由於黑方士角包被紅方俥牽制，黑方飛邊象雖略顯古怪，但也是此時唯一的正著。

如圖135形勢下，紅方有三種走法：傌三進四、兵三進一和俥六進二。現分述如下。

第一種走法：傌三進四

15.傌三進四　………

紅方躍傌搶攻，有備而來。

15.………… 士4進5

16.俥二進二　………

紅方進俥，繼續給對手施加壓力，寧可放黑7卒過河，也不給黑方借兌卒之機調整陣形。

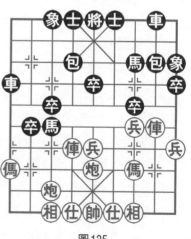

圖135

16.……………　卒7進1　　17.傌九進八　　車1平2

18.傌四進五　馬7進5　　19.俥二平五　車2進2

20.俥六進四　包8平5

黑方雙象散亂，宜走象9退7，紅方如接走俥五平七，黑方則車2退5，以下伺機連象固防，這樣尚可抗衡。

21.俥六進一　象9進7　　22.俥五平七　象3進1

23.俥七進一　包5進5　　24.俥七平九　車2退5

25.相七進五　馬3退5

黑方應改走馬3進5，紅方如俥六退五，黑方則馬5進7；相五進三，車8進3；俥六平三，車8平5；相三退五，車2進8；炮七退一，馬7退5；俥九進二，士5退4；俥三進二，雖然紅方佔優勢，但要比實戰結果好。

26.兵五進一　馬5退6　　27.俥六退三　車8進6

28.兵五進一　車2平4　　29.俥六平七

紅方佔優勢。

第二種走法：兵三進一

15.兵三進一　象9進7　　16.炮七進四　………

紅方如改走傌九進八，黑方則車1平2；傌八退七，車2進5；炮七進三，卒3進1；傌三進四，士6進5；傌四進五，馬7進5；炮五進四，將5平6；兵五進一，車2平6；仕六進五，包4平7；相三進一，車6退5；炮五退一，包7平5；相七進五，包8進1；相一退三，車8進1，黑方足可一戰。

16.……………　車1平3　　17.炮五平七　馬3進4

18.俥六退一　車3進1　　19.傌九進八　象7退5

20.俥六進三　車3平4　　21.傌八進六　馬7進6

22.俥二平三

紅方形勢略優。

第三種走法：俥六進二

15.俥六進二　士4進5　　16.兵三進一　象9進7

17.傌九進八　車1平2

黑方如改走車1進5，紅方則傌八退九；包8進2，黑方
形勢不弱。

18.俥六平七　馬3進4　　19.帥五進一　象7退5

20.俥七退三　馬7進6　　21.俥二平四　包8進6

22.炮七進八　馬6退4　　23.炮七平九　包8平9

24.傌三進二　車8平7　　25.炮五平三　後馬進3

26.俥四平七　馬4退3　　27.俥七進二

紅方佔優勢。

第136局　紅退七路炮對黑升車卒林(二)

1.炮二平五　馬8進7　　2.傌二進三　車9平8

3.俥一平二　馬2進3　　4.兵三進一　卒3進1

5.傌八進九　卒1進1　　6.炮八平七　馬3進2

7.俥九進一　馬2進1　　8.炮七退一　車1進3

9.俥九平八　包2平4　　10.俥八進二　卒1進1

11.兵七進一　卒1平2　　12.俥八平六　卒3進1

黑方過卒，著法強硬。

13.炮七進八　士4進5

14.炮七退二(圖136)　………

如圖136形勢下，紅方有三種走法：馬1退2、象7進5
和包8平9。現分述如下。

第一種走法：馬1退2

14.………… 馬1退2

15.傌九進八　車1進2

16.炮七平三　馬2進4

17.俥六進一　………

紅方棄俥砍馬，一俥換雙，正著。

17.………… 卒3平4

18.傌八進六　………

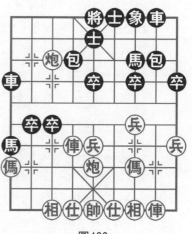

圖136

紅方亦可改走炮五進四，黑方如包4平5，紅方則傌八進六；車1退2，傌六進五；車1平5，傌五進三；將5平4，俥二進五，紅方大佔優勢。

18.………… 包8進6　　19.傌三進四　車1退2

20.炮五進四　包4平5　　21.傌六進五

紅方呈勝勢。

第二種走法：象7進5

14.………… 象7進5　　15.俥二進七　車8進2

16.炮七平五　士5退4

黑方如改走士5進6，紅方則俥六進四；馬1進3，傌三進四；馬3退4，傌九進八；車1退3，傌八進七；車1平4，俥六退三；車4進5，傌七退六；卒3平4，傌四進五；卒4進1，兵五進一；卒4進1，後炮平一，紅方呈勝勢。

17.前炮平二　包4平8　　18.兵五進一

紅方呈勝勢。

第三種走法：包8平9

14.………… 包8平9

黑方平包，兌俥棄馬，是新的嘗試。

15.炮七平三　車8進9　　16.傌三退二　馬1進3

17.俥六進二　馬3退5　　18.俥六平二　包4平5

19.仕四進五　馬5進3　　20.炮五平三　卒5進1

21.相三進五　馬3退4　　22.俥二平五　………

紅方平俥吃卒，錯失戰機。應改走俥二進一，黑方如包9進4，紅方則俥二平一；包9平2，後炮進四；象7進9，前炮進一，紅方主動。

22.………… 包9進4　　23.俥五退一　士5退4

24.傌九進八　車1平4　　25.兵三進一　卒7進1

黑方應改走卒3平2，紅方如前炮平四，黑方則包9進3；傌二進一，馬4退5；俥五平八，馬5進7，黑方佔優勢。

26.傌八退七　卒3進1　　27.傌七退九　………

紅方應以改走俥五平一為宜。

27.………… 包9進3　　28.傌二進四　車4平8

29.後炮平二　馬4退5　　30.俥五平一　包9平4

31.帥五平六　馬5退7

黑方佔優勢。

第137局　紅退七路炮對黑升車卒林(三)

1.炮二平五　馬8進7　　2.傌二進三　車9平8

3.俥一平二　馬2進3　　4.兵三進一　卒3進1

5.傌八進九　卒1進1　　6.炮八平七　馬3進2

7.俥九進一　馬2進1　　8.炮七退一　車1進3

9.俥九平八　包2平4　　10.俥八進二　卒1進1

11.兵七進一　卒1平2

12.俥八進一　馬1退3(圖137)

如圖137形勢下，紅方有兩種走法：仕四進五和仕六進五。現分述如下。

第一種走法：仕四進五

13.仕四進五　………

紅方如改走傌九進七，黑方則包8進4；炮七進三，包8平3；俥二進九，馬7退8；炮七平四，馬8進7，雙方大體均勢。

13.…………　象7進5

14.炮五平七　………

紅方如改走俥二進六，黑方則包8平9；俥二平三，包9退1；俥八進三，車1平4；傌九進七，包9平7；俥三平四，包7進4；相三進一，馬3退1；俥八進一，包7平3；炮七進三，卒3進1；傌七進五，車4進3；俥四平三，士6進5；傌五進四，車8進1；傌三進四，車4平5；後傌進六，車5平6；傌六進八，包4平3；相七進九，馬1進2；炮五平四，馬2進4；帥五平四，車6進1；仕五進四，車8進7；傌八進七，將5平6；俥

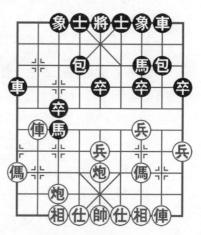

圖137

八退七，車8平2；仕四退五，馬4退5，黑方呈勝勢。

14.………… 包8進4　　15.相三進五　包8進1

16.傌九進七　車1進5

黑方如改走馬3退5，紅方則兵五進一；卒3進1，前炮進二；馬5進3，俥八平七；車1進1，雙方均勢。

17.前炮進二　卒3進1　　18.炮七進三　車1退4

雙方局勢平穩。

第二種走法：仕六進五

13.仕六進五　象7進5　　14.炮五平七　………

紅方卸炮，調整陣形。如改走俥二進六，則包8平9；俥二進三，馬7退8；炮七進四，馬3退5；炮七退二，包4平1；傌三進四，馬8進6；傌四進五，包1進5；相七進九，馬5進4；傌五退四，馬4進3；帥五平六，車1平4；炮五平六，馬3退1；俥八退二，車4進2；俥八平九，車4平6；相三進五，車6平4；俥九進四，車4進1；炮七進一，車4平5；相五退三，包9進4；炮六平五，包9進3，黑方佔優勢。

14.………… 包8進4　　15.兵炮進三　………

紅方如改走相三進五，黑方則包8進1；傌九進七，士4進5；前炮進二，卒3進1；俥八平七，包8退3；俥七進二，車1進1；俥二進四，卒7進1，雙方均勢。

15.………… 卒3進1　　16.俥八平七　車1進3

17.相三進五　包4平1　　18.傌九退七　包8平7

19.俥二進九　馬7退8　　20.炮七平六　車1退2

21.傌七進九　包1進5　　22.相七進九　卒7進1

雙方均勢。

第138局　紅退七路炮對黑升車卒林(四)

1.炮二平五　馬8進7　　　2.傌二進三　車9平8

3.俥一平二　馬2進3　　　4.兵三進一　卒3進1

5.傌八進九　卒1進1　　　6.炮八平七　馬3進2

7.俥九進一　馬2進1　　　8.炮七退一　車1進3

9.俥九平八　包2平4(圖138)

如圖138形勢下,紅方有三種走法:俥二進四、俥二進六和傌三進四。現分述如下。

第一種走法:俥二進四

10.俥二進四　………

紅俥巡河,是穩健的走法。

10.…………　象7進5　　11.俥八進二　卒1進1

12.炮七平九　車1平4

黑方如改走包4進4,紅方則俥八進五;士6進5,傌九退七;包8退1,俥八退六;包4退4,俥八進一;卒1平2,炮九進五;卒2進1,傌七進八;馬1進2,仕六進五;馬2退3,炮五平七;包8平9,俥二進五;馬7退8,相七進五;包4進4,傌八進九;包9進5,傌三進四;馬8進6,傌九進七;包4退4,炮九進二;包9平6,炮九進一;包4進1,傌七進九;將5平

圖138

6，傌九進七；包4退2，炮七平八；馬3退2，傌四進六，
紅方佔優勢。

13.傌九退七　………

紅方退傌，是穩健的選擇。如改走兵三進一，則卒7進
1；俥二平九，車4進5；炮九進二，車4平7，黑方棄子佔
勢，不難走。

13.………… 車4進2　　14.兵三進一　車4平8

15.傌三進二　卒7進1　　16.炮九進三　包8退1

黑方退包，準備閃擊取勢，是靈活有力的走法。

17.俥八平九　………

紅方俥吃馬，急躁之著。不如改走傌二進三，黑方如包
8平7，紅方則炮九進二靜觀其變。

17.………… 包8平1　　18.炮九平五　包1平7

黑方右包左移，蓄勢待發，是正確的選擇。如改走包4
平1，則俥九平八；車8進5，俥八進五；後包退1，俥八進
一；後包進1，俥八平七，紅方得象，易走。

19.俥九進五　士6進5　　20.俥九退四　卒7進1

21.後炮平二　車8平7

黑方也可改走車8平6，紅方如炮二平五，黑方則卒7
平8；炮三進六，車6進1；炮三進一（如炮五平三，則馬7
進6），車6進7；炮三平一，車6平3，也是黑方易走。

22.傌二退三　車7平6　　23.仕四進五　馬7進6

24.炮五平四　車6平7　　25.炮四退四　包7進6

黑方佔優勢。

第二種走法：俥二進六

10.俥二進六　象7進5　　11.俥八進二　卒1進1

12.炮七平九　………

紅方如改走炮五平六，黑方則車1平4；炮六進五，車4
退1；相三進五，包8平9；俥二進三，馬7退8；炮七平
二，車4平2；俥八進四，包9平2；炮二進三，包2進3，
和勢。

12.…………	車1平4	13.傌九退七	車4進2
14.炮五平九	卒3進1	15.前炮進二	卒3進1
16.俥八平九	卒3進1	17.傌七進九	卒3平2
18.相三進五	包8退1	19.仕四進五	包8平1
20.俥二進三	包1進5	21.俥二退二	車4平1
22.炮九平七	卒2平1		

黑方多子，大佔優勢。

第三種走法：傌三進四

10.傌三進四　………

紅方躍傌河口，是積極尋求變化的一種走法。

10.…………	象7進5	11.炮七平三	車1平4
12.俥二進三	車4進2	13.傌四進五	馬7進5
14.炮五進四	士6進5	15.相七進五	車8平6
16.仕六進五	車4平6	17.俥八平六	前車進1
18.俥二平四	車6進6	19.兵五進一	

紅方形勢稍好。

第139局　紅退七路炮對黑升車卒林（五）

1.炮二平五	馬8進7	2.傌二進三	車9平8
3.俥一平二	馬2進3	4.兵三進一	卒3進1
5.傌八進九	卒1進1	6.炮八平七	馬3進2

7.傌九進一 馬2進1 8.炮七退一 車1進3

9.傌九平八 包2平3

黑方平包3路的走法，比較少見。

10.傌二進六（圖139） ………

紅方如改走傌二進四，黑方則士6進5；傌八進二，卒1進1；傌三進四，車1平4；傌四進三，車4進2，雙方形成各有顧忌的局面。

如圖139形勢下，黑方有兩種走法：象7進5和車1平4。現分述如下。

第一種走法：象7進5

10.………… 象7進5

黑方補象，隨手之著，應改走士6進5，這樣比較穩健。

11.傌八進六 包3進1 12.炮七平二 卒7進1

13.傌二退二 包3退2 14.炮二平九 ………

紅方應改走炮二進六，黑方如接走卒7進1，紅方則炮二退一，紅方多子，易走。

14.………… 卒1進1

15.兵三進一 包8平9

16.兵三進一 車8進5

17.傌三進二 馬7退5

18.傌八退四 馬5進3

19.傌三進四 士6進5

20.兵五進一 馬3進4

21.傌九退七 卒1平2

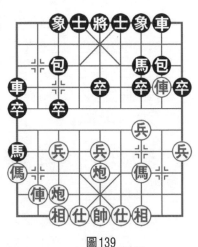

圖139

22.炮九進五　卒2進1　　23.炮五進四

紅方殘局易走。

第二種走法：車1平4

10.…………　　車1平4　　11.俥二平三　………

紅方平俥殺卒，直接向黑方陣地發動攻擊，是改進後的走法。如改走俥八進六，則車4進2；俥二平三，包3進1；俥三進一，包8平2；俥三平八，象7進5；炮五進四，士6進5；俥八平七，包3平4；俥七退二，馬1進3；相七進五，車8進3；炮五退二，包4進6；俥七平九，包4平1；傌九進八，車4平2；俥九退五，車2進3；炮七退一，車2平4；仕四進五，車8進5；炮七退一，象3進1；相五進七，馬3進5；炮五退三，車4進1；炮五退一，車8平7，黑方佔優勢。

11.…………　　象7進5　　12.兵三進一　士6進5

13.俥八進三　車4進5　　14.俥八平二　馬1進3

黑方進馬，希望對紅方後方形成牽制。紅方集結子力，對黑方右翼施加壓力，局勢稍好。

15.仕四進五　包3平1　　16.炮五平四　馬3退5

黑方退馬吃兵，屬計算有誤，不如改走卒1進1。

17.炮四進一　馬5進6　　18.炮七進一　車4退2

雙方進入激烈的中局角逐。黑方子力分散，馬陷入紅方陣地，有些危險。

19.炮四退一　卒1進1　　20.傌三進四　車4退1

21.帥五平四　卒1進1

黑方進卒嫌軟，應以改走馬6退8逃馬為宜。

22.傌九退七　車4進3　　23.傌四退五　卒1平2

24.炮七平九

紅方呈勝勢。

第140局　紅退七路炮對黑升車卒林(六)

1.炮二平五	馬8進7	2.傌二進三	車9平8
3.俥一平二	馬2進3	4.兵三進一	卒3進1
5.傌八進九	卒1進1	6.炮八平七	馬3進2
7.俥九進一	馬2進1	8.炮七退一	車1進3
9.俥九平八	車1平4		

黑方平車佔肋，是少見的走法。

10.俥二進五　車4進2(圖140)

如圖140形勢下，紅方有兩種走法：俥二平七和兵五進一。現分述如下。

第一種走法：俥二平七

11.俥二平七　………

紅方平俥吃卒，先得實利。

11.…………　卒1進1

12.俥七平四　包2平3

13.俥四退一　車4進3

14.仕六進五　象7進5

15.俥四平九　馬1進3

16.俥八進三　包8進6

17.俥八平六　車4退3

18.俥九平六　包8平3

19.傌九退七　馬3進5

20.仕四進五　包3進6

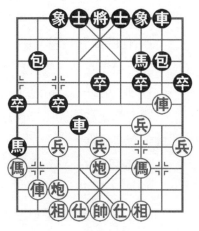

圖140

21.俥六平四

紅方易走。

第二種走法：兵五進一

11.兵五進一　………

紅方衝中兵，是改進後的走法。

11.…………　包2平5　　12.俥八進二　卒1進1

13.兵七進一　包8平9　　14.俥二進四　馬7退8

15.兵七進一　象3進1　　16.傌三進四　車4平5

黑方平車吃兵嫌軟，應以改走馬8進7為宜。

17.傌四進三　包9平7

黑方如改走車5平7，紅方則炮五進五；車7退2，炮五平八；象7進5，炮八進二；象1退3，俥八平六，紅方佔優勢。

18.炮七平五　車5平7　　19.後炮進五　包5進5

20.傌三進五　士6進5　　21.相三進五　車7退1

22.傌五退七　包7平5　　23.傌七進九

紅方多象，佔優。

第141局　紅退七路炮對黑升車卒林(七)

1.炮二平五　馬8進7　　2.傌二進三　車9平8

3.俥一平二　馬2進3　　4.兵三進一　卒3進1

5.傌八進九　卒1進1　　6.炮八平七　馬3進2

7.俥九進一　馬2進1　　8.炮七退一　車1進3

9.俥九平八　卒1進1

黑方右包並不急於擺脫紅方俥的牽制，而是先進邊卒，然後視紅方動向再做調整。這是近年流行的變化。

10.俥二進五 ………

紅方右俥騎河捉卒，是針對性很強的一種走法。

10.………… 包2平4 11.俥二平七 ………

紅方平俥吃卒，謀取實惠。

11.………… 象7進5 12.俥七平六 士6進5

13.俥八進二 包8進4

黑方如改走包8進5，紅方則仕六進五；象3進1，傌九退八；象1退3，兵七進一；包8退2，傌三進二；車8進5，炮五平七；象3進1，前炮平九；車8平7，相三進五；車7退1，俥六平三；卒7進1，炮七平九；車1平4，前炮進二；車4進5，傌八進七；馬7進6，傌七進九，紅方多子，大佔優勢。

14.炮五平八 ………

紅方如改走傌九退八，黑方則包8平7；相三進一，車8平6；炮五平七，象3進1；前炮平六，包4進5；俥六退三，車6進5；炮七平三，卒1平2；俥八退一，車6進1；炮三進二，車6平7；俥八進二，車1進1，黑方可以對抗。

14.………… 車8平6(圖141)

如圖141形勢下，紅方有兩種走法：相三進五和仕六進五。現分述如下。

第一種走法：相三進五

15.相三進五 車6進6 16.傌九退八 卒5進1

17.俥六退一 卒5進1

黑方中卒送掉有點可惜，此時還有包8進2和馬7進5可供選擇，這兩種走法均可一戰。

18.俥六平五 包4進5

黑方進包轟傌,華而不實,應以改走車1平4或馬7進5為宜。

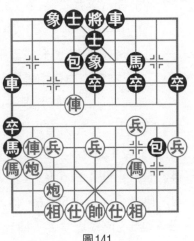

圖141

19.相五退三 包8平7

20.仕四進五 包7進3

黑方棄馬搶攻,並無勝算。不如包4退5(如包4退3,則傌八進四),相三進五,這樣雙方還是互纏之勢。

21.仕五進六 車1平6

22.炮八平七 將5平6

23.傌五平九 ………

紅方可以走帥五進一,黑方如包7退1,紅方則後炮平三;前車進2,帥五退一;前車平7,仕六進五;馬1進2,傌五平六,紅方多子,易走。

23.……… 馬7進5

黑方如改走前車進2,紅方則傌三進四;前車退3(如前車平3,則仕六退五,將6平5,炮七平四,車6平4,相七進五,紅方佔優勢),傌九平四;車6進2,傌八平九;包7退1,前炮進七;象5退3,炮七進八;將6進1,傌九進二,紅方大佔優勢。

24.兵五進一 馬5進6

黑方如改走前車進2,紅方則兵五進一;前車平3,傌九平四;車6進2,傌三進四;馬1進2,仕六退五;車3退1,傌八退二;馬5退7,相七進五;包7退3,兵七進一;車3退1,傌四進六;車3平6,傌八進五,紅方佔優勢。

25.俥八平九 ………

紅方平俥吃馬，導致勝負易手。這裡明顯應走俥九退一，以後挺起七兵，形成霸王車，橫向逼兌，這樣黑方難以殺入，「物質」力量相差懸殊。

其演變如下：俥九退一，前車進3；帥五進一，馬6進7；前炮平三，黑方有以下兩種走法：

①後車進4，兵七進一；將6平5，炮三退一；前車平4，俥八平四；車6平9（如車6平4，則俥九退一，後車退2，俥九平二，士5退6，俥二平四，後車平5，相七進五，士4進5，後俥退二），俥九平六；車4平3，傌八進九，黑方無後續手段，紅方多兩子，勝定。

②包7退1，帥五平六；包7平3（如後車進5，則仕六退五），兵七進一；將6平5，仕六退五；前車平7，炮三平六，紅方多子，呈勝勢。

25.………… 前車進3

黑方棄車叫將，打開勝利之門。

26.帥五進一 ………

紅方上帥，無奈之著。如改走帥五平四，則馬6進7；帥四平五，車6進6殺。

26.………… 馬6進7　　27.前炮平三　前車平4

黑勝。

第二種走法：仕六進五

15.仕六進五 ………

紅方補仕，是改進後的走法。

15.………… 包8平7

黑方平包壓傌叫殺，假先手。應以改走車6進6為宜。

16.相三進五　車6進5　　17.俥八進五　………

紅方俥點下二路，伏有平肋悶殺的手段，此攻擊十分銳利。

17.…………　馬1進3

黑方進馬，出於無奈。如改走車6平2兌車，紅方可炮八平七叫悶，黑方不能馬1進3吃炮，紅方俥九進八得車。

18.俥六退三　卒1進1　　19.傌九退八　卒1平2

20.炮八平九　………

紅方不急於吃卒，正著。如改走俥八退五，黑方可車1進5騷擾；傌八進九（如炮八退一，則車1進1），車1平2（如車1平3，則炮八退一）；俥八進五，車2平3；炮八退一，車3平2；俥八退七，車6進3；俥六平七，車6平7；相五退三，紅方得子。當然這樣演變下去，雖然仍是紅方佔優勢，但不如實戰走法簡明。

20.…………　車1進2

黑方如改走卒2平3，紅方則炮七進二；馬3進2，俥八退八；卒5進1，兵一進一，紅方必得一子。

20.…………　車1進2

黑方如改走卒2平3，紅方則炮七進二；馬3進2，俥八退八；卒5進1，兵一進一，紅方必得一子。

21.俥八退五　車1平2　　22.俥八進一　車6平2

23.傌八進七　車2進3　　24.俥六退一　包4平3

25.相五進七

紅方多子，呈勝勢。

第142局　紅退七路炮對黑升車卒林(八)

1.炮二平五	馬8進7	2.傌二進三	車9平8
3.俥一平二	馬2進3	4.兵三進一	卒3進1
5.傌八進九	卒1進1	6.炮八平七	馬3進2
7.俥九進一	馬2進1	8.炮七退一	車1進3
9.俥九平八	卒1進1	10.俥二進五	包2平4
11.俥二平七	象7進5	12.俥七平六	士6進5

13.俥八進二(圖142) ………

如圖142形勢下，黑方有兩種走法：車8平6和包8進
2。現分述如下。

第一種走法：車8平6

13.………　　車8平6　　14.傌九退八 ………

紅方如改走炮五平八，黑方則包8進4；相七進五，卒5
進1；仕六進五，車6進3；俥六平五，包8平7；炮八平
六，卒1平2；俥八進一，馬1
退3；兵七進一，車1進4；相
三進一，車6平4；炮六平
八，車4進5；炮七進一，車1
進1；炮七退二，車1平3；炮
七平六，車3退1；相一退
三，車4平2；俥五平八，包4
平1；前俥平九，車2退1；俥
八退二，車3平2，黑方多
子，大佔優勢。

14.………　　車6進7

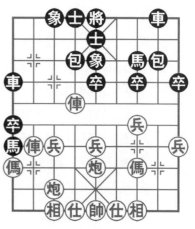

圖142

15.炮五平七　象3進1　　16.相三進五　車6退4

17.後炮平九　卒5進1　　18.炮九進三　車6平2

19.俥八平九　車2進6　　20.俥九退一

紅方主動。

第二種走法：包8進2

13.…………　包8進2　　14.仕六進五　象3進1

黑方如改走卒7進1，紅方則俥六平三；包8進2，俥三平六；馬7進8，兵三進一；馬8進7，俥六退一；包8進2，炮五平七；象3進1，後炮平二；車8進8，傌九退七；車8平7，傌七進五；車7進1，炮七平九；車1進1，傌五進三；車7退2，傌三退五；車7退3，炮九進二；車7平2，俥八平九，紅方多子，佔優。

15.俥六退一　………

以往紅方曾走炮七平九，黑方則卒7進1；俥六退一，馬7進6；俥六平四，車8平7；傌九退七，包4平3；傌七進六，卒1平2；俥四平八，馬1進2；後俥退二，紅方主動。

15.…………　車8平6　　16.傌九退八　車6進4

17.炮七平九　卒1平2　　18.俥六平八　馬1退2

19.傌八進九　車1平4　　20.前車平四　車6進1

21.傌三進四　卒7進1　　22.兵三進一　包4平2

23.傌九進八　象5進7　　24.兵七進一　車4平3

25.炮九進三　車3平1　　26.炮九退一　車1平3

27.傌四進二　馬7進8　　28.俥八平七　包2進3

29.俥七平八　車3進2　　30.炮五進四　象7退5

31.相三進五　車3退2　　32.炮五退二　馬2退4

雙方大體均勢。

第143局　紅退七路炮對黑升車卒林(九)

1. 炮二平五　馬8進7　　2. 傌二進三　車9平8

3. 俥一平二　馬2進3　　4. 兵三進一　卒3進1

5. 傌八進九　卒1進1　　6. 炮八平七　馬3進2

7. 俥九進一　馬2進1　　8. 炮七退一　車1進3

9. 俥九平八　卒1進1　　10. 俥二進五　包2平4

11. 俥二平七　象7進5

12. 俥七平六　士6進5(圖143)

如圖143形勢下，紅方有兩種走法：炮五平六和俥八進四。現分述如下。

第一種走法：炮五平六

13. 炮五平六　包4進5　　14. 俥六退三　車8平6

黑方可考慮走車1進1，紅方以下有兩種變化：

①俥八進六，車8平6；仕六進五（如炮七進八，則象5退3，俥八平三，包8進5，黑方有反擊手段），象3進1，雙方形成互纏局面。

②俥八進七，包8退1；俥八退一，車8平6，黑方足可一戰。

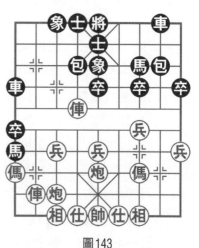

15. 俥八進四　包8進4

16. 傌三進二　車6進6

17. 兵三進一　車6平5

圖143

18.仕六進五　車5退2

黑方兌車活馬，捨小取大，思路很清晰，是車6進6的後續手段。如改走卒7進1，則俥八平三；馬7退6，俥二進三；車5平6，俥三平二，紅方逼退黑方7路馬，雙方互纏之中，紅方較為易走。

19.俥八平五　卒5進1　　20.兵三進一　馬7進5
21.俥六平五　馬5進3
黑方足可一戰。

第二種走法：俥八進四

13.俥八進四　車8平6　　14.炮五平六　………

紅方平炮兌子，破壞黑方陣形，著法有力。

14.…………　包4進5

黑方如改走馬7退8，紅方則俥八平九；車1平2，俥九退一；車6進7，炮六進五；包8平4，俥三進四；馬1進3，仕六進五；車6退1，俥六退三；馬3進1，相三進五；卒5進1，俥四進六；象5退3，俥六進七；車2退1，兵七進一；象3退1，俥九進二；馬8進6，兵三進一；卒7進1，俥九平一；包4平8，俥一平二；卒7進1，俥七退六；卒7進1，炮七進二；車6進2，炮七平九；車2進6，炮九平三；車2退6，俥六退八，紅方佔優勢。

15.俥六退三　包8進4　　16.俥三進二　………

紅方如改走仕六進五，黑方則車6進6；俥三進二，包8平5；相七進五，車6退3；兵三進一，卒7進1；俥八平三，馬7退9；俥二退三，包5退2；俥三退一，馬9進8；俥三平五，馬8退6；俥六進二，馬1進3；俥六平九，車1進2；俥五平九，車6平7；俥三退一，車7進3；俥九平

六，車7平9；傌九進八，馬3進1；俥六退一，車9退1；傌八進七，馬1退2；炮七平六，馬2進3；俥六退四，車9進3；俥六平七，包5平3；相五進七，車9平7；俥七退一，車7進1，黑方得相，佔優。

　16.………… 　車6進6　　　17.兵五進一　………

　紅方如改走兵三進一，黑方則車6平5；仕六進五，車5退2；俥八平五，卒5進1；兵三進一，馬7進5，黑方可抗衡。

17.…………	車6平5	18.相七進五	車5退1
19.傌二進三	包8平5	20.仕六進五	車5平2
21.俥六進六	象3進1	22.俥八退一	卒1平2
23.俥六退五	卒5進1	24.俥六平五	車1平7
25.俥五進二	卒2進1	26.俥五進二	卒2進1
27.俥五平九	卒2平1	28.俥九退四	

　紅方呈勝勢。

第144局　紅退七路炮對黑升車卒林(十)

1.炮二平五	馬8進7	2.傌二進三	車9平8
3.俥一平二	馬2進3	4.兵三進一	卒3進1
5.傌八進九	卒1進1	6.炮八平七	馬3進2
7.俥九進一	馬2進1	8.炮七退一	車1進3
9.俥九平八	卒1進1	10.俥二進五	包2平4
11.俥二平三	象7進5		

　12.兵三進一(圖144)　………

　如圖144形勢下，黑方有兩種走法：包8退1和包8進6。現分述如下。

第一種走法：包8退1

12.………… 包8退1

13.俥三平四　士6進5

14.傌三進四　包8平7

　　黑方陣形嚴密，局勢滿意。紅方沒有後續的攻擊手段。

15.炮七平三　包7進3

16.炮三進六　包4平7

17.俥四平三　後包平6

18.炮五進四　車8進5

圖144

　　黑方進車捉傌，是搶先之著。

19.傌四進六　車1平4　　20.俥八平六　包7平5

21.仕六進五　包6退2　　22.俥六進一　卒1平2

　　黑方以上一段的著法十分精確，卒林車同時牽制紅方四個大子，黑方的局勢非常有利。

23.俥三平四　卒2進1　　24.兵五進一　包5平7

25.炮五平一　車4平6　　26.傌六進四　包6進2

27.炮一進三　車8退2　　28.俥六進四　將5平6

29.傌九退七　卒2平3　　30.傌七進五　後卒進1

　　黑方佔優勢。

第二種走法：包8進6

12.………… 包8進6

　　黑方進包打俥，是創新的走法。

13.俥八進六　士6進5　　14.傌三進四　車1平4

15.傌四進五　包8進1　　16.傌五進三　包4平7

17. 俥三平六　包7平2　　18. 炮七進四　包8平9

19. 炮五平四　………

紅方應以改走炮七平五為宜。

19. …………　包2進5　　20. 炮四進二　車8進6

21. 仕六進五　車8平5　　22. 炮四平一　車5平3

23. 炮七平五　車3進3　　24. 仕五退六　包9退4

25. 兵一進一　車3退5　　26. 兵三平四　馬1退3

27. 俥六退二　卒1進1　　28. 相三進五　馬3退1

29. 俥六平二　將5平6　　30. 傌九退八　馬1進2

黑方大佔優勢。

第145局　紅退七路炮對黑升車卒林(十一)

1. 炮二平五　馬8進7　　2. 傌二進三　車9平8

3. 俥一平二　馬2進3　　4. 兵三進一　卒3進1

5. 傌八進九　卒1進1　　6. 炮八平七　馬3進2

7. 俥九進一　馬2進1　　8. 炮七退一　車1進3

9. 俥九平八　卒1進1　　10. 俥二進五　包2平4

11. 傌三進四　象7進5(圖145)

如圖145形勢下，紅方有兩種走法：炮七平六和傌四進六。現分述如下。

第一種走法：炮七平六

12. 炮七平六　包8退1　　13. 傌四進六　包4進6

14. 俥八平六　車1平4　　15. 兵五進一　………

紅方應以改走俥二平三為宜。

15. …………　包8平4　　16. 俥二平三　包4進3

17. 俥三進一　包4進2　　18. 仕六進五　卒3進1

19.俥三平四　車8進6

20.俥四退一　車8平5

21.兵三進一　卒3進4

22.兵三進一　士4進5

23.兵三進一　車5退1

24.兵三進一　車5平7

25.兵三平四　卒5進1

26.俥四退三　卒5進1

黑方大佔優勢。

第二種走法：傌四進六

12.傌四進六　………

圖145

紅方進傌，加快進攻的速度。

12.…………　卒5進1

黑方如改走包8平9，紅方則俥二平三；車1平4，傌六進四；車8進1，兵三進一；包9退2，兵三平二；包9平7，俥三平二；車8平9，兵二平三；包7進4，俥二平三；車4進1，俥八進五；包7平5，炮五進三；車4平5，兵五進一；車5平4，炮七平三；車9平6，炮三進六；包4平7，俥八平五；車6進1，兵五進一；車4進1，仕四進五；馬1進3，傌九退七；車4進3，俥五平八；包7退2，紅方形勢不差。

13.傌六進七　車1平4　　14.兵三進一　士6進5

15.炮五進三　車4進3　　16.兵三平四　車4平5

17.相七進五　車5平6　　18.傌七進九　車6退2

19.炮五退一　車6進1　　20.炮五進一　包8平9

21.俥二平三　車8進4　　22.前傌進七　車8平5

23.傌七退六　士5進4　　24.俥三進一　包9進4

25.仕六進五　包9平5

黑方佔優勢。

第146局　紅退七路炮對黑升車卒林(十二)

1.炮二平五　馬8進7　　2.傌二進三　車9平8

3.俥一平二　馬2進3　　4.兵三進一　卒3進1

5.傌八進九　卒1進1　　6.炮八平七　馬3進2

7.俥九進一　馬2進1　　8.炮七退一　車1進3

9.俥九平八　卒1進1

10.俥八進二　包2平3(圖146)

如圖146形勢下，紅方有三種走法：俥二進四、傌三進四和俥二進六。現分述如下。

第一種走法：俥二進四

11.俥二進四　象7進5

黑方如改走士6進5，紅方則炮七平九；包8平9，傌九退七；車8進5，傌三進二；卒3進1，俥八平九；卒3平2，俥九退一；卒1進1，俥九平六；車1平2，炮五平三；包3進6，俥六退一；包3退1，兵三進一；卒5進1，兵三進一；馬7進5，炮三進七；包9進4，俥六進一；包3進1，俥六平四；包9平3，

圖146

俥四平七；車2平3，傌二進四，雙方對攻。

12.炮七平九　卒3進1

黑方如改走包8進2，紅方則傌三進四；車1平4，兵三進一；卒7進1，傌四進二；車4進5，傌九退七；車4平3，傌二進一；車8平7，炮九進三；馬1進2，俥八退一；車3平4，仕六進五；馬7進6，炮五進四；士6進5，傌一進三，紅方呈勝勢。

13.兵七進一　包8進2　　14.炮九平七　包3進6

15.傌九退七　卒1平2

黑方應以改走包8平5為宜。

16.俥八進一　馬1進3　　17.俥八進一　卒7進1

18.俥八退二　卒7進1　　19.俥二平三　包8平7

20.俥八平七　馬3進1　　21.傌七進六　馬7進6

22.傌六進七　包7平3　　23.兵七進一　車8平7

24.俥三進五　象5退7　　25.兵七平六　馬6進4

26.炮五平六　象7進5　　27.仕四進五　車1進2

28.兵六進一　士6進5　　29.相三進五　卒5進1

30.相五進七

紅方大佔優勢。

第二種走法：傌三進四

11.傌三進四　象7進5

這裡，黑方另有兩種走法：

①包8進5，炮七平三；象7進5，俥八進四；包3退1，兵三進一；包8平1，俥二進九；馬7退8，炮三進五；卒5進1，相七進九；車1平6，炮五進三；士6進5，傌四退三；車6平5，兵五進一；車5平4，仕四進五；包3進

5，相三進五；卒3進1，俥八退四；馬8進6，相五進七；馬6進7，兵三進一；車4平7，俥八平七；車7進4，相七退五；車7平8，俥七進三；車8進2，仕五退四；車8退4，雙方均勢。

②車1平4，則俥二進五；象7進5，俥二平六；車4進1，偶四進六；包3退1，俥八進五；車8進1，俥八平九；車8平4，偶六進四；包8進1，偶四退五；馬1進3，俥九退四，雙方形成互纏局面。

12.偶四進六　包3平4　　13.兵七進一　卒1平2
14.俥八進一　馬1退3　　15.仕四進五　包8進1
16.俥八進四　車1平4　　17.偶六退四　士6進5
18.偶四進三　車4進2　　19.俥二進四　包4進1
20.俥八平六　包8退2　　21.偶三進一　包8平4
22.偶一進二　馬7進6　　23.俥二進一　車4平6
24.炮五進四　前包進1　　25.俥二退二　車6平7
26.相三進五　車7退2　　27.炮五退二　前包進5

黑方如改走前包進2打俥，紅方則俥二進二，紅方主動。

28.炮五平四　包4進7　　29.相五進七

紅方多子，易走。

第三種走法：俥二進六

11.俥二進六　車1平4

黑方如改走象7進5，紅方則俥八進四；包3進1，炮七平二；卒7進1，俥二退二；包3退2，炮二進六；卒7進1，炮二退一；車1退1，俥八平九；卒7平8，俥九進一；包3平5，炮二平四；卒8平7，俥九退四；卒7進1，偶三

退五；車8進3，炮四進二；車8退2，炮四退四；馬7進8，炮四平二；馬8退7，炮二平三；馬7進6，俥九進一，紅方多子，大佔優勢。

12.俥二平三	象7進5	13.兵七進一	包8退1
14.兵七進一	包8平7	15.兵三進一	包7進2
16.兵三進一	包3進6	17.傌九退七	車8進8
18.仕六進五	車8平7	19.傌三進四	車4進2
20.兵三進一	車4平6	21.炮五進四	士6進5
22.相三進五	車7退6	23.炮五退二	車7進2
24.兵七平八	車6退1		

黑方呈勝勢。

第147局　紅退七路炮對黑升車卒林(十三)

1.炮二平五	馬8進7	2.傌二進三	車9平8
3.俥一平二	馬2進3	4.兵三進一	卒3進1
5.傌八進九	卒1進1	6.炮八平七	馬3進2
7.俥九進一	馬2進1	8.炮七退一	車1進3
9.俥九平八	卒1進1		

10.俥八進二(圖147)………

如圖147形勢下，黑方有三種走法：包2進3、車1平4和包2平4。現分述如下。

第一種走法：包2進3

10.…………　包2進3　　11.俥二進六　………

紅方如改走兵七進一，黑方則卒3進1；炮七進八，士4進5；俥二進六，車1平4；仕六進五，象7進5；炮七平九，車4平1；炮九平八，包8平9；俥二平三，車8平7；

炮五平六，車1退3；炮八退
四，車1平2；炮八平四，馬7
退8；俥三平五，車7進5；相
七進五，車7退1；炮四平
五，馬8進7；炮五進二，士5
退4；俥五平九，包9平5；俥
九退二，包5平6；俥八平
九，紅方佔優勢。

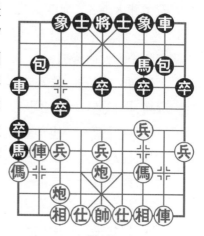

圖147

11.…………	包8退1
12.兵七進一	包8平2
13.俥二進三	馬7退8

14.俥八平六	卒3進1	15.俥六進五	後包進1
16.炮五進四	後包平3	17.炮七進六	車1平5
18.俥六平二	象7進5	19.俥二進一	

紅方多子，佔優。

第二種走法：車1平4

10.…………	車1平4	11.俥二進五	象3進1
12.傌三進四	包2進3	13.炮七平八	卒3進1
14.俥二平六	………		

紅方平俥邀兌，是搶先之著。

14.…………	車4進1	15.傌四進六	包8進4
16.傌六進八	車8進4	17.炮八平七	卒3平4
18.傌八退九	車8平2	19.炮七平九	卒4進1
20.炮九進二	象1退3	21.仕六進五	卒4平5
22.俥八進一			

紅勝。

第三種走法：包2平4

10.………　　包2平4　　11.兵七進一　卒1平2

12.俥八平六　卒3進1

黑方如改走馬1退3，紅方則傌九進八；車1平2，傌八退九；士4進5，俥二進六；象3進5，傌三進四；包8平9，俥二進三；馬7退8，炮七平三，紅方易走。

13.炮七進八　士4進5　　14.炮七退二　馬1退2

15.傌九進八　車1進2　　16.炮七平三　馬2進4

17.俥六進一　卒3平4　　18.傌八進六　包8進6

19.傌三進四　車1退2　　20.炮五進四　包4平5

21.傌六進五

紅方呈勝勢。

第148局　紅退七路炮對黑升車卒林（十四）

1.炮二平五　馬8進7　　2.傌二進三　車9平8

3.俥一平二　馬2進3　　4.兵三進一　卒3進1

5.傌八進九　卒1進1　　6.炮八平七　馬3進2

7.俥九進一　馬2進1　　8.炮七退一　車1進3

9.俥九平八　卒1進1

10.炮七平三（圖148）………

紅方平炮三路線，是較為新穎的走法。

如圖148形勢下，黑方有兩種走法：包2平4和車1平4。現分述如下。

第一種走法：包2平4

10.………　　包2平4　　11.傌三進四　………

紅方如改走俥八平六，黑方則士6進5；傌三進四，象3

進5；俥二進三，車1平2；傌
四進三，車2進2；兵五進
一，車2平5；俥二平三，包8
進7；俥六進一，卒3進1；兵
七進一，包4平3；傌九進
七，包3進4；俥三平七，包8
平9；炮三平五，車5平7；傌
三進五，象7進5；前炮進
五，士5進4；前炮平四，車7
平5；俥七平三，車8進9；俥
三進四，馬1退3；俥六平

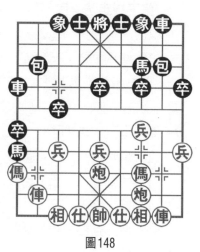

圖148

五，車5進2；相七進五，馬3進4；炮五平六，車8退2；
炮四平五，將5進1，黑方大佔優勢。

11.………… 象7進5 12.俥八平六 ………

紅方如改走炮三進五，黑方則卒5進1，以下紅方有兩
種走法：

①兵三進一，士6進5；俥八平六，象5進7；俥二進
四，象7退5；炮五進三，包8平9；俥二進五，馬7退8；
炮五進一，車1進1；俥六進四，馬8進6；炮五平一，車1
平2；炮三平二，馬1進3；相三進五，卒1進1；傌九退
七，車2進1；傌四進二，馬3退5；俥六平五，馬5進7；
傌七進六，紅方易走。

②炮五進三，士6進5；炮五進一，車1進1；炮五平
一，卒3進1；炮一退二，卒3平4；俥八進二，包8進6；
相三進五，卒4平5；傌四退三，車1退1；炮三平八，包4
進5；相五退三，卒5進1，紅方多兵，易走。

12.………… 士6進5　　13.傌四進三　包8進5

14.俥六進四　車8進3　　15.傌三退四　車8平6

16.俥二進二　車6進2　　17.兵三進一　車6進3

18.炮三進一　卒3進1　　19.兵三進一　馬7退6

20.炮三平四　包4進1

紅方炮擊中卒，是簡明的走法。

21.………… 包4平7　　22.炮五平一　包7退3

23.炮一進三

紅方佔優勢。

第二種走法：車1平4

10.………… 車1平4　　11.兵三進一　卒7進1

12.傌三進四　包2平5

黑方平中包，準備棄子搶攻。

13.炮三進六　包5進4　　14.仕四進五　卒5進1

15.俥八進二　象7進5　　16.兵七進一　包5退1

17.兵七進一　卒7進1　　18.兵七平六　車4平6

19.傌四退三　車6平7　　20.炮三平四　卒7平8

21.俥二進四　車7進4　　22.兵六平五　車7進2

23.炮四退七　士6進5　　24.俥八平五　………

　　紅方如改走俥八平四，黑方則馬1退3；傌九進七，包5進1；相七進九，車8平6；俥四進六，將5平6；兵五平四，包8平6；兵四平三，包6平8；俥二平四，將6平5；兵三平二，馬3退5；傌七進六，馬5進4；俥四平六，馬4進3；俥六退三，包5退2；俥六平七，將5平6；傌六退五，包5進3；仕五進四，包8平6；傌五進四，黑方佔優勢。

24.………… 包5平2　　25.兵五進一　馬1退3

26.俥二平七　包8進7　　27.兵五進一　象3進5

28.炮五進五　士5進4

雙方對攻。

第149局　黑馬踩邊兵對紅退七路炮

1.炮二平五　馬8進7　　2.傌二進三　車9平8

3.俥一平二　馬2進3　　4.兵三進一　卒3進1

5.傌八進九　卒1進1　　6.炮八平七　馬3進2

7.俥九進一　馬2進1

8.炮七退一（圖149）　………

如圖149形勢下，黑方有兩種走法：馬1退2和象7進5。現分述如下。

第一種走法：馬1退2

8.………… 馬1退2

黑方退馬，準備渡邊卒騷擾紅方邊線。

9.傌三進四　象3進5

黑方如改走象7進5，紅方則傌四進五；馬7進5，炮五進四；士6進5，俥二進五；卒1進1，兵七進一；卒1進1，兵七進一；卒1進1，俥九進一；馬2退1，炮七平二；車1平2，俥九平六，紅方棄子佔勢，易走。

10.炮七平三　………

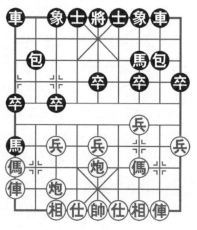

圖149

　　紅方亦可改走傌四進五，黑方則包8平9（如包8進6，則傌五進三，包8平1，俥二進九，士4進5，傌三進五，士6進5，炮五進五，士5退6，俥二平三，車1進3，炮五退二，馬2退3，炮七平二，紅方大佔優勢）；俥二進九，馬7退8；傌五退七，也是紅方佔優勢。

　　10.………… 　士4進5　　11.俥九平六　卒1進1
　　12.俥六進五　卒1進1

　　黑方如改走包2平3，紅方則俥六平八，也是紅方主動。

　　13.俥六平八　卒1進1　　14.俥八進一　馬2進3
　　15.兵三進一　車1進5　　16.俥二進四　馬3進5
　　17.相七進五　包8平9　　18.兵三平二　馬7退9
　　19.俥八進二　士5退4　　20.兵二進一
　　紅方易走。

第二種走法：象7進5

　　8.………… 　象7進5

　　黑方如改走象3進5，紅方則俥九平八；包2平4，俥二進六；車1進3，俥八進二；卒1進1，傌九退八；包4進4，俥八進五；士6進5，炮五平九；包8退1，俥八退六；包8平9，俥二進三；馬7退8，炮七平九；卒3進1，後炮進二；包4平1，兵七進一；車1平4，俥八進一；馬8進7，傌八進七；包9平7，仕四進五；卒7進1，炮九進二；包1進3，相三進五；卒7進1，俥八退三，紅方佔優勢。

　　9.俥九平八　包2平4　　10.俥八進五　………

　　紅方俥佔據卒林要道，是擴先取勢的緊要之著。

　　10.………… 　車1進1

　　黑方高橫車，迅速開動右翼主力。如改走包8進1，則傌三進四；車1進1，俥二進三；車1平6，傌四進三；車6進6，仕六進五；車6平7，炮五進四；包8平5，俥二進六；馬7退8，俥八平五，紅方持先手。

　　11.傌三進四　………

　　紅方如改走俥八平六，黑方則士6進5；傌三進四，車1平2；傌四進五，包8平9；俥二進九，馬7退8；傌五退四，馬8進6；炮七進四，車2進4；傌四進三，馬6進7；俥六平三，紅方多子，佔優。

　　11.…………　車1平6　　12.傌四進五　馬7進5

　　黑方不能走車6進2拴鏈，否則紅方有傌五退七的手段。

　　13.炮五進四　士6進5　　14.相三進五　車6進5
　　15.兵五進一　車8平6　　16.仕六進五　後車進4
　　17.俥八平六　前車退1　　18.炮七平六　前車平5
　　19.炮六進六　包8平4　　20.俥六進一　車5退2
　　雙方均勢。

第五章
五七炮進三兵對屏風馬先平七路包

　　五七炮進三兵對屏風馬，紅方第5回合炮八平七改變走子次序，遙控黑方3路線，是一度流行的佈局變例。黑方第5回合補士，以靜制動，穩健應招，也是後手方常用的一種走法。

　　本章列舉了14局典型局例，分別介紹這一佈局中雙方的攻防變化。

第一節　黑補右士變例

第150局　紅右傌盤河對黑揮包打兵(一)

　1.炮二平五　馬8進7　　2.傌二進三　車9平8

　3.俥一平二　馬2進3　　4.兵三進一　卒3進1

　5.炮八平七　………

紅方左傌不動，先平七路炮，是一種常見走法。

　5.………　　士4進5　　6.傌八進九　馬3進2

　7.俥九進一　象3進5　　8.俥九平六　包8進4

黑方進包封俥，正著。

　9.傌三進四　………

紅方右傌盤河，是一種積極尋求變化的走法。

　9.………… 　包8平3

黑方揮包打兵，是尋求對攻的走法。

10.俥二進九　包3進3　　11.仕六進五　馬7退8

12.俥六進五

紅方進俥卒林，刻不容緩。這是第9回合傌三進四的後續手段。

12.………… 　包2平3

黑方包2平3兌炮，嫌軟。

13.俥六平八(圖150)　………

紅方平俥捉馬，是兌子爭先、擴大先手的有力手段。

如圖150形勢下，黑方有兩種走法：後包進5和馬2進1。現分述如下。

第一種走法：後包進5

13.………… 　後包進5

14.俥八退一　前包平1

15.傌九退七　包1退1

16.俥八退三　包3退2

17.炮五進四　………

紅方炮鎮中路，是取勢要著。

17.………… 　馬8進7

18.炮五退一　包3平4

19.俥八進四　包4退5

黑方雖賺得一相，但主力受制於人，已處下風。

圖150

20.傌七進八　包1進1　　21.傌八進七　車1平3

22.傌七進六　包4進1　　23.仕五進四

紅方佔優勢。

第二種走法：馬2進1

13.………　馬2進1　　14.炮七進五　包3退7

15.傌四進六　包3退1　　16.俥八退三　………

紅方退俥捉馬，著法有力。

16.………　包3平1　　17.炮五進四　馬8進7

18.炮五退二　卒1進1　　19.傌六進四　卒3進1

20.俥八進三　包1平4　　21.炮五進一　將5平4

22.俥八進一　包4平3　　23.俥八退一　卒1進1

24.俥八平六　包3平4　　25.炮五平六

紅方佔優勢。

第151局　紅右傌盤河對黑揮包打兵(二)

1.炮二平五　馬8進7　　2.傌二進三　車9平8

3.俥一平二　馬2進3　　4.兵三進一　卒3進1

5.炮八平七　士4進5　　6.傌八進九　馬3進2

7.俥九進一　象3進5　　8.俥九平六　包8進4

9.傌三進四　包8平3　　10.俥二進九　包3進3

11.仕六進五　馬7退8　　12.俥六進五　馬2進1

黑方馬2進1，是較有針對性的走法。

13.炮七退一(圖151)　………

這裡，紅方另有兩種走法：

①炮七平六，包2進2；俥六退三，馬1退3；俥六平八，包2平1；傌九退七，馬3進4；仕五進六，卒3進1；

俥八退三，包1平3；俥八平
七，車1平2；傌四進五，包3
退1；傌五退四，馬8進9；兵
五進一，車2進8；兵五進
一，車2平3；俥七平八，車3
進1；俥八平七，包3進6，雙
方各有顧忌。

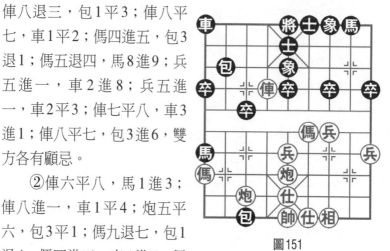

圖151

②俥六平八，馬1進3；
俥八進一，車1平4；炮五平
六，包3平1；傌九退七，包1
退4；傌四進三，車4進5；傌

三進四，馬8進7；兵三進一，車4平2；俥八退三，馬3退
2；兵三進一，馬7退9；傌四退五，馬2退4；兵五進一，
包1平2；傌七進六，馬4進3；傌六退四，紅方殘局易走。

如圖151形勢下，黑方有兩種走法：包2進3和包2進
2。現分述如下。

第一種走法：包2進3

13.………… 包2進3

黑方如改走包3平1，紅方則俥六平八；包2平4，傌四
進六；車1平4，炮五進四；馬8進7，炮五平九；包4平
1，傌九進七；馬1退3，傌六進四；後包退1，炮七平九；
前馬退6，俥八平九，紅方主動。

14.俥六平八　卒3進1　　15.傌四進六　包3平1

黑方平邊包，是改進後的走法。如改走車1平4，則傌
六進四；士5進6，炮五進四；士6進5，炮五退一，紅方主
動。

16.仕五進六　車1平4　　17.傌六進四　士5進6

18.炮五進四　象5退3　　19.炮五平六　馬1退2

20.炮七平五　象7進5　　21.炮六平五　士6進5

22.傌九進八　包1平2　　23.前炮平九　車4進7

24.炮九進三　士5退4　　25.俥八進一　將5進1

26.俥八進一　將5退1　　27.俥八平二

紅方呈勝勢。

第二種走法：包2進2

13.…………　　包2進2

黑方進包，既可防止紅方進傌，又有平邊包打傌的手段，是改進後的走法。

14.俥六退三　包3平1　　15.俥六平八　卒3進1

16.炮七進二　………

紅方如改走炮五進四，黑方則馬8進7；炮五退一，包2平1；炮七平九，卒3平2；俥八平九，車1平2；俥九平六，後包進4；傌九退七，後包平2；俥六平九，車2進4，黑方尚可一戰。

16.…………　　卒3進1　　17.傌九進七　包2平5

黑方平中包，是改進後的走法。

18.炮五平三　馬1退2

黑方退馬，是搶先之著。

19.俥八進二　車1平3　　20.俥八退二　包5平6

21.炮三平七　車3平4　　22.俥八進二　卒5進1

23.俥八平五　車4進8　　24.傌七退五　車4平2

黑方滿意。

第152局　紅右傌盤河對黑揮包打兵(三)

1.炮二平五	馬8進7	2.傌二進三	車9平8
3.俥一平二	馬2進3	4.兵三進一	卒3進1
5.炮八平七	士4進5	6.傌八進九	馬3進2
7.俥九進一	象3進5	8.俥九平六	包8進4
9.傌三進四	包8平3	10.俥二進九	包3進3
11.仕六進五	馬7退8		

12.俥六進五(圖152)………

如圖152形勢下，黑方有三種走法：馬2進3、包3平2和卒3進1。現分述如下。

第一種走法：馬2進3

12.…………	馬2進3	13.俥六平八	馬3進1
14.炮五平九	包2平3	15.炮七進五	包3退7
16.傌四進五	包3退1	17.傌五退六	………

紅方亦可改走傌五退四，黑方如馬8進9，紅方則兵五進一；車1平4，兵五進一；車4進5，傌四進六；車4進1，炮九進四；車4平1，傌六進七；士5退4，俥八進三；士6進5，炮九平五；車1進3，仕五退六；車1退7，傌七進五，紅方大佔優勢。

17.………… 馬8進9

18.傌六進四 士5進4

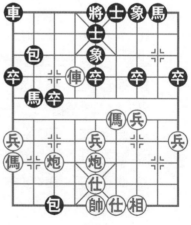

圖152

19.兵五進一　包3平7　　20.兵五進一　包7進4

21.兵五進一　包7平5　　22.炮九平五　將5平4

23.兵五進一　象7進5　　24.俥八平五

紅方呈勝勢。

第二種走法：包3平2

12.…………　包3平2　　13.炮五進四　前包退2

14.俥六平七　………

紅方抓住黑方頻繁走包的特點，平俥捉卒，擊中黑方要害。

14.…………　馬8進7

黑方如改走將5平4，紅方則炮七平六，也是紅方佔優勢。

15.炮五退一　馬2進1　　16.俥七平八　馬1進3

17.俥八進一　馬3退5　　18.俥八退五　馬5退3

19.俥八平五　馬3退5　　20.俥五進三

紅方多子，大佔優勢。

第三種走法：卒3進1

12.…………　卒3進1　　13.俥六平八　馬2進4

14.炮七退一　包2平4　　15.傌四進六　卒3進1

16.炮五進四　卒3進1　　17.炮七平六　車1平3

18.炮五退二　馬8進7

黑方應改走包3平1，紅方如傌九進七，黑方則卒3進1；傌六進四，將5平4；炮六進六，車3進6；炮六退二，卒3進1；仕五退六，卒3平4；帥五平六，馬4進3；帥六平五，車3平5；仕四進五，車5進2；帥五平四，馬3進4；俥八退六，車5平6；帥四平五，車6退5；俥八平九，

馬4退2；炮五退二，馬2退4；帥五進一，車6進1；炮六
進一，車6平8；俥九平四，馬8進7，黑方佔優勢。

19.仕五進六　………

紅方棄仕打馬，乃取勢要著。

19.…………　卒3平4　　20.傌六進四　包4退1
21.炮六進三　卒4進1　　22.傌九進七

紅方佔優勢。

第153局　紅右傌盤河對黑右直車(一)

1.炮二平五　馬8進7　　2.傌二進三　車9平8
3.俥一平二　馬2進3　　4.兵三進一　卒3進1
5.炮八平七　士4進5　　6.傌八進九　馬3進2
7.俥九進一　象3進5　　8.俥九平六　包8進4
9.傌三進四　車1平2

黑方出右車，靜觀其變。紅方如接走兵三進一過兵欺
包，黑方再包8平3攻相。這樣對攻後，黑方多出一步車，
就有利得多。

10.傌四進六　………

紅方躍傌過河，是力爭主動的走法。如改走俥六進五，
則包2平4；炮七進三，包8退2，紅方子力受困，不易解
脫。

10.…………　車2平4

黑方如改走包8平3，紅方則傌六進四，紅方持先手。

11.俥二進一　包8平6　　12.傌六進四　車8進8
13.俥六平二(圖153)　………

如圖153形勢下，黑方有三種走法：車4進7、車4進5

和車4進4。現分述如下。

第一種走法：車4進7

13.……………　車4進7

14.炮五平四　………

紅方置七路炮被捉於不顧而卸中炮，構思精巧，也是保持主動的妙手！

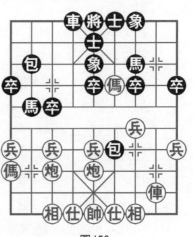

圖153

14.……………　士5進6

黑方如改走包6退2，紅方則仕四進五；車4退2，相三進五；車4平6，傌四進

三；將5平4，炮四平三，互纏中紅方佔據主動。

15.仕四進五　………

紅方上仕捉車，為補架中炮埋下伏筆，是細膩之著。

15.……………　車4退3　　16.傌二進六　象5退3

黑方退象保馬，無奈之著。

17.炮七平五　包6平3　　18.炮五進四　車4平6

19.傌九進七　馬2進3　　20.炮五平七　車6退1

21.炮七退三　卒3進1

黑方過卒棄兵，含有對攻之意。

22.炮七進六　車6平3　　23.炮七平九　卒3平4

24.傌二退二　包2進7　　25.傌二平八　包2平1

26.炮四平五　象7進5　　27.傌八進四　將5進1

28.傌八退一　將5退1　　29.炮五進三　………

紅方炮轟象，是簡明有力之著。

29.……………　馬7退8　　30.相三進五　車3退1

31.炮五退一

紅方呈勝勢。

第二種走法：車4進5

13.………… 　車4進5　　14.俥二平四　將5平4

黑方出將，準備棄子搶攻，不甘落後。

15.俥四進二　………

紅方不補仕，而進俥吃包，是不甘示弱之著。

15.………… 　車4進4　　16.帥五進一　車4退1

17.帥五退一　車4進1　　18.帥五進一　包2進1

黑方進包瞄俥，略嫌緩，不如改走馬2進1好。

19.炮五平三　車4平3　　20.兵五進一　………

紅方衝中兵暢通俥路，巧妙！

20.………… 　車3平4　　21.炮七平五　馬2進1

22.兵七進一　馬1退3　　23.傌九進八　包2平6

24.俥四進三　車4退1　　25.帥五退一　車4進1

26.帥五進一　車4平2　　27.傌八退七　車2退3

28.俥四平三　………

紅方俥吃卒壓馬，準備進行交換。如改走傌七進六，則
車2平4；傌六進五，車4退3；俥四平三，馬3進5，紅方
有麻煩。

28.………… 　車2平7　　29.炮三平四　車7平6

30.帥五平四　馬3進4　　31.俥三進一

紅方多子，佔優。

第三種走法：車4進4

13.………… 　車4進4　　14.俥二平四　包6平3

黑方如改走包6平8，紅方則仕六進五；包2退1，俥四

進二；包8退5，炮五平三；卒7進1，炮三進三；車4平6，俥四進二；馬7進6，兵五進一；馬2進1，炮七平六；馬6進4，炮三平四；包8平6，兵三進一；士5進6，炮四退一，雙方大體均勢。

15.傌九進七	馬2進3	16.俥四平八	馬3進5
17.相七進五	車4平6	18.傌四進三	車6退3
19.俥八進六	車6平7	20.炮七平九	士5退4
21.炮九進四	車7平1	22.俥八退一	卒7進1
23.兵三進一	象5進7	24.兵五進一	象7退5
25.兵九進一			

紅方形勢稍好。

第154局　紅右傌盤河對黑右直車（二）

1.炮二平五	馬8進7	2.傌二進三	車9平8
3.俥一平二	馬2進3	4.兵三進一	卒3進1
5.炮八平七	士4進5	6.傌八進九	馬3進2
7.俥九進一	象3進5	8.俥九平六	包8進4
9.傌三進四	車1平2	10.傌四進六	車2平4
11.俥二進一（圖154） ·········			

如圖154形勢下，黑方有三種走法：包2退1、包2進1和卒5進1。現分述如下。

第一種走法：包2退1

11.·········　包2退1

黑方退右包，預作防範。

| 12.傌六進四 | 包8退3 | 13.俥六進八 | 士5退4 |
| 14.傌四退五 ········· | | | |

紅方退中傌，保持複雜變化，是機動靈活的走法。

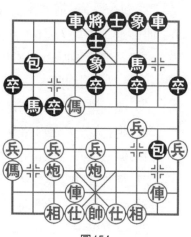

14.………… 馬2進1

15.炮七平六 包8進1

16.傌五進六 車8進1

17.俥二進二 卒7進1

18.兵三進一 象5進7

19.兵五進一 車8平6

黑方如改走象7進5，紅方則炮六進一捉邊馬，再炮六平三攻擊黑方右馬，紅方亦大佔優勢。

圖154

20.仕四進五 卒1進1　21.炮五平三 象7退9

22.兵五進一 ………

紅方衝中兵，可謂一擊中的！令黑方頓感難以招架了。

22.………… 包2平4　23.炮六平五 士6進5

24.炮五進一 馬1進3

黑方如改走卒1進1，紅方則炮三平八，紅方亦呈勝勢。

25.炮五退一 馬3退1　26.傌六進七 車6進4

27.炮五平六 卒5進1　28.俥二平六

紅方得子，呈勝勢。

第二種走法：包2進1

11.………… 包2進1　12.傌六進七 ………

紅方進傌邀兌，是簡明的走法。

12.………… 車4進8　13.俥二平六 馬2進3

　　黑方如改走包2平3，紅方則俥六進五；包8平6，傌七進五；士6進5，俥六平七；馬2進3，炮五進四；馬7進5，俥七平五；馬3進1，相七進九；包6平1，俥五平三；包1平9，俥三平一；包9平7，相三進五，紅方局勢稍優。

　　14.炮五平六　………

　　紅方平炮，避免交換。也可改走俥六平八，馬3進5；相七進五，包2平4；炮七平八，黑方右翼空虛。

　　14.…………　包2平4　　15.俥六平八　車8進4

　　16.俥八進八　包4退3　　17.炮六進五　馬7退8

　　18.炮六進一　馬3進1

　　黑方如改走馬3退4，紅方則傌七退六；車8平4，炮六平九，黑方右翼空虛，不好防範。

　　19.相七進五　車8平5　　20.炮七平六　車5進2

　　21.仕四進五　車5平4　　22.前炮平九　車4退4

　　黑方應改走包8平1，紅方如炮六進七，黑方則士5退4；炮九退五，士6進5，黑方少子多卒，可以一戰。

　　23.炮六進七　士5退4　　24.傌七進六

　　紅方大佔優勢。

第三種走法：卒5進1

　　11.…………　卒5進1

　　黑方挺中卒別傌，是改進後的走法。

　　12.兵五進一　車4進4

　　黑方棄車砍傌，是不甘落後的走法。如改走馬2進1，則炮七平八；包2進2，傌六退五；包2進2，俥六進八；士5退4，兵七進一；卒3進1，俥二平七；車8進1，傌五進七；車8平3，俥七進二；包2退2，俥七平九；車3進4，

俥九平二；卒5進1，炮八退一，紅方局勢稍好。

　　13.俥六進四　　包8平5　　　14.炮五平二　　卒5進1

　　15.炮二進三　　車8進1　　　16.俥六進一　……

　　紅方進俥，準備捉雙，值得商榷。似不如改走炮七平二打車，黑方如接走車8平6，紅方則前炮退一，這樣要比實戰走法好。

　　16.………　　包2平4　　　17.俥六平八　　馬2進1

　　18.炮七平八　　卒5平4　　　19.俥八平七　　象5進7

　　黑方揚象攔炮，伏有包4平5的強攻手段，是緊湊有力之著。

　　20.俥七進三　　士5退4　　　21.俥七退四　　包4平5

　　22.俥七平五　　車8平2　　　23.炮七平四　　車2進2

　　黑方佔優勢。

第155局　　紅右傌盤河對黑右直車（三）

　　1.炮二平五　　馬8進7　　　2.傌二進三　　車9平8

　　3.俥一平二　　馬2進3　　　4.兵三進一　　卒3進1

　　5.炮八平七　　士4進5　　　6.傌八進九　　馬3進2

　　7.俥九進一　　象3進5　　　8.俥九平六　　包8進4

　　9.傌三進四　　車1平2　　　10.俥二進二　……

　　紅方進俥，意味深長，是近年來挖掘出來的新變著。

　　10.………　　包8平3

　　黑方揮包打兵，從實戰結果來看，並不理想。

　　11.傌九進七　　車8進7　　　12.傌七進八　……

　　紅方一俥換雙，可連奪先手，是早有預謀的戰術手段。

　　12.………　　車8退3　　　13.傌八進七　　車2平1

14.俥六平八　包2平1

15.炮七平八（圖155）⋯⋯⋯

紅方九路俥猶如脫韁野馬，直入對方陣營，黑右車被逼回原位。至此，紅方子力位置極佳，黑方陷於苦守中。

如圖155形勢下，黑方有兩種走法：包1退1和卒3進1。現分述如下。

第一種走法：包1退1

15.⋯⋯⋯⋯　包1退1　　16.炮八進三　車8退3

17.炮八進三　士5進4　　18.俥四進五　馬7退8

黑方退馬，無奈之著。如改走車8平3，則俥五進三；車3進1，炮八平二；士4退5，炮二進一；車3平4，俥八平四；包1進5，仕四進五，紅方攻勢猛烈，黑方難應對。

19.炮八進一　⋯⋯⋯

紅方沉底炮，繼續給黑方右翼施加壓力。

19.⋯⋯⋯⋯　車8平3　　20.炮五平七　士4退5

21.俥七退九　車3平4

22.俥九進七　卒3進1

23.俥八進五　⋯⋯⋯

紅方俥八進五，佳著！如果再俥八平九，黑方就很難應對了。

23.⋯⋯⋯⋯　車4進6

24.炮七退一　車4進1

25.炮七進一　卒3進1

26.炮七平二　包1平3

27.俥八進二　卒3進1

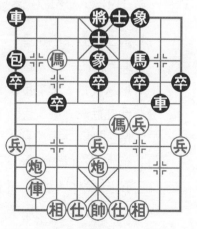

圖155

28.仕四進五　包3平4　　29.相三進五　卒3進1

30.炮二退一　車4退6　　31.炮二平七　馬8進7

32.傌七進六

紅勝。

第二種走法：卒3進1

15.…………　卒3進1　　16.炮八進七　車8平3

17.傌四進六　包1進4　　18.俥八進七　士5進4

19.傌六進四　………

紅方子力絕佳，配合得天衣無縫。

19.…………　士6進5

黑方如改走車3退2吃傌，紅方則俥八平六叫殺，黑方只有士6進5，傌四進三，將5平6，炮八退八，黑方無法避免紅方肋道的重炮殺著，紅方勝。

20.傌四進三　將5平6　　21.炮五平四

紅方攻勢強大。

第156局　　紅右傌盤河對黑右直車(四)

1.炮二平五　馬8進7　　2.傌二進三　車9平8

3.俥一平二　馬2進3　　4.兵三進一　卒3進1

5.炮八平七　士4進5　　6.傌八進九　馬3進2

7.俥九進一　象3進5　　8.俥九平六　包8進4

9.傌三進四　車1平2　　10.俥二進二　馬2進1

11.炮七平六(圖156)　………

紅方炮後藏俥，別具一格。

如圖156形勢下，黑方有兩種走法：包2平4和卒3進1。現分述如下。

第一種走法：包2平4

11.………　　包2平4

黑方平包打俥，試探紅方應手。

12.俥六平四　………

紅方平俥佔肋，著法有力。

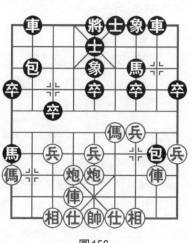

圖156

12.………　　包8退2

黑方如改走卒3進1，紅方則兵三進一；卒7進1，俥二進一；車8進6，傌四退二；包4平3，炮五平三；卒3進1，相七進五；卒3平4，俥四平七；包3進5，傌二進四；卒4進1，炮三進五；車2進7，相五退七；卒1進1，仕四進五；馬1退2，仕五進六；卒1進1，炮三平二；卒1進1，傌九退八；包3退3，相七進五；車2進2，傌四進六；士5進6，炮二進二；將5進1，俥七平二；包3退3，俥二進六，紅方佔優勢。

13.傌四進三　………

紅方亦可改走傌四進五，黑方如馬7進5，紅方則炮五進四；車2進3，炮五退一；卒1進1，仕四進五；車8進2，俥四進三，紅方易走。

13.………　　卒3進1　　14.俥四進四　　包8進2

15.俥四退二　　包8退2　　16.兵五進一　　包4進1

17.傌三退四　　包8進1　　18.炮五平三　　包4退1

19.相三進五　　卒3平2　　20.仕四進五　　包8平6

21.俥二進七　　馬7退8　　22.俥四進一　　車2進4

23.炮六進一

紅方佔優勢。

第二種走法：卒3進1

11.………… 卒3進1 12.傌四進六 ………

紅方如改走炮六進一，黑方則包8平4；俥二進七，馬7退8；俥六進二，卒3平4；俥六進一，包2平3；仕六進五，包3進7；傌四進六，包3平1；俥六平八，車2進5；傌六退八，卒1進1；傌九退七，包1平2；傌八進六，馬8進7；傌七進八，卒1進1；傌八進九，紅方殘局稍好。

12.………… 卒3進1 13.傌六進四 士5進6

14.俥六平八 卒3平2 15.俥八平七 士6進5

16.炮五進四

紅方局勢稍好。

第157局　紅右傌盤河對黑馬踩兵

1.炮二平五 馬8進7 2.傌二進三 車9平8

3.俥一平二 馬2進3 4.兵三進一 卒3進1

5.炮八平七 士4進5 6.傌八進九 馬3進2

7.俥九進一 象3進5 8.俥九平六 包8進4

9.傌三進四 馬2進1

黑方進馬踩兵，是不甘示弱的走法。

10.炮七平八 ………

紅方平炮避捉，是含蓄有力的走法。

10.………… 包2進4

11.仕四進五(圖157) ………

紅方補仕，是機警之著。如改走兵三進一，則包2平

5；仕六進五，包8平6；俥二
進九，馬7退8；兵三進一，
卒5進1；傌四進二，車1平
2；炮八退二，馬1進3；俥六
平七，馬3進1；俥七平九，
車2進9；俥九平七，車2退
6；俥七平六，車2平7；帥五
平六，車7進1；俥六進四，
包5進2；仕四進五，車7平
8，黑方大佔優勢。

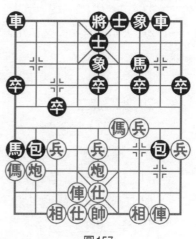

<div align="center">圖157</div>

如圖157形勢下，黑方有
三種走法：包2平5、卒1進1和車1平4。現分述如下。

第一種走法：包2平5

11.…………包2平5

黑方包打中兵，是謀取實利的走法。

12.炮八進五　　包8平6

黑方如改走包8平7，紅方則俥二進九；馬7退8，傌四
進五，紅方主動。

13.俥二進九　馬7退8　　14.俥六進五　卒5進1

15.傌四進三　車1平4

黑方如改走卒5進1，紅方則帥五平四；車1平2，炮八
平九；馬1退2，俥六平四；包5平9，俥四退三；包9進
3，相三進一；馬2退1，傌三進四；馬1退3，炮五平三；
馬8進7，炮三進五，紅方多子，呈勝勢。

16.俥六平九　卒5進1　　17.帥五平四　………

紅方出帥，威脅黑方中路，紅方局面愈趨於有利了。

17.………… 　包5平9　　18.傌三進四　………

紅方進傌捉雙，又伏炮轟中象抽車的手段，令黑方難以兼顧。

18.………… 　包9進3　　19.相三進一　卒5平6

20.傌四進二

紅方多子，呈勝勢。

第二種走法：卒1進1

11.………… 　　卒1進1

黑方挺邊卒，靜觀其變。

12.俥二進二　………

紅方高俥，是穩健的走法。如改走兵三進一，黑方有包8進2打俥的手段。

12.………… 　包8平7　　13.傌四進五　………

紅方如改走俥二進七，黑方則馬7退8；炮五進四，包2平5；相三進五，車1平2，黑方可應戰。

13.………… 　車8進7　　14.炮八平二　馬7進5

15.炮五進四　包2平5　　16.相三進五　卒7進1

17.兵三進一　車1進3　　18.炮五退一　車1平5

19.兵三平四　包5平9　　20.俥六進四　包9進3

21.炮二平三　包7平8　　22.炮三平二　包8平7

雙方不變作和。

第三種走法：車1平4

11.………… 　　車1平4

黑方平車邀兌，是力求簡化局勢的走法。

12.俥六進八　將5平4　　13.兵三進一　包8平6

14.俥二進九　馬7退8　　15.炮八平六　將4平5

16.傌四進六　………

紅方捨棄三路過河兵，而進傌搶佔要道，是大局感很強的走法。

16.…………　卒7進1　　17.炮五進四　馬8進7

18.炮五平三　………

紅方平炮壓馬，是靈活的走法。

18.…………　卒7進1　　19.兵五進一　包6平7

20.炮三平八　馬7進8　　21.炮八退二　包7平5

22.相三進五　卒7進1　　23.傌九退七

紅方佔優勢。

第158局　紅進俥卒林對黑衝卒脅俥(一)

1.炮二平五　馬8進7　　2.傌二進三　車9平8

3.俥一平二　馬2進3　　4.兵三進一　卒3進1

5.炮八平七　士4進5　　6.傌八進九　馬3進2

7.俥九進一　象3進5　　8.俥九平六　包8進4

9.俥六進五　………

紅方進俥卒林，暗伏捉雙的手段，是穩健的走法。

9.…………　卒3進1

黑方衝卒脅俥，展開反擊。

10.俥六平八　馬2進4　　11.俥八進一　………

紅方俥八進一，是穩健的走法。

11.…………　馬4進3　　12.兵七進一　車1平4

13.仕四進五　馬3退4

14.俥八退二(圖158)　………

紅方退俥河口，控制黑方馬4進6撲槽之路。如改走炮

五平四（如兵五進一，則馬4
進5，相三進五，車4進6，黑
方可以滿意），則馬4進6；
相三進五，車4進5，黑方反
奪主動權。

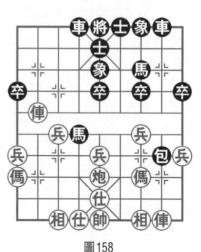

圖158

如圖158形勢下，黑方有
三種走法：馬4進5、車4平3
和包8平1。現分述如下。

第一種走法：馬4進5

14.………… 馬4進5

黑方以馬兌炮，是簡化局
勢的走法。

15.相三進五　包8平1　　16.俥二進九　馬7退8

17.俥八退二　包1退2　　18.俥八進三　馬8進7

19.兵七進一　………

紅方衝七兵渡河，勢在必行。如改走俥八平九，則包1
平6或包1平8，黑方包可以調整到好位。

19.………… 包1進2

黑方進包，劣著。應改走車4進6，紅方如俥八平九，
黑方則包1進2；兵七進一，卒7進1；兵三進一，象5進
7；兵七進一，象7退5，紅方多兵，黑方子力配置優良，此
變化是黑方最好的選擇。

20.俥八退三　包1退1　　21.傌九進七　………

紅方進傌，好棋！黑方既不敢用象吃兵，也不敢進車兵
線牽傌。紅方下著平兵封車，由此確立優勢。

21.………… 卒1進1　　22.兵七平六　卒7進1

23.兵三進一　　象5進7　　24.俥八進二　　象7退5

25.俥八平九　　包1平4　　26.俥九退一　　馬7進6

27.俥九進二　　馬6退7　　28.傌三進四

紅方佔優勢。

第二種走法：車4平3

14.…………　　車4平3

黑方平車捉兵，是保持變化的走法。

15.俥八退一　　包8平7

黑方如改走馬4進3，紅方則俥八退二；馬3退4，炮五平四；車3進5，相三進五；車3退1，兵九進一；卒7進1，俥八進二；馬4退3，炮四進四；包8退3，俥二進四；馬3進5，兵三進一；馬5進6，俥二平三；馬6退7，傌九進七，紅方佔優勢。

16.兵五進一　　車8進9　　17.傌三退二　　馬4進5

18.相三進五　　包7平8　　19.俥八退一　　包8退2

20.傌二進三　　…………

紅方如改走俥八平二，黑方則包7平4；傌二進三，也是紅方佔主動。

20.…………　　車3平4　　21.俥八平二　　車4進4

22.傌三進四　　車4平6　　23.兵三進一　　車6進1

24.兵三平二　　車6平5

紅方略佔主動。

第三種走法：包8平1

14.…………　　包8平1

黑方平包，打兵兌俥簡化局勢，但黑方馬位不佳，易受攻擊。

15.俥二進九　馬7退8　　16.炮五平四 ………

紅方卸炮，調整陣形，是靈活的走法。

16. ………　馬4進6　　17.俥八退二　包1退1

18.兵五進一　馬6退4

黑方如改走包1平5，紅方則俥八平五；卒5進1，相三
進五，黑方要丟子。

19.相三進五　車4進4　　20.俥八平六　車4退2

21.炮四進四　卒1進1　　22.傌九退八　車4平3

23.傌八進七　馬4退3

黑方如改走車3進3，紅方則炮四退四，黑方要丟子。

24.兵七進一　象5進3　　25.傌七進六　馬3退1

26.傌六進五

紅方大佔優勢。

第159局　紅進俥卒林對黑衝卒脅俥（二）

1.炮二平五　馬8進7　　2.傌二進三　車9平8

3.俥一平二　馬2進3　　4.兵三進一　卒3進1

5.炮八平七　士4進5　　6.傌八進九　馬3進2

7.俥九進一　象3進5　　8.俥九平六　包8進4

9.俥六進五　卒3進1　　10.俥六平八　馬2進4

11.俥八進一　馬4進3　　12.兵七進一　車1平3

黑方平車捉兵，是針對性較強的積極走法。

13.炮五平六 ………

紅方卸炮別馬，準備調整陣形，是穩健的走法。

13. ………　車3進5　　14.相三進五　車3平2

黑方如改走車3退1，紅方則仕四進五，這樣局勢相對

平穩。

15.俥八平九

紅方如改走俥八退三，黑方則馬3退2，局勢立趨平穩。

15.………　車2平4　　16.仕四進五　包8平1

17.俥九退一　車8進9

18.傌三退二(圖159)　………

如圖159形勢下，黑方有兩種走法：包1平9和車4進1。現分述如下。

第一種走法：包1平9

18.………　包1平9　　19.傌二進三　包9平7

20.俥九平八　車4進1　　21.俥八退四　………

紅方退俥捉馬，著法緊湊有力。

21.………　車4平3　　22.兵五進一　車3退2

23.俥八進一　卒7進1　　24.俥八平三　卒7進1

25.俥三進一　馬7進6

26.俥三進二

紅方多子，佔優。

第二種走法：車4進1

18.………　車4進1

19.傌二進三　馬3退2

20.俥九進三　士5退4

21.炮六進七　………

紅方揮炮打士，借兌子之機賺得一士，否則也別無便宜可佔。

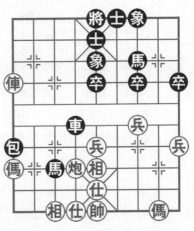

圖159

21.………　　車4退6　　22.俥九退六　馬2進1

23.俥九退一　卒7進1　　24.兵三進一　象5進7

25.俥九進二　士6進5　　26.俥九平四　象7退5

雙方均勢。

第160局　紅進俥卒林對黑衝卒脅俥（三）

1.炮二平五　馬8進7　　2.傌二進三　車9平8

3.俥一平二　馬2進3　　4.兵三進一　卒3進1

5.炮八平七　士4進5　　6.傌八進九　馬3進2

7.俥九進一　象3進5　　8.俥九平六　包8進4

9.俥六進五　卒3進1　　10.俥六平八　馬2進4

11.俥八進一　馬4進3　　12.兵七進一　車1平3

13.兵五進一（圖160）………

紅方衝中兵，是保持變化的走法。

如圖160形勢下，黑方有三種走法：車3進5、車3平4和包8平5。現分述如下。

第一種走法：車3進5

13.………　　車3進5

14.俥八進二　車3退5

15.俥八退六　包8進2

16.炮五平六　………

紅方卸炮，準備調整陣形。

16.………　　馬3進4

黑方棄馬踏仕，冒險進攻。如改走馬3退4，則俥八

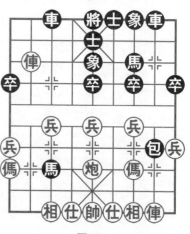

圖160

進一（如俥八平六，則馬4退2）；馬4退3，俥八平七；馬3進1，俥七進五；象5退3，雙方均勢。

17.俥八平七 ………

紅方不吃黑馬而平俥邀兌，走得十分老練得法。如改走帥五平六，則車3進9；帥六進一，車3退2，紅方得子受攻，難討便宜。

17.……… 馬4退3 18.仕四進五 車3進6

19.傌九進七 馬3退1 20.相三進五 卒7進1

21.兵三進一 象5進7 22.傌七進六 馬1退2

黑方回馬退守，防止紅方傌臥槽。

23.傌三進五 象7進5 24.傌五進七 馬2退1

25.傌六進四 士5進6

黑方應改走車8進1，這樣較為頑強。

26.兵五進一 卒5進1 27.傌四進六 將5進1

28.俥二平四

紅方佔優勢。

第二種走法：車3 平4

13.……… 車3平4

黑方平肋車，是穩健的選擇。

14.仕四進五 車4進6 15.炮五平六 包8平5

16.帥五平四 車8進9 17.傌三退二 包5平8

黑方包左移，調整陣形，不失為靈活的走法。

18.傌二進三 士5退4 19.傌九退七 包8退5

黑方退包，準備策應右馬，是穩健的走法。

20.俥八進一 包8平5 21.俥八退六 包5平3

22.俥八進六 包3平5 23.傌七進五 馬3退1

24.相七進九 卒7進1

黑方可抗衡。

第三種走法：包8平5

13.………… 包8平5 14.仕四進五 車8進9

15.傌三退二 車3平4 16.帥五平四 包5進2

黑方如改走車4進6，紅方則俥八退五；馬3退4，兵九進一；包5平8，形成對攻之勢。

17.仕六進五 馬3進5 18.帥四平五 馬5退3

19.帥五平四 馬3退5 20.俥八退四 車4進9

21.帥四進一 馬5退7 22.相三進一 車4平8

23.相一進三 車8平3 24.傌九進七 卒7進1

25.相三退一

紅方多子，佔優。

第161局　紅進俥卒林對黑衝卒脅俥(四)

1.炮二平五 馬8進7 2.傌二進三 車9平8

3.俥一平二 馬2進3 4.兵三進一 卒3進1

5.炮八平七 士4進5 6.傌八進九 馬3進2

7.俥九進一 象3進5 8.俥九平六 包8進4

9.俥六進五 卒3進1 10.俥六平八 馬2進4

11.炮七進二(圖161) ………

如圖161形勢下，黑方有兩種走法：包2平3和馬4進6。現分述如下。

第一種走法：包2平3

11.………… 包2平3 12.仕四進五 車1平4

13.兵五進一 馬4進5 14.相三進五 車4進5

15. 兵九進一　車4平5

16. 傌九進八　車5平4

黑方如改走包8退2，紅方則傌八進九；包3退2，俥八進三；包8平4，俥二進九；馬7退8，傌九退七；包3平4，傌七進八；士5進4，傌八進九；士6進5，俥八退五；前包平3，兵九進一，紅方有兵過河，佔優。

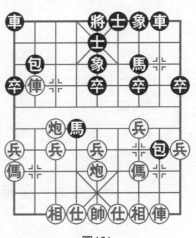

圖161

17. 傌八進九　包3退2

18. 俥八進三　士5退4	19. 俥八退四　士6進5
20. 炮七進三　車4退3	21. 兵九進一　包8退3
22. 炮七平八　卒5進1	23. 炮八進二　包8進1
24. 俥八進一　包8平1	25. 俥二平四　卒5進1
26. 俥四進八　包1進5	27. 傌九進八　車4退1

28. 傌八進六

紅方佔優勢。

第二種走法：馬4進6

11. …………　馬4進6

黑方進馬，是改進後的走法。

12. 仕四進五　………

紅方如改走炮五平四，黑方則包2平3；傌三進四，包8退1；俥二進三，包8平6；俥二平四，包6進2；俥四退一，車8進4，雙方大體均勢。

12. …………　包2平4　　13. 傌三進四　車8進1

14.俥八平六	馬6進7	15.帥五平四	車8平6
16.俥六退二	車1平4	17.炮五平四	包8平6
18.炮四平三	包6平7	19.俥二進三	包4進2
20.仕五進四	包4進5	21.俥六進五	士5退4
22.俥二平三	包4退3	23.兵五進一	包4平1
24.炮七進五	象5退3	25.兵七進一	車6進4

黑方佔優勢。

第162局　黑補右士對紅高橫俥

1.炮二平五	馬8進7	2.傌二進三	車9平8
3.俥一平二	馬2進3	4.兵三進一	卒3進1
5.炮八平七	士4進5	6.俥九進一	………

紅方高橫俥，是近期流行的走法。

| 6.……… | 象3進5 | 7.兵七進一 | ……… |

紅方衝七兵，挑起爭端。

| 7.……… | 馬3進2 | 8.兵七進一 | 象5進3 |

9.俥二進五(圖162)　………

紅方進俥騎河捉象，雖可逼黑方飛起高象，但步數上吃虧，難討便宜。

如圖162形勢下，黑方有兩種走法：象7進5和卒7進1。現分述如下。

第一種走法：象7進5

9.………	象7進5	10.俥二進一	車1平4
11.傌八進九	車4進7	12.炮七退一	包8平9
13.俥二進三	馬7退8	14.炮七平三	馬8進6
15.仕六進五	車4退2	16.炮五平六	馬6進8

17.俥九平七　………

　　紅方應以改走相七進五或
相三進五先補一手，然後再伺
機亮俥為宜。

　　17.…………　馬8進9

　　黑方左馬乘機從邊線躍
出，是迅速擴大優勢的靈活有
力之著。

　　18.相三進五　………

　　紅方如改走兵一進一，黑

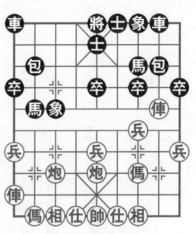

圖162

方則馬9進7；炮三進三，車4
平7；相七進五，車7平9，黑方多卒，穩佔優勢。

　　18.…………　馬9進8　　19.炮三平四　包9平8

　　黑方平包，配合臥槽馬作攻，是緊湊有力的續著。

　　20.俥七進三　馬8進7　　21.傌三進二　車4進1

　　22.俥七平五　馬2退3　　23.傌九退七　車4平3

　　24.帥五平六　卒5進1　　25.俥五平八　………

　　紅方當然不能俥五進一吃卒，否則黑方馬7退6，紅方
要失子。

　　25.…………　包2退2　　26.兵三進一　卒7進1

　　27.炮六進四　車3平5

　　黑方多卒，佔優。

第二種走法：卒7進1

　　 9.…………　卒7進1

　　黑方獻卒，是爭先的有力之著。

　　10.俥二平三　車1平4

　　黑方捨象棄馬、搶先出肋車，是獻卒爭先的續進之著。紅方如接走俥三進二，則象3退5；俥三退一，包2進7；仕四進五，包8進7；傌三退二，車8進9；炮五平四，馬2進4，黑方大佔優勢。

　　11.俥三平七　………

　　紅方吃象棄俥，是不甘苦守的走法。如改走傌八進九，則象7進5；俥三進一，包8進4，也是黑方佔優勢。

　　11.…………　包2進7　　12.仕四進五　包8進7

　　13.傌三退二　車8進9　　14.炮五平四　車8平7

　　15.炮四退二　馬2退1　　16.俥九平八　包2平4

　　黑方棄包轟仕，伏有先棄後取的手段，是迅速簡化局面、穩操勝券的著法。

　　17.相七進五　車7平8　　18.仕五退六　………

　　紅方如改走俥八進六，黑方則包4平6；仕五退四，車4進7，黑方亦呈勝勢。

　　18.…………　車4進9　　19.帥五平六　車8平6

　　20.帥六進一　車6退1　　21.帥六退一　車6平2

　　22.兵三進一　………

　　紅方如改走俥七進四，黑方則士5退4；俥七退二，馬7進6；俥七平九，馬6進4，黑方亦呈勝勢。

　　22.…………　象7進5　　23.俥七進二　車2退1

　　24.兵三進一　馬7退8　　25.相五進三　卒1進1

　　黑方呈勝勢。

第二節 黑進馬封俥變例

第163局 紅右傌盤河對黑飛右象

1.炮二平五　馬8進7　　2.傌二進三　車9平8

3.俥一平二　馬2進3　　4.兵三進一　卒3進1

5.炮八平七　馬3進2

黑方此時進馬封俥，似不如改走士4進5含蓄有力。

6.傌三進四　………

紅方躍傌，威脅黑方中路，是上一回合炮八平七的後續
手段。

6.…………　象3進5

這裡，黑方另有兩種走法：

①象7進5，傌四進五；馬7進5，炮五進四；士6進
5，俥二進五，紅方易走。

②包2平5，炮五退一；包8進6，炮七平三；車1進
2，傌八進九；馬2進1，相七進五；包5退1，兵三進一；
卒7進1，傌四進五；馬7進5，俥二進一；車8平9，俥九
平八；馬5進4，俥八進二，紅方易走。

7.傌四進五　包8平9

黑方如改走馬7進5，紅方則炮五進四；士4進5，俥二
進五，紅方局勢佔優。

8.俥二進九　馬7退8

9.傌五退七　士4進5(圖163)

如圖163形勢下，紅方有兩種走法：傌七退五和傌七進

八。現分述如下。

第一種走法：傌七退五

10.傌七退五　車1平4

圖163

以上一段，紅方淨多兩兵，而黑方子力出動較快，雙方各有所得。

11.兵七進一　車4進5

黑方進車騎河捉兵，正著。如改走車4進6，則兵七進一；馬2進1，傌九進二；卒1進1，炮七退一；卒1進1，傌九平八；車4進2，傌八進九；車4平3，傌八進五；包9平2，傌九退七；象5進3，傌七進六，紅方佔優勢。

12.炮七退一　………

紅方如改走炮五平三，黑方則包9進4；相七進五，包9進3；炮三進一，車4進2；仕六進五，車4平5；兵七進一，車5退1；傌五進六，包2平4；炮三進三，車5退3；傌六退八，車5平7；前傌進九，車7進2；傌九進七，包4退1；傌九進一，車7進4；仕五退六，車7退5；仕四進五，車7平3；傌七進九，車3退4；傌九退八，車3進2；前傌進九，包4平2；傌九平六，包9平7，黑方佔優勢。

12.…………　車4平3　　13.傌八進九　車3平4

14.炮七平三　包9進4　　15.傌九進一　包9進2

黑方如改走包9退2，紅方則兵三進一；卒7進1，傌九平七；包2平3，仕六進五；將5平4，炮五平六；將4平5，傌七進五；卒7進1，傌五進四；馬8進9，傌七平八；

車4退2，俥八進三；士5退4，傌四退三，紅方佔優勢。

　　16.仕六進五　車4平3　　17.俥九平七　車3進3

　　18.傌九退七　馬8進9　　19.炮五平三　士5進6

　　20.傌七進六　包9退2　　21.傌六進五　包9平1

　　22.前傌進六　將5進1　　23.傌六退七　象5進3

　　24.傌五進六　將5退1　　25.傌六退八　包1進3

　　26.相七進五

紅方殘局易走。

第二種走法：傌七進八

　　10.傌七進八　包9平2　　11.傌八進九　………

紅方亦可改走兵九進一，黑方如馬8進9，則兵七進一；卒9進1，炮七退一；車1平4，兵七進一；象5進3，兵九進一；卒1進1，俥九進五；包2進7，俥九平八；車4進9，帥五進一；將5平4，俥八進四；將4進1，俥八退九；車4退1，帥五退一；車4平3，兵五進一；馬9進8，兵五進一；馬8進7，炮五平二；象3退5，仕四進五；將4退1，相七進五，紅方易走。

　　11.…………　車1平4　　12.俥九進一　馬8進7

　　13.俥九平四　………

紅方如改走俥九平二，黑方則車4進5；俥二進四，馬2進1；炮七退一，包2進6；俥二進二，包2退6；俥二進一，包2退1；俥二退二，車4平7；相三進一，車7退1；俥二退二，卒1進1；俥二平六，馬1退2；俥六進四，包2退1；炮七平九，馬2退3；俥六退二，包2平3；仕六進五，雙方陷入互纏中。

　　13.…………　馬2進4　　14.炮七退一　馬4進5

15.相七進五　車4進7　　16.相五退七　車4平7

17.俥四進五　車7進2　　18.俥四平三　車7退3

19.兵五進一　卒1進1　　20.兵三進一　車7退2

21.俥三退一　象5進7　　22.兵五進一　包2平1

23炮七平九

紅方多兵，局勢稍好。

養生保健 古今養生保健法 強身健體增加身體免疫力

醫療養生氣功

中國氣功圖譜

少林醫療氣功精粹

龍形實用氣功

魚戲增視強身氣功

道家玄北氣功

仙家秘傳祛病功

少林十大健身功

中國自控氣功

醫療防癌氣功

醫療強身氣功

醫療點穴氣功

中國八卦如意功

正宗馬禮堂養氣功

道家筋經內丹功

三元開慧功

防癌治癌新氣功

穩定與佛家氣功修煉

顛倒之術

簡明氣功辭典

八卦三合功

朱砂掌健身養生功

抗老功

意黑按穴排濁自療法

健身祛病小功法

張氏太極混元功

中國少林禪密功

郭林新氣功

太極

現代原始點功

開脈太極

養生樁氣功入門及其90法

道生功

太極內功養生法

無極養生氣功

小周天健康法

易筋經

洗髓經

精功易筋經

武當鬆身心法氣功

手臂健身法

武當道教養生導引術

養生長壽功

太極拳內功養生心法

意拳

靜坐要訣

啟動自癒力

洗髓經健身術

道家小棒棰氏內功

圍棋輕鬆學

象棋輕鬆學

智力運動

棋藝學堂

健康加油站

糖尿病
預防與診療

胃部

不孕症治療

鬧易
醫學急救法

肥胖
健康診療

肝功能
健康診療

高血壓
健康診療

高血糖值
健康診療

尿酸值
健康診療

膽固醇
中性脂肪
健康診療

痛風
劇痛消除法

手腳
調理按摩

B型肝炎
預防與治療

吃得更漂亮
健康

茶
讓您更健康

闘那見貝疾病
運動療法

科學養生
改變亞健康

簡易
萬病自療
保健

王朝秘藥媚酒

立見實效
保健操

越吃越性福

荷爾蒙健康

越吃越長壽

自我保健鍛鍊

斷食促進健康

蔬菜健康法
Vegetable

水果健康法
Fruit

越吃越苗條

越吃越聰明
EAT & SMART

全方位
健康藥草

人體
記憶地圖

提升免疫力
戰勝癌症
CANCER

腎臟病
預防與治療

怎樣配吃最健康

心臟病
腦中風

科學養生
細節

由人相診斷
健康
青春期智慧

前列腺
健康診療

下半身鍛鍊法

四高健康診療

健康加油站

武術武道技術

截拳道入門

體育教材

歡迎至本公司購買書籍

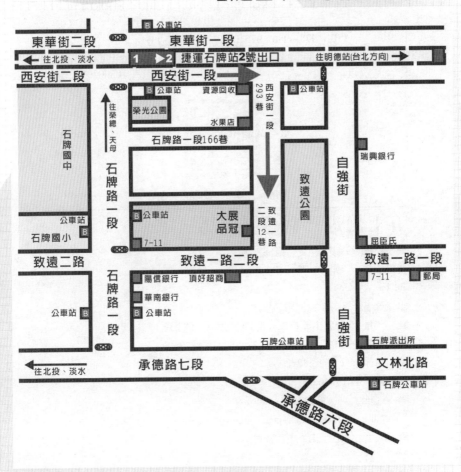

建議路線
　1.搭乘捷運‧公車
　　　淡水線石牌站下車,由石牌捷運站2號出口出站(出站後靠右邊),沿著捷運高架往台北方向走(往明德站方向),其街名為西安街,約走100公尺(勿超過紅綠燈),由西安街一段293巷進來(巷口有一公車站牌,站名為自強街口),本公司位於致遠公園對面。搭公車者請於石牌站(石牌派出所)下車,走進自強街,遇致遠路口左轉,右手邊第一條巷子即為本社位置。

　2.自行開車或騎車
　　　由承德路接石牌路,看到陽信銀行右轉,此條即為致遠一路二段,在遇到自強街(紅綠燈)前的巷子(致遠公園)左轉,即可看到本公司招牌。

國家圖書館出版品預行編目資料

五七炮進三兵對屏風馬／聶鐵文　劉海亭　編著
——初版，——臺北市，品冠文化，2019〔民108.04〕
面；21公分 ——（象棋輕鬆學；28）
ISBN 978－986－97510－0－1（平裝；）

1.象棋
997.12
108002001

五七炮進三兵對屏風馬

編 著 者／聶 鐵 文　劉 海 亭

責任編輯／劉 三 珊

發 行 人／蔡 孟 甫

出 版 者／品冠文化出版社

社　　址／台北市北投區（石牌）致遠一路2段12巷1號

電　　話／（02）28233123・28236031・28236033

傳　　眞／（02）28272069

郵政劃撥／19346241

網　　址／www.dah-jaan.com.tw

E－mail／service@dah-jaan.com.tw

承 印 者／傳興印刷有限公司

裝　　訂／眾友企業公司

排 版 者／弘益電腦排版有限公司

授 權 者／安徽科學技術出版社

初版1刷／2019年（民108）4月

定　價／400元

●本書若有破損、缺頁請寄回本社更換●

大展好書　好書大展
品嘗好書　冠群可期

大展好書　好書大展
品嘗好書　冠群可期